삶과 생명의 공간, 집의 문화

필자소개

김미영 한국국학진흥원
이용석 국립민속박물관
정대영 동인당 대표
정연학 국립민속박물관

(가나다 순)

한국문화사 33
삶과 생명의 공간, 집의 문화

2010년 11월 25일 초판 인쇄 2010년 11월 30일 초판 발행

편저 **국사편찬위원회 위원장 이태진**
필자 **김미영·이용석·정대영·정연학**
기획책임 **이영춘** 기획담당 **장득진**
주소 경기도 과천시 중앙동 2-6

편집·제작·판매 경인문화사(대표 한정희)
등록번호 제10-18호(1973년 11월 8일)
주 소 서울시 마포구 마포동 324-3 경인빌딩
대표전화 02-718-4831~2 팩 스 02-703-9711
홈페이지 http://www.kyunginp.co.kr
이 메 일 kyunginp@chol.com

ISBN 978-89-499-0755-0 03600
값 25,000원

삶과 생명의 공간, 집의 문화

국사편찬위원회

한국 문화사 간행사

국사학계에서는 일찍부터 우리의 문화사 편찬에 대한 논의가 있었습니다. 특히, 2002년에 국사편찬위원회가 『신편 한국사』(53권)를 완간하면서 『한국문화사』의 편찬에 대한 관심이 높아지게 되었습니다. 이는 '문화로 보는 역사'에 대한 새로운 인식과 수요가 확대되었기 때문입니다.

『신편 한국사』에도 문화에 대한 내용이 일부 포함되어 있지만, 그것은 우리 역사 전체를 아우르는 총서였기 때문에 문화 분야에 할당된 지면이 적었고, 심도 있는 서술도 미흡하였습니다. 이러한 연유로 우리 위원회는 학계의 요청에 부응하고 일반 독자들도 쉽게 이해할 수 있는 『한국문화사』를 기획하여 주제별로 간행하게 되었습니다. 그 첫 사업으로 2005년부터 2009년까지 총 30권을 편찬·간행하였고, 이제 다시 3개년 사업으로 10책을 더 간행하고자 합니다.

국사편찬위원회는 『한국문화사』를 편찬하면서 아래와 같은 방침을 세웠습니다.

첫째, 현대의 분류사적 시각을 적용하여 역사 전개의 시간을 날줄로 하고 문화현상을 씨줄로 하여 하나의 문화사를 편찬한다. 둘째, 새로운 연구 성과와 이론들을 충분히 수용하여 서술한다. 셋째, 우리 문화의 전체 현상에 대한 구조적 인식이 가능하도록 체계화한

다. 넷째, 비교사적 방법을 원용하여 역사 일반의 흐름이나 문화 현상들 상호 간의 관계와 작용에 유의한다는 것이었습니다. 또한 편찬 과정에서 그 동안 축적된 연구를 활용하고 학제간 공동연구와 토론을 통하여 가능한 한 객관적으로 서술하고자 하였습니다.

우리 위원회는 새롭고 종합적인 한국문화사의 체계를 확립하여 우리 역사의 영역을 확대하고자 합니다. 찬란한 민족 문화의 창조와 그 역량에 대한 이해는 국민들의 자긍심과 학습 욕구를 충족시키게 될 것입니다. 우리 문화사의 종합 정리는 21세기 지식 기반 산업을 뒷받침할 문화콘텐츠 개발과 문화 정보 인프라 구축에도 기여할 것으로 생각합니다.

인문학의 중요성이 강조되는 오늘날 『한국문화사』는 국민들의 인성을 순화하고 창의력을 계발하는데 도움이 될 것입니다. 이 책이 찬란하고 자랑스러운 우리 문화를 잘 이해하고 활용하는데 이바지 할 것으로 생각합니다.

2010. 11.
국사편찬위원회 위원장
이 태 진

차 례

한국 문화사 간행사 4

삶과 생명의 공간, 집의 문화를 내면서 8

들어가면서 19

1 전통적인 취락의 입지 원리와 풍수

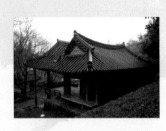

01 우리나라의 전통 취락 34

02 전통적인 취락의 입지 원리 37

03 전통적인 입지 원리로서의 풍수와 취락 45

04 현대 사회와 주거문화 97

2 생활공간

01 소통을 위한 매개적 공간 100

02 신분과 지위에 따른 위계적 공간 115

03 내외관념에 따른 공간의 분리 131

04 생과 사를 넘나드는 전이적 공간 144

05 어느 유학자가 꿈꾸었던 집 156

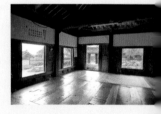

3 가신

01 가신이란 162

02 가신의 종류 166

03 한국 가신의 신체에 대한 이견 208

04 한국 가신의 특징 212

4 주 생활용품

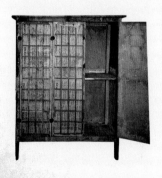

01 주거 생활의 기물 216

02 주거 생활의 기물과 시대 219

03 민속기물과 가구 228

● 부 록

주 석 272

찾아보기 283

삶과 생명의 공간 집의 문화를 내면서

집은 인간의 삶과 생명의 지속성이 이루어지는 중심 장소로서 오래 전부터 우리에겐 하나의 소우주로 인식되어 왔다. 일반적으로 집이 주거공간으로 완성되기 위해서는 일련의 과정을 거쳐야 한다. 집터를 선정하는 일에서부터 시작하여, 집을 짓기 위해 터를 다지는 일, 상량의식, 그리고 성주 등의 가신을 맞이하는 과정을 거친다. 그러고 난 후에야 비로소 사람들이 생활하는 주거공간으로 탄생한다. 이 책에서는 이러한 집과 관련된 주거문화를 살펴보고자 하였다.

이 책은 총 4장으로 구성되어 있다. 사람들이 살기 위해 집을 지을 터를 살피는 일과 각기 다른 주거공간에서의 다양한 생활문화, 그리고 그 각각의 주거공간에 필요한 생활용품과 집 안 곳곳에 깃들어 있는 다양한 가신들을 섬기는 일 등으로 구분하여 집과 관련된 주거문화를 살펴보았다. 제1장에서는 전통적 취락의 입지 원리와 풍수, 제2장에서는 생활공간, 제3장에서는 가신, 제4장에서는 주생활용품 등으로 나누어 주거문화를 소개하였다.

먼저 제1장에서는 전통적인 취락의 입지원리와 풍수에 대해 살펴보았다. 취락聚落이란 가옥의 집합 개념으로, 일정한 영역을 두고 적게는 가옥 몇 채에서 많게는 수만 단위 이상의 집합체로 구성된다. 이 책에서는 우리나라의 전통 취락 중에서도 농업을 기반으로 하는 촌락 중심의전통적인 취락의 입지 원리와 풍수에 대해 살펴

보았다.

보통 우리나라의 주요 취락의 입지는 취락이 형성되는 초기에 한 번 정해진 다음에는 크게 달라지지 않는 특성이 있다. 또 취락이 처음 조성될 때 당시 주민들의 자연관이나 지역관 등 자연과 인문환경이 취락의 입지 선정에 큰 영향을 끼쳤다. 이러한 특징들 때문에 취락의 입지 요인을 정확하게 파악하기 위해서는 오늘날의 취락 입지 원리가 아닌, 그 터를 처음 잡을 당시 사람들의 사고방식과 가치체계와 인식체계를 먼저 살펴보아야 한다.

예를 들어 풍수는 당시 사회를 풍미했던 자연관으로 조선시대 사대부 계층의 지역관 혹은 가거관可居觀과 깊은 관련이 있다. 이중환의 『택리지擇里志』「복거총론卜居總論」지리조地理條에 제시된 수구水口·야세野勢·산형山形·토색土色·수리水利·조산祖山·조수朝水 등은 풍수 용어이기는 하지만, 현대의 취락 입지 조건으로도 중요시되는 배산임수의 지형, 굳은 지반, 좋은 수질, 양지바르고 탁 트인 지세 등의 개념과도 부합하는 것들이다.

우리나라는 전통적으로 아름다운 '산수山水'가 인간의 정신을 즐겁게 하고 감정을 화창하게 한다고 믿었으며, 만약 이러한 자연과 접할 수 없으면 성품이 거칠어진다고 생각해 왔다. 따라서 번잡한 세속에서 잠시 벗어나 즐겨 찾을 수 있는 곳, 즉 산과 물이 어우러진 자연 풍경이 있는 곳은 선비에게는 학문과 수양의 터藏修之所가 되고 나아가 자연과 인간이 조화를 이룬 이상향이 되기도 했다. 마을 하천이 굽이쳐 흐르는 계곡이나 마을에서 조금 떨어진 경치 좋은 곳을 택해 정자·서당·정사精舍 등을 배치한 것도 바로 이러한 생각에 근거한 것이다. 만약 마땅한 장소를 확보할 수 없을 때는 마을 전면의 조용하고 전망이 좋은 곳에 정자·서당·정사 등을 마련하기도 했다.

이와 함께 경제적 기반으로서의 생리生利와 사회적 환경으로서의

인심人心도 중요한 취락의 입지 원리로 작용하였다. 철저한 유교적 신분사회였던 조선시대에 '봉제사 접빈객奉祭祀接賓客'과 '관혼상제冠婚喪祭'의 예를 따르기 위해서는 적정 규모의 농경지와 노비 확보, 경제적 기반 마련이 중요하였다. 또한 주변 마을과의 관계, 풍속, 교육환경, 주민들의 생활양식 등을 포함한 사회적 환경도 그에 못지 않은 고려 요소가 되었다.

풍수는 죽은 사람이 묻힐 땅을 찾는 '음택풍수'와 살아 있는 사람들이 살 만한 곳을 찾는 '양택풍수'로 구분한다. 양택풍수는 다시 규모와 대상에 따라 한 나라의 수도를 정하는 국도풍수, 고을과 마을의 입지를 정하는 고을풍수와 마을풍수, 절의 입지를 살피는 사찰풍수, 집터를 찾는 가옥풍수 등으로 나눌 수 있다.

제1장에서는 전통적인 취락의 입지 원리를 양택풍수의 측면에서 도읍풍수와 고을풍수, 마을풍수 등으로 구분하고 몇 가지 사례를 중심으로 살펴보았다.

제2장에서는 생활공간이라는 측면에서 가옥 내의 다양한 공간이 지닌 각자의 역할과 기능을 몇 가지 주제로 나누어 소개하였다. 첫 번째로는 소통을 위한 매개적 공간인 마당과 마루를 살펴보았다. 집의 공간 중 마당은 내부와 외부를 연결하는 매개적인 역할뿐만 아니라 완충적 기능도 수행하고 있다. 이러한 경향은 상류계층의 가옥에서 분명하게 드러나는데, 양반 집안인 경우 다양한 형태와 기능을 띤 마당들이 있다. 마당은 각종 만남이 이루어지는 소통의 공간이고, 일상 및 비일상의 주된 활동공간으로 활용되었다. 곡물 건조장으로, 여름철 피서지로, 혼례와 회갑연 잔치 마당으로, 신앙공간으로 이용되었다.

마루는 집 안에서 가장 으뜸인 공간이자 동시에 신성공간이다. 대청은 손님접대를 비롯하여 각종 행사나 가사노동을 하기에 적합하여 매우 유용하였다. 옛날에는 관청을 마루라고 하였는데, 이는

삶과 생명의 공간, 집의 문화

주로 신성공간에서 제정을 베풀었기 때문이다. 신라시대 때 임금을 마립간麻立干이라고 불렀던 것 역시 신성공간인 마루에서 제정을 주관했던 데 기인한 것이다.

마루는 가족 간의 소통뿐만 아니라 내부와 외부를 이어주는 매개 역할과 더불어 무더운 여름철엔 가족들에게 시원한 잠자리를 제공해 주기도 하고 식사를 하거나 담소를 나누는 등 일상적 행위가 이루어지는 공간이다. 그런가 하면 관혼상제 등을 거행하는 의례공간, 성주신을 모셔두는 신앙공간 등과 같이 비일상적 행위가 이루어지기도 하는 등 일상과 비일상을 넘나드는 기능을 수행하고 있다.

두 번째로는 신분과 지위에 따른 위계적 공간으로서의 집을 신분에 따라 그 규모를 제한한 가사제한령, 거주자의 권위와 품위를 엿볼 수 있는 사랑채와 행랑채에 대해서 알아보았다. 유교가 거대 담론으로 작용했던 조선시대에는 유교적 덕목의 실천이야말로 인격체를 완성하기 위한 주된 요소로 생각하였다. 따라서 일상생활 가운데 유교적 도덕 이념을 실천하고자 노력했는데, 대표적인 예로 남녀유별 관념에 따른 주거공간의 변천이 있었다.

조선 초기에는 가옥의 앞쪽에 사랑방과 그에 딸린 누마루가 한 칸씩 있는 형태가 보편화되기에 이르며, 조선 중기에는 사랑채라는 별도의 독립된 건물을 구비한 방식이 서서히 자리 잡는다. 조선시대에는 '남녀칠세부동석'·'남녀부동식男女不同食' 등의 언설처럼 남자와 여자를 엄격히 구분하는 것을 최고의 도덕적 덕목으로 삼고 있었다. 이런 이유로 유교 이념이 본격적으로 정착하기 시작하는 조선 중기 무렵이 되면 상류계층의 가옥에서 안채와 사랑채가 점차 분화된다.

사랑채는 위락공간이 충분하지 않았던 전통사회에서 남성들의 각종 모임이나 여흥을 위한 장소로 자주 이용되었다. 사랑채는 대

문을 들어서면 가장 먼저 만나게 되기 때문에 다른 건물에 비해 화려하고 웅장한 형태를 띠는 것이 일반적이었다. 그 중에서 가장 두드러지는 것은 높은 기단과 누마루로, 사랑주인의 권위와 품위를 엿볼 수 있는 장소였다.

상류계층의 가옥에는 서민가옥과는 달리 살림채를 포함하여 여러 채의 부속 건물이 있었다. 전통가옥에서 살림채란 안채와 사랑채, 별채 등을 일컬으며 나머지 건물들은 부속채로 분류된다. 주로 가축을 사육하거나 농기구를 보관하는 등 주된 생활의 보조적 기능을 위한 공간들은 가옥의 가장 바깥쪽에 배치했다. 즉, 가축과 물건을 수용하기 위한 건물이기 때문에 살림채에는 포함시키지 않은 것이다. 이런 점에서 살림채가 주인의 격을 갖는 것이라면, 부속채는 주인을 모시는 종의 격을 갖는다고 볼 수 있다. 부속채에는 하인들이 기거하는 행랑채도 포함된다. 따라서 부속채는 기능적 측면만이 아니라 주거 구성원의 측면에서도 살림채에 대해 종속적인 성격을 갖는 셈이다. 이런 이유로 행랑채를 '아래채'라고도 하는데, 이는 살림채보다 아래에 위치한다는 의미와 함께 아랫사람들이 기거하는 공간이라는 뜻도 함축하고 있다.

내외內外란 안과 밖, 곧 남자와 여자를 뜻하는 것으로 일상생활에서는 '내외를 분간한다' 혹은 '내외한다'는 말로 표현한다. '내외분간'이란 남녀유별을 의미한다. 이를테면 남녀의 도리, 남녀의 역할, 남녀의 공간 등이 각각 구별되어 있음을 일컫는다. 반면 '내외하는 것'은 남녀가 유별하기 때문에 함께 어울리지 않는다는 뜻이다. 다시 말하면 내외를 분간을 하는 일은 단지 남녀의 다름을 깨우치는 것을 의미하며, 한 걸음 더 나아가 남녀의 다름을 구체적인 행위로 나타내는 것이 바로 내외하는 일인 것이다. 이러한 내외유별의 행동양식을 제도적으로 규정해 놓은 것이 바로 내외법이다.

이러한 내외법에 따라 남자들의 안채 출입 역시 엄격하게 규제하

였다. 물론 부인이 안채에 기거하고 있는 경우에는 예외였지만, 그렇다고 해서 드러내놓고 출입할 수는 없었다. 그야말로 은밀한 시간에 은밀한 방문만이 허용되었을 뿐이며, 이는 밝은 대낮에도 크게 다를 바 없었다.

여성들의 전용 공간인 안채에는 안방과 건넌방이 있다. 이때 안방에는 주부권을 가진 여성이 기거하는 것이 관행이었다. 가장과 주부는 남녀 역할 구분에 따른 명칭으로 가장이 바깥일을 주로 행하고 주부는 집안일을 담당한다. 이런 이유로 가장을 '바깥주인'·'바깥어른'·'바깥양반', 주부를 '안주인'·'안어른' 등으로 불러왔다.

『주자가례』에서는 임종이 가까워지면 '천거정침遷居正寢'이라고 하여 병이 깊어진 환자를 정침으로 옮기도록 명시하고 있다. 사당은 산자들의 거주공간인 생生의 공간과 달리 4대조 이하의 신주를 모셔두는 죽음의 공간이다.

마지막으로 조선 중기 이유태李惟泰(1607~1684)의 기록을 통해 유학자가 생각했던 이상적인 집에 대한 관념을 소개하였다.

제3장에서는 가신家神에 대해 살펴보았다. 가신은 집, 토지, 집안 사람들과 재물을 보호하는 신이다. 우리나라 가신들은 구체적인 형상을 띤 사례가 적으며, '신'·'왕'·'대감'·'대주'·'할아버지와 할머니' 등의 용어만이 남아 있다. 가신에게 정기적으로 천신을 하지 않으면 신의 노여움을 타서 가정에 불행을 가져온다고 믿었다. 따라서 정기적으로 혹은 부정기적으로 가신에게 제물을 바쳤으며, 그해 수확한 양식을 제일 먼저 집 안의 가신에게 올렸다. 또한 외부에서 들어온 것이면 아무리 사소한 음식일지라도 가신에게 먼저 바친 후 먹었다. 만약 집안에 우환이 생기는 경우는 제대로 가신을 모시지 못한 것으로 간주하였다.

신이 좌정한 장소도 함부로 건드려서는 안 되기 때문에 성주가 머물러 있는 대들보나 상량에 못을 박는다든지 물건을 놓거나 성주

단지를 다른 곳으로 옮기면 노여움을 산다고 여겼다. 또한 단지 안의 쌀도 함부로 건드려선 안 되는데, 가정에 식량이 떨어져 그 쌀을 써야 할 때라도 반드시 빌려가는 형식을 취하였다. 업가리도 함부로 만지면 탈이 난다고 믿었고, 터주의 헌 짚가리도 깨끗한 곳이나 산에 버렸다.

가신에게 드리는 제사는 주로 새로운 곡식을 수확하는 10월 상달에 치러지고, 단지나 바가지 등에 넣어두었던 곡식을 햇곡식으로 교체하였다. 이러한 신앙행위는 정월 초하루, 보름, 칠석, 한가위 등 절기에도 이루어지고 있어, 가신신앙은 세시와 상관성이 있는 것으로 보인다. 또 가족 생일이나 조상 제사 때 가신에게도 제사를 지내는 것으로 보아 가족주의의 혈연강화를 위한 하나의 수단이었음을 알 수 있다. 가신에게 바쳤던 곡식은 가족끼리만 나눠 먹는 것도 그러한 이유를 반영한 것이다.

우리나라에서 그동안 가신의 신체神體로 여긴 것들의 유형을 구분하면, 동물·식물·기물·복식·그림·사람 등으로 나눌 수 있다. 동물로 등장하는 신체로는 주로 업과 관련된 뱀(긴업)·족제비·두꺼비 등이 포함되고, 식물로는 쌀과 보리·콩·미역·짚 주저리·엄나무·솔가지, 기물로는 바가지·단지·고리·포와 한지·돌·돈, 복식으로는 괘자·모자·무복, 그림으로는 문신과 세화, 사람으로는 인업 등이 있다.

가신의 신체로 삼는 대상 중에는 곡물을 사용하는 경우가 많았고, 괘자나 벙거지를 고리짝에 담아 신체로 삼는 점에 근간을 두고 가신신앙이 곡령신앙이나 애니미즘과 밀접한 관련이 있다고 보기도 하였다. 신체를 크게 용기류와 한지류로 구분하기도 하였고, 바가지형 신체가 단지 같은 용기류 신체보다 더 고전적이라고 보았다. 김알지를 탄생시킨 황금궤짝을 조상단지의 기원으로 삼기도 하였다.

그러나 이 책에서 필자는 이들 가운데 상당수는 가신의 신체로 보지 않으며, 그 이유를 설명하였다.

　첫째, 가신에 대한 명칭은 신·왕·대감·장군·할아버지·할머니 등 인격성을 부여하면서도 정작 신체의 형태에는 인격이 없다. 결국 신격이라고 부르는 여러 유형은 신에게 바치는 제물이자 양식이고, 폐백이자 옷이다. 신에게 바친 물건 그 자체에도 영험함을 부여함으로써 함부로 이동시키거나 만지지 못하게 한 것이다. 대감이라고 모신 무복은 신과 무당을 연결해 주는 매개 역할을 하는 것이지 신격 자체는 아니며, 단지나 바가지에 들어 있는 쌀과 콩 등의 곡물도 신에게 바치는 양식일 뿐이다. 조왕과 칠성신에게 바치는 물도 정화수이지 신체로 보기에는 곤란하다. 삼신에게 바치는 쌀과 미역도 마찬가지다.

　둘째, 신체 표시 없이 관념적으로 모시는 것을 '건궁'이라고 하는데, '건궁터주'·'건궁조왕'이라고 해서 흔히 '건궁'이라는 말을 붙인다. 그런데 '건궁성주'라고 해도 가정에서는 성주에게 축원을 하며, 성주는 보이지 않는 신임을 간접적으로 나타내는 것이다. 결국 우리나라의 신의 그림이나 신상 없이 가신에게 고사를 지내는 모든 행위는 '건궁'이라고 할 수 있다. 즉, 보이지 않는 신에게 쌀 등의 양식과 천이나 옷 같은 폐백을 드리는 것이다.

　가신을 대할 때는 정성을 다해 모셔야지 그렇지 않으면 신령들이 삐칠 수 있다. 인간에 대한 신령의 태도도 인간이 하기 나름인 것이다. 만일 신에게 정성을 보이지 않으면 그 가신이 집안을 제대로 돌봐주지 않는다고 믿었기 때문에 정기적으로 제물을 바쳤던 것이다. 폐백과 음식을 바친 장소도 신이 봉안되어 있는 신성한 영역이라고 믿었다.

　셋째, 사찰의 조왕은 그림이나 글씨로 신상神像을 표현하는 반면 일반 민가에서는 보이지 않는데, 둘 사이에 모순점이 있다. 사찰

의 조왕신은 민가의 가신과 같은 기능을 하며, 사찰에서는 조왕에게 새벽 4시에 청수를 바치고, 오전 10시에 공양을 한다. 민가에서 아침 일찍 조왕단지의 물을 바꾸어는 것은 청수를 바치는 행위이며, 아침에 먼저 푼 밥 한 공기를 부뚜막 한쪽에 두었다가 먹는 것도 공양을 하는 셈이다.

넷째, 우리나라에서도 신상 그림이 없는 것은 아니었다. 처용설화에 신라인들이 역신이 집 안을 넘보지 못하도록 처용의 화상을 걸었다. 무당들은 신당에 몸주신과 그 외에 자신이 모시는 신의 형상을 그림이나 신상, 글씨, 종이를 오려 전발로 모신다. 부군당이나 성황당의 신들도 그림이나 신상, 글씨 등으로 표현하는데 유독 가신들만 인간을 닮은 신상의 그림 등이 없는 것은 '건궁'인 셈이다.

다섯째, 대주를 상징하는 성주를 시작으로 조상, 삼신, 조왕, 터주, 업, 철륭, 우물신, 칠성신, 우마신, 측신, 문신 등이 나름의 질서체제를 유지한다고 여겼다. 그러나 지역에 따라 삼신이 성주나 조령보다 우위에 있는 곳도 있고, 조왕을 성주나 삼신보다 상위의 신격으로 여기는 곳도 있어서 가신의 위계질서가 정연하지 않음을 알수 있다.

또한 성주·터주·제석·조령·터주 등은 남성, 조왕·측신·삼신 등은 여성으로 성별을 구분하는 것이 일반적이다. 조령의 경우 남성보다도 여성인 경우가 많다. 경기도 화성지역의 무당이 부르는 성주굿에서는 조왕이 할아버지, 또는 할아버지와 할머니 부부로 등장하기도 한다. 사찰의 조왕은 아예 남성이다. 조왕이 남신으로 등장하는 것은 부권 중심의 유교문화의 영향이며, 애초에는 여성신이었으나 점차 남성신으로 대체되었거나 혹은 남녀 신이 공존하게 되었을 것이라고도 하나, 반대로 원래부터 조왕신은 남성이었으나 부엌이 여성들의 공간으로 인식되면서 신체의 개념도 바뀐 것이다. 측신도 성별에 대해 대부분 여신임을 강조하나, 뒷간신으로 '후

제后帝'가 처음으로 등장한 것을 들어 애초에 남신임을 주장하기도
한다.

 불교, 유교, 기독교 등 외래 종교가 우리나라 종교의 주축을 이루
는 현시점에서 원시적 종교 형태인 가신신앙家神信仰이 여전히 명
맥을 유지하고 있는 점은 종교의 또 다른 생명력이라고 볼 수 있다.
이는 주부들이 폐쇄적인 공간인 '안채'를 중심으로 가신을 섬겼기
때문이다. 안채는 남성들이 드나들 수 없는 여성들만의 공간이고,
특히 외지인이 들여다볼 수 없는 '금남禁男'의 공간이다. 집을 매매
할 때도 안채는 보지 않는 것이 불문율이었다. 따라서 안채를 중심
으로 한 가신신앙은 오랜 전통성을 유지하고 존속할 수 있었고, 신
앙적인 면에서도 원시 형태를 비교적 잘 간직할 수 있었던 것이다.
신앙과 관련된 쌀, 천, 짚, 물, 동전 등이 그러한 예이다.

 한국의 가신들은 그리스 로마 신화에 등장하는 신들처럼 집의 일
정한 영역에서 각각의 기능을 수행한다. 성주는 집의 중심이 되는
마루에서 집을 보호하는 역할을 하고, 조왕은 부엌에서 가족의 건
강을, 터주는 집 뒤꼍에서 집터를 보호하고, 문신은 대문에서 잡귀
나 액운을 막는다. 그리고 성주를 비롯한 건물 내의 가신들은 건물
밖에 좌정한 신들보다 그 지위를 높게 인정했으며 고사 순서나 시
루의 크기도 달리 하였다. 사찰의 조왕을 제외하고는 우리나라 가
신의 신상神像은 보이지 않는다. 신은 본래는 보이지 않는 존재인
데, 인간이 후에 신상을 만들어 공경의 대상으로 삼은 것으로, 우리
나라 가신의 형태는 종교의 원형을 가지고 있다고 볼 수 있다.

 제4장에서는 주생활용품을 다루었다. 필자는 주거생활에서 쓰였
던 기물들은 장소와 역할에 따라, 또는 사용자와 위치에 따라 각기
다른 형태를 갖추고 있다고 보았다. 서실의 학문을 위한 기물, 제祭
를 위한 기물, 식생활食生活 관련 기물, 의복을 위한 기물 등이 바
로 그것이다. 또한 생활용품은 기본적인 기물이 있고, 효율성과 편

리성 혹은 보존 목적을 위한 기물이 따로 있으며, 크기도 아주 작은 형태에서부터 큰 형태까지 다양하게 주거공간에서 쓰였음을 밝히고 있다.

　마지막으로 장欌·뒤주·관복장·경(거울과 빗접), 조명기물 용구(등기구) 등의 일상용품과 예와 관련되는 생활용품으로 제례와 소품, 제사를 위한 가구 등으로 구분하여 설명하였다. 서書와 관계된 용품으로는 문방기물·책장과 탁자·함 등을, 옷과 관계된 기물로는 장欌과 가구를, 먹는 것과 관련해서는 찬장·탁자·뒤주·소반을 중심으로, 궤櫃와 관련해서는 앞닫이 궤와 윗닫이 궤를 살펴보았다. 그리고 궤의 균형과 짜임, 지역별 분류와 장석 등에 대해 구체적으로 언급하고 있어서 궤에 대한 전반적인 이해가 가능하다.

2010년 11월
국립민속박물관 정연학

들어가면서

집은 인류의 역사와 함께 시작되었다. 그 모습이나 형태가 자연
환경과 시대에 따라 달라졌을지는 몰라도 인간은 현재뿐만 아니라
미래에도 집에서 생활을 할 것이다. 인류가 집을 지은 것은 생명을
보호하고 생활을 유지하기 위해서였다. 또한 집은 가족이라는 최소
단위가 공동체 생활을 영위하는 곳이고, 탄생에서 죽음까지 맞이하
는 곳이기도 하다. 그래서 집은 건물, 살림생활, 가족과 가문 등을
아우르는 복합적인 의미가 있다.

우리나라 전통집을 '한옥韓屋'이라고 한다. 한옥은 '한복'이나
'한식'과 마찬가지로 우리의 문화를 상징하는 것으로, 집을 총칭하
는 이름이다. 한옥의 특징은 구들과 마루가 함께 있다는 점이다. 구
들은 북방의 추운 날씨에 적용된 주거양식이고, 마루는 습한 남방
지역의 건축 특징이다. 이 두 가지가 공존할 수 있었던 것은 대륙적
인 요소와 반도적인 요소가 공존하는 한반도의 특성 때문이다. 구
들은 움집 형태에서 추위를 피하기 위한 대책을 강구하는 가운데
생겨났고, 고구려에서는 일반 서민들에게까지 확대되어 중요한 난
방시설로 이용되었다. 마루는 백제인들이 사다리를 이용하여 다락
집에서 오르내렸다는 중국의 기록을 볼 때 삼국시대 고상식高床式
건축양식임을 알 수 있다.

우리나라 집들은 지면 아래에서 지상으로 점차 올라왔다. 신석기

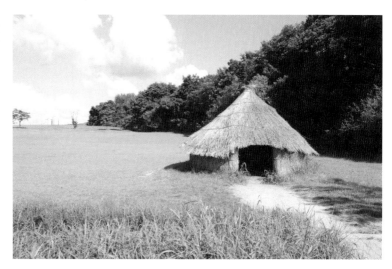

시대에는 수렵과 채집을 하면서 일정한 장소에 정착하였는데, 지면
보다 낮게 판 움집에서 생활하였다. 이러한 움집의 형태는 현재 강
원도에서 감자나 고구마, 무 등을 갈무리할 때 사용하는 '움'과 유
사하다.

최근까지의 고고학적 발굴에 의하면 움집은 주로 강이나 바다,
호수 근처의 구릉지대에서 집터가 발견된다. 그 형태는 타원형, 원
형, 방형으로 지붕은 대개 원추형이고 실내 중앙에 화덕을 갖추고
그 주변에 음식을 저장하는 구덩이를 파놓은 정도이다. 움집 바닥
에는 돌이나 가죽, 풀이나 짚, 자리나 멍석 등을 깔았다. 움집 그 이
전에는 짐승을 따라 이동하는 생활을 하였기에 자연동굴이나 바위
틈, 큰 나무 밑 등에 임시 거처를 만들었다.

신석기 후기 농경사회가 시작되면서 움집의 바닥 평면은 원형에
서 장방형으로 반듯한 모습으로 바뀌고, 규모도 커지고 지붕을 지
탱할 수 있도록 기둥을 일정하게 배열하였다. 긴 장방형의 집이 지
어지면서 움집의 중앙 화덕은 출입구 가까운 쪽으로 옮겨졌고, 경
우에 따라 두 개의 화덕을 설치하여 취사와 난방을 하였다. 장방형
의 움집에서는 취사와 휴식을 위한 공간 구분이 확실하였다. 당시

집의 큰 변화는 벽면을 만들고 지붕이 지상에서 분리되어 일정한 형태를 갖추게 되었다는 점이다. 방형 평면에 맞추어 몇 개의 기둥을 정렬하고, 기둥머리를 도리로 연결하면 구조가 완성된다. 그리고 길이가 긴 좌우 측면 도리에 서까래가 나란히 경사지면서 서로 만나 지붕이 된다.

움집의 역사는 이처럼 오래되었지만, 근대까지도 존재한 주거 형태이기도 하다. 움집 이외에 귀틀집, 토막집, 토벽집, 오두막집, 여막집 등도 있다. 그러나 이들 역시 그 모양이 원형, 타원형, 단순한 네모형으로 원시적이라고 할 수 있다.

청동기 후기 '원삼국 시대'가 되면서 본격적인 지상 주거가 출현하게 된다. 삼국시대가 되면서 움집에서 좀 더 발전된 형태의 집을 짓고 살았고, 지배계층은 기와를 덮은 목조 건물에 살기 시작한다. 지상 가옥이 등장하고 난방을 위한 원초적인 형태의 구들이 등장한다. 또한 바닥으로부터 높이 떠 있는 다락집 등도 등장하여 삼국시대에 북방과 남방식 가옥의 형태가 결합된 가옥 구조가 등장하기 시작한다. 그러나 문헌에는 삼국시대의 집에 대한 구체적인 언급은 없다. 단지 중국의 문헌을 통해 삼국시대의 민가에 대한 기록을 간접적으로 엿볼 수 있는데, 『후한서』에 북방의 읍루족들이 "기후가 추워서 구덩이를 파고 그 안에 들어가 산다. 혈거는 깊을수록 귀하고 큰 집이면 아홉의 계단을 이룬다"고 기록되어 있다. 또한 남방의 삼한의 주민들은 "집은 움집으로 그 모양은 무덤처럼 생겼고, 출입구는 위쪽에 있다"라는 구절로 보아 주민들이 움집에서 생활하고 있었음을 추정할 수 있다.

『삼국지』의 기록을 보면, 부여의 주민들이 지표 상에 집을 짓고 살고 있고, 고구려에서는 신랑이 신부의 작은 집인 서옥壻屋에서 생활하였으며, 마한의 귀족이나 관원의 집에는 성을 쌓았다고 하였다. 그리고 변한과 진한에서는 둥근 나무를 포개 쌓아 집을 만들었

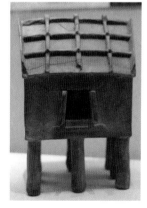

집 모양 토기
국립중앙박물관

다는 기록 등을 통해 계층에 따라 다양한 종류의 집이 존재했던 것을 알 수 있다. 둥근 나무를 포갠다는 것은 당시의 귀틀집을 표현한 것으로 보인다. 오늘날 귀틀집은 화전민 주거지역에서 볼 수 있고, 태백산맥 지역 주민들이 이주해서 정착한 울릉도 민가에서 보인다.

그러나 삼국시대의 집은 고구려 벽화, 경주 출토 집모형을 통해 추정할 수 있다. 고구려 무용총舞踊塚, 약수리藥水里, 덕흥리德興里 등의 고분의 주인공을 보면, 의자에 앉아 탁자에서 손님을 맞이하거나 침상에 앉아 있는 모습이다. 당시에는 오늘날처럼 좌식이 아닌 입식생활을 하였음을 알 수 있다. 또한 벽화나 출토 집모형물을 통해 지붕을 기와로 얹은 고급 주택도 존재하였음을 알 수 있다. 안악 제3호 고분 벽화에 그려진 부엌, 고깃간, 차고, 마구간 등의 그림을 통해 상류층의 다양한 생활공간을 짐작해 볼 수 있다.

『삼국사기』에 주택의 담장과 대문에 대한 기록이 있다. 이것은 당시의 집의 모양이 오늘날과 같음을 말하는 것이다. 벽면에 대한 기록은 보이지 않으나, 집의 벽면은 공간을 차단하는 역할을 하는데, 출입구가 하나인 움집의 경우 별도의 출입문을 구획한다는 것은 어려운 일이다. 그러나 건물이 지상 위로 지어졌다면 출입구를 여러 군데 다는 것이 가능하였을 것이다. 따라서 구획이라든지 칸막이 시설은 움집 이후에 시작되었다고 보아야 할 것이다.

흔히 통일신라시대 서라벌에는 초가가 없고 모두 기와집이었다고 전한다. 이러한 사실은 당시 귀족들의 생활수준이 높았음을 말해준다. 12세기경 송나라의 사신 서긍徐兢은 개경開京 교외에 다정하게 모여 있는 초가를 언급하기도 하였다.

고려 말부터 조선시대에 이르러서는 신분에 따라서 집터의 크기는 물론 집의 칸수, 크기, 장식에 차등을 두었다. 『경국대전』에 명시된 집터 크기를 보면, 대군과 공주는 30부, 왕자·군·옹주는 25부, 1·2품 관리는 15부, 3·4품 관리는 10부, 5·6품은 8부, 7품 이

하의 관리와 음덕을 입은 자손은 4부, 서민은 2부로 제한이 있었다.(당시 1부는 39평 정도이다.) 이 시기의 마루와 온돌은 각각 기능이 달랐는데, 마루는 관혼상제를 치르는 공간으로, 온돌은 잠을 자고 휴식을 취하는 공간이었다. 조선시대에는 집 안에 사당을 갖추고, 안채에는 각종 행사를 치를 수 있게 넓은 대청을 두고, 사랑에는 손님을 맞이할 수 있는 객청을 두었다. 손님 접대를 위해서는 주택 내에 남자의 독립된 공간이 필요했고, 이것이 안채와 사랑채를 구획하는 계기가 되었을 것이다. 양반집에서는 사당과 안채, 사랑채, 하인들이 거처하거나 창고 등이 있는 행랑채 등 집의 기본적인 구성 요소가 있었다.

고려 말부터 조선시대의 민가는 유교사상에 영향을 받기도 하였다. 고려 말부터 유학자들은 집 안에 가묘, 즉 사당을 갖출 것을 주장하였고, 문무관료를 중심으로 행해지기 시작하였다. 효는 유교 덕목 가운데 가장 중요했으므로 죽은 조상도 섬기는 데 게을리하지 않았다. 제사권을 계승하는 증손에게 많은 재산을 물려주는 것도 그 때문이다. 또한 증손에게 많은 권한을 주어 증손만이 사당의 중앙문으로 드나들 수 있었다. 사당은 조상숭배 관념을 드러낸 건축물로 집터 중에 제일 먼저 터를 잡았으며, 다른 건물보다도 높게 지었다. 조상의 보살핌 덕에 자손들이 안전하고 풍요롭게 생활한다고 여겼기 때문이다. 사당의 좌향坐向은 동북쪽에 위치하는 것이 기본이다. 동쪽은 해가 뜨는 양의 방향으로, 태양은 생명을 상징하고 부활을 의미한다. 북쪽은 제일 윗자리를 뜻한다. 제사상에서 조상의 위패를 두는 곳을 실제 방향과 상관없이 북쪽으로 보는 것도 그 때문이다. 연설하는 단상, 식사 할 때 상석 등도 마찬가지로 북쪽을 가리킨다.

사당은 죽은 사람을 위한 공간이지만 사당 안의 조상은 살아 계신 존재로 여긴다. 자손들은 아침마다 문안 인사를 올렸고, 먼 곳을

안동 고성 이씨 사당

외출하는 경우에도 사당부터 들러 고유(告由)하였다. 가정의 중대사인 결혼, 해산 등의 일도 사당에 먼저 알렸다. 또한 중요한 가정 문제도 사당 앞에서 의논했는데 이는 조상이 지켜보는 가운데 행한다는 뜻이다. 새로 나온 과일이나 곡식 등도 천신례薦新禮라 하여 사당에 먼저 올렸다.

사당은 4대 선조까지의 위패를 모신 곳으로 종손의 집에만 있다. 대가 지나면 왼쪽에 있는 맨 윗대의 위패를 그의 무덤 앞에 묻는다. 어떤 집에서는 이들 위패 외에도 불천위不遷位를 모시는 경우가 있었다. 불천위는 국가에 큰 공을 세운 인물로 국가에서 지정한 위패다. 영원히 제사를 드리며, 다른 조상의 위패보다도 크다. 조상의 위패는 단단한 밤나무로 만들었다. 사당 앞에는 밤나무가 있으며, 양기가 강한 말년·말월·말일·말시에 심는다.

여러 가지 형편상 사당을 따로 세우지 못한 집에서는 집 안의 어

느 한 공간을 사당으로 정하고 그곳에 위패를 모셨다. 마루 한쪽에 꾸민 것을 사당청祠堂廳, 방에 꾸민 것을 사당방이라고 부른다. 사당청이나 사당방조차 따로 두기 어려운 경우에는 대청 뒷벽 상부에 붙인 작은 장에 위패를 모시기도 했는데 이것을 벽감壁龕이라고 한다.

조선시대 상류가옥을 보면 안채와 사랑채로 나누어져 있다. 안채는 여인네의 공간으로 안주인이, 사랑채는 남정네를 위한 공간으로 주인이 기거하였다. 안채와 사랑채 사이에는 담을 치고 문(중문)을 달았는데, 이 중문을 닫으면 두 세계는 완전히 차단된다. 부녀자에게 중문은 바깥 세계의 경계로, 일생 중문을 벗어나는 일은 서너 번에 지나지 않는다. 사내아이를 낳은 후 친정 부모님께 근친覲親을 가거나 부모님의 상례를 치르려고 친정에 가는 것이 유일한 나들이였고, 마지막으로 죽어서 관에 실려 나가는 것이다. 혼례를 치른 딸을 마중할 때도 중문 앞까지만 하였다.

식사도 안채에서 만든 음식을 사랑채로 운반하였으며, 옷 또한 안채에서 내어다 사랑채에서 입었다. 또한 사랑채의 남자도 안채로 함부로 들어가지 못했으며, 들어가는 경우에도 미리 알리고 의관을 정제하고 들어갔다.

조선시대 여성에게 가장 중요한 일은 후손을 잇는 일이었다. 그러나 이처럼 남녀가 떨어져 생활하면 그러한 목적을 달성하는 데 많은 어려움이 따랐을 것이다. 이러한 문제를 해결하기 위해 만든 것이 비밀통로이다. 전북 정읍 김씨 집에서는 안쪽 행랑채와 담 사이에 사람이 간신히 빠져나갈 수 있는 틈을 만들어놓은 것을 볼 수 있는데 보통 때에는 이곳에 나락단을 세워두어 외부 사람의 눈에는 띄지 않게 한다.

경상도 상류가옥에서는 사랑방 뒤에 골방을 두고 방 한쪽 벽에 안마당으로 통하는 작은 쪽문을 달았다. 따라서 외부 사람에게는

이 비밀통로가 감추어지기 마련이다. 그리고 안채 건넌방과 젊은 주인의 작은 사랑방을 최단거리에 두는 것도 그러한 이유 때문이었다.

외간 남자가 안채로 접근하는 것은 철저히 봉쇄되었다. 또한 외부 사람의 시선이 안채에 이르는 것을 막기 위하여 벽을 세웠다. 이 벽을 내외벽이라고 하는데 이것은 중문이 열렸을 경우 마당에서 안채의 내부가 들여다보이는 것을 막으려고 안채쪽에 세운 벽이다. 내외벽은 안채와 사랑채 사이에 담장이 없는 중류가옥에서도 볼 수 있는데, 대문에서 안채가 보이지 않도록 안채와 사랑채 사이에 대문 크기의 벽을 세웠다. 남녀유별의 관념은 뒷간의 위치에서도 알 수 있다. 안채와 사랑채 바깥쪽에는 각각 뒷간이 하나씩 있다. 집 안에 있는 뒷간을 안뒷간, 바깥에 있는 뒷간을 바깥뒷간이라고 부른다. 안뒷간은 여인네들만이 쓰고, 바깥뒷간은 남정네들만 사용하였다. 어린아이가 3~4세가 되면 어머니를 떠나 사랑채에서 생활하는 것과 '남녀칠세부동석'이라는 관념도 남녀유별을 나타내는 것이다.

장유유서의 관념은 건축 구조물의 명칭이나 공간배치, 크기에서 확연히 드러난다. 사랑채의 경우 아버지가 기거하는 방을 큰사랑방, 아들이 쓰는 방을 작은사랑방이라고 부르며, 안채의 경우도 어머니가 기거하는 방을 안방 또는 큰방, 며느리가 기거하는 방을 건넌방 또는 작은방이라고 부른다.

사랑방의 크기는 큰사랑방이 두 칸, 작은사랑방이 한 칸이 보통이다. 또 큰사랑방은 햇빛이 잘 들고 대청을 끼고 있어서 어느 계절이나 쾌적한 분위기를 이룬다. 작은사랑방은 큰사랑방에 딸린 공간에 불과하다. 세간도 큰사랑방은 호화스러운 가구와 값진 문방구로 장식한 반면 작은사랑방은 특별한 세간을 찾아볼 수 없다. 안채도 안방은 건넌방에 비해 크기가 배다. 안방에는 다락이나 벽장까지 있으며, 안방에 달린 골방(웃방)도 안주인의 차지로 세간을 놓았다.

일반 서민들의 가옥에서도 장유유서 관념을 찾아볼 수 있다. 부모님은 안방에 자식들은 건넌방에 기거했으며, 어머님이 돌아가시기 전까지 이 상태를 유지하였다. 60세가 넘어도 건넌방에서 계속 생활해야 했던 며느리들은 불평을 털어놓기도 하였다. "시어머니 죽으니 안방이 내 차지구나."하는 말도 여기서 생겨난 것이다. 그러나 경상도 일부 지방에서는 아들 내외에게 안방과 큰사랑을 물려주어 서로 방을 바꾸기도 하였다. 이를 '안방물림'이라고 한다.

풍수도 궁궐은 물론 민가에도 많은 영향을 끼쳤다. 중국의 풍수사상을 최초로 전한 사람은 신라시대 승려 도선道詵(827~898)으로 알려져 있다. 『삼국유사』에 신라 4대 임금인 탈해脫解의 기록에 보인다. 도선이 쓴 『도선비기道詵秘記』는 이후에 풍수의 원전 역할을 하였다고 한다. 풍수사상은 고려시대와 조선시대를 거치면서 더욱 발전하였고, 조선 후기 홍만선洪萬選(1643~1715)이 쓴 『산림경제山林經濟』「복거조卜居條」, 이중환李重煥(1690~1752)이 지은 『택리지』「복거총론」에는 마을에 관한 풍수를 자세히 적고 있다. 특히 이중환은 전라도와 평안도를 제외한 전 지역을 현지 답사한 끝에 살 만한 곳과 살지 못할 곳의 지명을 예로 들어 설명하였다.

풍수 가운데 형국론은 마을의 생김을 산의 모습이나 물이 흐르는 모습을 동물, 식물, 물질, 인물, 문자 등에 빗대어 말한 것이다. 형국은 동물형·식물형·물질형·문자형·인물형으로 나눌 수 있는데, 이 중 동물형이 반 이상을 차지한다. 그 다음은 물질형·인물형·식물형·문자형 순서이다. 동물형 가운데 가장 많이 나타나는 동물은 용·소·말·닭·봉황·범 등이며, 물질형은 반달·배·등잔·금소반, 인물형은 옥녀·장군·신선, 식물형은 매화·연꽃, 문자형은 야也·내乃자이다. 이들 형국은 우리 주위에서 많이 듣거나 실질적으로 보는 것으로 일상생활과 밀접한 관련이 있는 것들이다.

집터나 마을터에 형국이 있다고 해서 모두 좋은 것은 아니다. 이

들 형국은 우리네 일상생활과 마찬가지로 좋고 나쁨이 엇갈리는 일종의 포물선을 그린다. 구체적인 실례를 들어 살펴보면 몇 가지 특징을 발견할 수 있다.

첫째, 형국 중에는 순환적인 특징을 가진 것들이 있다. 대표적인 예로서 반달형·배형·키형·삼태기형·조리형 등을 들 수 있다. 반달형은 달이 커가는 상태에서는 가문이나 마을이 융성해 가지만, 만월이 되어 달이 작아지는 상태에서는 가문이 쇠퇴하고, 반월이 되어서야 다시 본래의 위치에 놓이게 된다. 배형의 경우는 배에 재물을 가득 채우는 단계까지는 부귀영화를 누리지만, 배에 재물이 가득 차면 배가 가라앉기 때문에 이 터에 살고 있는 부자들은 이곳을 떠나야 재앙을 피할 수 있다. 이러한 행위는 지속적으로 반복된다. 조리형은 쌀을 이는 도구로, 쌀을 일 때 쌓이는 쌀은 재물의 증가를 상징하지만 조리에 가득 찬 쌀을 털어내는 일은 재산과 가문의 쇠퇴를 의미한다. 그래서 한 세대는 잘살고, 한 세대는 못사는 성격을 가진다. 키형과 삼태기형도 곡물을 채울 때는 잘살게 되지만, 그 안에 채워진 것을 털어낼 때는 가난해진다. 위와 같이 한 세대가 번갈아 가면서 흥망성쇠가 찾아온다.

둘째, 하나의 형국이라고 하더라도 양면성을 가지고 있다. 소, 말, 개와 같은 동물형의 경우 배에 해당하는 터는 좋은 반면 꼬리에 해당하는 곳에 집을 짓는 것은 좋지 않다고 여긴다. 배는 음식물이 가득한 곳으로 풍요를 나타내고, 배의 부분 중에도 젖가슴 부분을 으뜸으로 친다. 동물의 꼬리 부분은 항상 흔들듯이 재물이 떨어져 나간다고 여겨 좋지 않게 여긴다. 닭형은 볏에 해당하는 부분에 집을 지으면 후손이 관직에 오른다고 여기며, 게형의 양쪽 집게 다리에 집을 지으면 재물을 잡는 형국이라 좋다고 여긴다. 키나 삼태기형의 경우에는 안쪽에 터를 잡는 것이 부자가 된다고 한다. 그들 물건들은 안쪽이 깊고 바깥쪽이 얕기 때문이다.

삶과 생명의 공간, 집의 문화

셋째, 좋은 형국을 유지하기 위해 특별한 장치를 해둔다. 예를 들어 목마른 소형[渴牛形]이나 말형[渴馬形], 용형, 지네형 등에서는 일부러 연못을 판다. 목마른 소나 말은 연못이 없으면 달아날 것이고, 용 또한 물에 사는 동물이고 지네는 습지에 사는 동물인지라 못이 필요하다. 이와는 반대로 배형[行舟形]에서는 못을 파는 것은 배에 구멍을 내는 것으로 인식되기에 함부로 우물을 팔 수 없다. 배 형국의 마을이나 집에 우물이 없는 것도 그 때문이다. 사람들은 복이 도망갈 것에 대비해 소나 말 같은 동물에게는 구유나 고삐목이라 하여 동물 머리 쪽에 땅을 파거나 나무를 심어두기도 한다. 이와 같은 원리로 삼태기나 키 형국의 마을에서는 바람에 날아가지 말라고 나무를 일렬로 심기도 한다. 그래서 이들 형국은 멀리서 바라보면 마을이 숲에 가려 잘 보이지 않는다. 장군형에는 사람의 왕래가 많은 시장이나 학교 등을 세운다. 장군이기에 호령할 많은 부하들이 있어야 하기 때문이다.

넷째, 좋은 터는 영원하지 않다. 땅의 생기가 끝나면 그 터는 쇠퇴하여, 다른 곳으로 이사를 가야만 한다. 도성의 천도설이 나오는 것이나 새로운 집터를 미리 장만해 두는 것도 이러한 이유 때문이다.

다섯째, 한 마을에는 서로 상극되는 형국이 있기 마련이다. 이것은 하나의 형국이 지나치게 강하면 오히려 마을이나 집에 좋지 않은 영향을 준다는 것이다. 예를 들어 한 지역 중 어느 마을에 지네형[蜈蚣形]이 있으면 이와 천적 관계인 닭형이 있기 마련이다.

여섯째, 많은 형국들은 자체 내에 상징적인 의미가 있다. 지네의 많은 발과 금가락지는 부자, 매화의 열매는 다산과 풍요, 붓형·필통형·야也자 터는 학자나 문장가, 띠형과 품品자형에서는 관직, 신선형에서는 태평성대 등의 의미가 있다.

집은 개인에게는 작은 우주와 같아 '소우주小宇宙'라고 달리 표현

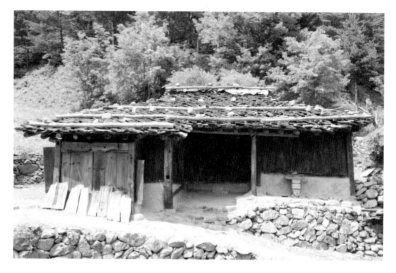

하기도 한다. 우주를 나타내는 한자에 집 '우宇'자를 쓴 것도 이러
한 의미가 포함된 것이다. 집에는 다양한 신들이 좌정을 하고 맡은
바 역할을 담당한다. 그리스 로마 신화처럼 신들 사이에 서열은 있
으나 신들끼리 싸움을 하거나 다투지는 않는다. 이처럼 집에 깃든
신을 '가신家神'·'집지킴이'라고 한다.

집의 우주관은 집의 배치에서도 보인다. 즉, 집의 배치는 평면적
인 우주의 모습을 모방한 것이고, 건물의 입면이나 형태는 수직적
인 우주의 모습을 반영한 것이다. 즉, 집을 3등분하여 지붕은 하늘,
아래 몸통은 땅, 처마 밑은 사람이라고 할 수 있다. 종종 집 대문은
사람의 얼굴에 빗대어 언급하기도 한다.

나무는 집을 짓는 데 없어서는 안 될 중요한 건축 재료로 기둥,
대들보, 대문, 지붕, 벽면 등 집의 골격을 만들었고, 산촌의 경우에
는 더더욱 그러하다. 강원도 삼척, 인제 등 산간 지역에서는 지붕도
나무와 나무의 껍질을 이용해서 만들었는데, 너와와 굴피가 바로
그것이다. 지붕 재료를 따서 그 집을 '너와집'과 '굴피집'이라고 부
른다.

너와는 '느에' 또는 '능에'로도 불리며, 200년 이상 자란 직경이

삶과 생명의 공간, 집의 문화

40cm 이상의 소나무를 톱으로 70cm 정도의 길이로 토막을 낸 다음 이를 세워놓고 도끼로 3~5cm의 두께로 쪼갠 널판을 말한다. 너와는 70장을 '한 동'이라 하고 보통 한 칸 넓이의 지붕에 한 동 반 내지 두 동이 소요된다. 너와집이란 이 너와로 지붕을 덮은 집이라는 말이다. 너와는 끝을 조금씩 물려가며 놓고 큰 돌로 지질러놓았으므로 비가 새는 일은 없으나 부엌에서 불이라도 지피면 연기는 반은 굴뚝으로 나가지만 나머지는 바로 천장의 너와 사이사이로 새어나가서 집이 온통 연기에 휩싸이고 지붕으로 연기가 뿜어나온다.

너와집은 수목이 울창한 지대에서 볼 수 있는 살림집으로 개마고원을 중심으로 한 함경도 지역과 낭림산맥 및 강남산맥을 중심으로 한 평안도 산간지역, 태백산맥을 중심으로 한 강원도 지역, 울릉도 등지에 분포한다. 이는 대체로 화전민 분포 지역에 속한다. 지붕을 이을 때는 처마 부분에서 위 방향으로 서로 포개며 이어 올리고, 너와가 바람에 날라가는 것을 막기 위해 무거운 돌을 얹어놓거나 통나무를 처마와 평행으로 지붕면에 눌러놓기도 하는데, 이런 통나무를 '너시래'라 부른다. 너와의 수명은 10~20년 정도 간다고 하나, 이은 지 오래되면 2~3년마다 부식된 너와를 빼고 새것으로 바꾸는 부분적인 교체작업을 해야 한다.

산간 마을의 지붕은 너와로 덮는 일이 많으나 너와의 재료인 적송이 귀한 곳에서는 굴피로 대용하기도 한다. 상수리나무의 껍질이나 참나무의 껍질을 두께 0.5치 정도, 폭 1척, 길이 3척 정도로 벗겨낸 것이 굴피인데 보통 수령이 20년 이상 된 나무의 수간에서 3~4척 높이로 떠낸다. 대개 음력 7~8월에 뜨는데 나무의 속껍질을 놓아두고 겉껍질만 떠내기 때문에 4~5년이 지나면 떠낸 자리에 겉껍질이 재생되어 다시 뜰 수 있다. 떠낸 굴피는 곧게 펴기 위해서 차곡차곡 포개어 쌓고 맨 위에 두껍고 무거운 돌들을 얹어 짓눌러놓는다. 대개 한 달 이상 지나면 적당한 크기로 끊어서 지붕을 이을

수 있는 상태가 된다.

굴피의 수명은 10~20년 정도이긴 하지만 5년에 한 번씩은 바꿔야 하는데, 안에 들어갔던 부분을 밖에 나오게 자리를 옮겨 주어야 오래 유지할 수 있다. 굴피도 너와와 같이 두 겹으로 끝을 겹쳐가면서 덮는다. 그리고 굴피는 습기에 예민해서 일광을 받아 날씨가 건조할 때는 바싹 말라서 하늘이 보일 만큼 오그라들고, 비를 맞고 습도가 높아지면 늘어나서 벌어진 틈을 메운다. 굴피는 일반적인 생각과는 달리 수명이 길어서 '굴피 천 년'이라는 말도 있다.

집은 오랜 세월 동안 자연환경과 생활양식, 가치관에 따라 변화되고 발전해 왔다. 우리나라의 집은 개항 이후 근대화 과정을 겪으면서 강제적, 타의적으로 많은 변화를 겪었다. 집에 대한 가치관도 바뀌어 생활처가 아닌 재물이나 재산 증식의 수단으로 생각하는 경향이 강해졌다. 집 안에서의 생활방식도 좌식에서 입식으로 바뀌어 침대나 소파는 이미 생활필수품으로 자리 잡았다. 그러면서도 한편으로는 구들을 그리워하고, 집 안에서는 신발을 벗고 생활하며, 거실을 마루처럼 집안의 중대사를 치루는 공간으로 이용하고 있다. 이 같은 현상은 우리 집의 전통이 우리 생활 속에 계승된 것이라고 볼 수 있다.

삶과 생명의 공간, 집의 문화

1

전통적인 취락의 입지 원리와 풍수

01 우리나라의 전통 취락

02 전통적인 취락의 입지 원리

03 전통적인 입지 원리로서의 풍수와 취락

04 현대 사회와 주거문화

01.

우리나라의 전통 취락

인간은 '사회적 동물'로서 집단생활을 영위하려는 속성을 지니고 있다. 인간의 부단한 사회적 활동과 생활의 산물로 만들어진 것 가운데 하나가 일정한 장소에 머무르는 '주거' 개념이다. 다시 말해 인간이 오랜 세월에 걸쳐 지리적 환경에 적응하면서 연구와 노력을 들여 창조하고, 지표에 누적된 것을 '주거'라고 할 수 있다. 이러한 주거의 근거지이자 생활의 기초 단위가 되는 곳을 '가옥'이라고 한다. 가옥은 일정한 영역을 두고 적게는 몇 채에서 많게는 수만 단위 이상의 집합체를 이루기도 한다. 가옥 집합체의 개념은 '장소성'·'집합성'·'지속성' 등의 속성에 따라 학문적 개념으로 '취락聚落'이라는 용어로 표현하고 있다.

취락이라는 용어는 한자 문화권에서 '촌락'이라는 의미로 사용되었던 것으로 보인다. 『사기史記』「오제본기五帝本記」에 "1년에 거주하는 곳이 취聚를 이루었고, 2년이 지나 읍邑이 되었고, 3년에 도都를 이루었다"고 하였으며, 이에 대한 주를 달고 "취는 곧 촌락이다"라고 표현하였다.[1] 취락은 '모이다' 혹은 '한곳에 축적되거나 수렴된다'는 의미의 '취'와 '모여 살고 있는 곳'이라는 의미의 '락落'

삶과 생명의 공간, 집의 문화

의 뜻이 합쳐진 것으로 해석할 수 있다. '취'와 '락'은 모두 군집과 축적의 뜻이 있는 것으로, 지리적 관점으로 해석할 때 인간이 군집하여 집단생활을 영위하는 특정 장소로서의 생활무대를 가리키는 것이다.[2] 취락은 영어권에서 'settlement'라는 용어로 표현하는데, 일정 장소에 '정착定着하여 사는' 것으로, 인간의 사회생활의 기반이 되는 곳을 의미한다.

취락은 일정 영역에 거주하는 인구집단의 적고 많음이나 사는 사람들의 직업, 기능이나 역할, 경관의 차이 등에 따라 크게 '도시'와 '촌락'으로 구분한다. 물론 도시와 촌락은 다시 규모와 기능, 형태 등에 따라 분류가 가능하다. 예를 들어, 도시의 경우에는 인구가 모여 사는 규모와 형태에 따라 몇만 규모의 소도시에서부터 천만 이상의 인구의 거대도시巨大都市, 그리고 크고 작은 도시들이 도시군都市群을 이루는 거대도시巨帶都市 등으로 분류할 수도 있다. 촌락의 경우 역시 마찬가지로 주민의 주된 생업에 의해 농촌·산촌·어촌으로 다시 나누기도 하고, 또 그 평면형태 혹은 가옥의 밀집도에 따라 집촌集村과 산촌散村으로 나누기도 한다.

우리나라 전통 취락의 대부분은 농업을 생활기반으로 성장했기 때문에, 취락은 '농촌'으로 이해되고 있는 것이 일반적이며 '촌락' 혹은 '마을'의 개념과 단위로 설명되고 해석된다. 일반적으로 취락 발생에는 농업과 관련된 지형, 기후, 토양조건, 물의 이용 등의 자연조건이 가장 큰 영향을 끼쳤다. 그러나 이러한 자연조건 외에 고려시대와 조선시대에는 사회구조, 정치체제, 문화수준, 경제력 등도 취락의 입지 선정에 큰 영향을 미쳤다.

여기에서는 우리나라의 전통 취락을 대상으로 하되, 촌락을 중심으로 살펴보고자 한다. 취락은 도시와 촌락을 통칭하는 개념이다. 그러나 우리나라는 근대화와 산업화 이전에는 서구보다 도시의 발달이 상대적으로 미비하였다. 따라서 이번 장에서는 농업을

기반으로 한 촌락을 중심으로 하면서, 비농업적인 기능과 농촌과는 구별되는 고유한 기능을 가진 도회都會[3]로서의 서울, 그리고 지방 고을을 부분적으로 살펴볼 것이다.

삶과 생명의 공간, 집의 문화

전통적인 취락의
입지 원리

우리나라는 전통적으로 농업을 근간으로 한 정착생활이 주를 이루었다. 주요 취락의 입지는 형성되는 시기에 한 번 정해진 다음에는 크게 변하지 않는다. 그러므로 취락이 처음 조성될 당시 주민들의 자연관·지역관 등 자연과 인문환경에 대한 가치체계와 인식체계를 파악함으로써 당대의 입지요인에 대한 평가가 가능하다. 때문에 취락의 입지 요인을 정확하게 파악하기 위해서는 오늘날의 취락 입지의 원리가 아닌, 그 터를 잡을 당시 사람들의 사고방식과 가치체계와 인식체계를 이해하고 그 안에서 살펴보려는 노력이 무엇보다 중요하다.

조선 후기 지리학자인 이중환이 저술한 『택리지』는 당시 사회를 풍미했던 거주지 선호의 기준을 자세히 설명해 주고 있으며, 아울러 그 내용을 통해 당시의 자연관과 토지관을 엿볼 수 있다.[4] 그 중 「복거총론卜居總論」은 『택리지』의 핵심부로서 당대 사대부들이 추구한 이상향의 개념을 유형화한 것으로, 사대부가 살 곳을 택할 때 갖추어야 할 요건에 대한 내용이다.

무릇 살 터를 잡는 데는 첫째 지리地理가 좋아야 하고, 다음 생리生利가 좋아야 하며, 다음 인심人心이 좋아야 하고, 또 다음은 아름다운 산과 물[山水]이 있어야 한다. 이 네 가지에서 하나라도 모자라면 살기 좋은 땅이 아니다. 지리가 아름답고 생리가 좋지 못하면 오래 살 곳이 못되며, 생리가 좋고 지리가 좋지 못하여도 역시 오래 살 곳은 못된다. 지리와 생리가 모두 좋다고 해도 인심이 좋지 못하면 반드시 후회함이 있을 것이고, 근처에 아름다운 산수가 없으면 맑은 정서를 기를 수가 없다.[5]

「복거총론」에서는 지리地理, 생리生利, 인심人心, 산수山水 네 가지를 들어 '살 만한 곳'을 찾는 요건으로 삼았다. 이는 지리와 산수는 지형 조건, 생리는 경제적 조건, 인심은 풍속이나 관습 등의 사회적 조건으로 해석할 수 있다.

다시 말하면 지리·산수와 같은 자연적 요인 외에도 생리·인심 등의 사회적·경제적 환경과 문화적 전통의 요소도 고려해야 함을 강조한 것이다. 『택리지』는 이상적인 한국적 취락 입지 모델을 추구하고자 했던 것으로, 이상향을 현실의 본토 안에서 찾은 점에서 토착적인 지리적 이상론으로서, 조선시대 사대부들의 유토피아의 한 전형으로 생각된다. 이 장에서는 이중환이 제시한 지리·생리·인심·산수 등 4대 기본 요건에 대해 살펴보고자 한다.

자연환경 요소, 지리와 산수

1. 지리

「복거총론」에서 제시된 가거지可居之의 기본 요소인 지리地理는 풍수적인 색채가 짙지만 대체로 지형 조건을 의미한다고 볼 수 있

다. 일반적으로 조선시대에는 풍수가 사회 전반에 걸쳐 깊게 뿌리내려 학문뿐만 아니라 일상생활에까지 큰 영향을 끼쳤다. 풍수는 당시 사회를 풍미했던 자연관으로 조선시대 사대부 계층의 지역관과 가거관可居觀과 깊은 관련이 있다. 「복거총론」 지리조에 제시된 수구水口·야세野勢·산형山形·토색土色·수리水利·조산祖山·조수朝水 등은 풍수에서 사용하는 용어이긴 해도, 현대의 취락 입지 조건을 따질 때도 중요하게 생각하는 배산임수背山臨水 지형, 굳은 지반, 좋은 수질, 양지바르고 탁 트인 지세 등의 개념에 부합하는 것들이다.[6]

풍수에서는 취락 입지를 양기풍수陽基風水 혹은 양택풍수陽宅風水와 관련해 설명한다. 양기풍수란 인간이 살 장소를 찾는 것을 말하는데, 우리나라는 옛부터 산을 등지고 물을 앞에 둔 이른바 배산임수 지형을 가장 이상적인 터로 여겨왔다. 산을 등지면 병풍을 둘러친 것처럼 아늑하고, 물을 앞에 두면 음료수와 농업용수 등으로 유용하기 때문이다. 이러한 터잡기의 기본 원리는 우리나라 전통 촌락의 독특한 문화경관을 이루는 요소이다.

일반적으로 명당의 형국은 뒤쪽의 주산을 중심으로 좌우에 산줄기가 병풍처럼 둘러싸고, 이들 산지에서 발원한 계류가 명당 좌우로 흘러나와 명당 앞쪽 평지에 흐르는 소하천과 합류한다. 그 너머에는 다시 산이 가로막고 있는데, 이러한 전후좌우의 산을 사신사[四神砂], 그리고 계류와 하천을 내명당수·외명당수라 부른다. 이러한 형국은 대하천변의 평야지대나 해안지대에서는 찾아보기 힘들고, 주로 계류나 소하천변의 골짜기나 작은 분지에 분포한다. 때문에 이런 지역에 촌락들이 주로 자리 잡은 것은 당연하다고 할 수 있다. 그리고 이러한 지역은 삶의 터전을 정하는 데 매우 큰 영향을 끼쳤던 풍수설이 주장하는 명당과 가장 잘 부합된다.

한편, 이중환은 이러한 촌락 입지를 '계거溪居'라 규정하고, 강

거·해거와 비교할 때 평온한 아름다움과 깨끗한 경치 그리고 경작하는 이익이 있어 가장 바람직한 것이라 하였는데,[7] 이 같은 주장은 조선시대 사대부들의 가거관을 엿볼 수 있다는 점에서 의미가 있다. 당시 사대부들은 깊은 계곡의 경승지에 마을을 조성하여, 붕당과 사화 등으로 혼란한 세상과 거리를 두고 맑은 계류가 흐르는 아름다운 경치를 즐기면서 학문에 힘쓰고, 계류를 이용한 농업경영을 통해 경제적 기반을 확보하는 등 자신들만의 이상향을 꾸미고자 노력하였다.

2. 산수

산수는 정신을 즐겁게 하고 감정을 화창하게 하며, 만약 아름다운 산수가 없으면 거칠어진다고 생각했다. 따라서 사대부가 살 만한 곳은 반드시 산수가 좋아야 한다고 강조하였다. 이중환은 산수의 아름다움에 그치지 않고 그곳의 생활조건을 포함하여 종합적으로 기술하였는데, 야읍野邑으로서 계산溪山과 강산江山이 넓으면서 명랑하고, 깨끗하면서 아늑하며, 산이 높지 않아도 수려하며, 물이 크지 않으면서 맑으며, 비록 기암과 괴석이 있더라도 음산하고 험악한 형상이 전혀 없는 곳이라야 영기가 모여 살 만한 곳이라고 기술하였다.

조선시대 성리학자인 퇴계退溪 이황李滉(1501~1570)은 자연을 바라보는 태도에 있어, "인간의 마음은 그 본연[理之發]이 선善이지만 기氣의 소치[氣之發]로 말미암아 욕망에 흐르기 쉽다. 그러나 자연은 본연의 순수 선善이기 때문에 자연을 규범으로 삼고 본성을 기르는 존양의 매개가 되기에 족하다. 그러므로 자연 완상은 성정의 올바름[性情之正]을 회복하는 실천방도인 것이다"라 하여,[8] 자연경관은 곧 큰 도道가 투영된 영상이라는 생각을 가지고 있었으며, 큰 도를 깨우치려면 실제의 산수를 대하고 수양하는 것이 첩경이라

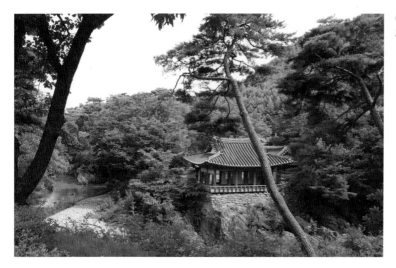

고 생각했던 것이다.[9]

이처럼 산과 물이 잘 어울려 자연풍경이 아름다운 곳은 선비가 번잡한 세속에서 물러나서 즐겨 찾을 수 있는 학문과 수양의 터藏修之所가 되고 나아가 자연과 인간이 어울린 이상향이 되기도 한다. 마을의 하천이 굽이쳐 흐르는 계곡이나 마을에서 조금 떨어진 경치 좋은 곳을 택해 정자·서당·정사 등을 배치하는 것도 그러한 예라고 할 수 있다. 만약 그러한 장소가 확보되지 않은 경우엔 정자·서당·정사 등을 마을 전면의 조용하고 전망이 좋은 곳에 마련하였다.

특히, 마을 단위로 살펴볼 때, 산수에 해당되는 영역은 대체로 정亭 또는 정사精舍로 불리는 사대부의 수기공간이 자리하여 자연 계곡이나 숲 등과 조화를 이루고 있다. 이러한 건물의 조경은 자연을 벗삼아 학문에 열중하며, 자기 수양을 중요시하는 사대부의 자연관을 반영하는 것이다. 이는 곧, 맑고 깨끗한 자연에 의지하여 자연과 동화되고자 했던 선인들의 심성이 경관표출 형태로 드러난 것이다. 정 또는 정사는 유교적 교양인, 독서인으로서 사대부들의 생활양식과 주거지 선호를 잘 나타내는 생활공간이며, 명망 높은 선비의 수기공간은 나중에 마을에 널리 알려져 공공장소의 성격을 띠었다.

사회·경제적 환경 요소, 생리와 인심

1. 생리

생리는 경제적 조건을 의미한다. 특히 이중환은 상업의 중요성을 강조하면서도 자원의 대부분이 토지에서 생산된다는 사실을 중시하여 농업의 토대 위에서 교역의 촉진을 주장하였다. 생리는 재리財利를 경영하여 넓힐 수 있는 인적·물적 자원이 집중하여 교환이 가능한 결절지점, 즉 입지와 조건이 모두 유리한 장소를 꼽았다. 이는 조선 후기 사회변동에 조응하여 상업적 농업의 육성, 수공업의 발달, 경제적 가치관의 변화 등이 반영된 것으로 생각된다.

그러나 조선시대 지방의 사대부들은 활발한 교역과 상품시장을 통한 부의 확대보다는 농경지의 확대와 노비 확보 등을 통한 경제적 기반을 마련하는 게 우선이었다. 이는 철저한 유교적 신분사회였던 조선시대에서 '봉제사 접빈객奉祭祀接賓客'과 '관혼상제'의 예를 따르기 위해서는 어느 정도 경제적 기반이 요구되었기 때문이다.

우선 사대부들이 자족적인 생활을 유지하려면 적정 규모의 농경지를 확보할 필요가 있었다. 농경지 규모와 비옥도는 취락의 규모와 발전을 좌우하는 요인으로 작용하였을 것이다. 계거를 통해서는 넓은 평야지대에서 농사로 얻을 수 있는 큰 이익이나 교통이 편리한 곳에서 획득할 수 있는 상업적 이익 또는 해안지방에서 얻는 어염 이익을 기대할 수는 없지만, 밭에서 재배할 수 있는 채소류나 산지에서 생산되는 임산물은 풍부한 편이었다.

또 관개를 통해 농경지를 효율적으로 이용할 수 있는 조건도 갖추고, 평야 같은 대규모의 경지를 갖지는 못해도 경제적으로 자급자족할 수 있을 정도의 농경지 확보는 용이한 편이었다. 평지는 논으로 이용하고, 경사가 완만한 부분의 땅은 밭을 만들어 채소류를

비롯한 다양한 밭작물을 재배할 수 있었다.

이는 주민들의 영양 공급원이 다양해지며, 산물의 교환이 없이도 자급자족이 가능함을 의미한다. 결과적으로 계거는 '피병'·'피세'하는 데 유리한 자연적 지세를 갖추고 있으며, 동시에 한해旱害와 수해水害를 최소로 줄여서 비교적 안정된 생활을 영위할 수 있었기 때문에 학문을 닦고 유한幽閑한 정경情景을 선호하는 사대부들의 성향과 잘 맞았다.

2. 인심

인심은 주거지 주변 마을들과의 관계, 풍속, 교육환경, 주민들의 생활양식 등을 포함하는 사회적 환경을 의미한다. 현대 지리적 관점에서 보면 근린近隣과 의미가 통할 수 있다.[10] 이는 사대부로서 학문을 탐구하고 자기 수양을 하며, 또한 마을 간의 혼인을 통해 인척관계를 맺거나 학문적 상호교류를 하여 유교적 가치관·도덕관을 확립하고 양반으로서의 생활을 유지할 수 있는 사회적 환경의 중요성을 일컫는 것이라 할 수 있다.

일찍이 공자와 맹자는 "사는 동네를 가린다"고 하였는데[11], 이는 속세를 피해 은둔한다는 뜻이 아니라 미풍양속이 뿌리를 내리고 있는 곳에 정착하여 좋은 이웃과 더불어 산다는 의미이다. 그러나 오히려 사대부들은 소극적으로 미풍양속이 자리한 곳을 찾는 것이 아니라, 자신들이 거주하고 있는 향촌을 적극적으로 교화하여 향리풍속을 선양하고자 하였다. 즉, 둔세적遁世的인 것이 아니라 어디까지나 내가 거처하는 향리에서는 그 향리가 어진 곳이든 어질지 못한 곳이든 주민을 교화하여 보다 나은 향풍을 진작하고 양민을 기르는 데 힘써서 나라의 은총이 미치지 못하는 곳일지라도 그에 못지않은 마을이 될 수 있게 한다는 데 그 본질적인 의의를 두었다.

조선 중기 퇴계 이황이 시행한 '예안향약'[12]을 살펴보면, 이는 단

순한 조약규정의 문건이 아니라 이에 내재된 당대 사대부들의 사회관·향촌관을 볼 수 있다.[13] 퇴계는 "선비는 마땅히 도를 실질적으로 실행해 가야 할 장으로 가정과 향당鄕黨을 삼아야 하며, 주민들을 적극적으로 교화하고 풍속을 순화하여야 한다"고 역설하였다. 또한 "그 지역사회에 신망이 두터운 지도자가 있으면 고을의 풍속이 숙연해지고, 그런 지도자를 지니지 못하면 그 고을은 해체된다"[14]고까지 말하고 있다. 사대부들은 자신들이 거주하는 향촌에서 적극적으로 지도자의 역할을 담당하고자 하였던 것이다.

전통적인 입지 원리로서의
풍수와 취락

풍수는 땅의 형세를 인간의 길흉화복吉凶禍福과 관련시켜 설명하는 동양적 자연관이다. 장소의 지형과 방위, 물의 조건 등을 고려하여 길지吉地를 선택하고, 그곳에 무덤이나 집을 지어 발복을 기원하는 택지술擇地術이라 할 수 있다.

풍수는 죽은 사람이 묻힐 땅을 찾는 '음택풍수'와 살아 있는 사람들이 살 만한 곳을 찾는 '양택풍수'로 크게 구분할 수 있다. 양택풍수는 다시 규모와 대상에 따라 한 나라의 수도를 정하는 국도풍수, 고을과 마을의 입지를 정하는 고을풍수와 마을풍수, 절의 입지를 살피는 사찰풍수, 집터를 찾는 가옥풍수 등으로 나눌 수 있다.

여기서는 전통적인 취락의 입지 원리를 양택풍수의 측면에서 도읍풍수, 고을풍수, 마을풍수 등으로 구분하고, 그 사례를 중심으로 살펴보고자 한다.

도읍과 풍수

풍수는 앞서 언급한 바와 같이 우리 역사에서 도읍과 취락, 묘역 등의 입지 선정뿐만 아니라 한민족의 자연관과 공간관의 형성에 큰 영향을 미쳤다. 이러한 풍수적 자연관과 공간관은 최근 지리학·건축학·조경학·역사학 등에서 재해석되고 있으며, '자연과 인간'·'전통과 현대'의 상생과 조화라는 가치 속에서 우리의 실생활에 한층 가까이 다가서고 있다.

자연과 인간의 조화로운 관계는 한국의 전통적인 자연관이자 공간관인 풍수사상과 그 맥락을 함께 하고 있다. 최근 지리학, 건축학, 조경학, 도시계획 등 환경생태 관련 학문 분야에서 풍수에 학문적으로 접근하고 재조명하며 현대 사회에 적용과 접목을 시도하는 것도 그러한 가치에서 비롯된 것이라 할 수 있다. 곧 현대 사회에서 풍수의 현재적 의미는 무분별한 개발을 막고, 인간과 자연의 조화로운 공존을 모색하는 데에 있다는 주장은 큰 의미와 많은 시사점이 있다.

과거 우리 역사에서 정치적 혼란기나 왕조 교체기에는 어김없이 수도의 이전을 두고 풍수 논쟁이 일어났던 것처럼, 명당의 여부를 두고 다양한 풍수적 논리와 해석이 동원되고 정치적으로 이용되기도 하였다. 최근 행정중심 복합도시 건설사업과 관련해서도 예외는 아니었다. 그러나 전통적인 도보시대의 네트워크와는 크게 달라진 현대 사회에의 사회경제적 환경과 교통·정보·통신 체계 속에서는 도시 입지 선정 시 풍수적 요건 외에도 다방면에 걸친 입지 요건들이 반영되고 또 그렇게 되어야 하는 것이 지극히 당연하다.

이 글에서는 조선시대부터 지금에 이르기까지 600년이 넘는 동안 수도로서 기능과 상징을 이어가고 있는 서울을 중심으로 풍수적 시각에서 살펴보고자 한다. 서울이 풍수적으로 명당인가에 대한 평

삶과 생명의 공간, 집의 문화

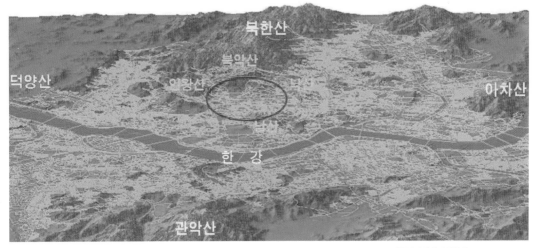

서울의 내사산과 외사산
그림 가운데 북악산, 낙산, 남산, 인왕산이
서울 도성을 둘러싸고 있는 내사산이다.
외사산은 북한산, 아차산, 관악산, 덕양산
으로 서울의 외곽을 둘러싸고 있다.

가는 보는 이의 관점에 따라 달라질 수 있지만, 대체로 많은 풍수가
들은 서울이 명당이라는 사실에 크게 이견이 없다.

서울은 풍수에서 모식화하는 전형적인 명당의 유형에 대체로 부
합하는 것으로 본다. 풍수에서는 명당을 둘러싼 네 방향의 산줄기
를 '사신사四神砂'라 하여, 힘있는 사신사가 명당을 잘 감싸고 있는
곳을 좋은 땅으로 평가한다. 이러한 조건에 맞추어보면, 서울 그 중
에서도 조선의 정궁正宮인 경복궁이 자리하고 있는 곳은 북쪽으로
북악산(또는 백악산)을 주산으로 하고, 동쪽으로는 좌청룡 격인 낙산
과 서쪽으로는 우백호 격인 인왕산이 든든히 받쳐주고 있으며, 남쪽
으로는 남산을 마주하고 있다. 여기에 밖으로 한 겹의 사신사가 더
두르고 있는데, 북쪽으로는 북한산, 동쪽으로는 아차산, 서쪽으로는
행주산성이 있는 덕양산, 남쪽으로는 관악산이 둘러싸고 있다.

이렇게 안쪽에서 명당을 둘러싸고 있는 네 개의 산을 내사산內
四山이라 하고, 밖에서 명당을 둘러싸는 네 개의 산을 외사산外四山
이라고 부르기도 한다. 뿐만 아니라 물의 조건으로도 명당을 관류
하는 내명당수인 청계천이 흐르고, 외명당수인 한강이 밖을 두르고
흐르는 전형적인 명당의 모습을 띠고 있다.

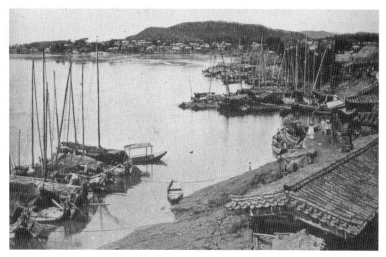
마포 나루터

풍수는 음양오행과도 깊은 관련이 있다. 특히 오행인 목木, 화火, 토土, 금金, 수水는 각기 고유한 색깔, 방향, 맛, 음, 계절과 관련이 있다. 우리가 익히 들어 알고 있는 '오방색'은 바로 오행이 가진 방향에 따른 고유의 색이며, 유교에서 말하는 사람이 지켜야 할 다섯 가지 덕목[五常]인 인·의·예·지·신仁義禮智信도 오행과 관련이 있다. 오행 중 목木은 동쪽과 청색 그리고 인仁과 관련이 있으며, 화火는 남쪽과 붉은색 그리고 예禮, 토土는 중앙과 황색 그리고 신信, 금金은 서쪽과 흰색 그리고 의義와 관련이 있으며, 수水는 북쪽과 검은색 그리고 지智와 관련이 있다.

이러한 오행의 방향과 상징은 각각 서울의 도성 내 4대문 이름에도 잘 반영되어 있다. 도성의 동쪽 문에는 인仁을 넣어 동대문을 '흥인지문'이라 하였고, 서쪽 문에는 의義를 넣어 서대문을 '돈의문'이라 불렀으며, 남쪽 문에는 예禮를 넣어 '숭례문'이라 이름하였다.

사신사와 음양오행의 원리 등을 고려했음에도 불구하고 서울은 풍수적으로 완벽한 것은 아니었다. 조선을 개국한 태조 이성계는 고려의 수도인 개경에서 한양으로 천도하기 위해, 도성이 들어설 자리를 정하고 북악산(백악)을 주산으로 하여 경복궁을 세우려 하였

삶과 생명의 공간, 집의 문화

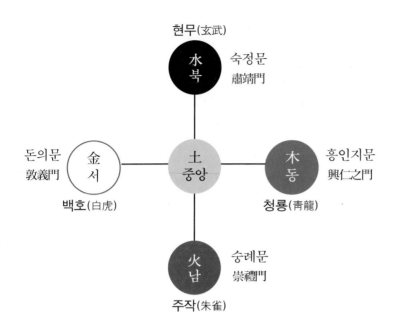

다. 그러나 남쪽으로 마주한 조산朝山 관악산이 마치 톱날을 거꾸로
세운 것처럼 보였다. 관악산은 모양새가 불꽃이 타오르는 형상이라
예부터 이 산을 불의 산[火山] 또는 화형산火形山이라 불렀다.

　풍수가들은 관악산에서 뿜어 나오는 강한 화기가 도성 안을 위협
하는 위험 요소로 작용할 수 있다고 평가하였다. 이에 이 화기로부
터 궁성을 보호할 비보책裨補策이 필요했다. 그 첫 번째 방책은 관
악산의 화기를 피하기 위하여 경복궁과 관악산이 정면으로 마주보
지 않도록 방향을 트는 것이었다. 실제로 경복궁은 정남방에서 동
으로 약 3도 가량 비켜 세워졌다.

　하지만 이것만으로 관악산의 화기를 누르는 데 부족하다고 보았
다. 때문에 큰 문을 정남쪽에 세워 화기와 정면으로 맞서도록 하였
다. 그리고 그 문의 현판을 종서(縱書, 내려쓰기)에 종액(縱額, 세로쓰
기)으로 달도록 하였다. 대체로 누각이나 성문의 현판은 가로로 세
우는 것이 일반적이지만, 유독 숭례문의 현판은 관악산의 화기를
맞받아칠 수 있도록 세로로 달았던 것이다.

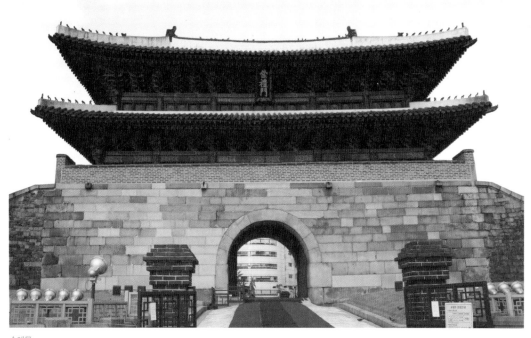

숭례문
한양 도성을 둘러싸고 있던 성곽의 정문
이다. 2008년에 소실되어 현재 복원 중
이다.

특히 '숭례문崇禮門'이라는 남대문의 이름도 관악산의 화기를 누르기 위해 지어진 것이었다. 숭례문의 '예禮'자는 오행으로 볼 때 화火에 해당된다. 또한 '높인다'·'가득 차다'라는 뜻을 가진 '숭崇'자와 함께 써서 수직으로 달아 마치 타오르는 불꽃 형상을 만들어, 불은 불로써 다스린다[以火治火]는 오행의 원리를 적용한 것이다. 이는 불을 상징하는 글자에 세로쓰기한 현판을 세로로 세워 관악산의 화기에 맞대응하게 한 풍수적 방책이라 할 수 있다.

이렇게 서울의 풍수적 약점을 보완하는 한편, 도성의 북문인 숙정문을 열어두면 음기, 즉 음풍이 강하여 풍기문란이 조장된다고 믿어 숙정문을 폐쇄하기도 하였다. 그뿐만 아니라 지금의 남대문과 서울역 사이에 남지南池라는 연못을 팠다고 하는데, 이 역시 도성 안의 지기가 새어 나가는 것을 막고, 관악산으로부터 들어오는 화기를 막고자 함이었다.

삶과 생명의 공간, 집의 문화

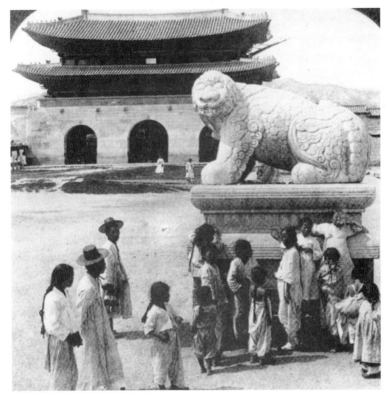

관악산의 화기와 관련하여 광화문 앞의 해태상도 빼놓을 수 없다. 광화문 앞 양쪽의 해태 두 마리는 모두 남쪽의 관악산을 바라보고 있다. 이 역시 화기를 막기 위한 풍수적 방책 중의 하나였다. 경복궁에 화재가 빈번하자 경복궁을 중건한 흥선대원군은 이 역시 관악산의 화기를 원인으로 보아 도성 내 뛰어난 석공에게 해태상을 만들게 하였다고 한다.

원래 해태는 옳고 그름, 선과 악을 판단하는 상상의 동물로 알려져 있으며, 해치라고도 한다. 해태는 뿔이 하나인 상상의 동물로서, 양과 호랑이를 섞어놓은 형상이다. 조선시대에는 대사헌의 흉배에 해태를 새기기도 하였고, 화재나 재앙을 물리치는 신령스러운 동물[神獸]로 여겨 궁궐 등에 장식하기도 하였다.[15]

그러나 경복궁의 남문을 지키던 해태상은 불행히도 일제강점기

에 조선총독부 건물을 지으면서 원래 자리를 떠나게 된다. 총독부 건물이 완성된 후에는 청사 앞에 다시 옮겨지는 수난을 겪기도 하였다. 그러다가 해방 후 제3공화국에 이르러 지금의 광화문이 다시 복원되면서 해태상도 함께 옮겨졌다. 원래의 해태상 위치는 1927년에 일제에 의해 헐린 광화문 금천교 앞으로 지금의 정부 종합청사와 광화문 시민 열린마당 앞으로 추정되는 곳이다. 1968년 광화문이 복원되면서 해태상은 광화문 앞에 돌아왔지만, 최근 광화문 복원 공사를 위해 다시 옮겨졌다가, 2010년 비로소 제 자리를 찾았다. 다만, 원래 위치였던 곳이 현재는 도로라서 광화문 앞에 앉혀지게 되었다.

최근에는 광화문의 해태상을 두고, 풍수괴담이 떠돌기도 하였다. 이러한 내용은 공공연히 일간신문에 실리기도 했는데, 2008년 숭례문 화재, 정부종합청사 화재, 잇따르는 촛불시위 등 서울 도성 안에서 이어지고 있는 불과 관련된 징후들이 광화문의 해태상 때문이라 풀이하고 있는 것이다. 기사에 따르면 관악산의 화기를 누를 수 있는 세 가지 방책 중 두 가지 이상이 결여되면 더 이상 화기를 막기 어려우며, 그러한 탓으로 서울 시내에 불과 관련된 사건이 잇따른다는 것이다.

세 가지 방책은 숭례문의 세로 현판과 숭례문 앞의 남지南池, 그리고 광화문 앞의 해태상인데, 남지는 서울의 도시개발 과정에서 일찌감치 없어졌으며, 광화문 앞의 해태상은 2006년 12월 무렵, 광화문 원형복원을 위해 임시 철거되어 따로 보관되고 있다. 이 때문에 세 가지의 방책에서 두 가지가 결여되면서 화기를 누르지 못하여 숭례문에 화재가 발생하였으며, 이어 광화문 정부종합청사에서 화재사고가 있었고, 곧이어 정부의 미국과의 쇠고기 협상과 관련한 촛불집회가 끊이지 않는다는 것이다. 이러한 불과 관련된 일들이 서울 시내에서 계속 발생하는 것도 바로 화기를 제대로 다스리

흥인지문
한양 도성의 동쪽에 있는 문으로 4대문 중
에서 유일하게 네 글자이다.

지 못한 탓이라는 것이다.

관악산의 화기를 누르기 위한 방책이 쓰였던 것과는 반대로, 부
족하고 모자라는 땅의 기운을 보충하기 위한 풍수적 비보裨補가 적
용된 사례도 있다. 앞서 도성의 4대문의 이름을 살펴보았는데, 다
른 현판은 모두 세 글자의 이름이 붙어 있는데, 유독 도성의 동문인
'동대문'에는 '흥인지문興仁之門'이라는 네 글자의 이름이 붙여졌다.

그 까닭은 흥인지문 일대의 땅 모양새에 있다. 혜화동의 뒷산인
낙산에서 이화여대 부속병원, 동대문, 그리고 장충동에서 남산으
로 이어지는 길이 서울의 성곽이었는데, 특히 이화여대 부속병원에
서 전 동대문운동장에 이르는 구간의 산줄기가 약해 그 기운을 보
탤 필요가 있었던 것이다. 그 부족한 땅의 기운을 보태기 위한 방책
의 하나가 문 이름에 글자를 더한 것이었다. 더구나 그 한 글자가
'갈 지之'였다. 곧 '가다'는 뜻으로 산줄기의 흐름을 길게 이어준다
는 의미를 상징적으로 담고 있는 것이다.

고을과 풍수

우리나라는 1970년대까지만 해도 도시에 사는 인구 비율을 의미하는 '도시화율'이 50퍼센트에 미치지 못하였다. 그러나 2005년에는 우리나라의 도시화율이 약 90퍼센트를 넘었다고 한다. 이것은 우리나라 사람들 10명 중 9명이 도시에 살고 있다는 것을 뜻한다. 즉, 많은 사람들이 도시에서 살고, 도시에서 일상생활을 영위하고 있다는 것이다. '도시'라는 용어가 그만큼 우리의 입과 귀에 익숙할 수밖에 없다는 것을 의미하기도 한다.

그러나 이러한 '도시'라는 현대적 개념의 용어가 등장한 것은 불과 100년이 채 안 된다. '도시'라는 용어는 일제강점기에 본격적인 '도시계획'이란 개념이 들어오면서 정립된 용어로 보인다. '도시都市'라는 글자가 오래된 문헌 속에 나타나는 예는 중국의 『한서漢書』이다. 여기에 기록된 도시는 도都와 시市의 합성어로, '도'는 왕이나 군주가 거처하는 곳을 의미하며, '시市'는 상업활동이 이루어지는 장시場市를 뜻하는 말이다. 따라서 왕이 거처하며 많은 사람들이 모여 상업이 번성한 곳을 이르는 것이었다. 물론 지금 우리가 이해하고 있는 도시의 개념과 일치하는 것은 아니다. 하지만 도시라는 용어가 그 이후로 일반적으로 통용되고 사용되었던 것은 아닌 것으로 보인다.

그렇다면 우리나라에서는 지금의 부산, 대구, 대전, 광주처럼 많은 사람들이 모여 살고 상업이 번성한 곳을 일러 무엇이라고 불렀으며 어떠한 모습으로 존재하였을까?

조선 후기 실학자인 이중환은 『택리지』에서 당시에 평양·대구·상주·나주 등 많은 인구가 모여 살고 있으며, 상업적으로 번성한 곳을 '대읍大邑'이라 표현하였다. 그리고 조선의 3대 시장으로 불린 '강경'을 "충청도와 전라도의 육지와 바다 사이에 위치하여 금강

삶과 생명의 공간, 집의 문화

남쪽 가운데에 하나의 큰 도회都會로 되었다"라고 표현하였다. 이처럼 지금의 도시 형태와 개념을 가진 뜻으로 도회都會, 도회지都會地, 도회처都會處, 대처大處 등으로 이름하였던 것으로 여겨진다. 이러한 표현은 나이 지긋한 시골 어르신들에게 쉽게 들을 수 있는 말이기도 하다. "도회지에서 오신 양반……"이나 "대처에 나갈 일이 있다" 등의 표현으로 사용되기도 한다.

그렇다면 도회의 모습은 어떠하였을까? 우리나라 지방의 도회들은 대체로 교통 요지에 위치해 지방의 행정·군사·경제의 중심을 이루었다. 뿐만 아니라 군사적 방어와 백성들을 보호하기 위해 시가지가 성곽으로 둘러싸여 있는 경우가 많았다.

조선시대에는 중앙에서 파견된 관리가 왕권을 대신하여 지방을 통제하였던 만큼, 수령이 파견된 고을은 왕권이 직접적으로 미치는 지방 권력의 중심지였던 셈이다. 왕이 거처하는 도읍인 한양에서도 풍수적으로 가장 좋은 곳, 즉 주산 기슭의 가장 밝고 생기가 넘치는 명당에 궁궐을 건축했듯이 고을에서도 최고 명당에 해당되는 곳에 관아를 배치하였다. 또한 『주례』「동관고공기」에 나타난 전조후시前朝後市, 좌묘우사左廟右祠의 원칙, 곧 한양에서 궁궐 앞에 육조六曹를 배치하고 그 뒤로 시전市廛을 두었으며, 궁궐을 중심으로 왼쪽으로 종묘宗廟, 오른쪽으로 사직단社稷壇을 둔 것처럼 지방의 고을에서도 자연조건이 허락하는 범위 내에서 이러한 원칙을 따랐다. 이로 인해 조선시대 도회의 입지와 공간 배치는 자연 지세와 국면의 규모에 따라 약간씩 차이가 있을 뿐 대체로 유사한 모습을 나타내는 경우가 많았다.

도회의 풍수적 입지와 공간 배치를 살펴볼 수 있는 자료 가운데 하나는 조선 후기에 그려진 군현지도이다. 당시의 군현지도는 전통적인 산수화의 원근기법이나 조감도의 형식으로 그려진 회화식 지도인 경우가 많은데, 군현 내부를 동일한 축척으로 그리지 않고 행

정 단위의 중심지인 고을을 확대해서 그리고 나머지 주변 지역은 상대적으로 소략하여 그리기도 하였다.

특히, 고을을 중심으로 관아를 비롯한 각종 시설물의 배치를 상세히 그렸으며, 산과 하천을 표현하는 데는 풍수적인 사고가 반영되었는데, 산줄기는 연맥의 형상을 나타내고 하천은 유로의 크고 작음과 중요도에 따라 고을을 중심으로 다소 차이를 보인다.

대표적으로 조선 후기 군현지도 중 경상도의 〈선산부 지도善山府地圖〉를 살펴보면 고을의 주산인 비봉산飛鳳山의 맥세를 가장 강조하고 있으며, 이를 중심으로 좌청룡·우백호의 산줄기가 고을을 감싸고 있다. 하천은 읍성 밖을 휘감아 흘러가는 것으로 표현하였고, 고을의 안산案山과 조산朝山이 잘 조화되어 있음을 나타내고 있다. 이처럼 고을 주변의 산세와 하천의 표현방법과 내용은 풍수적 사고와 인식이 크게 작용하였기 때문으로 여겨진다. 또한 그림에서 살펴볼 수 있는 것은 풍수적인 지명과 표현이 등장하는 것이다.

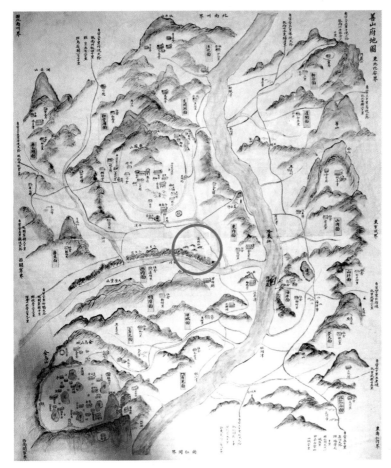

　고을의 주산인 비봉산에 대응하여 고을 읍성 밖 동남쪽에는 오
란산五卵山의 지명이 둔덕 그림과 함께 있다. 이것은 고을의 주산인
비봉산의 날아가려는 봉황을 머무르게 하기 위해 다섯 개의 동산을
알 모양으로 만들어 봉황알로 삼은 것으로, 이러한 사례는 다음의
경상도 순흥부順興府에도 나타나 있다.

　경북 영주시 순흥면 읍내리 일대는 조선시대 순흥부의 관아가 있
던 곳으로, 순흥 고을은 소백산에서 뻗어내린 산줄기가 닿는 비봉
산을 주산으로 삼는다. 비봉산은 마치 봉황이 날기 위해 날개를 펴
는 듯한 형상을 띠고 있다 하여 붙여진 이름이다.

순흥의 비봉산과 봉란
왼쪽으로 뚜렷이 보이는 산이 비봉산이
며, 가운데 소나무가 보이는 곳과 오른쪽
둔덕이 봉황알이다.

봉황은 상상의 동물이지만 고귀함과 평화로운 세상을 상징하는
상서로운 동물로, 순흥의 흥망성쇠는 바로 주산의 봉황이 날아가느
냐 아니면 이곳에 머무느냐에 달려 있다고 할 수 있다.

봉황을 머물게 하기 위한 방법으로 고을의 남쪽 수구에 해당하는
곳에 누각을 세워 영봉루迎鳳樓와 봉서루鳳棲樓라는 현판을 걸었다.
이것은 말 그대로 봉황을 맞이하여 머물도록 하겠다는 적극적인 의
미를 부여한 것이다. 또한 누각 옆에 작은 둔덕 3개를 만들어[造山]
봉황알[鳳卵]로 삼았는데, 이는 봉황에게 알을 품게 해서 고을에 머
물게 하겠다는 상징적인 의미를 담고 있다.

경남 창녕의 영산靈山에서는 '영산 쇠머리대기(중요무형문화재 제
25호)'라는 민속놀이가 전해지고 있다. 나무쇠싸움이라고도 하는 쇠
머리대기는 줄다리기와 함께 정월 대보름날에 행해졌으나, 영산의
민속축제인 '3·1문화제'가 열리는 양력 3월로 날짜가 옮겨져 시연

봉서루
순흥면사무소 부지 내에 복원된 누각에
흥주도호부 현판과 함께 봉서루 현판이
걸려 있다.

되고 있다. 쇠머리대기 놀이는 나무로 엮어 만든 소 모양의 동채 둘을 사람들이 어깨에 메고 동서로 나누어 서로 겨루는 것이다. 이는 두 마리 황소의 대결을 형상화한 것으로 그 기원은 영산 고을의 풍수적 지세에서 유래한다.

이곳에 전해지는 이야기에 따르면 영산을 가운데 두고 마주하는 영취산과 함박산의 모양이 흡사 두 마리 소가 마주 겨누고 있는 형상으로 둘 사이에 산살山煞이 끼어 있다고 한다. 이 때문에 살을 풀어야만 두 산 사이에 있는 영산 고을이 평안할 수 있다고 믿는 살풀이 민속의 하나로서 이 놀이가 시작되었다고 한다.

전통적인 고을의 입지와 공간 배치에는 풍수적인 사고와 원리가 반영되어 있는 경우가 많다. 그러나 이러한 전통적인 고을의 입지는 오늘날까지 행정 중심지의 기능을 유지하며 그 위치적 관성을 유지하고 있는 경우도 있지만, 근대적 교통수단과 간선 교통로에서

비껴 있거나 일제 강점기에 단행된 군면 통폐합에 따라 쇠퇴의 길로 접어든 곳도 적지 않다.

마을과 풍수

풍수에서 흔히 '명당明堂' 혹은 '길지吉地'라 이르는 마을의 지세는 사방이 지나치게 높지 않고, 단정하고 아담한 산줄기가 마을을 전체적으로 안정감 있게 둘러싸고 있으며, 하천이 마을 앞을 유유히 둥글게 감싸 안고 흘러가는 모습을 띠고 있는 경우가 많다. 이처럼 길지는 지형적으로 목이 좁은 호리병 모양을 띠고 그 안에 마을이 자리하는 분지형에 가깝다.

풍수라는 말은 '장풍득수藏風得水'에서 유래하였는데, 바람을 막아 지기地氣가 흩어지지 않도록 갈무리하고[藏風], 물을 얻음[得水]을 뜻한다. 이는 바로 우리나라 전통 취락의 입지적 특성인 '배산임수背山臨水'와 같은 맥락이다. 곧 마을을 감싸고 있는 산줄기가 바람을 막고, 사람들은 그 산줄기에 기대어 집터를 마련하며, 마을 앞으로는 농경지와 하천을 마주하는 모습이다. 이러한 공간적 형태는 농경지가 크게 넓지는 않지만 경제적으로 어느 정도 자급자족이 가능하다.

또한 마을 입구 부분[水口]은 최소한의 생활영역을 만드는 테두리 역할을 하며 동시에 외부로부터의 시각적인 차단과 침입을 막아주는 효과가 있다. 그와 함께 마을은 사회·문화적으로도 외부의 영향을 크게 받지 않아 고유성과 독립성을 유지할 수 있다.

풍수에서는 마을을 둘러싼 산山, 수水, 방위方位 등의 짜임새를 중요하게 본다. 그 위에 삶을 영위하는 사람을 또 하나의 구성 요소로 보기도 하는데, 그만큼 자연과 인간의 관계를 중요하게 여기는 것

이 풍수의 입지 원리인 것이다. 먼저 마을을 둘러싼 산줄기의 흐름을 살필 때 마을을 든든히 받쳐주어야 하는 주산主山과 좌우를 감싸 안는 좌청룡과 우백호, 마을과 마주하는 안산案山과 조산朝山의 흐름이 어떤가를 봐야 한다.

이것은 마을 사람들의 심성을 좌우하는 중요한 대상물이 되기 때문이다. 마을 사람들이 마주보고 있는 앞쪽 산들의 형세는 부지불식간에 사람들의 심성에 새겨져 그들의 의식과 행동에 영향을 끼친다고 볼 수 있다. 앞쪽 산의 형세가 마을 사람들의 생각과 행동을 이끌어주는 수단과 방법이라면, 뒤쪽 산의 형세는 그것을 밀어주고 조정하는 동력원이고 방향타인 셈이다.

풍수에서 물은 생기를 보호하고 멈추게 하여 지기를 모은다고 여긴다. 따라서 물이 급하게 흘러가거나 날카롭게 찌르듯 흐르기보다는 마을을 유유히 돌아 감싸 안듯이 휘돌아가는 형세를 가장 좋은 모습으로 친다.

마지막으로 방위는 흔히 좌향坐向으로 불리는데, 마을의 좌향은 전체적인 지형 지세로 볼 때 주산과 안산·조산을 연결하는 일직선상의 방향이다. 마을의 좌향에 따라 그 안에 자리하는 각각의 가옥은 일조 시간이나 생태적 합리성 때문에 남향을 고집하기도 하지만, 마을의 지형 지세와 조화를 이루는 상대적인 좌향이 오히려 강조되기도 한다. 이처럼 마을을 둘러싼 산세와 수세가 전체적으로 조화를 이루고 서로 상승효과를 주어 마을이 땅의 기운을 온전히 품고 있어야 하는 것이다.

살 만한 곳을 찾기 위해 많은 땅 모양새를 찾아다니다 보면 사람의 얼굴만큼 다양하고 나름의 고유한 표정이 있는 것이 우리의 산하山河이다. 사람들 중에도 무서운 표정, 선한 표정을 가진 것처럼 땅도 제각기 나름의 표정과 몸짓을 담고 있다. 이런 표정과 몸짓이 그 땅에 기대어 사는 사람들에게 영향을 미치는 것은 어쩌면 당연

한 일인지도 모른다.

풍수에서는 땅의 모양새를 문자文字나 상서로운 동물의 형상에 상응시켜 그 땅의 성질과 기운을 읽는다. 풍수는 바로 이 땅이 상징하는 의미를 통해 마을의 평안과 자손의 복됨을 기원하는 자연 인식 태도로 해석할 수 있다. 특히 이러한 풍수의 상징성과 관련하여 설화나 금기가 나타나고, 이를 보완하기 위한 인공적인 비보물도 조성된다. '행주형行舟形'에서는 우물을 파지 않고, '비봉형飛鳳形'에서는 날개가 되는 부분을 해치지 않는다든가, 혹은 '말이 물을 먹는 형국渴馬飮水形'에서는 인공적으로 연못을 조성하기도 한다.

풍수는 오랜 경험의 축적을 토대로 자연이 어떠한 방식으로 인간의 삶에 영향을 끼치고 있는가를 읽어내는 것이다. 풍수는 늘 우리의 삶 가까이에서 자연과 교감하고 한데 어울려 살아가는 지혜를 일깨워 주었다. 현재에도 풍수는 땅 이름, 비보경관裨補景觀, 풍수 이야기 등 다양한 모습으로 투영되어 마을 속에 남아 있다.

역사가 오랜 전통 마을의 터잡기에는 풍수적인 사고가 영향을 미친 예가 많다. 마을에 처음 터를 잡은 입향조入鄕祖는 후손들이 오랫동안 평화롭게 삶의 터전으로 삼고 살아갈 수 있는 곳을 찾기 위해 신중을 기할 수밖에 없다. 당시의 보편화된 자연 인식 태도의 하나였던 풍수가 삶의 터전을 찾기 위한 방편으로 작용하였기 때문이다.

다음에서는 앞서 언급한 전통적인 취락의 입지 원리와 풍수를 통해 전국 각지의 다양한 마을의 사례를 살펴보고자 한다.

1. 경상북도 봉화군 봉화읍 유곡리 닭실마을

'닭실마을'은 행정구역으로 경북 봉화군 봉화읍 유곡1리에 속하며, 유곡1리는 닭실·중마·구현 등 3개의 자연 마을로 이루어져 있다. 유곡리는 풍수상 땅의 모양새가 금닭이 알을 품은 형상인 '금계

봉화 내성 유곡(닭실마을)
마을 뒤쪽의 산이 백설령이고, 마을은 산지와 평지가 만나는 경계부에 자리하고 있다. 사진의 왼쪽에 있는 건물이 안동 권씨종가이다.

포란형金鷄抱卵形'이고, 또한 간지干支에 의한 방위가 유향酉向을 취하였기 때문에 '유곡酉谷' 혹은 '닭실'로 불리게 되었다. 이곳 주민들은 대체로 한자 지명보다는 한글 지명인 '닭실'을 선호하며, 이곳 권씨들을 '닭실 권씨'라 부른다.

문수산 줄기가 서남으로 뻗어내려 마치 암탉이 알을 품은 듯 자리 잡은 백설령과 둥우리인양 마을을 감싸 안은 옥적봉과 남산, 그리고 마을 앞을 유유히 지나는 내성천은 마을 앞을 유유히 흘러나간다. 이러한 닭실마을의 땅 모양새를 '금계포란형'이라 부른다. 그 모양새를 '금닭'이라는 형상에 상응시켜 그 땅의 성질과 기운을 읽어내고자 함인데, 이것은 '금닭'이라는 상서로운 동물이 상징하는 의미를 통해 마을의 평안과 자손의 복됨을 기원하는 자연 인식 태도로 해석할 수 있다.

이 마을에는 풍수적 금기가 있는데, 풍수상 땅의 모양새가 금닭

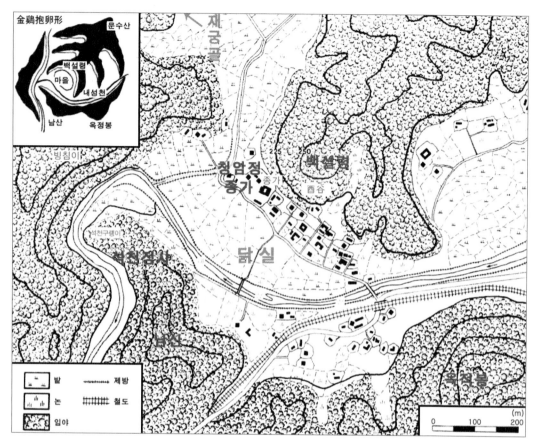

金鷄抱卵形

문수산
백설령
마을
내성천
남산
옥정봉

빙침이

청암정
종가

석천구앵이

석천정사

닭실

백설령

종가

酉谷

남천

옥정봉

밭　　제방
논　　철도
임야

0　　100　　200 (m)

닭실마을의 지형과 주요 경관 구성 요소
의 입지
지도 왼쪽 상단의 풍수형국은 지세를 바
탕으로 필자가 임의로 구성한 것이다.

이 알을 품고 있는 형태이기 때문에 품고 있는 알이 깨지면 마을의
안녕과 좋은 기운이 손상을 입게 되고 상징적 의미가 훼손된다고
믿었다. 그런 까닭에 마을 사람들은 알을 깨뜨리지 않기 위해 마을
내에 우물을 파지 못하게 하고 샘에서 물을 길어 먹었다고 한다.

　이중환은 『택리지』에서 조선시대 사대부들의 이상적 거주지로서
'계거溪居'의 요건을 가장 잘 갖추고 있는 곳으로, 경주의 양동마을
[良洞], 안동의 하회마을[河回], 내앞마을[川前]과 함께 '닭실마을[酉
谷]'을 삼남의 4대 길지로 꼽았다.

　닭실은 지연地緣이라는 장소 공유를 통해 동성동본의 혈연적 공
동체 의식의 연결고리로 맺어진 안동 권씨의 동성마을을 이루고 있

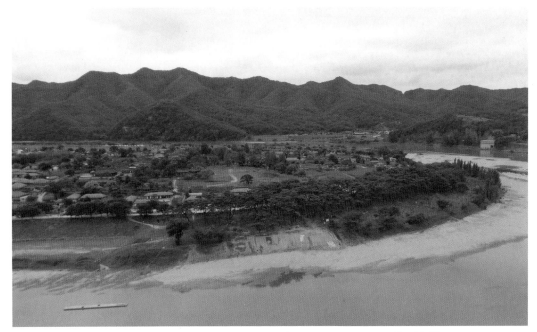

안동 하회마을
민속적 전통과 건축물을 잘 보존한 풍산 류씨의 동성(씨족)마을로 세계문화유산으로 등재되었다.

다. 이 마을 권씨의 역사는 1520년 마을 입향조이며 중시조라 할 수 있는 충재沖齋 권벌權橃(1487~1548)이 1519년(중종 14) 기묘사화에 연루되어 관직에서 물러나 이곳에 터전을 삼으면서 시작되었다. 이 마을의 안동 권씨가 '닭실 권씨'라는 별칭으로 불릴 만큼 큰 세력을 누리게 된 것은 권벌의 후대로 내려와, 벼슬과 학문으로 이름을 낸 후손들이 많아지고 인근 지역의 유력 성씨들과 통혼관계, 학문적 교류를 통해 지역에 뿌리를 내리고 농경지 확대와 개간 등을 함으로써 경제력을 확보하게 되었기 때문이다.

닭실마을에 터전을 마련한 후 안동 권씨는 지금까지 약 500년 가까이 이어져 내려오면서 씨족공동체 의식과 활동, 상호작용을 통해 누층累層의 마을경관을 형성하였다. 마을이 처음 개척될 당시의 경관을 풍경화의 바탕 그림에 비유한다면, 그 밑그림을 지우고 다시 그린 다음 물감을 칠하는 숱한 반복 과정을 통해 지금의 마을경관이 형성되었다고 할 수 있다. 봉화의 닭실마을은 도시문화의 영

향을 상대적으로 덜 받은 터라 전통적 마을경관이 비교적 잘 보존되어 있다. 특히 조선시대 유교적 문화경관의 특징이 두드러진다. 유교적 문화경관이란 당시 유교의 문화적 가치와 사회적 행태가 기능과 상징을 통하여 경관에 반영되어 나타남을 뜻한다.

조선시대 마을 조영의 중심이 되었던 사대부들은 그들의 유교적 이념과 사상을 실천하면서 새로운 경관 요소를 창출하여 종가, 사당, 재실, 정려, 서원, 정자 등의 독특한 유교문화 경관을 형성하였다. 열거한 경관 요소를 굳이 구분하자면 사당, 재실, 정려, 서원 등은 조상숭배와 존현숭덕尊賢崇德에 대한 예를 갖추기 위한 '의례儀禮' 기능의 공간이며, 정자는 학문수양을 위한 '수기修己'공간으로 대별된다. 물론 재실과 서원은 의례와 수기 두 기능을 모두 포함하는 경우도 있다. 닭실마을은 이러한 경관 요소를 두루 갖추고 있는 곳이다.[16]

닭실마을의 가장 중심점이라 할 수 있는 장소, 곧 금닭이 품은 알에 해당되는 곳에 안동 권씨의 종가가 자리하고, 그 옆에는 권벌의 위패를 모시고 제사를 준비하는 사당과 제청이 있다. 또한 마을 서북쪽 골짜기 재궁골에는 안동 권씨의 묘역이 조성되어 있으며 그곳에 '추원재追遠齋'라는 재실을 두어 제사준비와 묘역을 관리하였다. 이처럼 종가의 사당이나 재실은 선조들을 위한 기념물일 뿐만 아니라 종교적 추모의식이 행해지며 후손들의 집회장소 역할도 한다.

이 마을에서 유독 사람들의 눈길을 사로잡는 것이 있는데, 바로 종가 한켠에 자리한 '청암정靑巖亭'이다. 미수眉叟 허목許穆이 88세에 마지막으로 쓴 '청암수석靑巖水石' 네 글자가 걸려 있으며, 퇴계 이황, 번암 채제공 등 많은 시인묵객이 청암정의 아름다움을 글로 남겼다. 내려오는 이야기에 의하면, 청암정은 거북바위[龜巖] 위에 정자를 올려 온돌구조로 지었는데, 원래 거북이가 물을 가까이 하는 동물이기 때문에 물길을 돌려 연못을 조성하였으며 거북이의 등

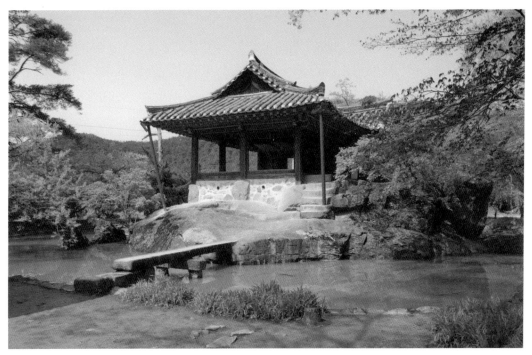

청암정
퇴계 이황, 번암 채제공 등 많은 시인 묵객
이곳에서 아름다움을 글로 남겼다.

이 불에 데이지 않도록 하기 위해 다시 온돌을 없앴다는 것이다. 청
암정은 정자의 운치를 더하기 위해 뜰에서 정자에 오를 때는 연못
의 돌다리를 건너도록 하였다.

마을 앞을 흐르는 내성천이 빠져나가는 수구水口에 해당되는 석
천구랭이를 따라서는 솔숲과 맑은 계곡물이 어우러져 절경을 이루
고 있으며, 이곳에 권벌의 아들 권동보가 지은 석천정사가 있다. 이
러한 정자의 조경은 자연을 벗삼아 완상하며 학문에 열중하고 자기
수양을 중요시하는 사대부의 자연관을 잘 반영하고 있다. 산과 물
이 어울린 곳은 선비가 번잡한 세속에서 물러나서 즐겨 찾아가는
학문과 수양의 터가 되고 나아가 자연과 인간이 어울린 이상향이
되기도 한다. 청암정과 석천정사는 이 마을 자제들의 학문과 자기
수양을 위한 공간일 뿐만 아니라 인근 지역 선비들과의 교유의 장
이 되기도 하였다.

닭실마을은 일제강점기와 근대화 과정을 겪으면서 그 이전 시기와 비교하여 상대적으로 경관이 많이 변했다. 신분구조의 변화와 사회·경제적 구조의 변화는 전통적인 마을의 고유성과 상징성도 약화시켰다. 먼저 마을로 진입하기 위한 입구는 일제강점기의 신작로 개설과 광복 이후 영동선 철도가 통과하면서 사람들의 왕래가 많아졌다. 많은 사람들이 통과하는 큰 길은 예로부터 잡귀와 전염병이 지나다니는 곳으로 인식되었다. 마을 입구에 나쁜 기운으로부터 마을을 보호해 주는 장승이나 돌무더기, 솟대 등을 세우는 것도 그런 까닭이다.

닭실마을 입구에는 높은 시멘트로 기둥의 청기와 솟을대문이 세워졌으며, 마을 안으로는 하천변에 제방이 축조되고, 마을 안길과 농로 등이 직선화되고 시멘트로 포장되었다. 또한 마을 앞을 흐르는 내성천의 유로가 정비되고, 마을 주변의 작은 필지의 농경지는 합배미 과정을 통해 필지당 면적이 확대되었다. 물론 농촌의 청장년층의 도시 이주는 일반적인 현상이지만 또한 주민 구성과 의식구조에서도 많은 변화를 가져와 개인주의 사고와 조상숭배에 대한 의식이 약화되는 등 동족 간의 유대도 과거보다는 긴밀하지 않다.

2. 경상북도 봉화군 물야면 오록리 창마

오록리는 경상북도의 최북단에 위치한 봉화군에서도 가장 북쪽에 위치하며, 우리나라 등줄기 산맥인 백두대간의 높은 산자락을 끼고 있는 곳이라 교통이 불편하여 사람들의 발길이 쉽게 닿을 수 있는 곳은 아니다. 바꾸어 말하면 그만큼 세상의 때를 덜 타고 비교적 옛 모습을 잘 간직하고 있다는 말이 될 수도 있다.

물야면의 면 소재지인 오록리 일대는 내성천의 작은 지류가 열어 놓은 평탄한 골짜기를 따라 자리하고 있다. 마을 남쪽으로 솟아 있는 만석산과 천석산의 좁은 수구水口를 제외하면 안쪽으로는 사방

삶과 생명의 공간, 집의 문화

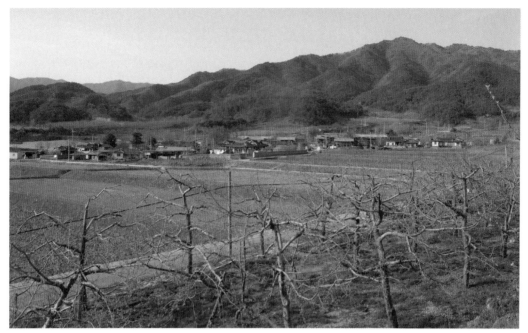

오록리 마을 전경
오록리 창마에는 큰 골산에서부터 내려오
는 완만한 경사의 산록을 따라 주거지와
농경지가 자리하고 있다.

이 산으로 둘러싸여 있지만 안은 비교적 넓게 트여 있는 호리병 모
양이다. 논농사를 크게 지을 만한 너른 평지도 없고 외부와는 동떨
어진 궁벽한 농촌이지만, '물야物野'라는 이름처럼 들에서 나는 곡
식과 산에서 얻을 수 있는 임산물들이 다양해서 풍족한 삶은 아니
더라도 안정적인 생활을 꾀하기에는 부족함이 없는 곳이다.

　오록리 서북쪽에는 봉황산鳳凰山이 있는데, 봉황산은 지금의 봉
화군과 영주시의 경계이자 해동 화엄종찰인 부석사浮石寺를 품고
있는 주산이다. 봉황은 예로부터 상서로움을 상징하는 상상의 새로
널리 알려져 있는데, 큰 임금이나 성인의 등장을 알리는 징조라 여
겨졌다. 오록리梧麓里의 마을 이름에 '오동나무 오梧'자를 넣은 것
은 봉황이 멀리 날아가지 않고 마을에 오랫동안 머물기를 바라는
간절한 마음에서 비롯되었다. 봉황은 오동나무에 머물며 대나무 열
매를 먹고 영천靈泉의 물을 마시며 산다고 전하는데, 이웃한 오전리
梧田里의 마을 이름에 '오'자가 들어간 것도 그 때문이다.

오록리를 중심으로 이 골짜기 안쪽으로는 다양한 성씨들이 오랜 세월을 함께 하며 살아왔지만, 그 중에서도 풍산 김씨豊山金氏의 명망이 높다. 풍산 김씨는 오록리의 자연 마을 중의 하나인 창마(창마을)에 가장 많이 살고 있는데, '창마'는 조선시대 구휼미를 보관하던 창고가 마을에 있었던 데서 유래한 이름이다. 지금은 외지로 나간 주민들이 많아 그 수가 50호에도 못 미치지만, 여전히 풍산 김씨는 마을의 3분의 2 이상을 차지하고 있다.

풍산 김씨가 이곳에 터전을 마련하게 된 것은 17세기 후반으로 거슬러 올라가는데, 마을 입향조인 노봉蘆峯 김정金侹(1670~1737)이 1696년(숙종 22) 후손들이 안정된 삶의 터전에서 살아갈 수 있도록 이곳을 세거지로 삼은 데서 비롯되었다. 풍수에 조예가 깊었던 노봉은 마을의 좌청룡에 해당하는 산줄기의 흐름이 약해 이를 보완하기 위해 석축을 쌓고 긴 숲을 조성하였다고 전한다. 이 숲은 좌청룡의 맥을 대신하여 마을 입구까지 내려왔다 하여 용머리숲이라고 불린다. 이처럼 땅의 모자라고 지나침을 채우고 눌러주는 풍수의 방책을 비보와 압승壓勝이라 하는데, 오록리에서는 마을 이름에 '오'자를 넣은 지명 비보와 함께 마을 숲 비보로 보다 완전한 땅의 조화를 꾀하고자 하였다.

이 용머리숲과 함께 어울리는 숲이 있으니, 바로 마을 앞들 가운데 나지막히 솟아 있는 독산獨山이다. 땅의 생김새를 두고 그 땅의 기운을 읽는 풍수의 형국론으로 볼 때, 용머리숲은 길게 뻗은 붓에 그리고 마을 앞들 가운데 솟은 독산은 책상 위에 놓인 연적硯滴에 견줄 수 있다.

책상 위에 놓인 붓과 연적은 글을 쓰는 문필文筆, 선비의 모습을 상징하는 것이기도 하다. 이 마을 풍산 김씨 문중에서는 조선 말까지 과거 대·소과에 70여 명의 인물이 배출되었는데, 이를 두고 마을 사람들은 땅의 모양새가 지닌 땅의 기운이 이곳에 터전을 두고

용머리숲
입향조 김정이 마을을 감싸고 있는 좌청
룡의 기운이 모자라 석축을 쌓고 제주도
에서 해송의 솔씨를 가져다 심어 조성하
였다는 숲이다. 이 숲은 마을 입구에 이르
기까지 약 120m에 달한다.

독산(獨山)
마을 앞들 가운데 자리한 독산은 연적에
비유되며, 용머리숲(붓)과 어울려 붓과 연
적의 조화를 상징적으로 나타낸다. 이 때
문에 마을 사람들은 이곳에서 문필이 끊
이지 않는다고 여긴다.

있는 이들에게 영향을 미치기 때문이라 풀이하고 있다. 그리고 여
전히 문필이 끊어지지 않을 것임을 믿고 있는지도 모른다.

지난 1996년은 노봉이 이곳에 터를 잡은 지 300년이 되는 해였
다. 마을 입구의 용머리숲 옆에는 아담한 기념비가 세워져 있는데,
노봉의 행적을 기리고 풍산 김씨의 오록리 300년을 기념하는 내용
이 쓰여 있다. 노봉은 지방관으로 재직하면서 목민관으로 치적을
많이 남겼다고 전하는데, 제주목사로 있을 때 백성들에게 선정을

베푼 것에 감사하여 제주도에서도 추모비를 세우는 데 정성을 모았다고 한다. 지금은 대부분 적송으로 바뀌었지만 용머리숲은 노봉이 제주에서 가져온 해송의 솔씨를 심어서 조성된 것이라고 한다.

이 숲과 함께 마을 입구에 위치한 물야초등학교에는 2001년 산림청이 지정한 '아름다운 학교 숲'이 있다. 소나무, 느티나무, 향나무 등 약 600여 그루가 어우러진 숲은 학교와 마을주민, 행정기관이 함께 가꾸고 있다. 자연을 아끼고 숲을 사랑하는 옛 사람들의 전통이 지금까지 이 마을에 이어져 내려오고 있는 것이다.

3. 경상남도 산청군 단성면 남사리 남사마을

대전-진주 간 고속도로의 단성나들목을 지나 지리산 자락을 향해 5분여 남짓 가다 보면 20번 국도변으로 남사마을을 알리는 큰 표지판과 함께 마을이 눈에 들어온다. 한눈에 보이는 즐비한 기와집들과 흙돌담길은 처음 이곳을 찾는 사람에게도 평범한 마을이 아니라는 느낌을 주기에 충분하다.

경상남도 산청군 단성면 남사리의 남사마을은 전체 가구수는 약 130여 호가량 된다. 호수의 크고 작음에 따라 그 세勢를 달리하여 지금은 성주 이씨가 대성을 이루고 있지만, 밀양 박씨, 진양 하씨, 연일 정씨 등도 적지 않은 호수를 이루고 있다. 전통 마을은 일반적으로 같은 성씨가 마을의 대부분을 차지하는 동성同姓마을의 모습을 띠는 경우가 많은데, 남사마을은 각기 학문과 벼슬로 뛰어난 조상을 모신 여러 성씨들이 한데 모여 살면서 하나의 마을 공동체를 이루고 있다.

남사마을은 풍수상 길지로 알려져 일찍부터 사람들이 정착하였는데, 이 마을을 처음 연 것은 진양 하씨이며, 그 이후 여러 성씨들이 이주해 왔다고 전한다. 풍수상의 명당은 한정된 것이 아니므로 풍수적 이상향理想鄕을 찾기 위한 노력은 이곳에서 다양한 성씨 집

삶과 생명의 공간, 집의 문화

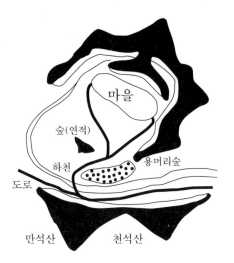

오록리의 풍수형국도
김학범, 장동수, 『마을숲』, 열화당, 1994,
106쪽 참조.

마을

숲(연적)

하천

용머리숲

도로

만석산 천석산

개촌 기념비
입향조인 김정의 행적과 개촌(開村) 300
년을 기념하는 비석이 마을 입구에 세워
져 있다.

단 응집의 중요한 요인으로 작용하였던 것 같다. 명당을 차지하려는 욕망과 다툼이 어찌 없었으랴마는, 어느 한 사람이 이를 독점하지 않고 서로 나누며 공존하는 조화와 상생의 모습을 보여주고 있는 것이 아닐까 한다.

풍수에서 땅의 모양새를 살피는 형국론形局論은 산천형세를 사람, 동물, 문자 등 다양한 형상에 빗대어 그 길흉을 판단한다. 곧 그 땅의 생김새는 그에 상응하는 성질과 기운을 안고 있다고 보는 것이다. 이러한 방법은 명당을 둘러싸고 있는 주변의 지세를 전반적으로 쉽게 개관할 수 있기 때문에, 풍수를 잘 모르는 사람도 쉽게 이해할 수 있다. 그러나 보는 관점에 따라 달리 보이거나 해석될 수 있는 소지가 많아, 한 마을을 두고도 여러 가지 형국이 거론되고 다르게 해석되기도 한다.

남사마을은 지리산 천왕봉에서 이어진 산줄기와 그 사이를 흐르는 남사천이 서로 어울려 마치 태극 모양을 이루고 있는 듯하다. 서쪽의 니구산尼丘山의 산줄기가 북쪽으로 이어져 있으며, 남쪽으로는 당산堂山이 동쪽으로 뻗어 그 사이에 마을이 자리하고 있다. 이 모양새를 두고 니구산은 수용의 머리가 되고 당산은 암용의 꼬리가 되어 한쌍의 암수 용이 서로 머리와 꼬리를 무는 모습으로 본다. 또한 암용과 수용이 마주하는 배 부분에 마을이 자리하고 있는 셈이다. 이처럼 암용과 수용이 서로 배를 맞대고 꼬리를 무는 모습은, 곧 암수의 결합을 의미하는 것이어서 다산과 풍요를 상징하는 생산적인 의미를 내포하고 있다고 할 수 있다.

남사마을은 암수 용 두 마리의 형세[雙龍交媾形] 외에도 남사천이 마을을 휘감아 도는 모양을 두고 초승달형[初月形], 행주형行舟形 등에 비유되기도 한다. 남사천과 함께 마을 남쪽 당산堂山의 산자락이 마을 안쪽으로 파고들어 있어 마을은 마치 초승달 모양을 하고 있는 것처럼 보인다. 우리 속담에 "달도 차면 기운다"는 말이 있

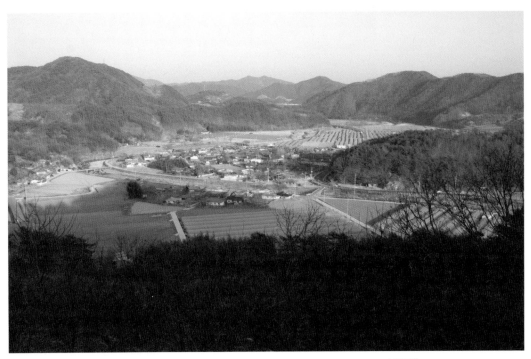

남사마을의 형국은 지리산 천왕봉에서 이
어진 산줄기와 그 사이를 흐르는 남사천
이 서로 어울려 마치 태극 모양을 이루고
있는 듯하다. 또 암수 용 두 마리의 형세
외에도 남사천이 마을을 휘감아 도는 모
양을 하고 있어서 초승달형, 행주형 등에
비유되기도 한다.

다. 곧 세상의 온갖 일은 한 번 성하면 한 번은 쇠한다는 뜻으로 부
귀와 영화도 오래 가지 않는다는 뜻을 담고 있다. 이 때문에 사람들
은 남사마을 가운데 초승달 안쪽으로 파고든 부분은 아무것도 채우
지 않은 채 집이나 건물을 짓지 못하도록 하였다. 불과 몇 년 전까
지만 해도 이곳은 마을 공동 소유의 논이었는데, 외지인이 이를 사
들여 음식점을 내려고 했지만, 동네 주민들이 이를 막았다고 한다.
달이 차서 기운다는 것은 곧 마을 공동의 운명이 달린 문제였기 때
문이다.

또한 이 마을을 물 위를 떠가는 배형[行舟形]에 견주기도 하는데,
이 곳처럼 마을이 하천에 의해 둘러싸여 있거나, 두 물이 한데 모이
는 곳은 대체로 그 모양새를 행주형이라 하여 우물 파는 것을 금한
다. 우물을 파는 것은 물 위를 떠가는 배에 구멍을 내는 것과 같아
배의 침몰, 곧 마을의 쇠락을 뜻한다. 이러한 곳은 오히려 우물 파

남사마을의 흙돌담길(고샅)
남사마을은 요즘들어 '남사예담촌'으로
불리는데, 옛 흙돌담길이라는 의미를 담
고 있다.

삶과 생명의 공간, 집의 문화

는 것은 금하는 소극적인 행동보다, 배의 순항을 기원해 적극적인 방책[裨補]으로 돛을 달기도 하는데, 배의 중심부에 해당하는 곳에 솟대(짐대), 돌기둥 등을 세우기도 하고 수형樹形 곧은 나무를 심거나 노거수 등을 돛으로 삼기도 한다.

그러나 이러한 풍수 해석은 단지 그럴듯한 재미의 풍수담風水譚에 그치는 것만은 아니다. 한 마을에 우물을 여러 개 파지 않는 것은 땅 밑으로 연결된 지하수가 갈수기에 고갈되는 것을 막고, 맑은 수질을 유지하기 위해서이기도 하다. 또한 위생에 대한 대비가 충분치 못했던 과거에는 돌림병이 났을 때 우물을 막아 수인성 전염병의 확산을 막기도 했다. 이처럼 풍수는 자연과 인간의 균형과 조화를 유지하도록 하며, 오랜 경험을 통한 생태적 합리성과 삶의 지혜를 담고 있는 것이다.

급격한 도시화, 현대화는 전통마을의 모습을 많이 바꾸어놓았다. 도시 사람들의 발길이 쉽지 않았던 예전에 비해 고속도로가 놓이고 대중의 전통문화에 대한 관심이 높아지면서 이곳에도 새로운 바람이 불어오기 시작하였다. 마을을 찾아온 학생에게 주전부리를 내놓고 마냥 이야기보따리 풀어내던 예전의 할아버지 할머니의 사람냄새, 고향냄새 나던 그때가 더욱 그리운 것은 그동안의 변화가 적지 않았음을 말해준다.

당산 아래 마을 가운데를 차지하고 있던 논과 마을회관은 그 모습이 확 바뀌었는데, 논은 대형버스를 주차할 수 있는 주차장과 마을 기념비로 채워졌고 허름한 마을회관은 한옥으로 멋지게 옷을 갈아 입었다. 남사마을은 최근 '남사예담촌'이란 이름으로 불리는데, 옛 흙돌담길을 뜻하는 이름이다. 지난 2003년 농촌진흥청이 주관하는 농촌전통테마마을로 지정된 산청 남사마을은 각종 체험활동, 관광수익사업 등을 통해 마을의 부흥을 기대하고 있다.

4. 전라남도 보성군 득량면 오봉리 강골마을

전라남도 보성군 득량면 오봉리(오봉4리) 강골마을은 죽송竹松이 울창하고 바닷물이 이곳까지 들어와 백로가 서식한다고 하여 강동(江洞, 강골)이라 이름하였다고 한다. 강골마을은 약 950년 전 양천 허씨가 이곳에 정착하면서부터 마을이 형성되었으며, 그 후 원주 이씨가 500년 동안 거주하였고, 광주 이씨가 이곳에서 정착하게 된 것은 400년 전 무렵으로 전해진다. 이 마을은 광주 이씨廣州李氏 광원군파廣原君派의 동성마을로, 16세기 후반 무렵에 입향한 것으로 추정된다. 강골마을의 가구수는 약 40호가량 되는데 그 중 타성은 10여 호에 못 미치고, 그들 대부분도 광주 이씨와 혼척관계 등으로 맺어져 있다.

강골마을에는 광주 이씨의 정자인 열화정悅話亭을 포함하여 네 채의 건물이 각각 중요 민속자료로 지정(1984)되어 있는데, 대부분이 19세기 말에서 20세기 초에 지어진 것들이다. 중요한 집들 앞에는 각각 연못이 조성되어 있었던 것이 특이하다.

강골마을을 둘러싼 산줄기의 흐름은 기러기에 비유되기도 하는데, 마을 사람들은 주산인 마을 뒷산이 마치 기러기가 날개를 펴고 날아가는 모습을 띠고 있다고 여긴다. 기러기는 갈대가 우거진 물가나 호수 등에서 살아가는 동물이다. 민간에서 기러기는 부부금실, 다산, 평화로움 등을 상징하는 동물로 알려져 있다. 이렇듯 상서로운 기운을 담고 있는 기러기의 모습을 띤 강골마을의 땅 모양새는 이 땅을 터전으로 살아가는 사람들에게도 그 영향을 미치는데, 마을의 안녕과 주민들의 건강함은 이 기러기가 마을을 떠나지 않을 때 비로소 이루어지는 것이다. 이를 위해 마을 사람들은 연못을 만들고, 연못에 연을 심어 기러기가 늘 마을에 머물러 있기를 기원하였던 것이다.

강골마을은 마을을 둘러싼 산줄기의 흐름과 모양새를 문자에 상

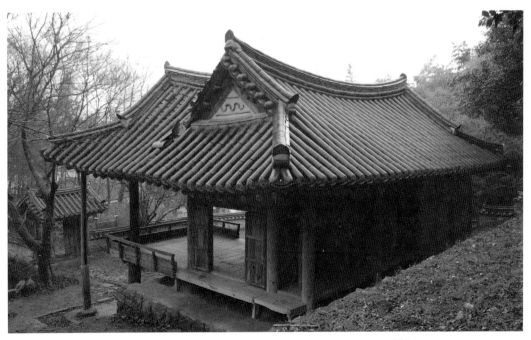

열화정(悅話亭)

강골마을 안쪽으로 깊게 자리한 ㄱ자형의 누마루집 정자인 열화정은 주위의 자연과 잘 어울리는 전통 조경의 모습을 담고 있다. 1845년(헌종 11년)에 이재(怡齋) 이진만(李鎭晚)이 후진 양성을 위해 건립하였다.

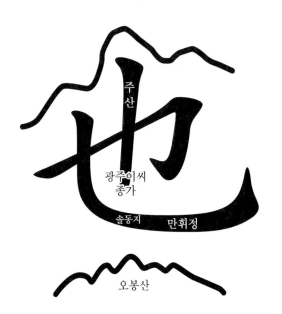

강골마을의 풍수형국 개념도

가운데로 뻗은 획은 마을의 주산(主山)과 종가(宗家) 그리고 안산(案山)·조산(朝山)을 연결하는 중심축을 이루며, 나머지 획은 각기 좌청룡과 우백호 그리고 둥글게 마을을 감싸는 줄기를 형성하고 있다.

응시켜 '也'자 형국으로 일컫는다. 가운데로 뻗은 획은 마을의 주산主山과 종가宗家 그리고 안산案山·조산朝山을 연결하는 중심축을 이루며, 나머지 획은 각기 좌청룡과 우백호 그리고 둥글게 마을을 감싸는 산줄기를 형성하고 있다. 주산(120m)을 배경으로 자리한 종가는 책상 격인 안산으로 만휴정晩休亭과 솔동지의 높지 않은 두 봉우리를 두고 조산인 오봉산五峯山(284m)과 마주하고 있다. 마을 사람들은 주산 격인 마을 뒷산을 달리 이름하지 않지만, 안산은 예전에 이곳에 자리 잡았던 정자의 이름을 따서 '만휴정'이라 부른다. 또한 '솔동지'라는 이름은 이곳에 소나무 숲이 무성하였던 것에서 유래하였다고 한다. 강골마을의 중심축 좌향은 서남향을 취하고 있으나, 개별 가옥들은 이 중심축을 따르기보다는 일조 조건이나 조망권을 따라 남향 혹은 득량만得糧灣을 향하여 열려 있는 동남쪽을 향하고 있는 가옥도 많다.

풍수는 명당을 구성하는 여러 요소들이 잘 갖추어졌는가를 살피는 것이지만, 장소의 생태적 합리성, 자연경관과의 조화, 안정감을 느낄 수 있는 공간 배치 등을 전체적으로 고려하는 전통적인 자연관이자 입지관인 것이다. 강골마을을 전체적으로 둘러볼 때, 다만 아쉬운 점이 있다면 마을의 수구水口에 해당하는 부분에 허결이 있다고 여겨지는 것이다. 조선시대 실학자인 이중환도 『택리지』에서 수구 부분의 중요성을 역설한 바 있다.

무릇 수구가 엉성하고 널따랗기만 한 곳에는 비록 좋은 밭 만 이랑과 넓은 집 천 칸이 있더라도 다음 세대까지 내려가지 못하고 저절로 흩어져 없어진다. 그러므로 집터를 잡으려면 반드시 수구가 꼭 닫힌 듯하고, 그 안에 들이 펼쳐진 곳을 눈여겨본 후 구해야 한다.

그러나 산중에서는 수구가 닫힌 곳을 쉽게 구할 수 있지만, 들판에서는 수구가 굳게 닫힌 곳을 찾기 어려우므로, 반드시 거슬러 흘러드

는 물이 있어야 한다. 높은 산이나 그늘진 언덕이나, 역으로 흘러드는 물이 힘있게 판국을 가로막았으면 좋은 곳이다. 막은 것이 한 겹이어도 참으로 좋지만 세 겹, 다섯 겹이면 더욱 좋다. 이런 곳이라야 완전하게 오래 세대를 이어나갈 터가 된다.

강골마을의 수구에 견줄 수 있는 동남쪽의 마을 입구는 닫혀 있기는커녕 아무런 보호막이 없이 득량만을 향해 열려 있으며, 마을 앞을 지나는 경전선 철도와 도로에서 마을 안이 훤히 들여다보인다. 마을을 바닷바람으로부터 막고 외부로부터 마을 안팎을 시각적으로 경계 지으며, 마을 안에서는 좋은 기운이 밖으로 빠져나가지 않도록 해야 하는 것이다. 이를 위해 강골마을의 수구를 막고 튼튼히 하는 비보의 방법으로, 만휴정의 산줄기에 잇대어 수형樹形이 아름다운 수종으로 새롭게 마을 숲을 조성한다거나 야트막한 둔덕을 만들어[造山] '야也'자의 마지막 삐침을 힘차게 뻗어봄은 어떨지 생각해 본다.

바닷가의 작은 마을이었던 강골마을이 이전까지는 경험하지 못하였던 큰 변화를 겪었는데, 이는 일제강점기 동안의 경전선 철도 부설(1922)과 득량만 방조제 축조(완공 1937)를 통한 대규모 간척사업이었다. 이러한 대규모의 토목사업은 강골마을을 비롯한 득량만을 둘러싼 이 일대의 경제구조와 지역구조를 변화시키기에 충분하였다. 득량평의 1,700ha에 이르는 넓은 농경지가 조성되면서 이 지역 주민들의 반농반어의 생업활동은 농업 위주로 재편되었고, 농경지와 철도역을 따라 새로운 마을이 생겨났으며, 촌락경관은 물론 주민의 의식구조에도 적지 않은 파장이 초래되었다. 물론 강골마을도 그러한 변화에서 예외일 수는 없었다.

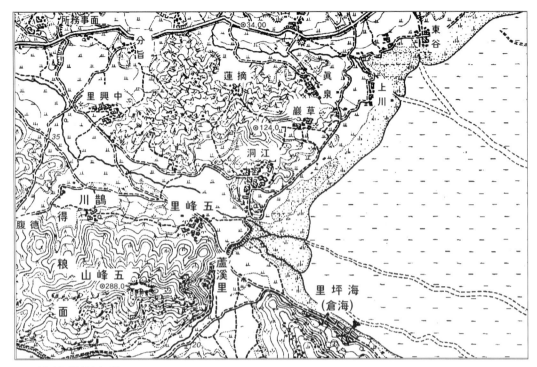

1910년대 강골마을 일대의 지형도

지도 가운데 위치한 강동(江洞)이 지금의 강골마을이다. 마을의 동남쪽은 득량만의 갯벌이다. 만조 때 바닷물은 갯골을 따라 마을 남쪽 입구까지 들어왔다. 1922년에 부설된 경전선 철도가 마을 앞을 통과하게 되었으며, 강골마을 동남쪽에 넓게 분포하던 갯벌은 1930년대에 추진된 간척사업으로 넓게 구획된 농경지로 변모하였다. 철도 부설, 간척사업 등은 지역 중심지의 이동과 새로운 취락의 형성, 촌락 사회의 변화와 지역구조의 변동, 전통적인 마을 경관의 변화 등을 가져왔다.

5. 전라북도 무주군 적상면 북창리 내창 마을

북창리는 국립민속박물관에서 추진한 마을 민속 조사를 수행한 곳으로, 필자가 이 마을에서 9개월 가까이 거주하면서 마을민속지를 엮었던 곳이다. 이 마을을 처음 찾아왔을 무렵이 떠오른다. 이곳 조사를 위해 5만분의 1 지형도를 사서 마을을 찾아보았다. 빽빽한 등고선 사이로 까만 점이 한데 모여 있는 '북창리 내창마을'은 다른 마을들과는 동떨어져 있는 깊은 산속에 자리한 마을이라는 것이 쉽게 눈에 들어왔다.

좁은 골짜기를 따라 굽이굽이 난 포장도로를 따라 힘겹게 올라 이 마을에 도착했을 때는 '어떻게 이런 곳을 찾아 사람들이 들어왔을까?'라는 의문이 먼저 들었다. 마을을 둘러보고 나서는 '이 사람들은 도대체 어디서 무엇을 하여 먹고 사는 것일까?'라는 의문이

삶과 생명의 공간, 집의 문화

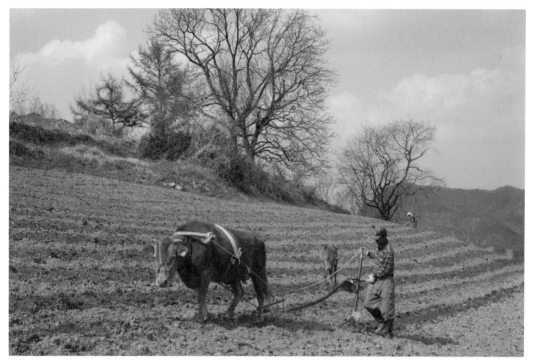

연이었다. 그러나 마을 사람들의 안내로 잿들 꼭대기에 올라서자마
자 바로 고개를 끄덕이며 조금씩 의문이 풀리기 시작하였다.

마을의 모습을 한눈에 살펴보기 위해서는 마을 뒷산인 적상산 망
원대 가까이 혹은 적상산 정상부의 무주양수발전소 전망대에 올라
가야 한다. 이곳에서 굽어살펴보면 마을의 모습이 한눈에 들어온
다. 적상산의 산줄기가 내창마을을 품에 안은 듯 감싸고 있는 모습
이다.

북창리 내창마을의 땅의 생김새는 마을로 들어오는 입구가 좁
고 경사져 있으며, 바깥쪽에서는 안쪽이 전혀 들여다보이지 않는
다. 마을은 적상산에서 흘러내린 산줄기가 마을 입구 부분을 제외
하고는 산으로 완전히 둘러싸여 있으며, 넓지는 않지만 골짜기 안
쪽과 산지의 경사면은 농경지를 일구어 충분히 생활을 영위할 만한
조건을 갖추고 있었다. 이러한 지형적 조건은 일찍부터 적상산성과

북창리 내창마을 전경
사진 가운데 우뚝 솟아 있는 산이 적상산
이다. 마을은 해발 350m 정도에 자리하
고 있으며, 약 30가구가 거주하고 있다.

안국사의 보급창고 역할을 하였던 '북창'北倉의 입지와 밀접한 관계를 지니고 있다. 보급창고는 적에게 쉽게 노출되지 않으면서 방어에 유리하며, 일상적이고 자급적인 생활이 가능한 곳이어야 하기 때문이다. 창고의 입지 외에도 북창리 내창마을의 입지는 외부세계와 비교적 격리되어 있어 혼란한 시기에 피병, 피세를 목적으로 산지를 찾아오는 사람들이 정착할 수 있는 지형조건을 갖추고 있다.

북창리 내창마을은 앞서 언급한 바와 같이 골짜기는 매우 좁은데 반해 입구 안쪽으로 들어서면 사방이 산으로 둘러싸인 비교적 넓은 경사면이 펼쳐져 있는 분지 형태이다. 풍수는 '장풍득수'에서 '풍'과 '수'를 따서 이르는 말인데 여기서 말하는 장풍득수는 우리가 마을 입지의 대표적인 원리로 이해하고 있는 '배산임수'와 그 맥락을 같이 한다. 뒤로는 든든한 산줄기를 배경으로 하고 앞으로는 물을 가까이 하는 것이므로, 주위가 산으로 둘러싸여 좋은 기가 흩어지

삶과 생명의 공간, 집의 문화

지 않아야 하며 물을 가까이 하여 생활환경의 기초적인 조건을 확보하는 것을 중요하게 생각하였다.

이러한 풍수의 입지 원리에 비추어 보면 내창마을은 대체로 기본적인 요건을 갖추고 있다. 비록 마을이 자리한 골짜기가 좁긴 하지만, 산의 골짜기와 경사지를 따라 논과 밭을 일굴 수 있어 자급적인 생활을 영위하기에는 큰 무리가 없으며, 적상산에서 얻을 수 있는 풍부한 임산물은 마을 사람들의 삶을 풍요롭지는 않지만 안정적인 삶을 꾀할 수는 있다. 특히 마을 사람들의 든든한 버팀목이 되는 적상산은 산에 기대어 살아가는 사람들을 품어주는 따뜻한 어머니와 같은 산이다. 이러한 산의 심성은 마을 사람들에게도 영향을 미쳐 넉넉하고 인심 좋고 때묻지 않은 내창마을 사람들의 심성을 만들어 냈다.

내창마을 입구의 느티나무 세 그루가 있는 곳은 바로 마을의 수구에 해당되는 곳이다. 이곳은 내창의 안골천에서 흘러나오는 개울과 적상산 천일폭포에서 흘러내려 오는 북창천이 합수合水하는 곳이자 마을 입구에 해당되는 곳이다. 풍수에서는 이러한 수구水口가 너무 넓거나 허하게 되면 마을의 지기地氣가 밖으로 쉽게 빠져나가기 때문에, 마을에는 좋은 기운이 머물지 못하는 것으로 이해한다.

이 때문에 수구에는 숲을 조성하거나, 인공적으로 언덕을 쌓기도 하며[造山], 때로는 장승이나 솟대, 선돌, 돌탑 등 양기陽氣를 담은 민간 신앙물 등을 세워 풍수적인 비보를 하는 경우가 많다. 북창리 내창마을 입구의 느티나무 세 그루와 돌탑 역시 그러한 맥락에서 이해할 수 있을 것이다. 양물陽物인 느티나무 숲과 돌탑을 조성한 것은, 마을 수구의 허결虛缺을 막고 마을에 좋은 기운이 머물도록 하는 수구막이 역할을 하게 한 것으로 생각할 수 있다.

더욱이 느티나무와 돌탑이 있는 마을 입구는 잡귀나 전염병 등이 마을 밖에서 마을 안으로 들어오지 못하도록 하며, 마을 사람들의

마을 입구의 돌탑과 느티나무
마을 수구의 허결(虛缺)을 막아주며 마을
에 좋은 기운이 머물도록 하는 수구막이
의 역할을 하고 있다.

삶과 생명의 공간, 집의 문화

안녕을 기원하는 것이기도 하다. 뿐만 아니라 마을이 외부에 쉽게
노출되지 않도록 하는 시각적 차단물로서의 역할과 함께 마을 주민
들의 휴식공간이 되기도 한다.

내창마을에는 수구막이 비보 외에도 화기火氣를 막기 위한 비보
가 있었다고 전해진다. 최근 시멘트를 이용한 가옥의 건축이 늘긴
하였지만, 불과 20여 년 전까지만 해도 북창리 내창마을에는 초가
집이 많았다고 한다. 당시 가옥은 대체로 짚이나 억새풀로 지붕을
엮은 집이 많았으며, 가옥의 부재가 대부분 목재로 만들어졌기 때
문에 화재에 매우 취약하였다. 따라서 마을에서 화재가 일어나면
이웃하고 있는 집뿐 아니라 임야 등에 걸쳐 연쇄적인 피해를 가져
올 가능성이 컸다. 이 때문에 화재예방은 자기 재산을 보호하기 위
한 목적뿐만 아니라 마을의 공생을 위해서도 중요한 일이었다.

이러한 화재예방을 위하여 북창리 내창마을에서는 '소금단지 묻

기'와 같은 의례를 행하였다고 한다. 이는 소금의 기운을 빌어 화재를 예방하고자 하는 의도를 담고 있는 풍속으로 정월 대보름 무렵에 하였다고 한다. 마을 사람들 중 몇 명이 절산의 능선을 따라 올라가 '화산뽁대기'라는 곳에 소금단지를 묻고 마을에 불이 나지 않기를 빌었다고 한다.

6. 충청남도 연기군 남면 양화리 가학동

수년 전 행정수도 이전 논의로 온 나라가 떠들썩했던 적이 있다. 노무현 정부의 국가 균형발전과 지방화 전략의 핵심사업으로 추진되었던 행정중심 복합도시는 충남 연기군과 공주시의 일부를 포함하는 약 2,200만 평 규모로 개발되고 있다. 필자는 2005년부터 2007년까지 행정중심 복합도시 예정지역에 대한 문화재 조사를 담당하였고, 지역개발에 대한 이해관계와 지역 공동체의 갈등 양상을 비교적 가까이에서 살펴볼 수 있었다.

행정중심 복합도시 예정 지역이 연기·공주라고 하지만 원수산元帥山(254m)과 전월산轉月山(260m)을 배경으로 금강을 끼고 있는 장남평야 일대의 연기군 남면 진의리와 양화리는 그 중에서도 가장 중심에 있다.

드넓은 금강변의 충적지인 장남평야와 원수산, 전월산은 행정도시의 입지 선정에서 중요한 요소로 작용하였음은 두말할 나위가 없다. 한 나라의 도읍에 맞먹는 행정수도의 입지 선정에 다양한 요인이 고려되는 것은 당연하겠지만, 풍수적인 입지 요건도 고려의 대상이 되었다는 후문이 있다. 원수산을 주산으로 좌청룡인 전월산과 우백호의 낮은 구릉으로 둘러싸인 이곳을 미호천과 금강이 합수하여 감싸고 흐르며 멀리 계룡산을 마주하고 있는 모습을, 마치 서울의 땅 모양새를 축소하여 옮겨놓은 듯하다고 풀이하는 이도 있다. 실제로 풍수가들 사이에서 새로운 도시가 들어설 후보 지역의 풍수

행정중심 복합도시 예정지역
가운데에 펼쳐진 넓은 들이 장남평야이며, 가운데 금강이 흐르고 있다.

적 입지의 좋다 좋지 않다를 두고 다양한 견해가 신문지상에 보도되기도 하였다.

연기군 남면 양화리는 연기·공주 일대에 거주하는 부안 임씨扶安林氏의 600년 세거지이며, 임씨의 역사와 문화를 고스란히 담고 있는 상징적인 장소이기도 하다. 그 때문인지 마을에서 만나는 주민들에게서 행정도시 이전으로 조상의 선영이 있고 대대로 자신들이 일구어온 고향의 삶의 터전을 잃을까 걱정하는 눈빛을 어렵지 않게 읽을 수 있었다.

이곳 사람들은 양화리 일대를 '세거리'(시거리)라 부른다. 경상도·전라도·충청도를 갈 수 있는 세 갈래의 길이 있다고 하여 붙여진 지명으로 한자로는 '삼기三岐'라 표기하였다. 세거리를 중심으로 부안 임씨가 오랫동안 터전으로 삼아왔다는 의미에서 세거리世居里라 표현하기도 한다. '세거리'라는 명칭은 때에 따라 양화리뿐만 아니라 부안 임씨의 영향권이라 할 수 있는 인근의 진의리, 송담리,

숭모각
양화리 입향조이자 중시조인 전서공 임난
수의 위패를 모신 곳이다. 숭모각 앞에는
임난수 장군이 심었다는 은행나무 두 그
루가 우뚝 서 있다.

나성리를 포함하는 보다 넓은 지역적 범위를 가리키기도 한다.

부안 임씨는 전국적으로 분포하지만, 충남 공주·연기 일대에서 그 분포가 두드러진다. 2004년(8월) 조사된 자료에 의하면 연기군 남면 인구 9,078명 가운데 부안 임씨가 1,962명으로 전체 인구의 21.6퍼센트를 차지할 정도로, 이 지역에서는 그 영향력과 명망이 높다.

부안 임씨가 현재의 연기군 남면 양화리 일대에 터전을 마련한 것은 약 600여 년 전으로 거슬러 올라간다. 이곳에 처음 정착한 입향조이자 중시조인 임난수林蘭秀(1342~1407) 장군은 고려 말 공조전서의 벼슬을 거쳤지만, 이성계가 역성혁명으로 조선왕조를 세우자 불사이군不事二君이라 하여 관직을 버리고 이곳에 은거하면서 절의를 지켰다. 이후 그의 후손들이 퍼져 전서공파를 이루어 양화리는 명실공히 부안 임씨의 공고한 터전이 되었다.

양화리는 행정구역상 1·2·3리로 나누어지는데, 양화1리는 임난

수 장군의 위패를 모신 사우祠宇인 숭모각崇慕閣, 제사 준비와 문중 모임의 장소인 전월재轉月齋, 임장군이 심었다고 전해지는 은행나무, 전월산 그리고 그와 관련된 많은 설화 등을 담고 있는 부안 임씨의 성스로운 장소이자 상징적 장소라 할 수 있다. 그에 비해 양화 2리(가학동)와 3리(평촌)는 임장군의 후손들이 보다 안정적인 거주지로 삼아 부안 임씨의 터전을 일군 곳이라 할 수 있다.

가학동駕鶴洞은 원수산과 전월산이 마치 병풍처럼 마을을 둘러싸고 있으며, 그 산자락 사이의 골짜기를 따라 각각 10여 호 규모의 상촌, 월용, 곡말(곡촌), 학동, 아랫말 등 다섯 개의 자연 마을로 이루어져 있다. 가학동에는 현재 약 70호 가량이 살고 있는데, 그 중에서 부안 임씨가 60호 내외를 차지하고 있다. 마을 뒷산에 자리하고 있는 임씨 묘역에는 임난수 장군의 증손자인 주부공 임준林俊의 묘소가 있으며, 마을 주민들 대부분은 주부공파의 후손들이다.

가학동은 한자 이름 그대로 학을 타고 있는 마을이라 하는데, 동쪽의 전월산에서 마을쪽으로 뻗은 산줄기가 마치 학이 날아가는 모습을 띠고 있으며, 그 중에서도 마을 가운데로 좁고 길게 내려오는 낮은 구릉은 '학선대鶴仙臺'라 부르며 학의 주둥이에 견줄 수 있다. 학의 주둥이 부분에는 이 마을 부안 임씨 세거의 역사와 맞먹는 나이의 아름드리 느티나무 두 그루가 서 있다. 마을의 느티나무는 이곳 사람들의 휴식처일 뿐만 아니라 마을의 중심을 이루는 상징적인 장소이다. 느티나무가 있는 곳은 학의 주둥이를 타고 신선과 같이 노니는 곳으로, 가학동은 번잡하고 속된 세상을 떠나 학의 날개와 품속에서 평화롭고 여유로운 삶을 영위할 수 있는 이상향으로 삼을 만한 곳인 것이다.

이처럼 조상 대대로 땅을 일구고 평화롭게 살아오던 가학동이 행정중심 복합도시 건설로 술렁대기 시작한 것이다. 마을 이장을 맡고 있는 임영수씨는 "여기서 조상 대대로 살아왔는데 난데없이 행

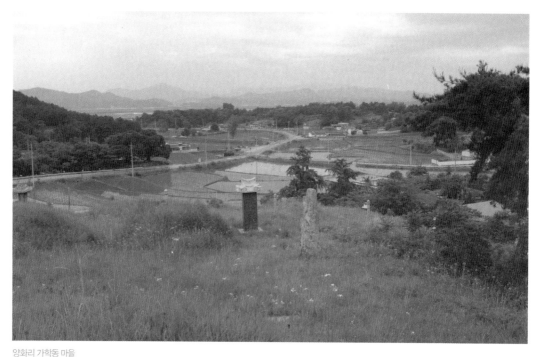

양화리 가학동 마을
가학동 임씨 묘역에서 바라본 마을 전경
으로 사진 왼쪽에서 가운데로 이어지는
산줄기가 학의 주둥이에 해당되며 느티나
무 세 그루가 우뚝 서 있다.

정수도니 뭐니 해서 삶의 터전을 빼앗기게 됐다"면서 "솔직히 행정수도가 우리 마을을 비껴갔으면 하고 바랐는데……"라며 안타까운 마음을 드러냈다. 행정수도가 들어오더라도 이렇게 아름다운 마을에서 착하게 살아가는 마을 사람들의 터전을 살릴 수 있는 방법은 없는지 거듭 말을 붙여온다. 국책사업 방향의 옳고 그름에 대해 이야기하고자 하는 것이 아니다. 다만 앞선 사례를 통해 보면 개발 중심의 가치관과 잣대로 쉽게 선을 그어서는 얻는 것보다 잃는 것이 많을 수도 있다는 의미이다. 행정중심 복합도시 건설사업은 현지 주민들에 대한 현실적인 보상이나 이주 등 물질적·유형적 대책뿐만 아니라 뿌리와 고향의 상실, 혈연·지연 공동체의 갈등과 해체 등에 대한 깊은 고려와 대안을 갖춘 새로운 개념의 도시건설이 되었으면 하는 바람이다.

7. 충청남도 연기군 금남면 반곡리 반곡마을

충남 연기군 금남면 반곡리. '반곡리盤谷里'라는 이름은 마을 밖을 감싸며 휘돌아 흐르는 삼성천과 금강, 그리고 마을을 둘러싸고 있는 산줄기가 어우러진 모습이 마치 둥근 소반小盤의 모습과 같다 하여 붙여진 것이라 전한다.

풍수에서는 땅의 모양새를 두고 그에 상응하는 기운이 땅에 내재되어 있다고 여기는데, 마을이 들어선 모양새를 소반형에 비유하고, 소반이 가진 의미와 상징성으로 이 땅의 기운을 읽어내고자 하는 것이다. 소반은 쓰는 사람과 용도에 따라 다르지만 귀하고 정성들인 음식들이 올려지게 마련이다. 이처럼 소반은 무언가로 가득 채울 수 있는 여지와 가능성이 있는 공간으로, 평평한 소반 모양의 넓은 들은 알곡으로 가득한 풍요로운 삶, 곧 부와 영화를 상징한다. 또한 해석하는 이에 따라 소반형에서는 소반 위에 올려지는 술병이나 그릇의 자리가 명당의 혈이 될 수 있다고 하여, 하나의 형국에서 여러 개의 혈이 함께하는 것으로 이해하기도 한다. 어떻든 반곡리 마을 앞으로 넓게 펼쳐진 들은 소반을 두고 둘러앉은 마을 사람들을 대대로 먹여 살린 기름진 옥토였음은 두 말할 나위도 없다.

반곡리에는 약 120여 호가 살고 있는데, 그 중 여양 진씨驪陽陳氏가 70~80여 호를 차지할 만큼 그 위세가 높다. 여양 진씨 외에도 경주 김씨 등 여러 성씨가 거주하고 있지만 그에 미치지는 못한다. 마을 입구에는 선조들의 행적을 기리는 비석들과 정려旌閭가 자리하고 있어 진씨의 족세를 실감케 한다.

여양 진씨는 고려 인종 4년(1126)에 일어난 이자겸의 난을 평정한 공으로 여양군驪陽君에 봉해진 진총후陳寵厚를 시조로 하는데, 이 마을에 진씨가 정착하게 된 것은 약 16세기 중반으로 거슬러 올라간다. 시조로부터 13세인 집의공執義公 우宇(1514~1534)가 중종 29년(1534)에 진사시에 급제한 후 성균관에 있을 때 정치적 견해를

피력하다가 김안로의 미움을 받아 정치를 비방한 죄인으로 몰려 처
참한 죽음을 당하게 되었다. 이 무렵 일족이 세거하던 전라도 김제
일대를 떠나 그의 둘째 아들인 한번漢藩이 선대先代의 덕을 입은 공
주 일대 문인들의 후손의 도움으로 지금의 남면 양화리에 정착하려
하였다. 그러나 함께 온 고승이 금강 남쪽의 괴화산槐華山 아래가
대대로 세거할 만한 명당임을 일러준 것이 여양 진씨가 금남면 반
곡리 일대에 정착한 계기가 되었다. 그러나 진씨가 양화리에 정착
하지 못한 것은 이 일대에서 일찍부터 공고한 사회·경제적 기반을
마련한 부안 임씨의 터전이었기 때문이 아닌가 한다. 곧, 갈등과 간
섭의 소지를 없애고 새로운 터전을 마련해야 했기 때문에 반곡리를
선택하게 되었을 것으로 생각한다.

연기군 남쪽을 동서로 관류하는 금강을 두고 강 북쪽의 남면 양화
리와 강 남쪽의 금남면 반곡리는 각기 전월산과 괴화산을 두고 마주
하고 있다. 두 산의 모양새를 견주어 보면 전월산이 힘있고 우람하
게 솟은 장군형의 산이라면, 괴화산은 유려한 곡선의 미를 가진 여

삶과 생명의 공간, 집의 문화

반곡리마을
괴화산 자락을 따라 자리하고 있는 반곡
리는 금강을 사이에 두고 사진 가운데 우
뚝 솟은 양화리 전월산과 마주하고 있다.

인형의 산이다. 산은 그에 기대어 사는 사람들의 심성을 좌우하는
중요한 대상물이 되는데, 이는 그 산의 형세가 사람들의 심성에 새
겨져 그들의 의식과 행동에 영향을 끼칠 수 있다고 보기 때문이다.

괴화산은 반곡리뿐만 아니라 이웃하는 석교리, 황룡리, 장재리,
석삼리 등의 마을을 품고 있는데, 비록 높고 아름다운 이름난 산
은 아니지만 자식들을 정성껏 돌보고 넉넉한 품으로 안아주는 우리
네 어머니를 닮은 산인 것이다. 이처럼 산은 그곳에 기대어 사는 사
람들의 포근한 삶의 안식처일 뿐만 아니라 그들의 삶을 돌보는 숭
엄한 존재가 되기도 한다. 괴화산에서는 매년 음력 10월 초가 되면
각 마을 주민들이 마을마다 모시는 산제당에 올라 경건한 마음으
로 한 해 동안의 마을의 안녕과 일 년 농사에 대한 감사의 의례를
올렸다. 최근 행정중심 복합도시 건설이 본격화되고 마을 주민들의
이주가 이어지면서, 이제는 더 이상 그 모습을 볼 수 없게 되었다.

세계적인 모범도시로 조성하겠다는 행정중심 복합도시 건설, 이 땅과 이곳에서 살아온 주민들의 삶을 화석화된 모습으로만 남길 것이 아니라 살아 있는 삶의 문화를 온전히 기록하고 새로이 이곳에 둥지를 틀게 될 사람들이 그 문화를 함께 이어가고 꾸려갈 수 있는 문화공동체로 거듭날 수 있기를 기대해 본다.

삶과 생명의 공간, 집의 문화

현대 사회와 주거문화

　전통적으로 우리 민족은 농경을 중심으로 한곳에 정착
하여 삶의 터전으로 삼는 뿌리 내림의 정착문화를 형성하였으며,
'땅' 혹은 '고향'에 대한 동경과 애착이 다른 민족보다 강한 편이
다. 동양인과 서양인의 심성을 비교할 때, 동양인은 장소에 매이는
전통place-bound tradition이 강하고 서양인은 시간에 매이는 전통
time-bound tradition이 강하다고 한다.[17] 한국인이나 중국인들은 외
적의 침입을 받으면 일시적으로 난을 피했다가 반드시 귀향하는 습
성이 있는데, 이러한 귀향의 배경에는 장소에 얽매이는 전통이 있
다는 것이다. 우리 민족 역시 현재 자기가 살고 있는 땅에 대한 애
착이 매우 강하다. 특히 조상들이 선택하여 대대로 뿌리를 내리고
살아온 마을에 대한 애착은 하나의 신앙과 비교할 수 있을 정도이
다. 그렇기 때문에 한국의 주거와 공동체 문화는 어떤 면에서는 '마
을'이 중심이 되었으며, 마을은 근대화 이전까지 자급자족적 경제
구조 속에서 자치적인 공동체사회를 이루며 대대로 이어져 내려왔
고, 전통적인 사회구조의 바탕이 되는 영역이었다.

　그러나 이러한 주거문화의 전통은 20세기 들어 근대화와 산업

화, 도시화가 급격히 진행되면서 빠른 속도로 변화하고 있다. 기술이 진보하고 사회가 발달하면서 농촌보다는 도시에 사는 인구비율이 압도적으로 높아졌다. 현대 사회에서 도시에서 살 곳을 선택할 때는 주택의 가격, 학교나 일터로의 접근성과 교통여건, 편의시설의 근접 여부나 쾌적성 등의 주거환경 등을 많이 고려하며, 집의 외관과 내부구조, 이웃의 사회·경제적 지위, 지역개발 전망 등도 중요한 주거 선택 조건으로 꼽는다.

사람이 살 만한 땅은 개인과 사회의 가치, 시대의 변화에 따라 선호도가 달라지는 것은 분명한 사실이다. 그러나 전통적인 취락의 입지 원리와 풍수 등이 전통사회의 고루하고 버려야 할 가치라기보다는, 우리 주거문화의 역사문화적 정체성을 이해하고 해석할 수 있는 열쇠로 평가하고 가치를 부여해야 할 것이다. 뿐만 아니라 좀 더 적극적인 측면에서 현대 사회의 무분별한 개발을 막고 인간과 자연이 조화로운 최적의 환경을 만드는 지역개발과 지역 공동체 형성의 패러다임으로 삼아야 할 것이다.

〈이용석〉

2

생활공간

01 소통을 위한 매개적 공간

02 신분과 지위에 따른 위계적 공간

03 내외관념에 따른 공간의 분리

04 생과 사를 넘나드는 전이적 공간

05 어느 유학자가 꿈꾸었던 집

01.

소통을 위한 매개적 공간

마당, 내부와 외부를 연결하다

마당의 어원은 '맏+앙'이다. '맏'이란 맏아들이나 맏딸 등에서 쓰이는 것처럼 '으뜸' 혹은 '큰'이라는 뜻이고 '앙'은 장소를 일컫는 접미사다. 이로 볼 때 마당이란 '가장 으뜸되는 큰 공간'이라는 의미를 가지는 셈이다.[1] 실제로 마당은 가옥의 바깥쪽에 위치하면서 외부에 개방되어 있고 집 안에서 가장 넓은 공간이다.

이런 이유로 이른 아침 잠자리에서 일어나 가장 먼저 빗질을 해두는가 하면, 봉숭아와 채송화 등을 심어 예쁜 화단을 꾸미기도 한다. 그야말로 마당은 집을 대표하는 얼굴인 셈이다. 실제로 시골길을 걷다 보면 비록 가옥은 허술할지라도 고운 황금빛을 내뿜으면서 잘 정리된 마당을 쉽게 볼 수 있다. 특히 양반집의 사랑마당은 주인의 성품과 품격을 드러내는 까닭에 선비의 지조와 풍류를 상징하는 매화·난초·대나무·국화 등을 심어 단아한 정원을 조성하기도 한다.

그런데 사실, 마당이 외부로 개방되어 있다 하더라도 엄밀히 말하자면 내부와 외부 세계의 중간지점에 위치하고 있는 매개적 공

삶과 생명의 공간, 집의 문화

대문
경북 봉화군 봉화읍 유곡리 안동 권씨 충
재종택이다. 대문은 집 안에서 외부로 통
하는 기능을 한다.

간이라 할 수 있다. 즉, 내부공간이라고 하기에는 여타 공간에 비해 은밀성을 확보받지 못하며, 또 담장과 대문으로 경계 지워져 있으므로 외부공간이라 하기에도 적합하지 않다. 따라서 마당은 완전한 내부공간도 아니면서 동시에 외부공간도 아닌 그야말로 중간적 공간으로서의 성격을 갖는다. 예를 들어 가족들이 외출을 할 때 반드시 거쳐야 하는 곳이 마당이고, 또 외부인이 방문할 때 첫발을 내딛는 곳 역시 마당이다. 내부에서는 마당을 통해야만 외부와 닿을 수 있는가 하면 외부에서 집 안으로 들어가기 위해서도 마당을 거쳐야만 하는 것이다.

물론 마당 주위를 울타리와 대문으로 둘러싸고 있다는 점에서는 폐쇄적 공간으로 보일지라도 대문을 열어젖히면 골목길과 곧바로 연결되기 때문에 사적영역으로서의 단절이 아닌 외부로 개방되어

있는 매개적 구조를 취한다. 이런 점에서 마당은 내부세계와 외부세계를 연결하는 일종의 통로 및 매개역할을 하는 공간이라 할 수 있다. 아울러 마당을 둘러싸고 있는 담장 역시 외부와의 원활한 소통을 고려하여 비교적 낮게 쌓았는데, 대개 어른들 키보다 낮다. 이로써 굳이 대문을 나서지 않더라도 낮은 울타리를 사이에 두고 이웃들과 음식과 물건 등을 주고받는 등 간단한 용무를 볼 수 있으며, 또 골목길을 지나는 마을 사람들과도 담 너머로 간단한 대화를 나눌 수 있다. 이런 점에서 마당을 둘러싸고 있는 울타리의 개방적 속성이야말로 마당을 가족들만의 사적인 공간으로 한정 짓지 않고 외부와의 소통을 가능하게 해주는 주요 장치라고 할 수 있다.

마당은 내부와 외부를 연결하는 매개적 역할뿐만 아니라 완충적 기능도 수행하고 있다. 이러한 경향은 상류계층의 가옥에서 더욱 강화되고 있는데, 양반집의 경우 행랑마당·사랑마당·안마당·별당마당 등 다양한 형태와 기능을 가진 마당들이 존재하는 걸 볼 수 있다. 행랑마당은 행랑채와 담장으로 둘러싸인 공간으로서, 대문을 들어서면 가장 먼저 만나게 된다. 또 행랑채와 근접해 있는 까닭에 하인들의 작업장으로 이용되기도 한다. 사랑마당은 사랑채 앞에 위치한 장소로서 주로 정원의 성격을 지니고 있으며 행랑마당과 그대로 연결되거나 혹은 사이에 중문을 만들어두는 경우도 있다. 안마당은 안채 앞에 조성된 공간이다. 주부를 비롯한 집안 여성들의 가사 작업장으로 이용되고 있는데, 이곳에 들어서기 위해서는 사랑마당에 설치되어 있는 중문을 거쳐야만 한다. 이는 남녀구별이 엄격했던 조선시대에 여성들의 전용공간인 안채의 은밀함을 유지하기 위한 일종의 보호장치였던 것이다.

한편 서민가옥의 경우 대문에 직결하여 안마당이 자리하는 곳이 많은데, 이때 안채나 안방 등이 노출되지 않도록 담(내외담)을 쌓아두기도 한다. 가옥에서 가장 깊숙한 곳에 자리하고 있는 별당마당

은 담장으로 겹겹이 둘러싸여 있으며 주로 정원으로 꾸며져 있다.

그런데 이들 마당은 각각의 건물 사이에 위치하고 있는 까닭에 한 건물에서 다른 건물로 이동하기 위해서는 반드시 거쳐야만 했다. 이때 마당에 들어선 사람의 발소리와 헛기침 소리 등이 마당을 통해 방 안에 있는 사람에게 전달됨으로써 외부인의 방문에 대해 미리 대비할 수 있는 시간적 여유를 주었다. 즉, 마당을 지나는 시간적·공간적 거리가 만남을 준비하는 시간을 벌어주었던 것이다.[2]

특히 내외관념을 철저히 실천하고 있었던 상류계층의 경우, 여성들의 전용공간인 안채를 가장 깊숙이 배치하는 것이 일반적 관행이었는데 이때 행랑마당–사랑마당–안마당 등의 동선을 취하도록 하는, 이른바 중층적 구조를 이룸으로써 안채를 보호하고자 했다. 이런 배치구조에서는 대문을 들어선 외부 방문객은 가장 먼저 행랑마당에 발을 들여놓으면서 하인들과의 대면을 통해 내부로의 통과여부를 결정짓게 된다.

물론 이때 평소 출입이 잦았던 낯익은 손님이 아니라면 행랑마당에서 잠시 기다리도록 해두고, 사랑채의 지시를 받아 출입여부를 판단하였다. 이런 과정을 거치고 난 후 하인들은 사랑채의 방문객을 내부로 정중히 모시는가 하면, 그 외의 방문객들은 행랑마당에서 용무를 마치고 되돌아간다. 이런 점에서 행랑마당은 사랑마당(사랑채)으로의 출입에 대한 완충적 기능을 수행하고 있는 셈이다. 한편, 안채에 볼 일이 있어 온 여성 방문객들은 내외관념이 엄격했던 탓에 남성들과 마주칠 수 있는 '행랑마당-사랑마당'이라는 통로를 거치지 않고 안마당과 직접 연결되어 있는 옆문(협문) 등을 통해서 출입하곤 했는데, 이것 역시 평소 안면이 있는 이들에게만 허용되었을 뿐 그 외 봇짐장수 등과 같은 외부 방문객들은 특별한 경우를 제외하고는 대개 행랑마당에서 용무를 마친다.

마당은 각종 만남이 이루어지는 소통의 공간이기도 하다. 이웃사람들이 방문했을 때 일일이 집 안으로 안내하는 번거로운 절차를 거치지 않고 마당에서 용무를 마칠 수 있는가 하면, 집 안으로 들여

놓기에는 왠지 꺼려지는 낯선 방문객과는 마당에서 간단한 대화를 주고받을 수 있다. 뿐만 아니라 전통가옥의 경우 남녀유별 관념으로 인해 안채와 사랑채로 각각 분리하였는데, 이때 가족 중에서 안채에 아내를 두고 있는 남성 이외의 사람들은 안채로의 출입이 제한되어 있었다. 그러나 안마당이라면 큰 부담 없이 드나들면서 용무를 볼 수 있었다. 이러한 원칙은 하인들에게도 동일하게 적용되었다. 여자 하인들의 경우에는 안방이나 건넌방 등으로의 출입이 비교적 자유스러웠지만 남자 하인들에게는 엄격하게 금지되었다. 그러나 이들 역시 유일하게 안마당으로의 출입은 허용되었다. 이처럼 마당은 친분의 정도, 성별과 신분을 뛰어넘어 모든 이들이 소통과 교류를 하는 주거공간의 핵심적 장소였다.

가옥의 공간 중에서 가장 넓은 면적을 확보하고 있는 마당은 일상 및 비일상의 주된 활동공간으로 활용되었다. 『임원경제지』에 "무릇 뜰을 만듦에 있어 세 가지 좋은 점과 세 가지 피해야 할 점이 있다. 높낮이가 평탄하여 울퉁불퉁함이 없고 비스듬해서 물이 빠지기 쉬운 것이 첫째 좋은 점이요, 담과 집 사이가 비좁지 않아서 햇빛을 받고, 화분을 늘어놓을 수 있는 것이 두 번째 좋은 점이요, 네 모퉁이가 평탄하고 반듯하여 비틀어짐이나 구부러짐이 없는 것이 세 번째 좋은 점이다. 이와 반대되는 것이 세 가지 피해야 할 점이다"[3]라고 설명하고 있는데, 이들 조건들은 외부로 노출되어 있는 마당은 정결한 상태를 유지해야 하는 동시에 각종 활동공간으로 이용함에 있어서도 불편함이 없어야 함을 뜻한다.

예를 들어 가을철 수확한 곡식을 마당에서 말리거나 타작하고, 또 탈곡을 하지 않은 곡물을 쌓아두는 노적가리[4] 등도 마당에 쌓아두는데, 이때 바닥이 고르지 않고 또 비가 내린 후에 물이 잘 스며들지 않는다면 작업공간으로 활용하기에 매우 부적절하다. 이런 이유로 지금도 농가에서는 비가 내릴 때 마당에 함부로 들어서면 꾸

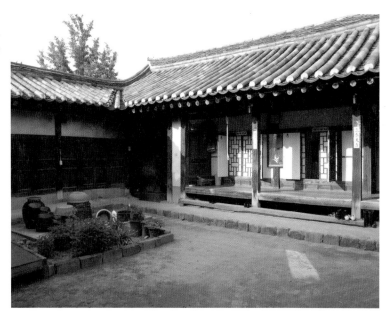

안마당
경북 안동시 길안면 묵계리 안동 김씨 보
백당 종택의 안마당이다. 부엌과 가까운
곳에 곳간과 장독대 등이 자리하고 있다.

지람을 들곤 한다. 질척해진 땅에 발을 디디면 시간이 지나 그대로
굳어져 마당이 울퉁불퉁해지기 때문인데, 이럴 때는 마당 앞에 진
흙을 가져다 놓고 이겨서 고르게 바르는 '마당들이기' 혹은 '마당맥
질'을 해야 한다.[5]

곡물의 건조는 마당의 주된 기능이었다. 『임원경제지』에서도
"ㅁ자형 집의 가장 안쪽은 안마당이라 할 수 있는데, 마당이 협착
한 데다가 지붕의 그늘이 서로 드리워진 까닭에 곡식이나 과일을
말리는 데 모두 불편하다"[6]라고 마당의 기본 조건으로 채광의 중요
성을 강조하고 있다. 농사 규모가 큰 집에서는 탈곡한 곡식을 넣어
두는 곡물창고로 '뒤주'나 '장석' 등의 시설을 마당에 설치하는 경
우도 있었다. 농작물은 농가의 주된 재산이었는데, 이런 이유로 감
시가 비교적 용이한 장소에 보관할 필요가 있었으며, 이때 마당이
주로 활용되었던 것이다.[7]

여름철 마당은 그야말로 최고의 피서지이기도 했다. 무더운 여름
날, 아궁이에서 불을 지피면 방에 열기가 달아오르는 탓에 이동식

삶과 생명의 공간, 집의 문화

아궁이를 마당에 설치하여 밥을 짓는가 하면, 마당 한가운데 놓인 평상平床에서 식구들이 둘러앉아 식사를 하는 광경도 쉽게 볼 수 있었다. 낮 동안의 열기가 가득찬 방을 피해 온 식구가 평상에서 찐 옥수수를 먹으며 담소를 나누거나 아예 그곳에서 잠을 청하는 경우도 적지 않았다. 마당의 넓은 면적은 잔치를 벌이기에도 제격이었다. 혼례와 회갑연은 으레 마당에 잔칫상을 차렸으며, 의례가 끝나면 마당에 멍석을 깔고 차양을 쳐서 손님접대를 하는 공간을 조성하였다. 생일잔치나 돌잔치 등에서도 비록 잔칫상은 마루에 차려졌지만 손님들은 마당에서 음식상을 받곤 하였다. 이처럼 마당은 잔치나 큰일이 있는 날에는 그야말로 마을 사람들 모두 함께 소통하는 공간이었던 것이다.

마당은 신앙공간으로도 이용되었다. 이른 새벽 주부들이 정화수를 떠놓고 기원을 드리는 장소 역시 마당이었으며, 터주신이라 하여 뒷마당에 곡물을 넣은 독을 안치해 두기도 하였다. 그런가 하면 앞마당에는 탈곡하지 않은 곡물을 보관하는 노적가리를 쌓아두었는데, 이를 지키는 신을 '노적지신'이라고 하였다.

곡물을 수장하는 장소로서 마당의 중요성은 지신밟기 노래에서도 확인할 수 있는데, 다음은 울산지역에 전하는 지신밟기 노래이다.[8]

> 에이야루 노적지신 눌루자
> 가리자 가리자 수만 석으로 가리자
> 불우자 불우자 수만 석으로 불우자
> 막우자 막우자 발 큰 도둑 막우자
> 천양판도 여게요 만양판도 여게라

지신밟기는 마당밟기라고도 한다. 지신地神을 밟아줌으로써 터주

신을 위로하여 신이 흡족해하면 한 해 동안의 악귀를 물리쳐 복을 가져다준다는 신앙행위이다. 마당에 노적가리가 있는 경우에는 '노적지신露積地神'을 위로해 주는 것이다. 그리하여 지신밟기에서는 '수만 석의 곡식을 쌓아 노적지신의 은신처를 마련해 주리라'고 노래 부르는가 하면, 이로써 노적지신이 만족하면 수만 석의 곡식으로 늘어날 것이라고 마음속으로 기원하고는 이들 곡식을 도둑으로부터 지키리라는 다짐으로 마무리했던 것이다.

마루, 방과 방을 이어주다

마루의 어원은 '말' 혹은 '마리'로서 높다는 뜻이 있다. 산의 정상을 산마루라고 하기도 한다. 아울러 우리 몸에서 가장 높은 곳은 머리이며, 무리에서 통솔자 역할을 하는 이를 우두머리하고 하는데 이때의 마루와 머리 등의 어원은 동일하다. 제주도 방언으로 마루를 '마리'라고 하는데, '물'에 근원을 두고 있다. 아울러 한반도 북동부 지역에서 거주했던 어룬춘 족의 주거공간 내에는 '말루malu' 혹은 '마로maro'라고 불리는 공간이 있으며, 주택 내에서 위계가 매우 높아 여성들은 접근할 수 없는 신성한 장소로 여겨졌다.[9] 이들 내용을 종합해 볼 때 마루는 집 안에서 가장 으뜸되는 공간이면서 동시에 신성공간이었음을 짐작할 수 있다.

마루란 "땅의 온도와 습기, 유해 동식물을 피하거나 채광과 통풍 등을 위해 지면에서 공간을 띄워 널로 짜서 바닥을 형성한 것"[10]으로 정의된다. 이처럼 마루는 지면과 일정 간격을 둠으로써 땅에서 올라오는 습기를 막아주는 등 통풍이 잘되는 구조를 취하고 있기 때문에 습기가 많은 여름철에 유용한 생활공간으로 자주 활용되어 왔다. 그런가 하면 더운 여름철 외에는 차가운 바닥의 마루를 사용

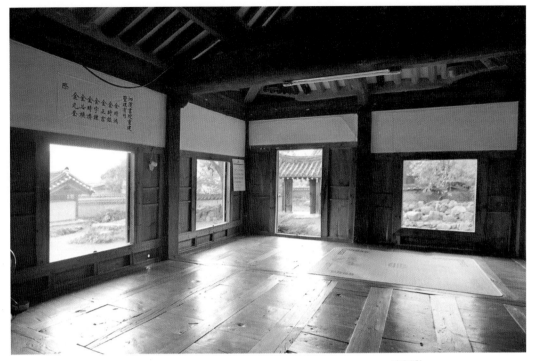

하는 일이 극히 드물었는데, 이와 관련하여 고구려에서는 마루 위
에 침상을 설치하여 기거했다는 견해도 있다.

　고구려 고분벽화에는 상류계층의 주거 내부를 보여주는 그림들
이 다수 남아 있는데, 그림 속의 인물들이 앉아 있는 침상이 바로
마루인 것으로 추정되고 있다. 아울러 『삼국사기』의 옥사조屋舍條
에도 침상의 재료로 침향枕香, 자단紫檀, 황양목黃楊木 등의 고급 목
재를 금지하는 내용이 있는 것으로 보아 당시 마루로 된 침상을 사
용하고 있었음을 짐작할 수 있다. 『고려도경』에서도 "상류계층의
침상 앞에는 낮은 평상을 놓았는데 세 면에 난간이 있으며 각각 비
단 보료를 깔았다"라고 하여 온돌이 설치되기 이전까지 상류계층에
서는 나무로 만든 침상에서 기거했을 가능성을 시사하고 있다.[1] 아
울러 서긍의 『고려도경』, 최자의 『보한집』, 이인로의 『동문선』, 이
규경의 『오주연문장전산고』 등에 따르면 왕족과 상류계급은 침대

를 놓는 입식생활을 하면서 온로溫盧와 같은 난방기구를 사용하고 있었음에 반해 일반서민들 사이에는 온돌이 널리 보급되었다고 한다. 겨울에는 욱실燠室, 여름에는 양청凉廳이라고 하여 온돌과 마루가 공존하고 있었던 것이다. 특히 상류계층의 가옥에서는 온돌방을 보통 한두 칸 짓고 이곳에는 노인이나 병자들이 거처하며, 나머지 공간에는 마루를 깔아 취침을 하고 주위에 병풍과 장막을 둘렀다.

이처럼 역사적으로 살펴볼 때 온돌문화가 완전히 정착하기 이전에는 마루 위에서 입식생활을 했음을 알 수 있는데, 이후 온돌이 보급됨에 따라 지금과 같은 대청의 형태로 남게 된 것으로 추측된다. 마루는 설치장소와 형태 등에 따라 대청마루·누마루·쪽마루·툇마루로 크게 나눌 수 있다. 대청이란 집 안에서 가장 넓은 면적을 가진 마루를 일컬으며 안채에는 안대청, 사랑채에는 사랑대청이 각각 있다.

대청은 손님접대를 비롯하여 각종 행사나 가사노동을 하기에 적합하여 매우 유용하게 활용되었다. 예를 들어 안대청에서는 다듬이질이나 바느질 같은 부녀자들의 가사노동이 이루어지기도 하고, 무더운 여름철에는 식사를 하는 장소로 탈바꿈하는가 하면 취침공간이 되기도 한다. 남성공간인 사랑대청은 외부 방문객이 가장 빈번하게 드나드는 접빈 장소로 주로 이용될 뿐만 아니라 조상 제례가 거행되는 의례공간이 되기도 한다.

누마루는 높게 쌓은 기단 위에 세워진 사랑채의 전면에 설치되는 것으로서, 사랑채의 웅장함과 권위를 한층 높여주는 역할을 한다. 특히 화려한 조각과 장식으로 꾸며진 누마루의 난간은 대문을 들어서는 방문객들을 압도하기에 충분하다. 쪽마루는 툇기둥을 설치하지 않은 채 방이나 대청 앞에 좁고 길게 달아낸 공간으로 외부에서 방으로 들어갈 때 계단 역할을 하기도 한다. 툇마루는 방이나 대청, 누마루 앞에 좁고 길게 달아낸 것으로 툇기둥에 의해 인접해 있는

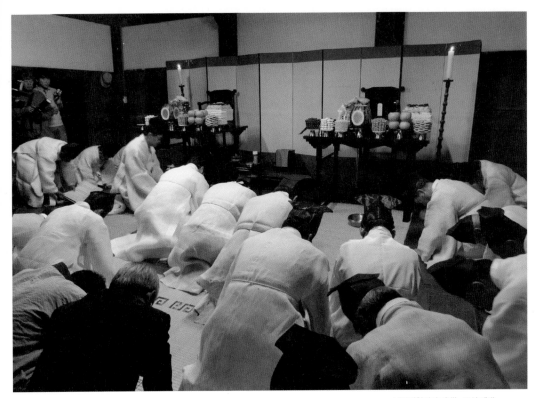

공간과 일체화를 이루는 마루이다. 특히 쪽마루와 툇마루는 외부 방문객이 방으로 들어가는 번거로운 절차를 거치지 않고 잠시 걸터 앉아 용무를 마치는 장소로 자주 활용되고 있다.

마루 중에서 대청은 상량문이 적혀 있는 대들보가 지나는 장소로 서 가옥의 중심을 차지한다. 이런 까닭에 일상에서 마루라고 지칭 하는 것은 대체로 대청을 일컫는다. 대청은 일상적 공간이면서 비 일상성을 지니기도 하는데, 대표적인 예로 성주신成主神을 모시는 것을 들 수 있다. 성주는 가장家長을 보살피는 역할을 맡고 있으며 모든 가택신을 거느리는 최고의 신으로 간주되고 있다. 따라서 집 안의 중심적 공간인 대청에 최고의 신으로 군림하는 성주신을 모셔 두었던 것이다.

'마루'는 높다는 뜻을 가지고 있다. 아울러 '마루'라는 뜻을 가진

'종宗' 역시 조상 혹은 신령을 지칭한다. 그런데 '높다'라는 말에는 물리적으로 높다는 뜻 외에도 사회적 지위가 높다는 관념적 의미도 포함되어 있듯이 마루 또한 물리적으로 높은 공간과 지배계층의 공간이라는 뜻을 동시에 지니고 있다.[12]

이와 관련하여 옛날에는 관청을 마루라고 했는데, 이는 주로 신성공간에서 제정을 베풀었기 때문이다. 또 신라의 임금을 마립간이라고 불렀던 것 역시 신성공간인 마루에서 제정을 주관했던 것에 기인한다. 아울러 대청大廳이란 명칭은 군청郡廳이나 시청市廳의 '청廳'으로 미루어 볼 때 대청 역시 통치가 이루어지는 장소의 명칭이었음을 짐작할 수 있다.[13] 실제로 조선시대 상류계급의 주택에서 대청은 권위의 대표적 상징공간이기도 했는데, 바깥주인과 안주인이 하인들을 향해 지시와 명령을 내리거나 호된 꾸지람을 하는 공간도 대청이었던 것이다.

마루의 대표적 특징은 방과 방을 이어주는 매개적 기능에 있다. 아울러 방의 경우에는 주인이 별도로 정해져 있음에 반해 마루는 가족 모두의 공간으로 이용되는가 하면, 문이나 벽이 없는 까닭에 여타 공간에 비해 개방성이 높은 편이다. 간혹 양반집의 대청에 분합문分閤門이 설치되어 있기도 한데, 이것 역시 위로 열어젖히도록 고안되어 있어 개방성을 한층 높이고 있다. 그런가 하면 완벽한 외부공간과 달리 마루에는 바닥과 지붕이 있어 비와 햇빛을 피할 수 있기 때문에 거주성이 좋은 공간이 되기도 한다. 이처럼 마루는 방과 방 사이에 놓인다는 위치적 측면에서뿐만 아니라 구조적 측면에서도 매개적 속성을 지니고 있다.

마루의 매개적 속성은 기능적인 측면에서도 잘 드러난다. 즉, 사용자가 특별히 정해져 있지 않은 마루는 가족 누구나 차지할 수 있는 공동의 공간이기도 하고, 외부 방문객 역시 비교적 자유롭게 드나들 수 있는 열린 장소인 것이다. 이런 점에서 마루는 가족 간의

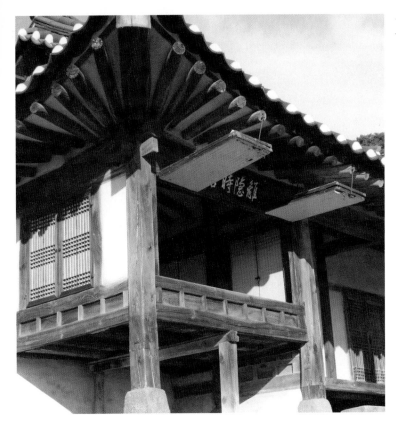

소통뿐만 아니라 내부와 외부를 이어주는 매개역할도 하고 있는 셈
이다. 아울러 무더운 여름철, 가족들에게 시원한 잠자리를 제공해
주기도 하고 식사를 하거나 담소를 나누는 등 일상적 행위가 이루
어지는 공간으로도 이용되고 있다. 그런가 하면 관혼상제 등을 거
행하는 의례공간, 성주신을 모셔두는 신앙공간 등과 같이 비일상적
행위가 이루어지기도 하는 등 그야말로 일상과 비일상을 넘나드는
매개적 기능을 수행하고 있다.

　마루가 지니는 신성공간으로서의 속성은 관혼상제를 거행하는
장소가 되고 있다는 점에서 명확히 방증된다. 예를 들어 남성의 관
례는 사랑대청에서, 여성의 계례는 안대청에서 거행하며, 혼례는
마당에서 치르는 것이 보편화되었지만 혼례가 이루어지는 장소를

'초례청醮禮廳'이라고 하는 것으로 미루어볼 때 대청과 깊은 관련성
이 인정된다. 조상제례 역시 마찬가지다.

비록 아무리 추운 겨울철에 기일忌日이 들었다 할지라도 방이 아
닌 대청에서 제사를 지내는 것이 불문의 원칙이다. 아울러 평소에
는 대청이라고 칭하지만, 제사를 거행할 때는 제청祭廳으로 탈바꿈
한다. 그야말로 일상적이거나 일상적이지 않거나를 넘나들고 있는
것이다. 한편 대청이 신성공간이면서 동시에 가옥의 중심적 장소라
는 사실은 빈소의 설치에서 잘 드러난다. 대개 망자가 남성이라면
사랑대청에 빈소를 마련하고, 여성은 안대청에 설치하는 것이 일반
적 관행이다. 빈소는 망자가 머무는 삶의 마지막 공간이기도 하다.
따라서 생의 공간을 벗어나는 망자에 대한 예우를 하기 위해 가옥
의 중심적 공간에 모실 필요가 있는데, 이때 대청이 가장 적합한 장
소가 되는 것이다.

삶과 생명의 공간, 집의 문화

.02

신분과 지위에 따른
위계적 공간

가사제한령, 신분 차등에 따라 집을 짓다

조선을 건국한 태조 이성계는 한양에 도읍을 정하고 성 내에 거
주할 백성들에게 신분에 따라 살림집을 지을 터를 나누어주었다.
당시 도성 안에서 나누어줄 수 있는 집터는 대략 500결 정도였는
데, 일반 서민들에게는 2부負(약 78평)를 주었으며 1품의 관리들에
게는 가장 넓은 35부(약 1,365평)를 허용하였다. 조선 건국 초기에
는 한양으로 이주하는 사람 수가 그리 많지 않았음으로 이것만으로
도 충분했다.

그러나 이후 왕조의 기틀이 잡히고 한양이 모든 문물의 중심지로
부상하면서 이주 희망자가 급격히 증가하였다. 그 결과 백성들이
차지할 수 있는 대지 면적은 자연히 줄어들 수밖에 없었다. 이에 왕
실에서는 택지 면적을 축소하는 방안을 적극 모색하게 된다. 그리
하여 1431년 세종(13년)은 다음과 같은 하교下敎를 내린다.[14]

대소 신민의 가옥이 정한 제도가 없는 탓에 이로 말미암아 서민의

가옥은 참람하게도 공경公卿에 비기고 공경의 주택은 참람히 궁궐과도 같아서 서로 다투어 사치와 화미華美를 숭상하여 상하가 그 등위等位가 없으니 실로 온당하지 않은 일이다. 이제부터 친아들 친형제와 공주는 50칸[間]으로 하고, 대군大君은 여기에 10칸을 더하며, 2품 이상은 40칸, 3품 이하는 30칸으로 하고, 서민은 10칸을 넘지 못하도록 하며, 주춧돌을 제외하고는 숙석熟石을 쓰지 말 것이다. 또한 화공花拱과 진채眞彩, 단청丹靑을 쓰지 말고 되도록 검소하고 간략한 기풍을 숭상하되, 사당祠堂이나 부모가 물려준 가옥, 사들인 가옥, 외방에 세운 가옥은 이 제한을 받지 않는다.

세종은 건국 초기에 비해 한양에 거주하는 인구가 대폭 증가함에 따라 가옥 수급에 적지 않은 문제점이 발생할 것을 예측하여 집현전 학자들에게 적절한 방안을 마련해 주도록 지시한다. 그리하여 1430년 12월, 신분계급에 따라 가옥 규모를 제한해 둔 문서가 세종에게 전달되고 이듬해 1월 공포되기에 이른다. 이를 제1차 가사제한령家舍制限令이라고 한다.

그러나 '예외 없는 법이 없다'고 했듯이, 조상을 모시고 있는 사당과 부모로부터 물려받은 가옥, 외국과의 무역을 위해 건립된 가옥 등은 법령의 제한을 받지 않는다는 별도의 단서를 덧붙이고 있다. 그리고 이로부터 약 10년이 지난 1440년 세종(22년)은 제1차 법령의 미비점을 보완하는 다음의 내용을 제정·공포한다.[15]

대군大君의 저택은 60칸 내에 누각이 10칸이고, 친형제와 친자, 공주는 50칸 내에 누각이 8칸이며, 2품 이상은 40칸 내에 누각이 6칸이고, 3품 이하는 30칸 내에 누각이 5칸이며, 서인은 10칸 내에 누각을 3칸으로 하라. 공주 이상은 정침과 익랑翼廊의 보栿 길이가 10척, 도리 길이는 11척, 기둥 높이는 13척이고, 나머지 간살은 보 길이 9척,

도리 길이 10척, 기둥 높이 12척이고, 누각 높이는 18척이다. 1품 이
하는 정침과 익랑의 보 길이는 9척, 도리 길이는 10척, 기둥 높이는
12척이고, 나머지 간살은 보 길이 8척, 도리 길이 9척, 기둥 높이 7척
5촌, 누각 높이는 13척이어야 한다. 그리고 서인 가옥의 간살은 보 길
이 7척, 도리 길이 8척, 기둥 높이 7척, 누각 높이 12척으로 하되, 모
두 영조척營造尺을 쓰도록 한다.

제1차 법령이 가옥의 건립대지에 관한 내용을 담은 것이라면, 제
2차 법령은 가옥을 꾸미는 치장에 대한 규정이다. 즉, 백성들이 가
옥을 치장함에 있어 상하 등급을 구분하지 않고 누구나 화려함을
추구하는 까닭에 이를 규제하기 위해 추가 법령을 공포한다는 취지
이다. 구체적으로는 누각의 간살과 보, 기둥의 잣수[度尺] 등에 관
한 내용이다.

그런데 제2차 법령이 공포된 지 10년이 지난 1449년에 이르러 당
시 제정된 수치가 실제 구조에 적합하지 않다는 이유로 개정 법령
을 다시 공포한다.[16]

대군大君과 공주의 집 정침 익랑翼廊의 들보 길이는 10척, 기둥 길
이는 13척이다'고 하였으나, 대량大樑은 10척이 너무 짧고, 소량小樑
은 10척이 너무 길며, 또 기둥 높이가 13척이면 너무 길다. 각품各品
의 집 정침과 행랑의 척촌尺寸이 차등 없어서 실로 적당치 못하다. 그
래서 다시 상정詳正하는 바이다. 대군은 60칸인데, 내루內樓가 10칸이
고, 정침·익랑·서청西廳·내루內樓·내고內庫는 매 칸每間의 길이가 11
척, 너비가 전후퇴前後退 합쳐서 18척이며, 퇴 기둥이 11척이고, 차양
遮陽과 사랑斜廊이 있으면 길이가 10척, 너비가 9척 5촌, 기둥이 9척
이고, 행랑은 길이가 9척 5촌, 너비가 9척, 기둥이 9척이며, 공주는 친
형제와 친아들은 50칸인데, 내루가 8칸이고, 정침·익랑·서청·내루·

내고는 칸의 길이가 10척, 너비가 전후퇴 아울러 17척이고, 퇴 기둥은 10척이며, 정침·익랑·서청·내루에 차양과 사랑이 있으면, 길이가 9척, 너비가 8척 5촌이고, 기둥이 8척 5촌이며, 행랑은 사랑채와 동일하다. 종친 및 문무관 2품 이상은 40칸인데, 정침·익랑·서청·내루·내고는 매 칸의 길이가 9척 5촌, 너비가 전후퇴 합쳐서 16척이고, 퇴 기둥이 9척이며, 정침과 내루에 차양과 사랑이 있으면, 길이가 8척 5촌, 너비가 8척, 기둥이 8척이고, 행랑과 사랑은 동일하다. 3품 이하는 30칸인데, 내루가 5칸이고, 간각間閣의 척촌尺寸은 2품 이상과 같다. 서인庶人은 10칸인데, 내루가 3칸이고, 매 칸의 길이는 8척, 너비는 7척 5촌, 기둥은 10척 5촌으로 한다.

이처럼 세 차례에 걸친 법령에도 불구하고 세조에 이르면 사대부들은 서로 화려한 집을 짓고자 앞다투어 치장을 하는 관행이 좀처럼 수그러들지 않았다. 이에 왕실에서는 법령에 위배되는 가옥을 적발하여 철거하는가 하면, 사헌부에서도 지나치게 화려한 집을 짓는 세간의 관행을 개탄하는 상소를 올리기도 하였다.

이런 과정에서 성종은 사헌부에 다음과 같은 명을 내리게 된다.[17]

세종조에 제도를 정하여 대군과 공주는 60칸, 왕자군王子君과 옹주는 50칸, 종친과 문무관 2품 이상은 40칸, 3품 이하는 30칸으로 하여 제도를 넘지 못하게 하였다. 근래에 이를 전혀 봉행하지 않고 끝없이 제도를 넘으므로 성화 7년 6월에 하교하여 '이제부터 이미 지은 집 이외에는 일체 세종 때에 정한 제도를 넘는 것은 금단하라'고 했으나, 제도를 어겼기 때문에 집이 헐리고 죄를 받은 자가 한 사람도 없으니, 법을 세운 본의에 어그러진다. 이 해에 법을 세운 뒤로 제도를 넘어서 집을 지은 자는 추국推鞫하여 벌을 하고, 그 집들을 모두 헐어버리도록 하라.

왕실의 강력한 의지에도 불구하고 위배 관행은 좀처럼 줄어들지 않았는데, 특히 법령의 허술한 틈을 이용하여 교묘하게 빠져나가는 탓에 이를 단속하기에도 무척 힘들었다.

이에 성종은 제4차 법령을 제정하기에 이른다. 내용은 다음과 같다.[18]

> 대군의 집은 60칸 안에 정방正房·익랑翼廊·서청西廳·침루寢樓가 전후퇴前後退 합쳐서 12칸인데, 고주高柱의 길이가 13척, 과량過樑의 길이가 20척, 척량脊樑의 길이가 11척, 누주樓柱의 길이가 15척이고, 나머지 간각은 기둥의 길이가 9척, 대들보의 길이와 척량의 길이를 각각 10척으로 하라. 왕자와 제군諸君 및 공주의 집은 50칸 안에 정방·익랑·별실別室이 전후퇴 합해서 9칸인데, 고주의 길이가 12척, 과량의 길이가 19척, 척량의 길이가 10척, 누주의 길이가 14척이고, 그 나머지 간각은 기둥의 길이와 대들보의 길이가 각각 9척, 척량의 길이가 10척이다. 옹주 및 2품 이상의 집은 40칸, 3품 이하는 30칸 안에 정방과 익랑이 전후퇴 합해 6칸인데, 고주의 길이가 11척, 과량의 길이가 18척, 척량의 길이가 10척, 누주의 길이가 13척이고, 그 나머지 간각은 기둥과 대들보의 길이가 각각 8척, 척량의 길이가 9척이다. 서인의 집은 10칸 안에 누주의 길이가 11척이고, 그 나머지 간각은 기둥의 길이가 각각 8척, 척량의 길이가 9척인데, 모두 영조척營造尺을 쓰도록 하라.

그러나 이 법령 역시 제대로 지켜지지 않았다. 특히 성종 자신도 왕자나 공주의 집들을 규정보다 더 화려하고 크게 지어주었다.

이후 중종은 반정을 이루고 나서 기강을 확립한다는 목적 아래 법을 어긴 가옥을 색출할 것을 한성부에 지시했는데, 1515년 280건이 적발되어 간각間閣을 헐어낸 것으로 전한다. 그러나 한편으로

는 중종 스스로도 혜정옹주의 집을 지으면서 법을 어겼을 정도로 그리 강력한 제재는 하지 않은 듯하다. 특히 인조는 정명공주의 집을 170칸으로 지어주었으며, 정침만도 30칸에 이르는 거대한 가옥이었다.

그런데 사실, 국가차원에서 가옥 규모를 규제하는 관행은 신라시대에도 있었다. 신라는 골품제도에 바탕을 둔 엄격한 신분사회였기 때문에 일상의 모든 행위들이 신분에 근거하여 차등을 두고 있었다. 이와 관련하여 『삼국사기』에 흥미로운 내용이 실려 있다.[19]

진골은 방 길이와 폭이 24자를 넘지 못한다. 당기와를 덮지 못하며 부연을 달지 못하며 조각한 현어를 달지 못하며 금·은·황동과 오채색으로 장식하지 못한다. 계단 돌을 갈아 만들지 못하며 3중의 돌층계를 놓지 못하며 담에 들보와 상량을 설치하거나 석회를 바르지 못한다. 발의 가장자리는 비단과 모직으로 수를 놓지 못하고 야초 나직의 사용을 금한다. 병풍에 수를 놓을 수 없고 상은 대모나 침향으로 장식하지 못한다.

6두품은 방 길이와 폭이 21자를 넘지 못한다. 당기와·부연·덧보·도리 받침과 현어를 설치하지 못하며, 금·은·황동·백랍과 오채색으로 장식하지 못한다. 중계와 이중 층계를 설치하지 못하며 섬돌을 갈아 만들지 못한다. 담장의 높이는 8자를 넘지 못한다. 담장에 들보와 상량을 설치하지 못하며 석회를 바르지 못한다. 발 가장자리는 모직과 수놓은 능직의 사용을 금한다. 병풍에는 수를 금한다. 상을 대모와 자단과 침향과 회양목으로 장식하지 못하며 비단 깔개의 사용을 금한다. 겹문과 사방문을 설치하지 못하고 마굿간은 말 5필을 둘 정도로 만든다.

5두품은 방의 길이와 폭은 18자를 넘지 못하며 느릅나무 재목이나

당기와를 사용하지 못한다. 수두를 놓지 못하며 부연과 덧보와 조각한 도리 받침과 현어를 설치하지 못하고 금·은·황동·구리·백랍과 오채색으로 장식하지 못한다. 섬돌을 갈아 만들지 못하고 담장은 높이가 7자를 넘지 못하며 그곳에 들보를 설치하거나 석회를 바르지 못한다. 발 가장자리는 비단·모직·능직·견직을 비롯하여 거친 명주의 사용을 금한다. 대문과 사방문을 내지 못한다. 마구간은 말 3필을 둘 정도로 만든다.

4두품에서 백성에 이르기까지 방의 길이와 폭이 15자를 넘지 못하며 느릅나무 재목을 사용하지 못한다. 무늬 있는 천정을 설치하지 못하며 당기와를 사용하지 못한다. 수두와 부연과 도리 받침과 현어를 설치하지 못하며, 금·은·황동·구리·백랍으로 장식하지 못한다. 층계와 섬돌에 산돌을 쓰지 못한다. 담장의 높이는 6자를 넘지 못하고 거기에 들보를 설치하지 못하며 석회를 바를 수 없다. 대문과 사방문을 내지 못한다. 마구간은 말 2필을 둘 정도로 만든다. 외진촌주는 5품과 같으며, 그 다음 촌주는 4품과 같다.

다만 이 법령이 어느 정도 엄격하게 적용되었는지에 대해서는 상세한 기록이 전하지 않는 탓에 짐작할 수 없지만, 골품제도의 확립을 통해 사회질서를 바로잡으려는 일환으로 제정되었을 것으로 생각된다.

고려시대의 경우에도 『고려사』 곳곳에 살림집의 규모와 형식을 담은 내용들이 나타나 있다.

관청이나 사가私家에서 소나무로 차양 만드는 것을 금지하였다. 매년 더운 여름철에는 궁궐 도감이 왕의 침전에 소나무로 차양을 만들고 그들에게 은병 두 개를 주는 것이 관례였다

- 권28, 세가28, 충렬왕 3년 5월 신해.

장순룡張舜龍은 인후, 차신 등과 더불어 서로 권세를 자랑했으며 또 앞 다투어 사치스런 생활을 하였고 특히 집을 호화롭게 꾸몄다. 기와와 자갈로 담을 쌓았으며 화초 무늬를 새겨두었다. 그리하여 세간에서는 이런 모양의 담장을 '장가담張家墻'이라고 칭하였다.

- 권123, 열전36, 장순룡

신청申靑은 자기 집에 높은 누각을 세우고, 금색으로 벽에 그림을 그리고 추녀에 붉은 옻칠까지 했으니 사치와 참월함이 이와 같다.

- 권124, 열전37, 신청

신라시대와 달리 『고려사』에는 구체적인 규제조항은 실려 있지 않지만, 내용으로 미루어볼 때 어떤 형태로든 가옥에 대한 지나친 장식을 제재했을 것으로 추측된다. 아무튼 신라-고려-조선을 거치는 동안 왕실은 강제력을 행사하면서 백성들의 주거공간에 깊이 관여하고 있었음을 알 수 있다.

그러나 『조선왕조실록』에 등장하는 상소문 등을 살펴볼 때 법령은 그리 엄격하게 지켜지지 않은 듯하다. 예를 들어 1471년(성종 2)시절에 사헌부 대사헌 한치형韓致亨 등은 다음과 같은 상소를 올린다.[20]

공公·경卿·대부大夫들이 큰 집[大第]을 다투어 지으면서 한도限度가 없고 재력을 다해야만 비로소 그칩니다. 주분朱粉을 휘황輝煌하게 하고, 교려巧麗하게 새기고 깎아 장식한 것이 궁궐보다 더 지나치고, 스스로 잘못되었음을 괴이하게 여기지 아니합니다. 더구나 장사하는 무리와 노예의 미천한 신분으로도 돈과 재물이 있으면 분수를 헤아리지 아니하고 앞다투어 사택을 꾸미니 칸수間數의 많음과 화려함이 경대부보다 지나칩니다. 서인庶人의 집이 조정의 신하 집을 능가하고 조신朝臣의 집이 궁궐과 같이 사치스럽고 크기에 제한이 없습니다. 공양恭

議과 충정忠貞으로 몸을 윤택하게 하지 않고 사태奢泰와 고대高大함으로 집을 윤택하게 하는 것은 인신人臣의 도리가 아닙니다. 신 등은 이 법(가옥규제법령)을 신명申明하시어 영구히 불간不刊하는 법전으로 삼고, 이를 지키지 않는 자는 율律에 의해 논단論斷하여 지은 집을 철거하고, 이전에 지은 것도 모두 철거하여 사치하고 참람된 풍습을 막기를 청합니다.

이후에도 법에 위배되는 사례들을 지적하는 상소가 적지 않게 발견되는데, 흥미로운 점은 이들 모두 상류계층에 국한된다는 사실이다.

반면에 서민들은 살림이 궁핍하여 10칸이라는 제도적 상한선에도 미치지 못한 경우가 대부분이었다. 특히 '초가삼간'이라는 말이 있듯이 일반 서민들에게 10칸 규모의 가옥은 그야말로 꿈에서나 만날 수 있는 대저택이었다.

사랑채, 권위와 품격을 드러내다

유교가 거대담론으로 기능했던 조선시대에는 유교적 덕목의 실천이야말로 완성된 인격체를 형성하기 위한 주된 요소로 여겨졌다. 이런 배경에서 일상생활의 대부분이 유교적 도덕이념을 실천하기 위한 기제로 작용했는데, 대표적인 것으로 남녀유별 관념에 따른 주거공간의 변천을 들 수 있다. '남녀칠세부동석'·'남녀부동식男女不同食' 등의 말이 있듯이, 유교에서는 남자와 여자를 엄격히 구분하는 것을 최고의 도덕적 덕목으로 삼고 있었다.

이런 이유로 유교이념이 본격적으로 정착하기 시작하는 조선 중기 무렵이 되면 상류계층의 가옥에서 안채와 사랑채가 점차 분

화되어간다. 그럼에도 불구하고, 오늘날 안채와 사랑채로 구성된 가옥 구성이야말로 오랜 역사적 연원을 가진 전통적 방식으로 간주되는 것이 일반적이다. 그런데 사실 삼국시대를 거쳐 고려시대만 하더라도 남녀 간에 내외를 하는 관행이 존재하지 않았기 때문에 별도의 사랑채를 구비하지 않았던 것으로 알려져 있다. 이후 조선 초기로 접어들면서 가옥의 앞쪽에 사랑방과 그에 딸린 누마루가 한 칸씩 있는 형태가 보편화되기에 이르며, 조선 중기에는 사랑채라는 별도의 독립된 건물을 구비한 방식이 서서히 자리 잡아간다.[21]

사랑斜廊과 사랑舍廊은 같은 음을 갖고 있지만 각각 다른 한자로 구성되어 있다. 기왕의 연구에 따르면 사랑斜廊이란 중문에 가로놓여 손님을 접대하는 자그마한 공간이었으나 17세기 변화 과정을 겪으면서 청사廳事의 기능과 통합됨에 따라 18세기에는 규모가 큰 사랑舍廊으로 바뀌었다고 한다.[22] 남자들의 주된 생활공간인 사랑채는 전면의 행랑채와 곳간 등과 같은 부속채로 이루어져 있으며 사랑마당을 중심으로 이들 공간과 연결되어 있다. 그리고 내부 구조는 건물의 핵심을 구성하는 사랑방을 중심으로 사랑대청·누마루·누다락·사랑마당 등으로 배치되어 있다.

사랑채는 위락공간이 충분하지 않았던 전통사회에서 남성들의 각종 모임이나 여흥을 위한 장소로 자주 이용되었다. 사랑채에 머무는 바깥주인은 손님을 청하여 음식과 술을 대접하면서 담소를 즐기는 모임을 가졌는데, 이를 '곡회曲會'라고 하였다. 아울러 '고회高會'라고 하여 시를 짓거나 서화를 그리는 등 선비의 품격에 걸 맞는 고고하고 격조 높은 모임을 갖기도 했다. 그 외 바둑과 장기 등을 두면서 시간을 보냈는가 하면, 나라 혹은 지역사회에 큰 일이 생기면 논의를 하는 장場으로도 기능하였다.

이처럼 사랑방에서 각종 모임이나 여가생활을 즐기기 위해서는

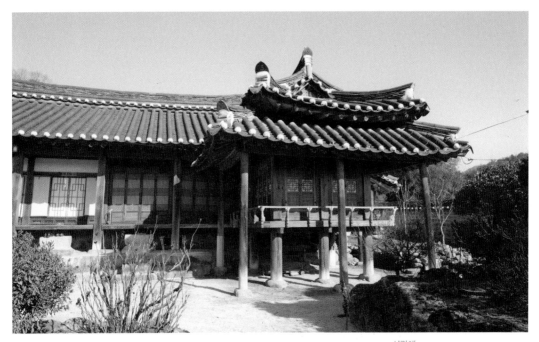

적절한 가구나 기물이 필요했는데, 이에 대해 신재효의 〈박타령〉에
다음과 같은 내용이 등장한다.[23]

　　문갑·책상·가께수리·필연筆硯·퇴침退枕·찬합·등물等物,「사서삼
경」과「백가어百家語」를 가득가득 담은 책롱冊籠, 철편鐵鞭·등채·환
도環刀·호반虎班 기계 좋을씨고, 금합金盒에 매화梅花 피고 옥병玉甁에
붕어 떴다. 요지반도瑤池蟠桃·동정귤洞庭橘을 대화접시에 담아놓고, 감
로수甘露水·천일주千日酒를 유리병에 넣었으며 당판책唐板冊을 보다가
안경 벗어 거기 놓고, 귤중선橘中仙 두던판에 바둑 그저 벌였구나. 풍
로에 얹은 다관茶罐 붉은 내가 일어나고, 필통 옆에 놓인 부채 흰 것이
조촐하다. 질요강·침타구唾具와 담배서랍·재떨이며 오동빨주·천은수
복호박통天銀壽福琥珀筒·각색연통各色烟筒·수락화락·별련鼈鍊가죽에 맵시
있게 맞추어서 댓쌈이나 놓았으며……

사랑방
사랑방의 가구와 기물을 진열해 둔 전경.
한국국학진흥원 한국유교문화박물관

내용을 보듯이 사랑방에는 책상이나 필연 등 학문생활에 필요한
기물, 매화와 붕어가 노니는 어항 등 수양(풍류)을 위한 기구, 바둑
과 다관 등 여가생활의 도구, 요강과 타구 등의 취침도구, 담배서랍
과 재떨이 등과 같이 일상적 생활들을 영위하는 데 필요한 물건들
이 구비되어 있었다. 그야말로 취침을 비롯하여 식사 등과 같이 일
상의 기본생활을 누리는가 하면, 학문(사서삼경)과 수양생활처럼 선
비로서 당연히 익혀야 할 유교이념의 실천 역시 사랑방에서 이루어
졌던 것이다.

사랑채는 대문을 들어서면 가장 먼저 만나게 되는 까닭에 여타
건물에 비해 화려하고 웅장한 형태를 취하는 것이 일반적이다. 그
중에서 가장 두드러지는 것은 높은 기단과 누마루이다. 낮은 기단
위에 건물을 세우는 안채와 달리 사랑채는 기단을 높게 쌓는 편인
데, 대략 1~2m 정도이다. 이는 건물의 기단을 높임으로써 아래의
부속 건물들을 한눈에 볼 수 있게 할 목적인데, 이로써 사랑주인의

삶과 생명의 공간, 집의 문화

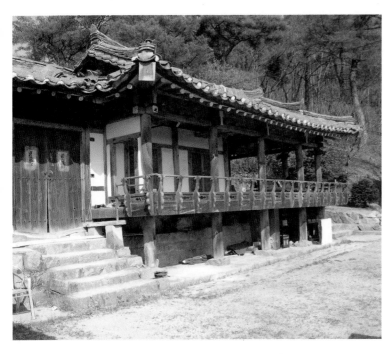

권위와 품위를 유지할 수 있었던 것이다. 대략 누마루의 높이는 일
어선 상태에서 마당에 있는 하인을 내려다볼 수 있을 정도가 가장
적합하다고 한다. 아울러 바깥주인과 방문객들이 누마루에 앉아 담
장 너머로 펼쳐진 자연풍경을 감상할 수 있을 정도의 높이가 적당
하다고도 한다.

이런 점에서 누마루는 대청과 분리되어 별도로 조성된 공간으로
서, 선비들의 풍류공간인 정자亭子의 기능을 하였음을 알 수 있다.
즉, 대청과 달리 전면 및 좌우 양면 등 3면이 개방되어 내부에 앉
아 있을 때 외부의 풍경을 감상하기에 부족함이 없었던 것이다. 간
혹 분합문이 설치되어 있더라도, 위로 들어 올리면 개방형 공간으
로 탈바꿈되었다.

특히 누마루는 일정 높이의 누하주樓下柱를 별도로 조성하여 사
랑채의 여타 공간에 비해 한층 격상시킴으로써 권위와 상징을 부여
하였다. 아울러 누마루의 난간을 다양한 조각으로 장식하여 사랑채

의 품격을 높이고자 했고, 이런 이유로 집을 세울 때 가장 신경을
쓴 곳 역시 누마루였다.

행랑채, 살림채를 주인으로 모시다

서민들의 가옥과 달리 상류계층의 가옥은 살림채를 포함하여 여
러 채의 부속 건물로 이루어져 있다. 주로 가축을 사육하거나 농기
구를 보관하는 등 주생활의 보조적 기능을 하기 위한 공간들인데,
대체로 가옥의 가장 바깥쪽에 위치하고 있다. 전통 가옥에서 살림
채란 안채와 사랑채, 별채(별당) 등을 일컬으며, 나머지 건물들은
부속채로 분류된다. 즉, 가축과 물건을 수용하기 위한 건물이기 때
문에 살림채에 포함시키지 않는 것이다. 이런 점에서 살림채가 주
인의 격을 갖는 것이라면, 여타 부속채는 주인을 모시는 종의 격을
갖는다.[24]

그런데 부속채에는 하인들이 기거하는 행랑채도 포함되어 있다.
따라서 부속채는 기능적 측면만이 아니라 주거 구성원의 측면에서
도 살림채에 대해 종속적 성격을 갖는 셈이다. 이런 이유로 행랑채
를 '아래채'라고도 하는데, 이는 살림채의 아랫부분에 위치한다는
의미와 더불어 아랫사람들이 기거하는 공간이라는 뜻도 동시에 함
축하고 있다. 아울러 항간에서는 머슴이라는 신분을 나타낼 때 '남
의 집 행랑살이하는 사람'이라고 설명한다. 부속채에 포함된 '행
랑'은 머슴을 상징하는 공간으로 인식되었는데, 기혼 남자는 '행
랑아범'으로 불리고 기혼 여자는 '행랑어멈'으로 칭하였다. 그런
가 하면 '부속채의 높이는 살림채보다 한 치라도 높아서는 안 되
며, 한 치라도 위에 있어서도 안 된다', '살림채의 재목을 부속채에
사용하는 것은 부재의 격을 낮추는 것이기 때문에 금한다'[25] 등의

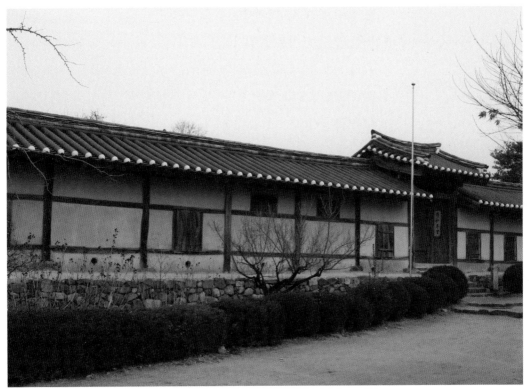

행랑채(충효당 입구 측면)

경북 안동시 풍천면 서애 류성룡의 후손과 문하생들이 그의 덕을 기리기 위해 지은 가옥의 행랑채이다. 살림채보다 낮은 위치에 세워져 있는 점이 흥미롭다.

원칙들 역시 살림채에 대해 종속적 위치에 처한 부속채의 격을 잘 반영하고 있다.

행랑채는 대문과 연결되어 있는 것이 일반적인데, 그 이유는 양반의 경우 신분이 확실하지 않은 외부인들의 출입을 통제하는 역할을 주로 하인들이 담당했기 때문이다. 즉, 낯선 방문객들이 대문을 통해 집 안에 발을 들여놓으면 행랑방의 하인들이 인기척을 듣고 신속하게 대응할 수 있도록 하기 위해서였던 것이다.

뿐만 아니라 행랑방 옆으로 외양간이나 농기구 보관창고 등이 자리하기도 한다. 이들 모두 행랑채에 머무는 하인들의 역할에 근거한 배치구조라고 할 수 있다. 흥미로운 점은 조선 전기의 상류계층의 가옥을 살펴보면 행랑채와 살림채가 독립적으로 세워지는 조선 후기와 달리 서로 연결되어 있는 통합적 배치구조를 하고 있으며,

또 살림채와의 거리에서도 조선 전기에는 비교적 근접해 있는 반면 조선 후기에 이르면 원거리에 배치되는 경향을 보인다.[26] 이는 곧 유교가 본격적으로 정착하게 된 조선 후기로 접어들면서 유교의 신분관념이 일상의 모든 측면에까지 영향을 끼쳤음을 입증하는 사례라고 할 수 있다.

삶과 생명의 공간, 집의 문화

.03

내외관념에 따른 공간의 분리

남녀칠세부동석, 거주 영역을 구분하다

내외內外란 안과 밖, 곧 남자와 여자를 뜻하는 것으로 일상생활에서는 '내외를 분간한다' 혹은 '내외한다'는 말로 표현된다. '내외분간'이란 남녀유별을 의미하는데, 이를테면 남녀의 도리, 남녀의 역할, 남녀의 공간 등이 각각 구별되어 있음을 일컫는다. 반면 '내외하는 것'은 남녀가 유별하기 때문에 함께 어울리지 않는다는 뜻이다. 달리 말하면 내외분간을 하는 일은 남녀의 다름을 깨우치는 것이며, 여기서 한 걸음 더 나아가 남녀의 다름을 구체적인 행위로 나타내는 것이 바로 내외하는 일이다. 그리고 이러한 내외유별의 행동양식을 제도적으로 규정해 놓은 것을 내외법內外法이라고 한다.

조선시대의 내외법은 여성의 상면相面제한과 외출금지로 대별된다. 내외법에 관한 문제는 일찍이 조선 초기부터 거론되고 있는데, 『태조실록』에 "옛날(중국)에는 이미 출가한 자는 부모가 돌아가신 후 친정에 다니러 가는 풍습이 없었으므로 근엄하기 이를 데 없었습니다. 그런데 고려[前朝]의 풍속이 퇴폐하여 사대부의 처가 너

도나도 친정을 찾아가고 조금도 부끄러운 줄을 모르니, 식자識者는 이를 수치로 여기고 있습니다. 바라옵건대 앞으로 문무양반 부녀는 친형제자매·친백숙구이親伯叔舅姨(백부모와 숙부모, 고모, 외숙부, 이모) 이외에 상면을 불허하여 풍속을 바로 잡아주소서"[27]라는 대사헌 남재南在가 임금에게 올린 상소문이 실려 있다.

이는 부모형제와 3촌에 해당하는 사람들 이외에는 남녀가 대면하는 것을 금지시키라는 말이다. 여성들의 외출도 마찬가지다. 『경국대전』의 「금제조禁制條」에 "사족士族의 부녀가 산간이나 물가에서 놀이잔치를 하거나 야제野祭, 산천이나 성황의 제사를 직접 지낸 자는 곤장 백 대에 처한다"라고 적혀 있기도 하다.

내외의 원칙은 가족 내에서도 적용되었다. 『소학』에 "남자는 집 안일에 대해서는 하는 일을 말하지 않고 여자는 바깥일에 대해서는 하는 일을 말하지 않는다. 제사나 상사喪事가 아니면 남녀가 서로 그릇을 주고받지 않는다. 서로 주고받을 때는 여자는 광주리에 받는다. 광주리가 없으면 남자가 꿇어앉아 그릇을 땅에 놓은 다음 여자도 꿇어앉아서 가져간다"라고 적혀 있다. 물건을 광주리로 받고, 광주리가 없으면 일단 땅에 놓은 후에 이를 다시 줍는다는 말이다. 이는 남녀의 신체적 접촉을 피하기 위한 것으로 추측된다. 비록 이들 사이에 물건이 놓여 있더라도 남자의 손과 여자의 손이 동시에 앞으로 나가게 되면 닿을 염려가 있으니, 이를 미리 방지하자는 생각이다.

이들 관념에 기초하여 주거공간에서도 남녀의 영역 구분을 철저히 따랐다. 특히 『예기』에 "예는 부부간에 서로 삼가는 데서 시작하니, 집을 지을 때는 내외를 구분하여 남자는 바깥에 거처하고 여자는 안쪽에 거처하되, 문단속을 철저히 한다. 남자는 내당에 들지 아니하고 여자는 밖에 나가지 아니한다"라는 대목이 있듯이, 반가에서는 여성들의 공간인 안채와 남성들의 공간인 사랑채를 철저히

삶과 생명의 공간, 집의 문화

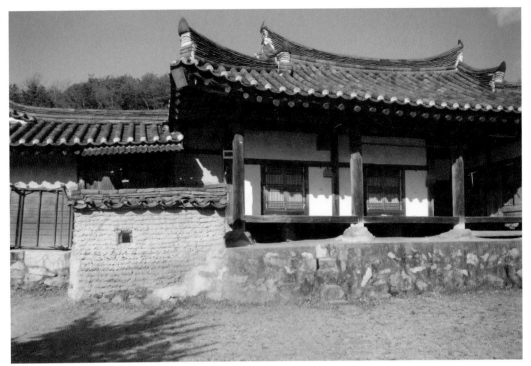

내외담
경북 안동시 풍산읍 오미리 풍산 김씨 허백당 종택의 중문 앞에 설치된 내외담이다. 대문을 들어선 외부 방문객이 중문 너머의 안채를 들여다볼 수 없도록 하기 위해 설치했다.

구분하였다.

양반집의 경우 남자아이는 태어나면서 어머니와 함께 안방에서 지내다가 젖을 떼면 건넌방의 할머니와 거처하게 된다. 그러면서 할머니에게서 버선 신는 법이나 대님 매는 법 등과 같이 신변을 정리하는 일상의 교육을 받는다. 그런 다음 6, 7세가 되면 안채에서의 생활을 마감하고 할아버지가 거처하는 큰사랑방으로 옮겨간다. 대략 7세 전후는 사리분별을 할 수 있는 연령이라고 여겨, '남녀칠세부동석'이라는 언설도 이에 기인한다. 이때부터 성별 구분이 비로소 가능해진다는 의미이다.

대개 사랑채에는 온돌방 2, 3칸과 대청이 구비되어 있는데, 큰 사랑방에는 아버지가 거처를 하고 작은 사랑방은 아들이 사용하는 것이 일반적 관행이다. 그런데 "조손겸상은 있어도 부자겸상은 없다"라는 이야기가 있듯이, 아버지와 아들이 한방을 쓰는 경우는 극히

드물고 할아버지와 손자가 함께 지낸다. 그리하여 손자는 할아버지의 훈도를 받으면서 글공부를 시작하는가 하면, 일상의 예절도 하나둘씩 익혀 나간다. 일상의 교육 가운데서 가장 주된 것은 '쇄소응대灑掃應待' 곧 물 뿌리고 빗질을 하는 일인데, 아침에 눈을 뜨면 이불을 개거나 방 청소를 하는 것은 물론이고 잠자리까지 봐드리는 일을 한다. 양반집의 경우 하인들도 적지 않았지만 이들은 위급한 상황 이외에는 방안 출입을 좀처럼 하지 않았기 때문에 할아버지의 시중은 전적으로 손자에게 맡겨졌던 것이다.

사랑채는 평소 여자들이 출입하지 않는 남자들의 전용 공간이다. 이는 부인이나 며느리의 경우에도 예외 없이 적용되었다. 이런 이유로 사랑채에 관련된 일은 전적으로 남자들에게 맡겨지는 것이 일반적 관행이었는데, 양반집의 여성 중에는 숨을 거두는 날까지 사랑방 출입을 하지 못한 경우도 적지 않았다.

안동지역 광산 김씨 유일재 노종부[28]는 젊은 시절 종손을 먼저 보내고 홀로 시부모님을 모시고 살았으나, 시어머니가 세상을 뜨면서 안채는 노종부가 지키고 사랑채에는 시아버지가 기거하는 그야말로 곤란한 상황에 처하게 되었다. 시어머니가 살아 계실 때만 하더라도 집안사람들이 드나들면서 시중을 들어주었기 때문에 큰 어려움이 없었지만, 시어머니가 돌아가시고 또 세상이 바뀐 탓에 집안사람들조차 발길이 뜸해지게 되었다. 가장 곤란했던 것은 시아버지께 밥상을 갖다드리고 이런저런 시중을 들기 위해 사랑방을 출입해야만 하는 상황이 벌어질 때였다. 아무리 세상이 달라졌다 하더라도 전통예법에 익숙해져 있는 두 사람 모두 허용할 수 없는 노릇이었다. 그래서 생각해 낸 것이 밥상을 차려 사랑방 툇마루에 올려두고는 "아버님! 진지 드시소"라는 말을 남기고는 총총걸음으로 사라지면 시아버지가 직접 밥상을 들어 식사를 하는가 하면, 시아버지 역시 빨랫감 등이 있을 때 툇마루에 슬그머니 내놓는 방식으로 난

감한 상황을 그럭저럭 피해왔다고 한다.

　남자들의 안채 출입 역시 엄격하게 규제되었다. 물론 부인이 안방에 기거하고 있는 경우에는 예외였지만, 그렇다고 해서 드러내 놓고 출입할 수는 없었다. 그야말로 은밀한 시간에 은밀한 방문만이 허용되었을 뿐, 밝은 대낮에는 크게 다를 바 없었다. 안동지역 의성 김씨 지촌芝村 종손[29] 역시 어린 시절을 회고하기를, 추운 겨울철 할아버지나 아버지가 외출을 했다가 예정보다 일찍 집으로 돌아왔을 때 사랑방에 미처 불을 넣어두지 않았을 경우가 간혹 있다고 한다. 그런데 차디찬 냉골인 사랑방에서 식사를 할 수 없기에 하는 수 없이 안방에 발을 들여놓는데, 이때 두루마기를 차려 입고 갓을 쓴 채로 들어왔다고 한다. 그런 다음 종손이 아랫목을 차지하고 중간에 아들과 손자들, 그리고 윗목에 여자들이 각각 앉아서 식사를 하였다.

　가족이나 친족과 달리 외부 남성과 여성은 대면조차 허용되지 않았다. 이런 이유로 남성들의 전용 공간인 사랑채를 대문과 가까운 곳에 배치했으며, 그 뒤편으로 안채를 세움으로써 외부의 시선으로부터 철저히 차단하였다. 아울러 안채 앞에 중문을 설치하여 사랑마당에 들어선 방문객이 안채를 쉽게 엿볼 수 없도록 했는데, 이것도 여의치 않을 때는 중문 앞에 내외담을 쌓아 이중삼중으로 보호장치를 마련해 두었다. 뿐만 아니라 사랑채 툇마루에 걸터앉았을 때 중문 너머가 보이지 않도록 흙벽이나 판자 등으로 만든 내외벽이란 것을 설치하기도 했다.

　한편, 여성 방문객들이 솟을대문을 거쳐 안채로 들어가는 일은 극히 드물었기 때문에 안채의 옆담이나 뒷담에 만들어둔 작은 문을 통해 출입하곤 했다. 집 안의 여성들 역시 마찬가지다. 부엌 옆에 나 있는 작은 문을 통해 뒤뜰의 채소밭에 드나들었다. 특히 화장실 사용에서는 남녀구별을 더욱 엄격히 했는데, 여성들은 안채 옆에 있는 내측內廁을 사용했으며 남성들은 사랑채에 딸려 있는 외측

을 이용하였다. 이처럼 상류계층의 가옥은 실용적 측면보다는 내외 관념에 따른 남녀유별을 중시하는 유교이념에 근거하여 지어졌다.

부부별침, 제도적으로 규정하다

1403년, 태종은 오부五部에 부부가 침실을 따로 쓰도록 명령을 내렸다.[30] 이는 남녀유별을 강조하는 유교관념에 입각한 것이지만, 한편으로 생각하면 가문의 영속성을 위해 후계자 확보에 무엇보다 심혈을 기울여온 유교의 가족이념에는 부합하지 않는 습속이었다. 이는 마치 동전의 양면처럼 상호 이질적이면서도 밀접한 관련성을 지니는 문제이기도 했다. 즉, 남녀유별적 관념에 의해 남성과 여성의 공간을 명확히 구분할 것을 엄격히 적용하는가 하면, 남아의 출생을 통해 가문을 영속적으로 보존하고자 했던 것이다.

그래서 생각해 낸 것이 부부가 합방하기에 좋은 날을 받아 특별히 동침을 허용했는데, 이는 집안의 가장 웃어른이 결정하는 것이 관례였다. 대개 시할머니나 시어머니 등 안채의 여성들이 날을 잡았으며 사랑채의 남성들은 관여하지 않았다. 그리하여 수일 전에 날을 잡으면, 그때부터 부부는 몸과 마음을 정결하게 하여 좋은 기氣를 받고자 노력하였다. 그런데 일력日曆 상으로는 좋은 날이더라도 비가 오거나 천둥이 치는 등 날씨가 궂으면 합방을 하지 않는 것이 원칙이었다.[31]

이윽고 부부가 합방하는 날, 초저녁부터 안채는 부산스러워진다. 여느 날 같으면 저녁식사를 마치고 시할머니와 시어머니, 며느리 3대에 걸친 여성들이 한방에 모여 길쌈이나 바느질 등을 하면서 무료한 밤시간을 보내지만, 이날만큼은 며느리를 마냥 붙잡아둘 수 없는 것이다. 그리하여 저녁식사를 끝내고는 "오늘은 그만 건너가

거라"하는 배려의 말을 건넨다. 이때 며느리는 이 말의 깊은 뜻을 알아차렸음에도 불구하고 선뜻 일어나지 못하고 머뭇거린다. 시할머니와 시어머니는 며느리의 이런 모습이 내심 기특하기도 하지만, "어른 말을 듣지 않고 왜 그러느냐?"라고 가벼운 호통을 치고, 며느리는 그제야 겸연쩍은 듯이 자리를 뜬다.

그런데 사실, 부부합방이 공식적으로 허용되었다고는 하더라도 사랑채에 기거하는 남편이 공공연하게 안채로 향할 수는 없었다. 며느리가 시할머니와 시어머니의 깊은 배려에도 불구하고 좀처럼 자리에서 일어나지 못했듯이, 남편 역시 집 안의 사람들이 깨어 있는 이른 저녁시간에 중문을 통해 안채로 드나드는 것은 유가儒家의 법도에 어긋난다고 여겼던 것이다. 남편은 가족 모두가 잠들어 있는 밤시간을 틈타 안채로 향했는데, 그렇다 하더라도 행여 남의 눈에 띌지도 모른다는 생각에 중문을 거치지 않고 사랑채와 안채로 통하는 비밀통로를 이용했다. 이는 중문을 거쳐 안마당을 통하지 않고 안채 뒤편이나 측면에 나 있는 쪽문으로 아내가 기거하는 건넌방의 옆문(뒷문)으로 직접 들어갈 수 있도록 고안된 부부만의 은

사랑채와 안채의 비밀통로
경북 안동시 풍산읍 오미리 풍산 김씨 영감댁. 사랑채에서 안채로 출입할 때 안마당을 이용하지 않고 곧바로 갈 수 있도록 배려해 둔 비밀통로이다.

밀한 통로였던 것이다. 경우에 따라서는 남편이 머무는 작은 사랑방의 벽장문을 열면 안채의 건넌방으로 통하는 길을 마련해 두거나 다락으로 올라가 사다리를 통해 안마당으로 내려오는 등의 방법도 이용되었다.[32]

이처럼 늦은 밤시간에 안채와 사랑채의 비밀통로를 거쳐 아내와 해후의 시간을 보낸 남편은 사랑채로 돌아올 때에도 가족들의 눈을 피해 어두운 새벽시간에 안채를 나서야 했다. 간혹 모처럼 만난 정겨운 아내와의 단잠에 빠진 탓에 새벽을 알리는 닭 울음소리를 듣고 뒤늦게 허겁지겁 안채를 빠져나오는 경우도 적지 않았는데, 대개 이런 날 안채에서는 시할머니와 시어머니가 "일찍 돌려보내지 않고, 무슨 상스러운 일이냐!" 하는 호통이 울렸으며, 사랑채에서도 역시 "아랫사람들에게 체모를 지키지 못하는 행동을 하다니!"라는 불호령이 떨어졌다. 그야말로 혼인을 통해 배타적 사랑을 허용받은 부부의 만남에도 정해진 격식과 법도가 있었던 것이다.

안방물림, 시어머니와 며느리가 방을 바꾸다

여성들의 전용 공간인 안채에는 안방과 건넌방이 주된 공간이다. 이때 안방에는 주부권을 보유하고 있는 여성이 기거하는 것이 일반적 관행이다. '주부主婦'라는 용어는 『예기』의 '주부합비입우내主婦闔扉立于內'라는 대목에 최초로 등장하는데 '집안의 아내 혹은 며느리'라는 뜻을 지닌다.[33] 국어사전에는 '한 집안 주인의 아내'로 풀이되어 있다. '한 집안의 주인'이란 가장을 일컫고 그의 아내가 바로 주부인 것이다. 가장과 주부는 남녀 역할구분에 따른 지위의 명칭으로 가장이 바깥일을 주로 행한다면 주부는 집안일을 담당한다. 이런 이유로 가장을 '바깥주인'·'바깥어른'·'바깥양반'이라고 하

안방
안방의 가구와 기물을 진열해 둔 전경
이다.
한국국학진흥원 한국유교문화박물관

며, 주부를 '안주인'·'안어른' 등으로 칭한다.

　조선시대 이래 남녀유별을 강조하는 유교적 가족이념에 의해 가
장권과 주부권의 영역은 엄격하게 구분되었다. 이를테면 집안의 경
제생활에서 가장은 수입과 관리를, 주부는 소비를 담당한다. 아울
러 종교생활에서도 가장은 유교식 조상제사를 담당하고, 주부는 성
주를 비롯한 가택신을 모시면서 이를 관할한다. 자녀양육의 경우
딸의 교육은 어머니가 전담하고 아들은 안채에서 어머니와 함께 지
내다가 사리분별을 하기 시작하는 7세 정도가 되면 남성 전용 공간
인 사랑채로 건너가서 할아버지나 아버지의 교육을 받게 된다.

　주부의 역할 중에서 가족들의 식생활, 특히 식량관리는 주부의
고유 권한이라 할 수 있는데 이를 가장 잘 드러내주는 것이 곳간
관리권이다. 가족들의 식량을 저장해 두는 곳간은 집안 여성 중에
서도 주부권을 소유하고 있는 사람만이 자유롭게 출입할 수 있다.
가장은 수확철을 맞이하여 곳간에 식량을 넣고 나면, 이를 사용하
는 일에는 관여하지 않고 주부에게 맡기는 것이 관행이다. 수확한

학습시기	주부권 보유시기	은퇴시기
↑	↑	
아들 출산	손자 출생	

곡식을 곳간에 저장해 두면서 집안 친척들에게 분배하거나 이듬해 수확철까지 가족의 식량으로 남겨두는 일은 안주인의 고유 역할이 자 권리였던 것이다.

집안 살림에 대한 막대한 권한을 보유하고 있는 주부에게는 공간 사용에서도 이에 합당한 예우를 해주는데, 즉 안채의 핵심 영역인 안방을 차지할 수 있는 자격을 부여하는 것이다. '안방마님'이 안주 인을 지칭하고 있듯이 '안방'은 주부인 안주인의 상징적 공간이다. 그런데 모든 지위에는 계승이 수반되게 마련인데, 주부권 역시 일 정 시기에 이르면 넘겨주어야 한다. 다만 시기가 특별히 정해져 있 지는 않고 대개 시어머니가 환갑을 맞이할 무렵이라는 것이 일반적 인 이야기로 전하고 있지만 집안마다 차이가 있다.

안동지역 의성 김씨 청계종부[34]는 17세 때 종손과 혼인하여 두 명의 딸을 낳은 다음 26세 되던 해에 아들을 출산하면서 주부권을 물려받았는데, 당시 시어머니는 58세였다. 이와 관련하여 위의 표 를 보면 여성들은 혼인을 계기로 "고초·당초 맵다 한들 시집살이보 다 더 하랴"라는 말이 있듯이, 힘든 학습시기를 거치게 된다. 그야 말로 시어머니를 비롯한 시댁식구들의 눈치를 살피면서 고단한 생 활을 보내는 며느리로서의 지위이다. 이후 아들을 출산함으로써 시 어머니로부터 주부권을 물려받게 되는데, 이로써 안살림에 대한 절 대적 권한을 보유한 주부로서의 지위를 차지한다. 그런 다음 자신의 아들이 혼인을 하여 며느리가 아들(손자)을 출산하면 그때 주부권을

넘겨주는 것이다.

흥미로운 점은 시어머니와 며느리가 주부권을 물려주고 받으면서 기거하고 있던 방을 서로 바꾼다는 사실이다. 이와 관련하여 지역에 따라서는 주부권을 넘겨준 것을 "안방 물려주었다"라고 하며, 주부권 이양을 '안방물림'이라고 한다. 즉, 시어머니가 며느리에게 주부권을 물려주면서 그동안 거처하고 있던 안방을 내주고 자신은 건넌방으로 옮겨가는 것이다. 이로써 안방

을 차지하게 된 여성은 그야말로 '안방마님'으로 불리면서 집안 살림에 대한 통솔권도 갖게 된다. 뿐만 아니라 주부권을 물려받은 며느리는 시어머니를 대신하여 안방의 삼신과 안대청의 성주신 등 가택신을 관할하는 일을 담당하기도 한다.

그렇다면 주부권 이양을 계기로 시어머니와 며느리 사이에서 실제로 어떤 형태의 방 바꾸기가 이루어졌는지 살펴보기로 하자. 안동지역 의성 김씨 청계종가의 가옥 평면도를 참고하면, 남성공간인 사랑채와 여성공간인 안채가 좌측과 우측으로 각각 구분되어 있는 것을 볼 수 있다. 청계종부가 17세에 혼인하여 주부권을 물려받을 때까지 시아버지는 사랑대청 바로 옆에 자리한 '사랑1'에, 종손과 시동생들은 '사랑2'에 기거하고 있었으며, 안채에서는 시어머니가 '안방'을 사용했으며, 종부는 '방1'에 거처했고 '방2'에는 시누이들이 기거하고 있었다.

이후 종부가 26세에 아들을 출산함으로써 주부권을 물려받았다. 주부권을 이양하는 날, 시어머니는 종부에게 곳간 열쇠와 사당 열쇠를 건네주고 하인을 시켜 짐을 꾸리게 한 다음 '사랑2'로 거처를 옮겼다. 일반적 관행에 따르면 안방에 거처하고 있던 시어머니는 '방1'처럼 안채 안에서 이동하는 것이 원칙이지만, 이를 지키지 못한 데에는 각별한 이유가 있었다. '사랑1'에 기거하고 있던 시아버지가 수년 전 세상을 뜨고 나서 비어 있는 상태였다. 그런데 주부권을 이양함으로써 행해지는 여성들의 '방 바꾸기'와 마찬가지로 사랑채에 기거하는 남성들, 곧 아버지와 아들도 방을 바꾸는 것이 관례였던 까닭에 종손 역시 '사랑2'에서 '사랑1'로 거처를 옮겼다. 이때 시어머니는 "바깥으로 드러나 있는 '사랑2'의 불이 꺼져 있으면

보기 흉측하다"라고 하면서 그곳으로 간 것이다. 이런 이유로 '방 1'은 종부의 두 딸이 기거하게 되었으며, 종부는 갓 태어난 아들을 데리고 안방으로 거처를 옮겼다.

　이처럼 안방은 집안 여성들에게 막대한 권력을 상징하는 공간으로 인식되고 있었는데, 다만 이를 차지하기 위해서는 집안의 후계자인 '아들'을 낳아야 한다는 막중한 임무가 전제되었다. 이런 이유로 아들 출산이 늦어진 탓에 좀처럼 안방을 물려받지 못하는 경우도 간혹 있었다. 그런가 하면, 평생 아들을 낳지 못하여 안방을 차지하지 못한 채 뒷방신세로 전락하는 일도 적지 않았다. 그야말로 안방은 기혼 여성들이 꿈꾸었던 최고의 공간이었던 것이다.

04.

생과 사를 넘나드는
전이적 공간

정침, 삶과 죽음이 공존하다

『주자가례』에서는 임종이 가까워지면 '천거정침遷居正寢'이라
고 하여 병이 깊어진 환자를 정침으로 옮기도록 명시하고 있다. 중
국 고대사회에서 정침은 천자·제후·경대부·사土에 이르기까지 모
든 계층이 구비하고 있던 가옥의 핵심 공간이었다. 특히 군주(제왕)
의 경우 반드시 정침에서 승하하도록 규정되어 있는데 이를 '정종
正終'이라고 하였다.[35]

『주자가례』의 '사당도'를 보면 우측[西]에 두 채의 건물이 자리
하고 있는데, 주석에서 설명하기를 "앞의 건물은 청사廳事로서 예
전의 정침에 해당하는 것이며, 뒤편의 것은 정침인데 예전의 연침
燕寢(거처공간)이다"라고 하였다. 따라서 우리의 가옥 구조와 비교해
볼 때 정침은 살림채, 청사는 제청祭廳과 유사한 기능을 가진 것으
로 추측된다.[36] 그런데 정침은 입식생활을 하는 중국의 가옥 구조에
기초하여 마련된 공간이다. 이런 이유로 중국의 정침을 도입할 때
적지 않은 논란이 벌어지기도 하였다.

사정전(상, 좌)　신정전(상, 우)
문정전(하, 좌)　만춘전(하, 우)

　이와 관련하여 『조선왕조실록』에 나타난 정침의 용례를 살펴보
면 대략 세 가지로 분류된다. 첫째, 길례 등을 거행하는 제사청이나
재숙소齋宿所를 의미하는 것, 둘째 연거燕居의 공간 곧 정당正堂이
나 안채를 의미하는 것, 셋째 궁궐의 의례를 거행하는 전각이나 군
주의 승하 장소를 의미하는 것 등인데, 경복궁의 사정전思政殿, 창
덕궁의 선정전宣政殿, 창경궁의 문정전文政殿, 경희궁의 자정전資政
殿 등이 정침에 해당한다. 그런데 흥미로운 점은 이들 정침은 역대
왕들의 승하장소로 이용된 적이 전혀 없으며 대부분 침전 용도의
공간에서 숨을 거두었다는 사실이다.

아울러 사정전의 바닥은 마루였기 때문에 추운 겨울철이 되면 온돌방이 마련되어 있는 만춘전萬春殿(사정전 동쪽에 위치)과 천추전千秋殿(사정전 서쪽에 위치)을 왕의 집무실로 이용하였다. 이는 바닥에 벽돌을 깔아 입식생활을 하는 중국의 가옥 구조와 달리 온돌방을 주된 거처공간으로 삼고 있던 우리의 생활습속에서 비롯되었다. 특히 궁궐의 경우 비교적 이른 시기에 온돌이 확산된 일반 가옥과 달리 조선 중기까지만 하더라도 벽돌과 마루로 된 건물이 주를 이루었고 온돌이 마련된 곳은 내전에만 국한되었다.[37] 그러다 보니 정침이 아닌 온돌이 설치된 별도의 건물을 왕의 침전 및 승하 장소로 이용했던 것이다.

용도에 따른 여러 채의 건물로 구성되어 있는 궁궐과 달리 최소한의 건물로만 이루어진 일반 가옥에서 마룻바닥을 깐 정침 공간을 조성하기란 쉽지 않았다. 다만 민간에서 통용되고 있는 여러 관행들로 미루어볼 때 안채를 정침으로 간주하는 경향이 인정된다. 그렇다면 여기서 말하는 정침이 안채 그 자체를 의미하는지, 아니면 안채의 특정 공간을 일컫는지 명확하지 않다.

이와 관련하여 다음과 같은 기록이 전한다.[38]

돌아가신 직후의 예禮인 상침牀寢을 치우고 바닥에 눕히는 절차를 시행하지 못하였다. 속굉屬纊을 하고 곡읍哭泣하고 피용擗踊할 때를 당하여 무슨 겨를이 있어 자리와 요를 바닥에 깔고 숨이 끊어질 때를 기다리며, 몸을 부축하여 그 위에 놓을 수 있겠는가. 하물며 중국인의 정침은 모두 벽돌로 깔아 만들었기에 침상을 제거하면 바로 바닥이 되지만, 우리나라 가옥은 이미 정침의 풍습이 없어졌다. 정침이라고 하는 것은 의례적으로 목판을 깔아 바닥에서 많이 떨어져 있기 때문에 바닥에 눕히는 절차는 형편상 실행하기가 어려웠다.

위의 내용은 김수일金守一(1528~1583, 호는 龜峰)이 부친 김진金璡(1500~1580, 호는 靑溪)의 장례를 치르면서 기록해 둔 일기 「종천록終天錄」의 일부이다. 그런데 내용 가운데 "정침이라는 것은 의례적으로 목판을 깔아 바닥에서 많이 떨어져 있기 때문에"라는 대목으로 보아 정침은 마루 바닥의 공간, 곧 대청이었음을 알 수 있다. 다만 아쉽게도 이때의 대청이 제청·안채·사랑채에 속한 마루인지, 아니면 정침 용도로 이용하기 위해 별도로 조성된 공간이었는지에 대해서는 분명하지 않다.

김진 영정
안동유교문화박물관

아무튼 정침이란 마룻바닥의 공간이었던 것은 확실한 듯한데, 다만 문제는 임종을 위한 '천거정침'의 수행이다. 침상을 사용하지 않는 우리의 주거습속에서 마루는 몸을 눕히는 공간으로 간주되고 있지 않다. 특히 병이 중한 환자를 마룻바닥에 눕히고 그 곳에서 숨을 거두게 할 수는 더더욱 없다. 이런 이유에서 임종이 가까워진 환자를 방으로 옮겼을 터인데, 조선시대 왕들 역시 경복궁에서 정침으로 이용되었던 사정전에서 승하했던 경우는 전혀 나타나지 않고 대부분 침전에서 숨을 거둔 것으로 기록되어 있다. 왜냐하면 정침이었던 사정전의 바닥은 마루였던 까닭에 눕거나 잠을 청하는 침전으로 이용하기에 부적절했기 때문이다. 이에 온돌이 마련되어 있는 별도의 건물을 침전으로 사용했으며, 이곳에서 숨을 거두었다. 이와 마찬가지로 민가의 대청 역시 제사를 거행하고 손님을 접대하는 정침으로서의 기능은 수행하고 있었으나 '천거정침'에서만은 온돌이 마련된 방에 밀려나게 된 것이다.

『사례편람』에 따르면 정침에서 임종을 맞이하는 경우는 집안의 가장[家主]에 국한되고 나머지 가족은 생전에 거처하던 곳으로 옮기도록 되어 있는데, 이를 통해서도 정침의 위상이 잘 드러난다. 그런데 앞서 지적했듯이 안채(안방)를 정침으로 간주하는 것이 보편적

경향이지만, 실제 임종이 가까워진 남성을 안방으로 모시는 사례는 거의 발견되지 않는다. 대개 남자는 사랑방에, 여자는 안방으로 옮겨 임종을 맞이하도록 하는 것이 일반적 관행이다.[39] 이는 남녀를 구별하는 내외관습에 따른 결과라고 할 수 있으며, 이것 역시 사랑채와 안채의 구분이 없는 중국에서는 나타나지 않는 습속이다.

가옥의 핵심 공간인 정침에서 임종을 맞이하도록 하는 것은 죽음으로 인해 생生의 공간을 벗어나는 망자에 대한 최고의 배려라고 할 수 있는데, 이러한 경향은 임종 이후에 행해지는 모든 의례에도 적용되고 있다. 병이 깊어진 환자가 정침에서 임종을 맞이하면 그곳에서 염습 등을 거친 후 망자의 혼魂이 담긴 혼백은 영좌靈座에 안치된다.[40] 다만 생전과 다른 점이 있다면 육신은 관 속에, 혼은 영좌 위의 혼백에 각각 분리되어 머물고 있다는 사실이다. 그리고 아침저녁의 밥상[上食]을 비롯하여 빗과 세숫물을 진설하는 등 평상시와 유사한 대접을 받는다.

특히, 염습을 비롯한 일련의 절차를 수행하는 과정에서 망자의 머리를 북쪽이 아닌 남쪽으로 향하도록 하는데, 이에 대해 "빈殯에서는 머리를 남쪽으로 하는데 차마 그 어버이를 귀신으로 대하지 못하기 때문이다. 장사를 지내면 죽은 일을 마치기 때문에 장사를 지내고서야 비로소 머리를 북쪽으로 한다"[41]라고 설명한다. 이처럼 이미 생명체로서의 기능을 다한 육신이지만 생전의 거주공간인 정침에 머물고 있는 동안에는 생의 원칙을 그대로 적용시키고 있는데, 이는 정침을 떠나는 망자에게 베푸는 극진한 예의 표현이었던 것이다.

그런 다음 정침에 마련된 빈소에서 일정기간 머물고 나서 장지로 향한다. 그렇다고 해서 이것이 정침과의 완전한 분리를 뜻하지는 않는다. 비록 육신은 묘소에 머물고 있지만 신주에 깃든 망자의 혼은 정침(빈소)으로 다시 돌아오기 때문이다. 또한 이때에도 생의 세

계에서 통용되고 있는 원칙이 그대로 적용된다. 다름 아닌 상식上食의 습속이다. 예서에 따르면 망자의 혼이 빈소에 머물고 있는 약 2년 동안 아침저녁으로 상식을 올리는데, 이는 우제·졸곡·부제·소상·대상 등과 같은 제사의 거행과는 별도로 이루어진다. 따라서 상식은 생전의 밥상과 동일한 의미를 지니고 있다고 볼 수 있다. 뿐만 아니라 상식을 차릴 때에도 밥은 왼쪽에, 국은 오른쪽에 차리는 등 평소와 다름없는 차림새를 하는데, 이는 밥은 오른쪽에, 국은 왼쪽에 진설하는 제사상과 크게 차별되는 점이기도 하다.

그런가 하면 시신이 아닌 신주의 형태로 정침으로 돌아온 망자에게 지내는 우제虞祭부터는 의례의 명칭과 초헌관이 달라진다. 즉, 육신이 아직 빈소에 머물고 있는 경우에는 체백(육신)을 중하게 여기는 까닭에 '전奠'이라고 하면서 축관이 술을 따르는 등 의례를 주관하지만, 체백이 사라진 이후에는 '제祭'라고 하여 상주(적장자)가 주체가 되는 것이다. 다만 이때에도 완전한 조상신으로서의 지위는 아직 확보하지 못한 채 빈소에 머물게 되는데, 이후 망자의 혼(신주)은 소상과 대상, 그리고 담제를 거치고 최종적으로 길제를 지내고 나서 사당에 안치되어야만 확고한 조상신으로 전환된다. 그리고 이때 비로소 생의 공간인 정침을 벗어나 사당으로의 공간적 이동이 이루어진다.

사당, 담장으로 경계 짓다

상례의 가장 마지막 의례인 길제를 거행하고 나면 빈소에 머물고 있던 망자의 혼은 사당으로 옮겨진다. 이때 4대봉사 원칙에 입각하여 가장 서쪽에 안치되어 있는 5대조의 신주는 조매를 하고, 4대조 이하 나머지 조상들의 신주를 서쪽으로 한 칸씩 이동시킨 후 가장

동쪽에 망자의 신주를 모신다. 이처럼 사당은 산자들의 거주공간인 생生의 공간과 달리 4대조 이하의 신주를 모셔두는 사死의 공간인 셈이다.

『가례』에 따르면 사당은 정침의 동쪽에 세우도록 되어 있으나, 이때 정침의 실제 좌향은 크게 문제되지 않고 정침의 앞쪽을 남, 뒤는 북으로 하며 좌는 동쪽, 우는 서쪽으로 설정한다. 이는 사당의 좌향이 물리적인 절대향보다는 정침과의 상대향을 중시하고 있음을 보여주는 것이라 할 수 있다. 그리하여 이들 조건을 충분히 살핀 후 사당을 건립하면 사면에 담장을 두르고 문을 설치하도록 규정되어 있다.[42]

공간을 구획 짓는 대표적 구조물이 문·담장·수목樹木이라는 점을 고려할 때 담장은 사당이 살림채와 독립된 사의 영역임을 드러내는 상징적 표식으로서의 기능을 한다고 볼 수 있다. 사실 엄격히 말하자면 사당 역시 가옥의 울타리 내에 위치하는 생의 영역에 속해 있는 셈인데, 이는 후손과 사당에 모셔진 조상들이 공존하고 있음을 뜻한다. 그런가 하면 사당 주변에 담장을 둘러 생의 영역 내에 또 다른 공간을 연출하고 있는 것이다. 그 까닭은 생과 사의 완벽한 공존은 현실적으로 불가능하므로 나름의 차별화를 꾀하기 위함이다. 이처럼 생과 사가 공존하면서 또한 분리되어 있는 전이적 속성이야말로 사당이 지닌 본질적 의미라고 할 수 있다.

이와 관련하여 가옥의 영역에서 살림채와 겹치지 않는 뒤쪽(동북·서북·북)은 망자의 공간이며, 살림채를 중심으로 측면(동쪽과 서쪽) 및 앞쪽[南]을 생자의 공간으로 간주하는 견해도 있다. 그런데 현장의 사례들을 살펴볼 때 살림채와 거의 나란히 위치하는 경우도 적지 않다. 따라서 가옥에서 생자의 공간과 망자의 공간은 물리적 영역 위에서 명확히 구획되는 것이 아니라 담장이라는 상징적 표식물에 의해 구분된다고 할 수 있다. 특히 이러한 사실은 『주자가례』

삶과 생명의 공간, 집의 문화

에서 사당을 정침의 동쪽에 세우도록 명시해 둔 것에서도 증명되는데, 아울러 정침 동쪽의 자리가 협소하면 앞쪽이라도 무관하다고 설명한다. 다만 이때에도 사당 주변에 담장을 두르고 문을 설치함으로써 정침과의 경계를 짓고 있는 것이다.

사실 따지고 보면, 사당을 동북·서북·북쪽 등과 같이 살림채의 뒤편에 배치하는 우리의 관행은 『예서』의 지침과 크게 다르다. 아마도 이는 중국과 우리나라의 상이한 지형에 기인하는 것으로 생각된다. 산악이 발달되어 있는 까닭에 주로 배산임수형의 가옥 배치 구조를 취하는 우리나라와 달리 중국에는 넓은 평원이 많기 때문에 산을 등질 수 있는 배산임수의 가옥 배치가 그리 흔하지 않다.

이런 이유로 중국에서는 지세를 살피는 형기풍수形氣風水가 아니라 이기풍수理氣風水를 중시했는데, 그 중에서도 방향을 고려하는 향법풍수向法風水가 크게 발달하였다. 이처럼 중국의 경우 주로 평지에 가옥을 세우다 보니 정침과 사당의 고도高度가 아니라 방향[坐向]을 중시했으며, 이런 상황에서 굳이 정침의 뒤쪽 언덕이 아닌 좌우의 평지에 사당을 건립하더라도 크게 문제되지 않았던 것이다.

반면 우리나라는 대부분의 마을 입지가 배산임수형에 속하며, 특히 반가의 경우 주산의 능선이 끝나는 지점을 길지로 간주하여 이곳에 가옥을 세움으로써 자연히 산을 등지게 되었다. 그리하여 지대의 높이와 위상의 높이를 동일시하는 관념이 싹텄으며, 이에 보다 높은 곳에 조상을 모시기 위해 사당을 정침의 뒤쪽 언덕에 세우는 관행이 비롯된 것으로 보인다. 그리하여 사당은 정침의 뒤쪽(동북·서북·북) 언덕에 위치한다는 보편적 인식이 형성되었고, 나아가 이러한 배치는 조상을 존중하고 조상에 대한 신성성을 높이기 위한 것이라는 견해가 자리 잡게 되었다.

살림채가 살아 있는 이들이 거처하는 공간이라면, 사당은 죽은 이들이 머무는 장소이다. 그런데 살림채 내에서도 성별·장유·신분

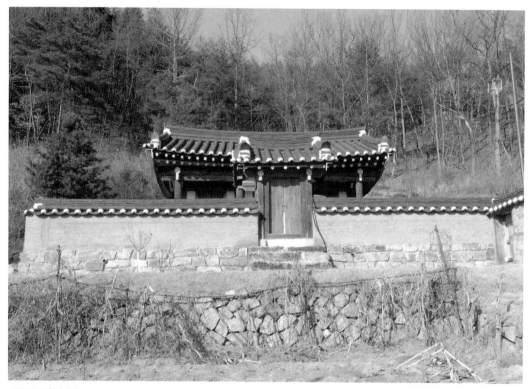

담장으로 구획된 사당
경북 안동시 임하면 천전리 의성 김씨 운
천종택의 사당이다. 담장으로 둘러싸여
살림채와 독립된 공간을 연출하고 있다.

등에 기초하여 각각의 거처공간을 설정하듯이, 사당 내에도 개별
공간인 감실이 설치되어 있다. 고대 중국의 사당은 일세일묘一世
一廟의 제도를 따르고 있었다. 이때 중앙에 위치한 시조를 중심으로
동쪽의 소昭와 서쪽의 목穆으로 갈라진다. 그런 다음 '부소자목父昭
子穆'의 원칙에 입각하여 목의 열에는 부모와 증조부모, 소의 열에
는 조부모와 고조부모의 신주가 각각 놓이는 것이다. 그러다가 후
한 이래 동당이실同堂異室, 곧 같은 사당 내에서 일세一世가 일실을
차지하게 되면서 서쪽을 우위로 삼게 되었다. 서쪽을 우위로 삼는
것은 사후세계에 적용되는 방위관념 때문인데, 즉 해와 달이 동쪽
에서 뜨기 때문에 양계陽界에서는 동쪽이 우위가 되고 서쪽으로 가
라앉으므로 이곳이 음계陰界가 되어 서쪽을 중시한다는 견해이다.[43]
　　따라서 살아 있는 사람은 양에 속하기 때문에 왼쪽[東]을 숭상하

고 귀신은 음에 해당하는 까닭에 오른쪽[西]을 숭상한다는 논리이다. 이에 기초하여 서쪽으로부터 고조부모·증조부모·조부모·부모의 감실을 차례로 마련한 후 탁자를 하나씩 놓고, 감실과 감실 사이에 판자를 막아 구분한다. 그런 다음 신주를 독櫝에 안치하여 탁자 위에 남쪽을 향하도록 두고 감실 밖에 발[簾]을 드리움으로써 개별 공간을 완성하는 것이다.

조상에 대한 배려는 독립적 개별공간의 조성뿐만 아니라 생전의 서열관계를 지속할 수 있도록 한 감실의 배치 구조에서도 잘 나타난다. 음의 세계에서는 서쪽을 우위로 간주하는 까닭에 가장 서쪽을 기점으로 고조부모·증조부모·조부모·부모의 순서대로 배열한다. 그리고 사당 내에 불천위를 함께 모시고 있을 경우에는 감실을 추가하여 불천위 조상·고조부모·증조부모와 같은 순서를 취한다. 만약 증조부를 시조로 삼는 집이라면, 네 개의 감실 가운데 가장 서쪽은 비워두고 그 다음 칸을 기점으로 증조부모·조부모·부모를 각각 모시고, 조부에서 시작된 집에서는 서쪽 감실 두 칸을 비운 채 조부모와 부모의 신주를 안치한다. 이것 역시 사당 내의 위계질서를 유지하기 위한 엄격한 규칙이었다.

흥미로운 점은 생전에는 남녀유별 관념에 입각하여 안채와 사랑채에서 각각 생활하던 부부가 사당에서는 합방을 한다는 사실이다. 즉, 망자의 혼이 깃든 신주는 개인별로 마련하지만, 이를 보관하는 독좌와 독개는 부부가 함께 들어갈 수 있는 크기로 만드는 것이다. 부부 가운데 한 사람이 먼저 숨을 거두면 일단 한 사람용의 단독單櫝에 머무르고 있다가 배우자가 사망하면 양독兩櫝으로 옮기며, 만약 재취를 맞이했을 경우에는 세 사람, 삼취의 경우에는 네 사람이 같은 주독에 안치된다. 이처럼 부부를 함께 안치하는 것을 합독合櫝이라고 하는데, 두 사람의 경우에는 양독, 세 사람이 들어가는 것은 삼합독三合櫝, 네 사람의 경우는 사합독四合櫝이라고 한다.

남편과 초취, 재취가 함께 모셔져 있는 독(櫝)

경북 안동시 서후면 금계리 원주 변씨 간재종택의 신주독이다. 두 명의 부인이 남편과 같은 독에 안치되어 있다.

사당에서의 엄격한 원칙은 신주의 배치 방식뿐만 아니라 거처기간의 설정에도 동일하게 적용된다. 죽음을 맞이한 망자가 소상·대상·담제를 치른 후 마지막으로 길제를 거행함으로써 정침을 벗어나듯이, 사당에 머물고 있는 조상들 역시 일정기간이 지나면 이곳을 떠나야 한다. 다만 정침과의 분리는 물리적 기간(약 27개월)에 따라 행해 반면, 사당의 경우에는 기간이 일정하지 않고 새로운 망자가 등장할 때까지 지속된다는 점이 다르다. 즉, 4대봉사 원칙에 근거했을 때 사당에 모셔지는 조상은 4대에 국한되기 때문에 새식구(망자)의 등장으로 5대조가 된 고조부는 자신의 아들(증조부)에게 감실을 내주어야 하는 것이다. 그런 다음 나머지 조상들이 서쪽으로 한 칸씩 자리 이동을 하면 동쪽 끝자리에 망자가 안치된다.

사당은 생의 공간이면서 사의 공간이기도 하며, 또 일상적 삶의 연속선상에 있으면서 비일상적 행위가 이루어지는 장소이다. 다시 말하면 산자들이 생활하는 거주공간의 울타리 내에 자리하고 있지만 사당 주변에 둘러진 담장에 의해 생의 공간과 명확히 구분되면서 사의 공간으로 분류되는 것이다. 아울러 후손들 입장에서는 거

삶과 생명의 공간, 집의 문화

주공간 내에 조상들이 계시는 까닭에 평소와 다름없이 예를 차리는 생활을 지속해야 한다.

이를테면 매일 이른 새벽 사당에 모신 조상들을 찾아뵙는 신알례晨謁禮, 외출할 때 행하는 출입의례로 집 밖 가까운 곳에 갔다가 귀가했을 때 하는 첨례瞻禮, 집 밖에서 하룻밤 묵어야 하는 경우 집을 나설 때와 귀가했을 때 하는 경숙례經宿禮, 열흘 이상 집을 떠나 숙박할 일이 있을 경우 집을 떠날 때와 돌아왔을 때 하는 경순례經旬禮, 한 달 이상 집을 떠나 있을 때의 경월례經月禮 등의 예를 갖춘다. 정초와 동지, 초하루와 보름날에 올리는 참례參禮를 비롯하여 집안에 크고 작은 일이 발생했거나 햇곡을 거두었을 때에도 사당의 조상들을 찾아뵙는다. 이러한 행위들은 사당에 계신 조상과 일상의 삶을 함께 영위하기 위한 후손들의 배려라고 할 수 있는데, 이로써 사당의 조상들은 후손들과 함께 일상을 공유하는 존재로서 자리하게 된다.

05.

어느 유학자가
꿈꾸었던 집

조선 중기의 유학자 초려草廬 이유태李惟泰(1607~1684)는 학문이 뛰어나 인조 때 세자사부世子師傅를 지냈고, 이조참의와 대사헌 등의 벼슬을 역임하였다. 학문과 덕망이 높은 학자였으나 1675년(숙종 1)에 일어난 2차 예송논쟁의 과정에서 남인들의 배척을 받아 영변에 유배되었다가 5년 반 만에 풀려났다.

이유태는 영변의 유배지에서 자신이 꿈꾸고 있는 이상적인 집을 『초려집』에서 밝히고 있는데,[44] 이는 당시의 주거 생활을 엿볼 수 있는 귀중한 자료이다.

먼저 기와집 5칸을 짓는다. 동미棟楣의 길이는 8자가 좋겠고, 보의 길이도 9자는 되어야만 1칸 크기에 알맞다. 1칸은 방실房室(방)로 삼아 아들이나 딸에게 주고, 다른 칸은 판방板房(마루방)으로 꾸며서 일용하는 물건을 보관하도록 하고, 다음 2칸은 침실로 사용하고, 나머지 1칸은 부엌으로 쓴다. 거기에 초가 1칸을 연결시켜 찬방饌房을 만든다. 보간 9척 중 7척의 길이에 벽을 치고 문짝과 창을 단다. 나머지 2척과 처마 아래에다 마루를 깔아 전당前堂을 만든다.

이유태가 유배지 영변에서 꿈꾸고 있었던 가옥은 5칸 규모의 기와집이다. 성종 때 규정된 제4차 가사제한령家舍制限令에 따르면 서민은 10칸 이하로 제한되었으며 3품 이하는 30칸이었는데, 양반의 신분으로 5칸의 가옥을 꿈꾸고 있었다면 참으로 소박한 편이라 할 수 있다. 다만 기와집 한쪽으로 한 칸 규모의 초가를 세워 음식 등을 보관하는 찬방으로 사용하고 마룻바닥을 깐 전당을 만들겠다는 점에서는 상류계층의 가옥 분위기가 다소 느껴지기도 한다.

특히, 전당이란 제례와 접객이 이루어지는 공간을 말하는데, 이는 양반신분을 유지하기 위한 상징적 장소로서 서민 가옥에서는 흔히 볼 수 없는 것이었다.

아이들이 크면 이 집은 좁아질 것이다. 남자들은 외청外廳을 지어 나가고 자녀들을 위해서는 방사坊舍를 따로 지어 주어 부인들의 씀씀이가 넉넉하도록 해야 된다. 방사의 규모는 3칸이 좋다. 1칸은 마루방으로 하여 일용품을 넣어두고, 1칸은 방을 만들고 1칸은 부엌이어야 한다. 자녀가 많지 않은 사람은 신부를 여기에 살게 하면 된다. 또는 사위를 맞이할 수도 있다. 나는 이들 건물 말고도 중옥中屋 3칸이 달리 있어야겠다고 생각한다. 침실에서 멀지 않은 곳에 세우되 초가이면 족하다. 3칸 중의 2칸은 곳간이어야 하고, 나머지 1칸은 헛간으로 하여 땔나무 등을 쌓아두어야 한다. 안마당은 필요 이상으로 넓지 않아야 한다. 좌우로 담장을 쌓고 중문을 세우고, 밤이면 문을 닫고 자물쇠를 채운다.

흥미로운 점은 앞서 5칸 규모의 기와집을 세우고 싶다는 이유태의 꿈은 자녀들이 아직 어리다는 전제하의 소망이었으며, 자녀들이 성장하면 가옥을 확장할 필요가 있음을 강조하고 있다는 사실이다. 그런가 하면 외청, 곧 사랑채를 지어 남자들의 주거공간을 별도로

조성하겠다는 생각도 밝히고 있는데, 이와 동시에 여성공간인 안채 좌우로 담장을 쌓고 중문을 설치하고 늦은 밤에는 자물쇠를 채워야 한다는 등 유교이념을 실천하는 유학자답게 내외관념에 따른 남녀 유별적 필요성을 역설하고 있다.

이처럼 5칸의 기와집을 지어 2칸은 침실, 1칸은 자녀들 방, 1칸은 부엌, 나머지 1칸을 창고로 사용하겠다는 이유태의 당초 소박한 꿈은 시일이 지나면서 3칸 규모의 헛간을 구비하고 또 안채와 사랑채로 분리된 그야말로 전형적인 상류계층의 가옥으로 자리 잡게 된다.

나는 또 생각한다. 사랑채[廳事]는 기와집 3칸이면 족하다고 본다. 2칸은 방을 꾸미고 1칸은 당堂으로 한다. 당과 방 사이에 역시 쌍지게문을 내고 제사 때는 여기서 제례를 거행하도록 한다. 가장은 새벽녘에 일어나 앉아 하루 동안 일꾼들이 할 일의 양을 생각하고, 그런 다음 일일이 지시하되 만일 태만한 녀석이 있으면 벌을 준다. 나는 또 마구 3칸이 필요하다고 생각한다. 이것은 사랑채의 이웃에 있어야 한다. 사랑채의 북쪽 창문을 열고 바라다볼 수 있는 자리에 있으면 좋다. 2칸은 말 한 필과 소 한 필을 넣어두고 여물도 간직하도록 하고, 나머지 1칸에는 목노牧奴가 숙식하는 방을 들였으면 한다. 사랑채와 마굿간과의 사이에는 좀 널찍한 터전이 있어 가을걷이를 하면 좋으리라. 혹은 마굿간을 정침 앞쪽에 두어도 좋겠다. 정침 앞쪽에 마당이 있고, 그 끝에 낮은 담장을 쌓고 마굿간을 둔다. 담장의 높이는 방이나 툇마루에 앉아 말의 등이 보이고 목노의 행동거지를 살필 수 있을 만하면 된다.

3칸 규모의 사랑채에서 2칸은 방으로 꾸미고 나머지 1칸에는 당堂을 만든다고 했는데, 이는 제례를 거행하는 제청공간을 말한다.

아울러 방과 당 사이에 지게문을 설치하는 까닭은 제례에 참여하는 제관들을 수용하기에 부족한 공간을 확보하기 위함이다. 그리고 마구 3칸을 마련하되, 사랑채 창문으로 머슴의 행동거지를 살필 수 있는 거리에 세울 수 있다면 좋겠다는 것으로 보아 이는 행랑채의 일종으로 생각된다. 계속해서 그는 다음과 같이 말하고 있다.

사랑채 옆으로 서실書室 2칸이 있으면 좋겠다. 초가집으로, 아이들이 글 읽는 장소로 쓴다. 쓸데없는 사람의 출입을 금하고 친척이나 이웃집 아이들도 공부하는 아이 아니면 출입하지 못하게 한다. 남자들은 바깥채에 머물고 여자들은 안채에 산다. 남자가 열 살이 되면 바깥 사랑채에서 먹고 자며, 여자 형제와 내당內堂에서 만날 때에는 함께 앉지 못하게 하고 농담을 주고받지 못하게 한다. 또 남자와 여자가 같은 우물을 사용하지 못하게 하고, 측간 사용도 각기 하도록 한다. 또 하인들을 부릴 적에는 머리를 깨끗이 빗게 하고 정결한 옷을 입게 한다. 남자 하인은 안마당을 쓰는 일 이외에는 중문 안에 들이지 말아야 하고 부엌 출입은 더욱 못하게 하여야 된다.

자녀들의 글공부를 위해 사랑채 옆에 서실 2칸의 건립을 생각하고 있다. 사실 양반집의 자녀들이 서당에 다니는 일은 극히 드물었고, 유능한 선생을 집으로 초빙하거나 친인척 중에서 학문이 높은 이들에게 드나들면서 글공부를 하곤 하였다. 따라서 집 안에는 아이들이 글 공부에 전념할 수 있는 별도의 공간이 필요했다.

또한, 여기서 주목할 점은 집안 남자와 여자의 행동역할을 뚜렷이 명시하고 있다는 사실이다. 특히 남자아이가 열 살이 되면 안채에서 사랑채로 옮겨와 살되 여형제들과 함께 앉거나 농담을 주고받는 것을 금지하고 있다. 아울러 집안 남녀들에게 엄격한 내외규칙을 적용시키고 있다. 예를 들어 화장실과 우물을 함께 사용하지 못

하도록 금하고 있는데, 이는 안채와 사랑채처럼 주거공간이 분리되어 있기 때문에 자연스럽게 실천되는 것이기도 하였다.

이런 집을 짓고, 이런 법도로써 나는 내 집을 다스리고 싶다. 그러나 나는 지금 영변 땅에 귀양 온 지 3년이다. 내가 치산治産하지 못하였고, 이렇게 귀양살이를 함에 따라 마땅한 내 집이 없기에 이와 같은 새 집을 짓고 살고 싶다는 생각이 든다. 그래서 내 글인『초려집』에 내 꿈속 집의 형상을 적어두려는 것이다.

이유태는 영변 유배지로 향할 당시 69세의 고령이었다. 71세에 이 글을 썼으며, 3년 후인 74세가 넘어서야 비로소 고향으로 돌아왔다. 그로부터 4년이 지난 후 숨을 거두었는데, 향년 78세였다. 이유태가 유배지에서 품고 있었던 이상적 집을 세우겠다는 꿈은 결국 이루지 못한 채 눈을 감은 셈이다.

〈김미영〉

삶과 생명의 공간, 집의 문화

삶과 생명의 공간, 집의 문화

3

가신

01 가신이란

02 가신의 종류

03 한국 가신의 신체에 대한 이견

04 한국 가신의 특징

01.

가신이란

집은 개인에게 작은 우주와 같아서 '소우주小宇宙'라고
달리 표현되기도 한다. 우주宇宙를 나타내는 한자에 집 '우宇'자를
쓴 것도 그러한 개념에서이다. 집 안에는 다양한 신들이 좌정을 하
고 맡은 바 역할을 담당한다. 그리스 로마 신화에서처럼 서열은 있
지만 신들끼리 싸움을 하거나 다투지는 않는다. 이처럼 집에 깃든
신을 '가신家神'·'집지킴이'라고 한다.

가신을 섬기는 신앙을 '가신신앙'·'가족신앙'·'가정신앙'이라고
일컬으며, 가신의 형태와 명칭은 지역에 따라 차이가 있다.[1] 1969
년에서 1981년도 사이에 전국을 대상으로 실시한 『한국민속종합
조사보고서』[2]에서도 해당 지역 조사자에 따라 가신신앙에 대한 용
어를 달리 사용하는 것을 볼 수 있다. 김태곤과 현용준은 '가신신
앙', 장주근과 박계홍은 '가정신앙'이라고 하였으며, 이문웅과 김선
풍은 '가족신앙'과 '가신신앙'을 병기하였다. 현재도 '가신신앙'·
'가정신앙'이라는 용어를 많이 사용하고 있다.[3]

한편 집 안에 있는 신들을 표현할 때 김광언은 가신에 해당하는
우리말인 '집지킴이'라는 용어를 사용하였고,[4] 일제강점기 때 우리

민속에 관한 글을 남긴 이능화는 가신을 '가택신家宅神'이라는 용어로 표현하였다.[5]

'가신신앙'은 공간적 개념으로 집에 깃들어 있는 신을 지칭하는 것이고, '가정신앙'은 한 가정에서 섬기는 모든 신을 그 범주 안에 포함시킨 것이다. 따라서 가정신앙은 가정에서 행해지는 안택, 산멕이, 삼잡기, 굿, 풍수, 점복 등[6]과 무교, 불교, 기독교, 신흥종교 등 모든 종교를 그 범주 안에 넣을 수 있다.

가신은 집·토지, 집안의 사람과 재물을 보호하는 신이다. 이능화는 한국에서 가신을 신봉하는 풍속은 고대로부터 전해진 풍속이고, 무교, 도교 또는 불교의 영향을 받은 것인데, 어느 것이 무교·도교·불교에서 기원하였는지 단정 지어 말할 수는 없고 혼재된 것이라고 설명하고 있다.[7] 장주근은 가신의 성격에 대해 역사의 유구성과 여성성·조령성·불교성·유교재래성 등의 복합 신앙이라고 보았다.[8] 그들의 말대로 한국의 가신은 지역마다 기능이나 역할 등이 혼재되어 있어서 가신의 개별적인 의미를 파악하는 데 많은 어려움이 있는 것이 사실이다.

일본인 학자 아키바[秋葉隆]는 한국의 가제家祭를 남성의 유교적 가례家禮와 여성의 무속적 가신신앙 두 가지 유형이 대립되어 있다고 보았으며, 가신신앙과 무속신앙을 동일시하였다.[9] 가신신앙과 무속신앙의 관련성은 여러 학자들에 제기되었는데,[10] 장주근은 무속에서 섬기는 신과 가정에서 섬기는 가신이 혼합되어 있어 가신신앙과 무속신앙의 근원이 같은 것으로 보았다.[11] 실제로 무속신화에는 성주, 제석, 조왕, 지신地神 등이 가신으로 좌정하게 된 무가巫歌나 신화가 있으며,[12] 가신들 가운데 여러 신들이 무당에 의해 처음으로 모셔지고, 무당이 주부主婦를 대신해 가신들에게 고사를 행하기도 한다.

인천광역시 강화도와 교동도 지역에서는 한 집 안에 여러 대감

을 모시며, 각각의 대감은 괘자와 벙거지를 한지로 싸서 집 안에 있
는 선반이나 장롱 위에 올려두었다. 이들 괘자와 벙거지는 무당들
이 안택이나 굿을 할 때 대감거리에서 입는다. 많은 대감을 모신 주
부는 일일이 대감의 명칭을 외우는 것도 한계가 있어, 대감을 싼 봉
지 한쪽에 그 이름을 써놓기도 한다.

　가신에 대한 그동안의 개념은 집·부녀자·의례라는 단어들로 정
리해 왔다. 문정옥은 가신을 서민 부녀자층이 제주가 되어 모시는
가내 신으로 규정하고, 조령·성주·조왕·터주·삼신을 주요 가신으
로, 그 이외에 제석·업·철륭·칠성·수비·측신·액사령·풍신 등을 잡
다한 가신으로 분류하였다.[13] 장주근은 가신에 대해 "가정 단위의
신앙이고 그 담당자는 주부인 경우가 대부분이다. 그래서 무당처럼
전문 사제자의 기능이나, 남성들이 주재하는 유교 제례처럼 논리성
이나 이념성, 형식성을 갖지 못하는 가장 정적이고 소박한 민간신
앙의 하나다"라고 정의를 하고 있다.[14] 김태곤은 가택의 요소마다
신이 있어서 집안을 보살펴주는 것이라고 믿고 이 신들에게 정기적
인 의례를 올리는 것으로 정의하고 있다.[15] 이들의 가신에 대한 개
념은 근래까지 받아들여지고 있다.

　성주와 조상신에 대한 제사에 가장이나 남편이 참여하고,[16] 가신
을 위한 안택에서도 남자들이 유교식으로 제의를 하기도 한다.[17] 터
주나 업가리 등을 새로 만드는 일도 남자들의 몫이기 때문에 남자
들이 가신신앙에서 배제된다고 할 수 없다. 물론 주로 여성의 공간
인 안채에 가신들이 깃든 것을 보면, 주부가 주도적인 역할을 수행
했다고 볼 수 있다. 또한 가신에 대한 고사는 집안에 우환이 있거나
집안에 특별한 행사가 있을 때 비정기적으로 행하며, 신의 봉안처
도 지역과 가정에 따라 차이를 보인다. 이처럼 한국의 가신신앙은
복잡하여 명확히 규정하기가 어렵다.

　집의 안과 밖의 실질적인 경계는 울타리이고 상징적인 의미에서

의 공간적 경계는 대문이 될 것이다. 그러나 근본적으로 집의 경계는 건물이 기준이 되는 것이 아니라 집터가 기준이 된다. 따라서 집 밖의 뒷간, 돼지우리, 곳간 등도 관념적으로 집 안에 속한다.[18] 또한 이들 공간에도 가신이 깃들어 있다.

가신에게 드리는 제사는 새로운 곡식을 수확하는 10월 상달에 주로 행하고, 단지나 바가지 등에 넣어두었던 기존의 곡식을 햇곡식으로 교체한다. 또한 정월 초하루, 보름, 칠석, 한가위 등 절기에도 하는 것으로 보아 가정신앙이 세시와 상관성이 있는 것을 보인다. 가족 생일이나 조상 제사 때도 가신에게 제사를 지내는 것으로 보아 가족주의의 혈연강화를 위한 하나의 수단이었음을 알 수 있다.[19] 가신에게 바쳤던 곡식을 가족끼리만 나눠 먹는 것도 그러한 이유를 반영한 것이다.

삼신과 조령 등은 자손의 번창과 안녕 기원을 목적으로 하는 신이라고 하지만 가신은 가내평안, 부귀와 풍농, 가택의 수호라는 공통된 역할을 수행한다고 볼 수 있다.[20]

가신 또는 가정신앙에 대한 연구는 총체적 연구,[21] 가신 각각의 성격 및 기원에 대한 개별 연구,[22] 현지조사를 통한 민속지적 연구,[23] 한국과 인접 국가 간의 비교 연구[24] 등으로 구분할 수 있다. 가신의 개별적인 연구를 모은 책이 근자에 발간되기도 하였다.[25] 또한 지역의 시지나 군지, 일반 보고서 등에 가신에 대한 내용이 상당히 보고되고 있다. 이와 같은 연구를 통해 우리나라 가신에 대해서는 어느 정도 조명되었다고 볼 수 있다.

그러나 한국의 가신신앙은 1970년대 새마을운동에 의해 급속히 단절되었으며,[26] 그 밖에도 기독교 문화의 영향, 가옥 개량, 병원에서 출산·출생, 전승 주체의 사망, 생업의 변화 등을 가신신앙의 단절을 야기시킨 원인으로 들 수 있을 것이다.

02.

가신의 종류

우리나라 가신들은 구체적인 형상을 보이는 사례가 적다. 따라서 현재에는 '신'·'왕'·'대감'·'대주'·'할아버지와 할머니' 등의 용어만이 남아 있다. 이에 반해 중국의 가신들은 인물로 묘사되는 경우가 대부분이며, 현재는 인쇄를 통한 신상神像들이 지역에 따라 다양하게 나타나고 있다.

사람들은 신에게 정기적으로 천신을 하지 않으면 신이 노여움을 타서 가정에 불행을 가져다준다고 믿는다. 따라서 정기적 또는 부정기적으로 신에게 제물을 바치고, 그 해에 수확한 양식을 제일 먼저 가신들에게 올린다. 또한 사소한 음식일지라도 외부에서 들어온 것은 신에게 먼저 바친 후 먹고, 만약 집안에 우환이 생기면 이는 제대로 가신을 모시지 못했기 때문이라고 생각한다.

신이 좌정한 장소도 함부로 건드릴 수 없었는데 성주가 머물러 있는 대들보나 상량에 못을 박는다든지, 물건을 놓거나 성주단지를 다른 곳으로 옮겼을 때도 노여움을 사게 된다고 믿는다. 또 단지 안의 쌀도 함부로 건드릴 수 없는데, 가정에 식량이 없어서 그 쌀을 먹어야 할 경우에는 반드시 빌려가는 형식을 취한다. 업가리도 함

부로 만지면 탈이 난다고 믿으며, 업가리 짚을 함부로 태우다가 눈이 멀었다는 이야기도 전해진다. 터주의 헌 짚가리도 깨끗한 곳이나 산에 버려야 한다.

우리나라의 가신이 언제부터 등장하였는지는 문헌자료가 부족하여 그 실체를 파악하기 어렵고 단지 제석,[27] 조상신,[28] 조왕,[29] 문신,[30] 성주신,[31] 토지신[32] 등의 단편적인 기록만이 있다.

이능화는 한국의 가신[家宅神]으로 호신[戶神]인 성주신城主神, 터주신土主神, 제석신帝釋神, 업왕신業王神, 조왕신竈王神, 수문신守門神 등을 열거하였다.[33] 그리고 오늘날 수명장수를 관장하는 것으로 여기는 제석신을 주곡신主穀神 개념으로 보고 있어 차이를 보인다.

무라야마 지준[村山順智]은 우리나라 가신의 종류를 성주, 토주(터주), 제석, 업왕, 조왕, 문신, 측신, 구신, 조상(조령), 삼신, 원귀 등으로 구분하고 있는데,[34] 이능화에 비해 측신, 구신, 조상, 원귀 등 그 종류가 더 많다.

장주근은 가신을 안방의 조상령祖上靈과 삼신, 마루의 성주신, 부엌의 조왕신, 뒤꼍의 터주신과 재신, 대문의 문신, 뒷간의 측신, 우물의 용신, 안택고사 등으로 열거하고 있다.[35]

그러나 오늘날 가신의 범주 안에는 위에서 제시한 신들 외에도 철륭, 칠성신, 군웅신, 우물신, 용단지,[36] 광대감, 부루독, 굴뚝신 등 다양하다. 또 신을 모시는 위치도 일률적이지 않다. 가령 전라북도 일부 지역에서는 안방이 상량의 머리에 해당하기 때문에 성주를 모시고,[37] 또한 터주와 업신의 경우는 호남지방과 영남지방에서는 거의 나타나지 않는다. 또한 경북 안동 일대에서만 용단지를 모신다.

1. 성주

성주신은 집지킴이 가운데 으뜸 신으로 집안의 길흉화복을 관장한다. 집안의 으뜸 신답게 그 자리도 보통 집의 중심이 되는 대들

보에 잡는다. 그래서 상량신上樑神이라고도 한다. 경기도지역에서는 성주신이 들보에 깃들어 산다고 믿는다. 새 집을 짓거나 이사해서 제일 먼저 성주신을 맞이하는 '성주맞이굿'을 벌이거나, 고사 때 첫상을 성주에게 올리는 것도 성주신이 가장 으뜸가는 신임을 나타내는 것이다. 또한 시루의 크기도 다른 집지킴이보다 크고, 경기도 지역에서는 성주신을 '성주대감'이라고 부르는 것을 보면 성주신은 남자신神임을 알 수 있다.

성주는 한자로 성주城主,[38] 성조成造[39] 라고 적고 있는데, 중국 고사에 삼황오제 중 황제인 요순씨가 최초로 집을 짓는 법을 가르쳐 주어 가택신으로 좌정하였다 하여 성주와 음이 비슷한 성조成造로 표기하였다. '성주풀이'를 '황제풀이'로 명명하는 것도 그 때문이다.[40] 그러나 정작 중국에서는 성조成造, 성주城主라는 신격 명칭을 쓰지 않는다.

이능화는 성주를 맞이하는 '성주받이' 풍속이 지역에 따라 다름을 적고 있는데, 서울에서는 백지에 동전을 싸고 접어서 청수를 뿌려 붙인 다음 쌀을 뿌리고, 충청도는 서울과 풍속은 같으나 상량 중간에 붙이고, 평안도와 함경도는 쌀을 단지에 담아 상량에 안치한다고 설명하고 있다.[41] 이와 같은 풍속은 지금도 현지에서 볼 수 있어서, 경기도 일부 지역에서는 한지를 길게 늘어뜨리거나 베나 형겊을 상량에 걸어두기도 하고, 전라도 지역에서는 성주독을 안방 한쪽에, 경상남도 지역에서는 마루 한쪽에 둔다.

'성주받이'에 행해진 여러 신앙물을 성주의 신체로 보고 크게 단지와 한지 형태로 나누기도 한다. 그러나 단지와 한지는 성주의 신체라기보다는 보이지 않는 성주에게 바치는 곡물의 그릇이나 폐백幣帛으로 보는 것이 옳을 것이다. 이러한 경향은 부엌 조왕에게 바치는 단지의 물, 터주나 업에게 바치는 쌀이나 콩 등의 곡물 등도 마찬가지다. 경기도 지역에서는 터주가리에 흰 창호지를 걸고, 그

1 들보에 건 무명천
새 집을 짓고 처음으로 성주를 모신 것이대(경기도).

2 한지를 댓가지에 붙여 들보에 건 모습
이러한 한지는 무당이 만들고, 성주굿을 할 때 교체해 준대(경기도 대부도).

3 한지를 접어 안방 위쪽에 붙인 것
한지 위에 쌀이 보인다. 성주에게 식량과 폐백을 바친 것이대(인천).

4 마루의 성주 단지
단지 안에 쌀을 가득 채웠다가 가을철 햇곡식이 나오면 새것으로 교체해 준대(경북 영덕 난고종택).

5 베를 들보에 건 모습
베를 성주의 신체로 여기나 들보에 깃든 성주의 위치나 성주에게 바치는 폐백으로 해석하는 것이 옳대(강화도).

것을 터주에게 바치는 옷으로 여긴다.

성주를 신체로 봉안하는 일은 아무 때나 할 수 없다. 주인(대주)의 나이가 일곱 해가 드는 해의 10월 상달 중에 날을 잡아서 성주신을 봉안한다. 성주신을 봉안하는 것을 '성주 옷 입힌다' 또는 '성주 맨다'고 달리 부르기도 한다. 집주인을 성주에 비겨서 나이 젊은 성주를 '초년 성주', 마흔에 이르면 '중년 성주', 늙은이는 '노년 성주'라 부른다.

경기도 장호원의 성주받이 과정을 소개하면 다음과 같다.

장호원읍 이황리의 이씨네는 매년 봄, 가을이면 무당을 불러 안택굿을 벌였다. 또한 봄, 가을, 파종 전에 백설기 떡을 해서 제사를 지내고 명태를 흰 종이로 묶어 들보에 올려놓는다. 성주굿 때는 마루에 제사상을 차리고, 떡도 몇 시루 찐다. 성주굿 과정 중 '성주받이' 순서가 되면, 무당은 쌀을 넣은 창호지를 접어서 술에 찍은 후 들보에 던져 붙인다. 창호지가 들보에 붙으면 그 집안에 재수가 좋다고 여긴다. 붙은 창호지는 그 후 성주의 신체로 모셔진다. 성주굿 뒷전거리 과정이 끝나면 팥을 뿌려서 촛불을 끈다. 이것은 팥을 뿌려서 잡신을 쫓아내는 행위이다. 성주굿은 보통 1박 2일 동안 한다.

오늘날 '성주받이' 신물神物들은 좀처럼 보기가 어렵다. 그래도 가신 가운데 오랜 명맥을 잇고 있는 것이 성주일 것이다. 도시 아파트에서도 처음 이사를 오면 거실에 시루떡을 놓고 고사를 지내는 가정을 많이 볼 수 있는데, 이것은 집의 가장 으뜸 신인 성주에게 새로 이사 온 가정의 평안과 행복을 기원하는 것이다. 성주 고사가 끝나면 시루떡 일부를 부엌이나 화장실, 문, 베란다 한쪽에 떼어놓는 것도 집 안 곳곳에 깃든 가신을 위한 행동이다. 일부 가정에서는 10월 상달에 성주고사를 하기도 한다.

우리나라 성주 가운데에는 중국의 강태공이 등장하기도 한다. 중
국에서도 성주는 주로 강태공姜太公으로 묘사되며,[42] 상량에는 '姜太
公在此大吉(강태공재차대길)' '姜太公在此諸神退位(강태공재차제위신퇴
위)' 등의 문구를 적는다. 그 뜻은 강태공이 상량에 깃들어 있어 길
한 일이 많이 생기고, 강태공이 머무르고 있으니 모든 잡귀들은 물
러가라는 뜻이다.

강태공은 서주西周의 건국 공신으로 70세 때 주나라 문왕을 도와
은나라를 멸하고 그 공로로 제나라를 다스려 태공이라는 명칭을 얻
고 제나라의 시조가 되었다. 역사적인 인물인 강태공은 당나라 때
신으로 받들어지는데, 당 고종 원년元年(674)에 무성왕武成王으로
봉해지고, 당 현종 19년(731)에는 황제의 명령으로 경도京都와 각
주州에 태공묘가 세워지기도 한다.[43] 또 당 현종 천보 6년(747)에는
황제의 명으로 무과시험을 보는 사람들은 먼저 태공묘에 제사를 지
내게 하였다.

강태공이 민간에 신적 존재로 부각된 계기는 명대에 쓰인 『봉신
연의封神演義』에서 강태공이 신통력과 법력으로 사악한 귀신들을

쫓는 이야기가 소개되면서부터이다.

강태공이 신의 위치에 오르면서 "강태공이 있으면 모든 귀신들은 물러가야 한다. 내가 모든 귀신 위에 있기 때문이다 姜太公在此 諸神退位 我在衆神之上"라고 선포하였고, 단 밑에 있던 귀신이 "당신이 왜 모든 귀신의 위냐?"고 묻자 "너희들의 신위는 집의 지면에 있지만 나의 신위는 상량에 있기 때문이다"라고 대답했다.

위의 내용을 통해 강태공이 명나라 때 상량신으로 자리 잡고 있음을 알 수 있다. 또한 건물 위에 좌정한 신이 땅에 있는 신보다 신격이 높음도 알 수 있다.

성주에게 고사 지내는 모습(인천)

우리나라 성주신은 보통 마루에 모시는데, '마루'라는 단어는 중국 동북지방의 소수 민족들이 신성한 장소라는 의미를 가진 '말루'라는 단어와 관련이 있다. '말루'는 텐트형 가옥의 입구 맞은편에 조상신 등의 신들을 모신 장소로 일반인이 접촉할 수 없는 신성한 장소이다. 북방 인근 민족이 가족 수호를 위해 가내에 신체를 봉안한 점이라든지, 북방민족이 조상신과 목축신을 성스러운 장소인 마루에 봉안한 점 등이 우리나라에서 성주를 마루에 봉안하는 것과 공통된다는 점을 들어 상호 관련성을 제기한 학자도 있다.[44]

다른 점은 북방민족은 유목민족이기 때문에 목축신을, 우리는 농신을 중시하는 차이가 있다고 보았다. 또한 우리의 가신신앙이 북방의 영향을 받았다고 주장하고 있으나 신체의 형태가 북방민족은 사람을 닮아 우리나라와는 큰 차이가 있다. 그리고 북방지역의 가옥 구조는 우리와 달라서, 유목을 위주로 생활하는 그들은 텐트에서 주로 생활을 한다. 텐트 안은 우리 가옥처럼 구획 구별이 뚜렷하

삶과 생명의 공간, 집의 문화

지 않으며 단지 북쪽에 가신을 모신 장소와 중간에 화당火塘이 있다. 마루에 모신 신격의 주체로 우리가 성주를 모신다면 북방민족은 조상신과 가축신을 모신다. 또한 북방민족에게는 우리처럼 다양한 가신이 존재하지 않는다. 우리나라의 마루는 남방의 고상식高床式 건축물의 특징을 가졌지만 마루에 으뜸 신인 성주를 모시는 것이나, 전라남도 일부 지방에서 신앙물을 모신 공간을 '마루'라고 지칭하는 것을 통해 북방민족의 '마루'와 용어상 밀접한 관련을 맺고 있음을 알 수 있다.

2. 조왕

우리나라에서는 조왕은 '조왕할머니'라고 부르며, 부녀자들이 아침 일찍 조왕단지의 정화수를 갈아주며 집안의 평안을 기원한다. 또 작은 기름통에 불을 밝히거나 밥을 지어 조왕에게 제사를 지낸다.

조왕竈王은 한자에서도 알 수 있듯이 '부엌을 지키는 왕王'이다. 부엌은 한 집안의 음식을 만드는 곳이자 불을 지피는 곳이기에 조왕은 불을 관장하는 신이기도 하다. 중국에서는 조왕을 조신竈神, 조왕보살, 조군竈君, 동주사명東廚司命, 취사명醉司命, 사명조군司命竈君, 호택천존護宅天尊, 정복신군定福神君 등 다양하게 부른다. 호칭에 붙어 있는 신, 천존, 보살, 왕, 군, 사명司命 등을 통해 조왕의 위치를 알 수 있다. 민간에서 조왕신은 조왕할아버지竈王爺 혹은 조왕군竈王君이라고 부른다. 조왕군竈王君의 명칭은 『전국책戰國策』에서 처음 보이는 것으로 보아 이미 전국시대에 조왕이 등장하였음을 알 수 있다.

호칭 가운데 '東廚司命(동쪽 주방의 사명)'은 '조왕신'과 '사명'을 같은 신으로 보고 있으나, 조왕신과 사명신은 원래 별개의 다른 신이다. 그러나 후대에 오면서 조왕신이 사명조군司命竈君 혹은 동주사명東廚司命이 되어 버렸고, 조왕신 신상에는 '司命神位(사명신위)',

부엌의 조왕 단지
부녀자들은 새벽이면 새 물로 갈아주고
가족의 무병장수를 기원한다(충남 서천).

'九天東廚司命張公定福君之神位(구천동주사명장공정복군지신위)'라는
문구가 적혀 있다. 한편, 조왕을 '술 취한 사령[醉司命]'이라고 부르
는 것은 조왕신을 하늘로 올려보낼 때 술 찌꺼기를 아궁이 위에 붙
여 취하게 만들기 때문이다.

조왕의 성별을 우리나라에서는 여성으로 보기도 하는데, 중국 장
규張奎의 『경설經說』에서도 조왕신을 신통력이 있는 여신으로 평가
하고 있다. 그러나 중국 조왕신의 유래와 관련하여 등장하는 인물
을 보면 염제炎帝, 황제黃帝, 오奧, 축융祝融, 괄髻, 별신星神, 송무기
宋無忌, 소길리蘇吉利, 선禪, 장단張單, 외隗, 장자곽張子郭 등으로 남
자 성이 많이 등장한다. 현재 중국의 조왕신 그림을 보면 각진 얼
굴, 큰 귀에 긴 수염을 한 외모이고, 한대漢代 때의 문관 관복과 관
모를 쓴 모습이거나 도교 도사들이 입는 저고리와 관을 쓰고 있다.
실제로 우리나라 사찰에서는 남성의 조왕신을 모시고 있다.

 중국 조왕의 그림은 조왕신 단독으로 나오거나 부인과 같이 등
장하는 경우가 있다. 보통 그림 위쪽 동쪽에는 조왕이, 서쪽에는 조
왕 부인이 나란히 앉아 있고, 중간에는 향과 촛불이 그려져 있어 늘
조왕신을 섬기는 것을 나타내고 있다. 그림 하단 서쪽에는 부인네
가 음식을 만드는 모습이고, 동쪽에는 어린 시중이 말고삐를 잡고
있다. 이 말은 조왕이 하늘로 올라갈 때 타고 갈 말이다. 그 밖에도
조왕 내외와 시중들만 등장하는 경우도 있고, 옥황상제가 등장하는
경우도 있다.

 조왕 부인 없이 조왕신 단독으로 등장하는 경우에는 그림 가운데
에 조왕신이 서 있고, 조왕 뒤쪽에는 어린 동자 둘이, 앞쪽에는 신
하 두 명이 서 있다. 조왕의 모습은 왕 또는 황제로 승격된 모습이
다. 우리나라 사찰의 조왕신은 조왕신 단독으로 보이며, 조왕신 주
변에 장군이나 동자들이 서 있다. 조왕의 모습은 중국과 마찬가지
로 황제로 표현하며, 하루 동안 일어났던 일을 기록하는 모습이다.

용문사 조왕신(좌)
네 명의 부인과 문무 관리가 조왕을 보살
피고 있다. 조왕신이 하루 있었던 일을 기
록하는 모습이다(양평).

봉원사 조왕의 모습(우)
조왕 좌우에 문무 관리가 서있는 모습이다
(서울).

그 이외에도 중국의 조왕은 문신, 판관, 시중 등 7인이 등장하는 경우도 있다.

조왕신은 옥황상제에게 한 가정에서 일어난 일 년 동안의 일을 보고하는 직책을 수행한다. 한나라와 동진 때 이와 같은 기록이 보이기 시작하며, 가정에서는 크고 작은 일이 있으면 조왕신에게 제사를 지내 평안과 보호를 기원한다. 조왕신 그림 양쪽에 있는 "上天言好事(하늘에 올라가 좋은 일만 말하기) 下界保平安(하계 평안하게 보호)" "上天言好事(하늘에 올라가 좋은 일만 말하기) 回宮降吉祥(돌아올 때 길상 내려주기)" "世上司命主(세상은 사명이 주인) 人間福祿神(인간에는 복록신)"이라는 글귀는 조왕신에게 가정을 잘 돌봐주기를 바라는 마음을 담은 것이다.

중국에서 조왕신에게 바치는 제물은 지역마다 차이를 보이며 상징적인 의미를 지닌다. 북경에서는 고기, 엿, 떡 등을 제물로 바치

인천의 한 화교 식당 부엌에 붙어 있는 조왕신 그림(좌)
중국의 전통 풍속을 여전히 유지하고 있다.

중국 산동성 한 민가 부엌에 붙어 있는 조왕신 그림(위).

는데 엿과 떡은 조왕신의 입을 붙게 하는 것으로 옥황상제를 찾은 조왕신이 제대로 입을 열지 못하기를 바라는 것이다. 술을 아궁이 주변에 바르기도 하는데, 이것은 조왕신이 술에 취해 제대로 옥황상제를 찾아가지 못하게 하려는 것이다. 그래서 조왕신을 '술 취한 사령醉司命'이라고 칭한다. 『동경몽화록東京夢華錄』에도 "12월 24일 조왕신을 부엌에 붙이고, 술떡을 아궁이 입에 붙여 사명司命을 취하게 하였다"라는 기록도 보인다.

절강성에서는 설탕과 쌀가루를 반죽하여 만든 '탕원보糖元寶', 팥소를 넣은 떡 '사조단謝竈團'을 바친다. 헌 신상을 태울 때는 젓가락으로 가마를 만들어 조왕 그림을 올려 문 밖에서 태운다.

조왕신을 보낼 때도 여러 의식이 있다. 산동성에서는 풀과 콩을 문 밖으로 뿌리는데 이는 조왕을 태우고 갈 말에게 먹이를 주는 것이다. 산동성 교동지역에서는 매년 12월 23일에 옛 조왕신 그림을

떼고 그림 속에 있는 조왕신의 눈을 바늘로 찌르기도 하는데, 이것은 앞을 못 보게 함으로써 하늘로 올라가는 길을 찾지 못하게 하는 것이다. 이렇게 하면 집안의 나쁜 일을 알리지 못할 것이라는 생각에서다. 우리나라에서도 조왕신의 입이라고 여기는 아궁이에 엿이나 술을 바르는 풍속이 있다.

우리나라 민가에서는 아침마다 청수를 조왕에게 올려 매일 치성을 드리며, 사찰에서도 청수는 물론 아침 10시에 공양을 올린다. 중국에서도 매월 초하루와 보름에 향불을 피우고 축원을 올리며, 식당에서는 조왕에게 매일 치성을 드리기도 한다. 그러나 조왕에게 지내는 제사 중 가장 성한 것은 조왕이 하늘로 올라가는 12월 23일이며, 우리나라에서도 솥에 밥을 가득하고 밥주걱을 꽂거나 솥뚜껑을 뒤집어 그 위에 제물을 진설한다. 이러한 내용으로 보아 조왕신은 한·중 간에 관련이 있음을 알 수 있다.

그런데 조왕신에 대한 제사 시기는 분분하다. 문헌에 보이는 제사 시기는 1월, 4월, 8월, 12월인데, 『예기』에서는 4월에, 도교 서적인 『옥압기玉壓記』에서는 조왕신의 생일날인 8월 3일에, 『후한서·음흥전陰興傳』과 『형초세시기』에서는 12월에, 『포박자』(진)와 『제조祭竈』(남송)에서는 12월 24일에 제사를 지낸다고 하였다. 이를 통해 남송 이후에 민간에서는 12월 24일이나 23일에 제사를 지냈음을 알 수 있다.

이능화는 『조선무속고朝鮮巫俗考』에서 이수광李睟光이 『지봉유설芝峯類說』에서 주장한 내용을 비판적으로 소개하면서 우리의 조왕신은 중국식의 수입이 아니고 단군시대부터 내려온 오랜 습속이라고 설명하고 있다. 또한 『가례의절』에 조왕에 대한 신문神文이 실려 있으므로, 양반이 조왕에게 제사를 지낼 때는 이를 모방하여 제사를 지내야 한다고 한 이수광의 의견에 비판적인 견해를 보였다. 또한 조왕신앙이 송나라 때 우리나라로 들어왔거나 모방했을 것이라

고 보는 견해도 잘못된 것이라고 설명하고 있다. 그렇지만 중국과 우리나라의 조왕신앙에 나타나는 관념이나 종교적인 행위 등은 중국과 매우 유사하다.

3. 조상신

조상숭배는 유교의 중요한 덕목 중 하나이다. 집안에서 조상을 섬기는 방법에는 세 가지가 있다. 첫째는 유교식 제사를 통해 조상신을 모시는 것이다. 명절이나 기일에 제사를 드리는 조상으로, 종가에서는 4대봉사를 하고 5대째 조상부터는 시제를 올린다. 조상의 위패는 사당이나 벽감에 모셔둔다. 둘째는 집지킴이의 하나로 조상신을 섬기는 것이다. 이때의 조상신은 유교식 조상신과 달리 모든 조상을 신으로 대하고 조상들 간에 엄격한 서열이 없다. 위에서 말한 조상신은 유교적 관념에 따라 종손집에서만 모신다는 공통점이 있다. 드물게 차남이 분가할 때 새로 받드는 경우도 있다. 셋째는 경기, 충청도 일대에서는 '왕신'이라고 하여 특별한 조상신을 섬기는데, 단지에 쌀이나 상자 안에 한복 등을 넣어둔다.[45] 예를 들어 병이 있거나 신체적으로 결함이 있는 자가 단명하면 그 한을 풀어주기 위해 집안의 조상신으로 섬긴다. 이렇게 섬긴 조상신은 위에서 말한 두 가지의 경우와 달리 종가에만 제한시키지 않는다. 또한 한두 세대가 지나면 섬기지 않는 경우가 대부분으로 지속적인 집 지킴이의 신은 아니다.

지역에 따라 조상신은 집안의 으뜸 신으로 받들어지기도 한다. 경기도 내륙지방에서는 10월 상달 고사 때 안방에서 제일 먼저 제사를 올린다. 떡시루도 다른 신체보다 크다.

중국에서 일반적으로 자손과 친족관계에 있는 '사자死者'를 가리키는 말로 '조상祖上' '조선祖先' '조공祖公'이 있고, 조선祖先은 시간이 경과하면서 신명神明으로 정착된 조상신[祖神]으로 받들어졌

1 조상단지. 단지 안에는 쌀이 담겨 있다(경상도).

2 특별한 가정에서만 모신 대감신이다(경기도).

3 터줏가리 모습의 몸주대감이다. 주인의 건강을 위해 모신 조
 상신이다(경기도).

4 시렁 위에 모신 조상단지이다(전남).

5 몸주단지. 개인적으로 모신 특별한 조상신이다(경

6 무복과 벙거지가 들어 있다(경기도).

7 어머니를 위해 모신 조상 대감신이다(경기도).

8 대감독 안의 쌀. 큰 독 안에 작은 단지 넣어 보관하였

삶과 생명의 공간, 집의 문화

다.[46] 가신에서 말하는 조상신은 신으로 정착된 조상을 가리키는 것이다.

우리나라에서 조상신을 가리키는 명칭도 열 가지가 넘는데, 그 중 일반적인 명칭으로는 '조상단지'·'신주단지'·'조상할매'·'세존'·'제석' 등이 있다. 이들 용어를 통해 조상신은 풍요를 기원하는 성격과 불교와 유교적 성격이 잘 반영되어 있다고 본다.[47]

4. 삼신

삼신은 출산·육아·성장 및 산모의 건강을 관장하는 지킴이로 삼신할매(할머니), 삼신바가지, 산신(産神)이라고도 부른다. 삼신은 여성의 출산과 관련된 신인지라 신체는 모두 여자로 인식한다. 우리나라에서는 삼신이 좌정한 안방 시렁 위에 곡물을 넣은 오지그릇이나 바가지를 놓아두거나 '삼신자루'라 하여 한지로 만든 자루 속에 쌀을 넣어 아랫목에 매달아두기도 한다. 곡물은 다른 가신과 마찬가지로 10월 상달에 교체해 준다.

삼신은 손이 귀한 집에서 많이 모셨다. 그래서 많은 가정에는 삼신을 위한 별도의 공간을 만들지 않는 경우가 대부분이다. 일부 지역에서는 임신을 하면 삼바가지를 시렁 위에 미역, 짚 등과 함께 얹어둔다. 아이를 낳으면 무당이 와서 자배기에 물을 퍼놓고 그 위에 바가지를 엎어놓고 막대기로 두드리면서 복(福)을 빌어준다. 아이를 낳으면 산모의 머리 쪽 벽에 창호지를 걸어놓고 삼신이 좌정한 곳

삼신단지(좌)
삼신생위
국립민속박물관

으로 여긴다. 이때 정화수, 밥, 미역을 차려놓고 아이의 건강을 빈다. 또한 산모나 아이가 병이 나면 삼신상을 차리고 비손한다. 설, 정월, 대보름, 추석, 동지 등 주요 명절 때에도 삼신의례를 행한다. 삼신에게는 비린 음식을 올리지 않는 것이 철칙이다.

경상도 안동지방에서는 삼신은 그 집안의 여자 조상이 신체로 모셔지기도 한다. 대개 작고하신 시어머니 혹은 윗대 할머니가 삼신으로 모셔진다. 만일 시어머니를 삼신으로 모셨을 경우 며느리가 죽으면 먼저 모셨던 삼신은 나가고 죽은 며느리가 새로운 삼신으로 자리 잡는다. 삼신은 보통 장손에게로 이어지지만 꿈 또는 점괘에 따라 지차之次들도 삼신을 모신다.

삼신단지나 삼신주머니의 쌀은 가을에 햇곡으로 바꾸어주고, 헌 쌀은 밥을 해 먹는다. 그 밥은 머슴에게도 주지 않고 집안 식구들끼리만 나눠 먹는다. 이는 자손이 계속 번창하기를 바라는 마음에서다.

5. 업

우리나라의 업業은 재물을 관장하는 신으로 여긴다. 중국의 경우는 여러 유형의 재물신이 등장하지만, 우리나라에서는 '재물신'이라고 직접 통용되는 신은 존재하지 않는다.

업은 업왕신業王神, 업위業位, 업위신業位神, 지킴이 등으로 불리며, 이능화는 업의 종류를 인업, 뱀업, 족제비업 등을 들었다.[48] 또한 업을 봉안하는 방법에 대해『신단실기神壇實記』를 인용하여 "가내 정결한 곳을 택하여 단을 만든 다음 토기로 화곡을 담아 단상에 두고 볏짚으로 주저리를 만들어 씌운다. 이를 부루단지扶婁壇地 또는 업왕가리業王嘉利라 한다. 그러니까 재산을 관장하는 신이라고 할 수 있다. 단군의 아들 부루가 다복했기 때문에 나라 사람들이 재신으로 신봉하게 되었다"라고 설명하고 있다.

그러나 업의 형태는 주저리는 물론, 나뭇단, 간장, 사람 등 다양하며 신체가 봉안된 것도 광이나 곳간[49]은 물론 나뭇간, 뒤뜰, 장독대 등 다양하다. 그것은 업의 종류에 따라 봉안하는 방법이라든지 장소가 다르기 때문이다. 한편, 경북 안동지방의 용단지를 업의 신체로 보기도 한다.[50]

'뱀업'은 '긴업'이라고 부르며, 뒤뜰에 주저리를 틀은 '업가리'에 깃들어 산다고 여긴다. 긴업 주저리와 유사한 것이 제주도의 '바깥 칠성'인데, 역시 뱀을 위해 지은 집이라는 점에서 공통점이 있다. 경기도 일대에서는 긴업은 일반 뱀과 달리 귀가 달리고 벽을 타고 다니는 존재로 묘사하고 있다. 업을 모신 주인에게 우환이 생길 징조가 있으면 꿈에 그 모습을 보인다고 한다.

터주는 매년 가을 주저리를 벗기고 새것을 입히는 반면, 업가리는 기존의 주저리에 새로운 주저리를 덧씌운다. 따라서 업가리는 시간이 흐를수록 커지기 마련인데, 이것은 재물이 차곡차곡 쌓이기를 바라는 마음이 반영된 것이다. 무엇인가가 털어낸다는 것은 재

긴업을 모신 모습(상, 좌)
업가리[경기도](상, 우)
긴업 고사[인천](하)

긴업이란 구렁이를 가리키며, 터줏가리
를 만들어 업인 구렁이가 집 밖으로 나
가지 못하도록 하였다. 업이 집 밖으로
나가면 그 집안이 패가망신한다는 속설
이 있다.

물이 나간다는 유감주술적 사고라고 할 수 있다. 오래 된 업가리는
높이와 밑지름이 2m가 넘기도 한다. 업가리를 모르는 일반인들은
마치 김치광으로 오해할 수도 있다.

　업가리 안에는 터주와 마찬가지로 곡식을 넣은 단지가 있으며,
가을 고사 때 햇곡식을 넣어둔다. 지역에 따라서는 단지 안에 돈을
넣는 경우도 있고, 아예 단지가 없는 경우도 있다. 단지 안에 든 쌀
은 밥이나 떡을 해서 가족들만 나눠 먹는다. 이것 역시 업이 재물
을 관장하는 신이기에 재물이 바깥으로 나가는 것을 막는다는 의
미가 있다.

'족제비업'는 나무 장작단에서 살기 때문에 족제비업이 봉안된 장소로 여기는 나무 광이나 뒤뜰에는 장작이나 솔가지 더미를 쌓아둔다. 또한 나무광에 족제비업을 모신 집에서는 나무를 땐 만큼 반드시 새로운 나무로 보충하는데, 만약 나무가 줄어들면 족제비가 다른 곳으로 가버려 집안이 몰락한다고 여기기 때문이다. 업으로 모시는 족제비도 일반 족제비와 달리 수염이 있고, 몸이 노랗고 주둥이가 하얗다고 한다.

'인ㅅ업'을 신체로 섬기는 집은 아주 드물다. 그것은 인업이 쉽게 사람들에게 들어오지 않고, 들어와도 빨리 나가기 때문이다. 다른 업과 달리 사람을 닮아 간사하다고 여겨 인업을 받은 몸주는 특별히 신경을 많이 쓴다.

어느 할머니는 자신이 시집을 온 후 방 안에 벌거벗은 아이를 보았다. 그런 후 며칠 동안 몸이 아팠고, 무당이 병을 보게 되었다. 무당은 그 아이를 업으로 섬겨야 한다고 말해주었다. 창고 한 구석에 쌀을 담은 단지를 인업의 신체로 삼았고, 창고 기둥에는 흰 실을 걸어놓았다. 아이를 업으로 섬긴 후 몸이 좋아졌고, 매달 흰죽을 쑤어 단지 앞에 놓고 빈손한다. 10월 고사 때는 시루떡을 하고, 단지의 쌀은 햇곡으로 바꾸어준다. 집안의 아무런 큰 탈 없이 살고 있다. 인업은 이후로 한 번 더 보았다고 한다.

어느 할아버지가 길을 가는데 어린 동자가 길을 걷는 것을 보았다. 그래서 "너는 어느 집을 가느냐" 물었더니 자신의 이름을 대는 것이었다. 괴이하게 여긴 할아버지는 다시 물어보았더니 동자는 똑같이 대답하였다. 집에 거의 다가오자 어린 동자가 갑자기 광으로 들어갔다. 할아버지는 인업임을 알고 바로 광에 흰죽을 쑤어놓았다. 동자의 흔적은 보이지 않았으나 죽이 절반은 줄어 있었다. 인업을 발견한 사람이

업이 먹고 남긴 죽을 먹으면 좋다고 하여 할아버지가 먹었다. 인업은 다른 사람의 눈에는 보이지 않는다. 그러나 할아버지 눈에만 보인다. 인업은 나가는 것도 눈에 보인다고 한다.

대를 이어온 진간장을 업으로 섬기는 경우도 있는데, 빛깔이 특별히 검은 까닭에 진간장이라고 부르며, 우리나라 일부 지역에서는 '삼간장'이라고도 부른다. 진간장은 간장이 줄어들면 재운도 줄어든다는 의미에서 집안의 경사에 쓴 후에는 퍼낸 만큼 반드시 새 간장을 부어 양이 줄어들지 않도록 한다.

경기도, 충청도에서는 광에 '광대감'이라고 부르는 항아리가 있다. 가을에 첫 수확한 쌀을 '광대감' 항아리에 가득 채우고, 시루떡을 해서 제사를 지낸다. 항아리의 쌀은 햇곡으로 바꿀 때까지 손을 대지 않는 것을 원칙으로 하나, 흉년이 들었을 때는 "대감님 쌀 좀 꾸어서 먹겠습니다"라고 빌리는 형식을 취해서 먹는다. 항아리의 쌀에는 살아 있는 영혼이 있다고 여겨 쌀의 빛깔이나 증감 여부를 보아 풍년이나 재물의 증가 여부를 판단하기도 한다. 중국 산동성에서는 12월 30일 저녁 '잉충剩蟲'을 만들어 곡식창고나 항아리에 넣어 한 해 동안 양식이 부족하지 않기를 바란다. 잉충은 뱀이 똬리를 틀고 있는 모습으로서 크기는 만두만 하며 보통 밀가루로 만들어 찐 것이다. 잉剩자는 "양식을 먹어도 떨어지지 않는다"라는 의미이다. 설에는 집안에 재물이 가득 차고 복이 많이 들어오기를 기원하는 '초재진보招財進寶' 등의 길상의 문구를 써서 양식창고 등에 붙인다. 문구는 네 글자지만 전체적으로 한 글자처럼 홍색으로 통일하여 쓴다.

업을 섬기는 집안은 그리 많지 않다. 이것은 업이 들어온 집안에서만 섬길 수 있고 또 누구나 업을 가지는 것이 아니기 때문이다. 많은 학자들이 가신들 가운데 업이 일찍 사라졌다고 보는 것은 잘

못이다. 업은 운명이고 자신의 팔자이기 때문에 대문에 놓은 업둥이를 어쩔 수 없이 키우는 것이다. 이를 거부하면 업을 받을 주인에게 큰 재앙이 온다고 여긴다. 업을 섬기는 집안은 업을 잘 모시면 그 집안이 부유하고 평안해지지만 그 반대인 경우에는 집안에 재앙을 몰아다 준다고 믿어 업은 부와 재앙을 가져다주는 이중적인 존재인 셈이다.

업은 같은 식구라고 하더라도 누구에게나 보이는 것이 아니라, 업과 처음으로 인연을 맺은 사람의 눈에만 띈다. 업을 신체로 섬기는 과정을 살펴보면, 동물업인 경우에는 꿈에 특정한 동물이 나타나 자신의 몸을 감거나 물고, 인업인 경우에는 주로 벌거벗은 동자가 주인의 눈에만 들어오는데, 이러한 현상을 무당이나 승려의 해석을 통해 주인이 업을 섬기게 된다.

한번 들어온 업이 집안을 떠나면 그 집안이 패가망신한다고 여기기 때문에, 주인은 업을 섬기는 데 각별히 주의를 하며, 외부인이 접촉하는 것도 꺼린다. 또한 딸이 시집을 갈 때도 그의 옷 한 벌을 집에 놓고 후에 가져가도록 하는데, 이것은 업이 외부인이나 딸자식을 따라 집 밖으로 나갈 수 있다고 믿기 때문이다. 옷을 집에 남겨두는 것은 잠시 외출을 한다는 상징적인 의미이다.

6. 터주

터주는 땅을 돌보는 신으로 '터줏대감'·'터대감'·'후토주임后土主任'·'대주垈主'·'터주가리'라고 부른다. 호남지방에서는 '철륭', 영남지방에서는 '용단지'라 부르기도 한다. 지킴이로서 터주신은 집터를 관장하고 집안의 액운을 걷어주고 재복을 주는 신이다. 터주의 기능과 명칭, 신체와 관한 내용을 1930년대 문헌에서는 다음과 같이 설명하고 있다.[51]

용단지 단지 위에 돌을 올려두었다(경북).

용단재(우)
단지 위에 시루를 올려두었다(경북).

택지宅地의 주재신主宰神, 오방지신五方地神 가운데 중앙신中央神이
어서 다른 사방신四方神을 통괄하여 택지의 안전보호를 관장한다. 토
주대감土主大監·기주基主·후토주임后土主任·대주垈主·지신地神 등으
로도 부른다. 신체神體는 작은 항아리 속에 백미 또는 나락·수수 등의
곡물을 넣은 것을 짚가리로 씌운 것으로 뒤뜰 또는 장독대의 구석에
안치하는 것이 보통이다.

터주는 집 뒤 울타리 안이나 장독대 옆에 터주가리를 만들어 모
신다. 작은 항아리에 쌀을 담고 빗물이 스미지 않도록 고깔 모양
의 주저리를 덮는다. 그리고 주저리가 날아가지 않도록 왼새끼 줄
을 터주 허리에 두른 후 앞쪽에는 한지를 잡아매어 두었다. 경기
일부 지방에서는 터주신 내외분이라고 하여 두 개의 터주가리를
세우기도 한다.

터주신에 대한 신앙은 경기도를 비롯한 중부지방에서는 광범위
하게 나타나지만 충청도를 경계로 남으로 내려가면 점점 희미해진
다. 경기도에서는 터줏가리는 10월 상달에 벗겨내고 새로운 짚으로

터주(경기도)(상, 좌)
버린 예전 터줏가리(경기도)(하, 좌)
돌 위에 올려놓은 터줏가리(경기도)(우)
터줏가리 두 개를 만들어 할아버지, 할머
니 터주로 부른다. 터줏가리 안에는 단지
가 있어 벼나 콩 등을 넣어두고 햇곡식을
거두면 새로 간다.

주저리를 튼다. 주저리를 트는 행위를 '옷 입힌다'고 달리 말하기도
한다. 헌 주저리는 산에 버리거나 마을 성황당에 걸쳐놓아 자연스
럽게 없어지도록 한다. 때로는 불에 태우거나 논의 거름으로 쓰기
도 한다. 단지 안의 쌀도 햇곡으로 교환해 주고 묵은쌀은 밥이나 떡
을 해먹으며 복을 빈다.

터주 제사는 일반적으로 10월에 길일을 택해서 콩떡과 돼지머리
를 제물로 하여 지낸다. 또한 파종할 때, 집안에 우환이 있을 때, 마
음이 불안할 때마다 시루떡을 해서 터주에 받치고 빈손을 한다. 시

터주 고사 모습(인천)

루떡 대신 죽을 쑤어 풀기도 하고, 돼지머리만 바치기도 한다.

터주단지에는 벼를 넣는 것이 일반적이나, 근래에는 쌀 대신 동전을 넣기도 하고, 쌀과 동전을 같이 넣기도 한다. 쌀을 넣는 경우 경기도에서는 단지 안에 쌀을 채우지 않는다. 그래야 다음 해에 터주신이 쌀을 채우라고 농사를 풍년이 들게 해준다고 믿기 때문이다. 이것을 보면 터주신은 농사와 밀접한 관련을 맺고 있음을 알 수 있다.

한편, 중국에서 토지신은 민간에서는 할아버지[土地公·土地爺], 할머니[土地婆·土地奶奶]라고 부르고, 문헌에는 '사신社神'·'후토지신后土之神' 등으로 적고 있다.[52] 토지신을 가리키는 여러 명칭 가운데 후토后土, 후직은 여성을 상징하는 단어로 보며, 토지를 '지모신'이라고 부른다. 토지신은 성별이 여성에서 남성으로 바뀐 것이다.

중국의 대부분 마을마다 토지묘土地廟가 있어 봄, 가을로 제사를 지낸다.[53] 당나라 구광정丘光庭의 『겸명서兼明書·사시社始』에는 토지신이 혈거식 주거에서부터 보이며, 가정에서 토지신에게 제사를 지내는 것을 '류霤', 황제가 지내는 것을 '사社'라 한다고 적고 있다.[54]

갑골문자에서 '사社'자는 토지 또는 토지신을 가리키는 단어이고, 주나라에서는 천신과 동등한 위치이다.[55] 그러나 춘추전국시대 이후 토지신은 세속화, 지역화되는 경향이 생기면서 실명을 가진 토지신이 지역에 따라 다양하게 등장하게 된다. 또한 명·청 시기에는 토지신의 부인도 함께 모시게 된다.[56] 토지신의 생일은 2월 2

삶과 생명의 공간, 집의 문화

일이며, 민간에서는 이날 제물을 차리고 제사를 지
낸다.[57]

중국의 토지신은 집터, 사람들의 평안과 오곡 풍
수를 관장하는 역할을 한다. 하북성 지역에서는 토
지신 신체를 조벽照壁이나 대문 한쪽에 화상을 그려
모시고 정기적으로 제사를 지낸다. 토지신의 성별은
남성으로 수염과 눈썹이 백색으로 그려져 있고, 때
때로 토지할머니와 같이 모셔지기도 한다.

토지신의 화상 좌우에는 "土地堂前坐(토지당전좌)
四季保平安(사계보평안)"이라는 대련이 적혀 있다. 산
서성에서는 토지신에게 집을 짓기 전, 흙을 파헤친
다음, 집을 지은 후 등 세 차례에 걸쳐 제사를 지낸
다.[58] 집이 완공된 뒤의 제사에는 새 쌀로 음식을 만
들어 제사를 지낸다. 산서성에서는 뱀을 토지신으로

중국의 토지신(하북성)

여겨 집 근처에서 뱀을 보면 절대로 죽이지 않고 향불을 피워 보내
기도 하는데,[59] 이러한 행위는 우리나라에서도 행해지고 있다. 운
남성 등지에서는 집터를 관장하는 신을 용으로 여겨, 집을 지을 때
용을 집터 안에 안장하는 의식을 행한다. 그리고 대문에는 양의 뿔
을 걸어둔다. 안동의 '용단지'를 토지신으로 보는 견해와 일맥상통
한다.

7. 뒷간신

뒷간신은 변소 귀신, 부출 각시, 측도 부인, 측신 각시, 정낭 귀신
등 다양하게 부른다. 명칭으로 보아 뒷간신은 여신이고 다른 집지
킴이와 달리 귀신이라고 부르는 것을 보면, 숭배하는 신적 존재라
기보다는 잡신 또는 잡귀로 생각하는 정도다. 뒷간은 집 밖에 있는
공간으로, 집안의 안택이나 고사 때 떡과 술을 부어놓는 정도이며

중국처럼 양잠과 관련된 뒷간신의 신앙의례는 보이지 않는다.

한편, 중국에서 뒷간신[紫姑]은 '갱삼고양坑 三姑孃'·'삼고 三姑'·'칠고 七姑'·'마고 茅姑'·'자고 子姑'·'척고 戚姑'·'기고 箕姑'·'측고 厠姑'·'동시낭東施娘'[60] 등으로 불리며,[61] 문헌에서는 '의의 倚衣'[62]·'곽등 郭登'[63]·'후제 后帝'[64] 등 구체적인 명칭이 거론되고 있다. 뒷간신의 성별은 유래담을 통해 여성임을 알 수 있다.[65]

뒷간신은 노여움을 잘 타고 성질 또한 나쁜 존재로 여긴다. 그래서 뒷간신이 한 번 화를 내면 무당도 어쩔 수 없다고 한다. 사람들에게 있어 뒷간신은 두려움의 존재이기도 하다. "뒷간에 넘어지는 것은 귀신이 화를 낸 결과이다"·"뒷간에 넘어져 생긴 병은 고칠 수 없다"·"뒷간에 넘어지면 생명이 짧아진다"·"뒷간에 넘어지면 친척이 죽는다" 등의 속어는 뒷간신의 흉악한 모습을 표현하는 말들이다. 민간에서는 뒷간에서 넘어져 부상을 당하거나 똥독에 빠지는 경우에는 떡을 해서 뒷간신에게 바치기도 하고, 콩떡을 해서 환자에게 먹인다.

뒷간신 명문(서울)

뒷간을 새로 짓거나 헐어버릴 때는 길일을 택했고, 받침돌인 '부추돌'도 함부로 옮기지 못한다. 만약 이를 어길 때는 가족들에게 불행이 온다. 경기도지역에서는 하늘과 땅이 맞닿는 '천지대공망일'에 뒷간을 수리하면 괜찮다고 여기며, 하늘과 땅이 붙는다는 것은 "하느님이 눈을 감아준다"라는 의미로 이날에는 어떤 일을 해도 문제가 없다. 이날을 "하늘이 귀가 먹고 땅이 벙어리 되는 날"이라고 달리 표현하여 결혼, 장례식도 이날 거행하면 좋다.

강원도의 측간 각시는 언제나 긴 머리카락을 헤아린다. 사람이 갑자기 들어오면 놀란 나머지

삶과 생명의 공간, 집의 문화

화가 나서 머리카락을 뒤집어 씌우면, 그 사람은 병을 얻어 죽고 만다. 뒷간신은 6월 16일과 26일 등 6자가 든 날에만 머문다고 한다. 이와 유사한 내용은 중국의 『고금도서집성·신이전古今圖書集成·神異典』에 적혀 있다. "측신은 매달 6일에 내려오며, 그날 그와 만난 사람은 보는 즉시 죽거나 병을 앓는다"고 적고 있는 것을 보면 우리와 중국이 많은 관련이 있음을 알 수 있다.

우리와 중국이 많은 관련성을 가지고 있음은 뒷간신 유래담에서도 볼 수 있다. 제주도 〈문전 본풀이〉에 보면 "남씨의 첩인 노일제대귀일의 딸은 본부인과 일곱 아들을 없애려다가 들키자, 뒷간으로 달아나 자살을 하고 측도 부인이 되었다"고 나온다.[66]

『형초세시기荊楚歲時記』와 『옥촉보전玉燭寶典』에서는 『동람洞覽』을 인용해서 뒷간신을 황제의 고귀한 딸로 표현하고 있다.[67] 그 중 북송 때 소식蘇軾이 기록한 뒷간신의 유래담을 보면 다음과 같다.[68]

첩 하미何媚는 자가 여경麗卿이고 어려서부터 학문을 습득하였는데, 수양자사壽陽刺史가 하미의 남편을 죽이고 그녀를 자신의 첩으로 삼았다. 그의 처가 하미를 질투하자, 하미는 뒷간에서 자살을 하였고 구천을 떠돌자 그녀를 뒷간신子姑神으로 삼았다.

청나라 때 왕당王棠이 쓴 『지신록知新錄』에도 소식의 조왕신 유래담이 보이며, 뒷간신을 가리키는 '칠고七姑'가 '척고戚姑'에서 음이 변해서 생긴 용어라고 설명하고 있다.[69] 청대 육풍조陸風藻의 『소지록小知錄』에서는 수양자사壽陽刺史의 이름이 이경李景이라고 명확히 나오고, 자살한 날짜도 정월 보름날로 구체적으로 적고 있다.[70] 다만 첩이 처에게 질투를 한다는 것이 중국과 다른 점이다. 그러나 젊은 첩이 죽었다는 것은 공통점이며, 그러기에 뒷간신을 무서운 존재로 여기는 것이다.

중국에서는 정월 보름날 뒷간에서 뒷간신을 영접하고 일 년 동안의 길흉화복을 점친다. '뒷간신[紫姑] 점'은 남조에서 당나라 때 뽕나무 농사가 잘 되는지를 점치는 풍속에서 시작되었다. 『이원異苑』의 기록에 따르면, 사람들은 정월 보름날 밤에 첩의 형체를 만들어 뒷간과 돼지칸 주변에서 그녀를 맞이하였고, 이때 "오자서伍子胥(남편)이 죽었고, 조씨(처)가 죽었으니 나와서 놀아라"고 축원을 한다. 그리고 뒷간귀신의 신체를 들어 무거우면 신이 강림한 것으로 여겨 술과 음식을 차려 제사를 지내고 양잠의 풍년을 점쳤다. 이 기록을 통해 유경숙劉敬叔이 『이원異苑』을 쓴 남북조시기에 뒷간신을 청해 양잠의 풍흉년을 점치는 풍습이 성행하였음 알 수 있다.

그 밖에 『형초세시기荊楚歲時記』에는 "정월 보름날 뒷간신을 맞이하여 누에치기의 풍흉년을 점치었다"고 적고 있으며,[71] 『옥촉보전玉燭寶典』에도 "저녁에 뒷간신을 맞이하여 점을 쳤다"고 기록되어 있다.[72] 또 『형초세시기』[73]와 『옥촉보전』[74]에는 뒷간을 깨끗이 청소해야 뒷간신이 강림한다고 적고 있다. 오늘날에도 키와 빗자루를 가지고 뒷간신의 신체를 만들어 제사를 지내며, 제사를 지낼 때도 남자들은 참여하지 않는다. 그렇지 않으면 뒷간신이 강림하지 않는다고 여긴다.[75]

8. 문신

문신門神은 절의 사천왕과 마찬가지로 대문으로 들어가는 잡귀나 부정을 막는 문에 깃든 신이다. 그 외형外形은 중국에서는 주로 그림이나 글로 묘사되지만, 우리의 경우 민간에 구전되는 경우가 많다. 제주도에서는 육지 대문에 해당하는 정살과 정주목에 있는 신을 '남선비'라 부르고,[76] 경기·충청도 지역에서는 대문을 지키는 신을 '남해대장군'이라고 일컫는다. 이는 대문이 흔히 남쪽을 향하고 있기 때문에 붙여진 이름이고, 장군이라는 호칭에서 문신이 무관武

官이라는 점을 보여준다. 이러한 경향은 중국의 문신에서도 비슷하다.

무속에서 무당들은 출입문의 신을 '수문守門대감'이라고 한다. 과거 문헌에는 우리나라에서도 중국처럼 문신을 붙인 사례가 보이지만, 오늘날 우리나라 민간에서 대문신은 실제 형상이 없는 '건궁'으로 섬기고 있다. 신神은 보이지 않는 존재라는 점에서 우리나라의 문신이 중국의 문신보다 원형에 가깝다고 말할 수 있다.

중국의 가가호호 대문에는 갑옷을 입은 장군들이 칼이나 도끼를 들고 위엄 있는 얼굴로 서로 바라보는 문신 그림이 붙어 있다. 우리나라에서는 현재 문신을 붙이는 풍습은 볼 수 없으나 문헌들을 통해 과거 대문에 문신을 붙이는 풍습이 있었음을 알 수 있다. 서울에서는 문신으로 신도神茶, 수성선녀壽星仙女, 직일장군直日將軍, 귀두鬼頭 등을 붙였으며,[77] 이능화李能和의 『조선무속고』에서는 궁중에서 신도神茶, 울루鬱壘, 위지尉遲와 진숙보秦叔寶 그리고 갈葛, 주周 장군을 문신門神으로 삼았으며, 세화歲畵로 수성선녀壽星仙女, 직일장군直日將軍, 종규鍾馗, 귀두鬼頭 등을 대문에 붙였음을 적고 있다.[78]

조선시대 문집에서도 문신에 대한 기록이 보인다. 『면암집勉庵集』에는 제석날 대문 가운데 그림 대신에 '신도울루神茶鬱壘'의 4자字를 크게 써서 대문에 붙이기도 하였다고 적고 있다.[79] 경북 안동 퇴계종택 중문에서 그 예를 볼 수 있다. 또한 당시 문신門神에 대해 시로 표현하고 있다.

단청으로 그린 부적 울루라고 불리우니　　符貼丹靑鬱壘名

황금 갑옷 입은 장부 무섭고 사납네　　　丈夫金甲貌獰猙

일 년 내내 문 지키는 그대의 덕택으로　　終年賴爾持門力

요망한 귀신들 감히 들어오지 못하네　　　百種妖魔不敢橫

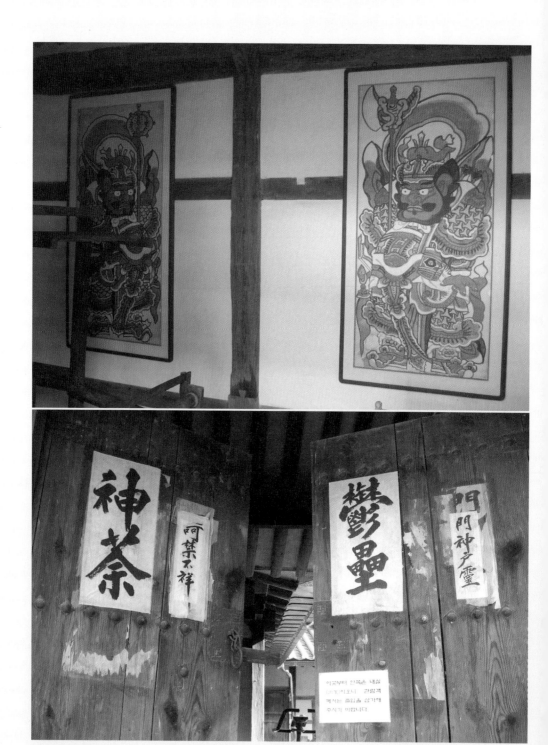

문신 위치와 진숙보(상)

임금으로부터 하사받았다는 북촌 댁의 문신 위지와 진숙보로 오늘날 중국의 문신과 유사한 것을 보면 중국의 영향을 받았음을 알 수 있다(경상북도).

신도와 울루(하)

신도와 울루는 옛 문헌에 나오는 문신이다. 우리나라에서도 과거에는 신도와 울루라는 문구를 많이 써서 붙였으나 지금은 잘 보이지 않는다(경북 안동 퇴계종택).

문신에게 고사 지내는 모습(상, 좌)

복을 받는다는 의미에서 대문을 활짝 열고 바깥쪽을 향해 고사를 지낸다(충청남도).

대문 고사(인천)(상, 우)

중국의 장군 문신(하, 좌)

문신에 금박을 입힌 모습(절강성).

대문에 그린 문신(중, 우)

문신이 누구인지는 구체적으로 알 수 없으나 홀기를 들고 있는 모습으로 보아 문관임을 알 수 있다(절강성).

관우와 장비 문신(하, 우)

이러한 풍속은 중국에도 있는데, 대문에 글씨를 새기는 것은 그림을 대신한 것이므로 그림 이후에 생긴 것이다. 이는 호랑이 그림 대신 '虎'자를 써서 붙이는 것과 마찬가지이다.

조수삼趙秀三(1762~1849)이 기록한 『세시기』에는 대문 내외에 다른 문신의 그림을 붙였음을 적고 있다. 대문 밖에는 갑옷을 입은 무사甲士가 마주 보게 붙이는데, 한 명은 왕을 호위하는 위장衛將들이 많이 쓰는 철로 만든 복두와 금비늘이 달린 갑옷에 대쪽처럼 생긴 금간金簡을 든 당나라 장군 진숙보秦叔寶라고 설명하고 있다. 다른 한 명은 구리로 만든 투구[兜鍪]와 금비늘이 달린 갑옷에 도끼[宣化斧]를 든 울지공尉遲恭으로 묘사하고 있다. 대문 안에는 재상宰相이 마주 보고 있는데, 모두 검정색 복두를 썼으며 대홍색 포袍를 입고 각각 꽃을 꽂은 위징魏徵과 저수량褚遂良이라고 적고 있다.[80]

위의 기록에 따르면 대문에 무신武神을 주로 붙였음을 알 수 있는데, 중국의 문신 유형의 변천에서도 알 수 있다. 즉, 중국 초기의 문신은 무관이었으나 후에 문신文臣으로 점차 바뀌어가고, 근래에는 벽사보다는 길상과 복의 의미를 가진 아동兒童이 문에 자주 등장한다. 조선시대 이덕무의 기록에서는 문신 가운데는 의장儀仗 또는 지휘 용도로 사용하는 깃발을 들고 있는 신선을 묘사한 글이 있다.[81]

18세기에도 서울 사람들은 대문에 위징이나 울지경덕尉遲敬德 등의 문신을 붙였다. 위징은 꽃 모자를 쓰고, 울지경덕은 사자 띠를 둘렀다고 표현하고 있다.[82] 위징이 꽃 모자를 둘렀다는 것은 문관을, 을지경덕이 사자 띠를 둘렀다는 것은 장군을 의미한다.

『해동죽지』에도 울지공尉遲恭과 진숙보陳叔甫 등 문신의 이름이 보인다. 이들 문신은 옛날 궁중에서 두 신장의 모습을 그려 내외 친척과 각 궁에 나눠주었다고 한다. 이것을 동지에 붙이는데 '문비'라고 한다고 적고 있다.[83] 또한 금갑옷과 마귀를 물리치는 도끼斧鉞와 절節을 들고 있는 이가 신도神荼와 울루鬱壘임을 표현하고 있다.[84]

우리나라 최초의 문신은 처용이라고 할 수 있다. 『삼국유사』에 보면, 신라인들이 처용의 그림을 벽사의 의미로 문에 붙였음을 적고 있다.[85] 이 같은 기록이 성현成俔(1439~1504)의 『용재총화慵齋叢話』에도 기록되어 있는 것을 보면, 삼국시대의 풍습이 조선시대까지 이어졌음을 알 수 있다.[86] 그러던 것이 도교의 유입과 시대적 변천에 따라 문신으로서의 위용보다는 주술적 성향이 강조된 부적으로 간주되어 오늘날에 이른 것으로 생각된다.

『용재총화』·『동국세시기』·『열양세시기』에 기록된 바에 의하면 처용處容은 직일장군直日神將, 위지공慰遲恭, 진숙보秦叔寶, 귀두鬼頭, 종규鍾馗, 각귀角鬼, 위정공魏鄭公 등과 함께 문신으로 묘사되어 있다. 그러나 처용處容을 제외하고 다른 신들은 중국에서 들어온 신이다. 이능화는 『조선무속고』에서 이들 풍속이 고려 중엽 예종 때 도교와 함께 유입되었을 것이라 주장하고 있다.

처용이 문신이 된 유래는 『삼국유사』에 보인다.[87] 신라 35대 헌강왕(875~886) 때 동해 용왕의 아들인 처용의 너그러운 마음에 감복한 역신疫神이, 처용의 얼굴을 그려 붙인 집에는 돌림병이 들어가지 않도록 막겠다고 맹세하는 내용이다. 그런데 연희에서 보이는 처용탈과 처용을 나타난 개운포開雲蒲(현 울산)라는 지역 때문에 일반적으로는 처용을 서역에서 온 외국인으로 보고 있다. 처용의 형상과 비슷한 토용이 신라 무덤에서 발견되고, 당시 개운포가 신라 무역의 중심항으로서 많은 외국인들이 왕래한 것은 사실이다.

그러나 처용이 외래인이든 아니든 오랜 기간 동안 우리나라 문신으로 자리를 잡았다. 한편, 김학주는 처용과 종규의 발생설화와 문신의 성격에 공통점이 있다는 점을 들어 상호관련성을 제시하였고, 처용이라는 말 자체도 종규로부터 나왔을 가능성을 제시하였다.[88] 그러나 성현의 『용재총화』에 처용과 종규가 동시에 등장하고, 인물의 생김새도 전혀 다르게 보인다. 성현은 처용의 생김새와 유래, 기

능에 대해 설명하고 있는데 처용은 사람도 귀신도 신선도 아닌 시뻘겋고 풍만한 얼굴에 하얗게 성긴 이, 솔개 어깨에 반쯤 걸친 청운포靑雲包를 입은 모습으로 묘사하고 있다.[89] 또한 처용의 얼굴을 붙이는 풍속은 신라 때부터이며, 사악한 요괴를 물리치기 위해 정월에 붙인다고 묘사하고 있다.

한편, 중국의 문신으로는 신도神荼와 울루鬱壘, 진경秦瓊과 위지공尉遲恭이 대표적이다. 신도와 울루는 중국 최초의 문신으로 그에 대한 기록은 왕충王充의 『논형論衡·정귀訂鬼』편에서 『산해경山海經』을 인용하여 기록하고 있다. 『산해경』은 중국 최초의 지리 및 신화전설을 기록한 책으로 대략 전국시대 초기의 서적이다. 이들 기록을 사실로 받아들인다면 중국에서 신도와 울루는 전국시대에 이미 존재한 문신이라고 할 수 있다. 신도와 울루는 도삭산度朔山의 신선으로 악신을 갈대 줄로 포박하여 호랑이에게 먹이는 역할을 한다. 민간에서 신도와 울루의 그림이나 글씨를 써서 대문에 붙인 것은 이러한 기록에서 기인한 것이다.

동한 때 응소應邵의 『풍속통의風俗通意·시전祀典』에는 민간에서 도인桃人, 갈대, 호랑이 그림 외에도 지속적으로 신도와 울루 그림을 대문에 붙이는 풍속에 대해서 적고 있다. 신도와 울루의 문신은 수나라 때도 성행하였으며,[90] 『유설類說』 권6과 『세시광기歲時廣記』 권5에서는 『형초세시기』를 인용하여 민간에서 1월 1일 신도와 울루를 문에 그리고, 그들을 문신으로 섬겼음을 언급하고 있다. 당나라 때 『삼교원류수신대전三教源流搜神大全』 권4에서도 복숭아나무 판에 신도와 울루의 그림을 그린다고 적고 있다.

진경秦瓊(?~638)과 위지공尉遲恭(585~638)은 중국의 대표적인 문신이다. 이들은 당 태종 시기의 인물이며, 명나라 만력(1573~1619) 기간에 쓴 『전상증보삼교수신신대전全相增補三教搜神新大全』 권7에 문신이 된 유래를 적고 있다. 이것을 통해 진경과 위지공은 원나라

삶과 생명의 공간, 집의 문화

와 명나라 사이에 문신으로 자리를 잡았음을 알 수 있다. 송나라 때에는 화본과 희곡이 널리 퍼져 사람들이 자연스레 진경과 위지공을 알게 되었고, 그 이후에 역사적인 인물이 문신으로 자리를 잡게 된다. 그런데 『전상증보삼교수신신대전』에서 위지공의 성을 호胡로 표기하고 있다.

진경은 자는 숙보叔寶이고 산동성 역성현歷城縣 사람이다. 수나라 말기에 이세민李世民을 도와 당나라를 세우는 데 큰 공을 세웠으며, 당 태종은 그를 좌무위대장군左武衛大將軍에 임명하였다. 죽은 뒤에는 호국공胡國公으로 개봉되고 능연각凌煙閣에 초상이 모셔졌다. 진경의 이름은 장회章回의 소설 『설당연의說唐演意』를 통해 민간에 알려지기 시작하였으며, 위지공과 더불어 당 태종의 충실한 신하였다.

위지공은 자는 경덕敬德이고 산서성 삭주朔州 사람이다. 진경과 함께 이세민이 새로운 왕조를 세우는 데 큰 공을 세운 장군이다. 그는 경주도행군총관涇州道行軍總管, 양주도독襄州都督 등의 관직을 거친 후에 악국공鄂國公으로 봉해진다. 죽은 뒤에는 충무忠武라는 시호를 받았다.

이들이 문신이 된 유래담이 아래와 같이 전해진다.

당 태종이 궁궐에 귀신들이 나타나 시끄러워 잠을 이루지 못하고 두려워서 이 사실을 신들에게 알리자 진경과 위지공이 함께 문을 지킬 것을 자청하였다. 그 이후 궁궐에는 아무 일이 없어 태종을 잠을 이룰 수 있었다. 그런데 두 장군이 밤에 잠을 자지 않는지라 태종은 화공畵工에게 두 사람을 그리게 하였는데, 그들은 손에는 도끼를 들고 허리에 활과 화살을 차고 얼굴은 분노한 모습이다. 이 그림을 궁궐 문 좌우에 붙였는데, 후세 사람들이 이를 따랐고 문신이 되었다.[91]

진경과 위지공의 문신 그림을 보면, 둘 다 갑옷을 입고 있고 허리

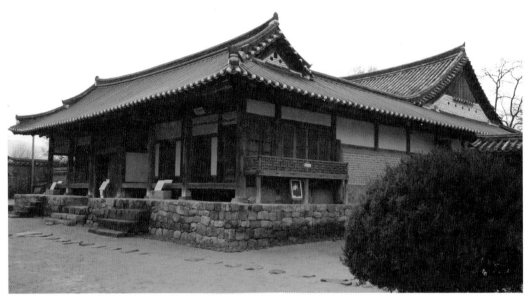

안동 하회 북촌댁

에는 활과 화살을 차고 있으며, 등에는 깃발을 꽂은 무장의 모습을 하고 있다. 그런데 진경은 얼굴의 홍색이면서 표정이 선량한 반면, 위지공의 얼굴은 흑색이면서 위엄 있고 무서운 형상을 하였다. 또한 진경은 칼날이 없는 쌍칼을 들고 있고, 위지공은 채찍과 같은 쇠에 마디가 있는 '쇠도리깨'를 양손에 들고 있다. 말을 탄 두 장군의 모습도 보이는데, 한 손에는 무기 대신 보물이 든 옥쟁반을 들고 있어 문신은 물론 재물신의 역할도 겸하고 있다.

진경과 위지공은 우리나라 문헌에 많이 등장하며, 안동 하회마을 북촌댁에는 진숙보와 호경덕의 세화를 소장하고 있는데, 이 그림은 정조, 순조 때 예조·호조 참판을 지낸 류이좌柳台佐(1763~1837)가 왕에게서 받은 것이라고 한다. 그런데 이 세화는 중국의 것과 마찬가지로 인물의 그림 형상이 같다. 이것은 중국의 세화가 우리나라에서 통용되었음을 말해주는 것이라고 할 수 있다. 『용재총화』에서 언급한 여러 대문 그림 가운데 개갑장군,[92] 『추재집秋齋集』[93]을 비롯한 조선 후기의 『경도잡지京都雜誌』, 『동국세시기東國歲時記』의 금

삶과 생명의 공간, 집의 문화

갑장군金甲將軍은 바로 진경과 위지공을 가리킨다. 진경과 위지공의 모습에 대해서도 구체적으로 언급하고 있는데,『추재집秋齋集』에는 진숙보는 철복두에 금비늘 갑옷을 입고 금간金簡을 들고 있고, 위지공은 투구에 금비늘 갑옷을 입고 꽃으로 장식한 도끼를 들고 있는 모습으로 설명하고 있다.

한편,『청장관전서靑莊館全書』에는 두 장군이 사자 띠를 두르고 있다는 세밀한 관찰력을 보여주기도 하는데,[94] 사자나 호랑이의 띠는 용감한 장군을 나타낸다. 우리나라 무덤을 호위하는 장군 석상의 허리띠에 호랑이 모양이 장식된 것도 그 때문이다.

『경도잡지』를 비롯한『동국세시기』에서는 황금 갑옷의 두 장군의 길이가 한 길이 넘었고, 한 장군은 도끼를 한 장군은 절節을 들고 있음을 묘사하고 있다.[95] 그 길이가 한 길이 넘은 것은 문짝 크기 정도의 장군 그림을 붙였기 때문이다.

한편, 몽골 복드칸 궁전은 몽골 혁명(1921) 전 제8대 마지막 생불인 복드칸의 겨울 궁전으로 중문에도 진경과 위지공의 모습이 보이는 것을 보면 대문 신앙이 몽골에까지 영향을 끼쳤음을 알 수 있다.

그 밖에 종규도 문신으로 등장한다. 종규는 자가 정남正南이고 섬서성 종남산終南山 지역의 수재였으나, 그 생김새가 추악해 사람들이 무서워하였다. 또한 종규는 과거에 장원하였으나 황제가 보니 인물이 흉하여 다른 사람의 말을 듣고 그를 내몰았다. 종규는 이를 비관해 혀를 깨물고 자살하였는데, 황제가 이를 후회하여 그를 '구마대신驅魔大神'으로 봉했다. 종규의 이름은 당나라 때 사전인『절운切韻』에 이미 보인다.『북사北史』에도 북조시대 때 본명이 종규라는 사람이 있었는데 자가 '벽사辟邪'라고 한다고 적고 있다. 당시에 종규에 대한 전설이 일반인에게 보편적으로 퍼져 종규라는 이름과 기능을 쓰게 된 것이다.

송나라 심괄沈括의『몽계필담夢溪筆談』권3에서『사물기원』을 인

용해서 말하기를 "당 현종이 병을 얻은 후 꿈에 붉은 옷을 입은 자가 한 쪽은 신을 신고, 한쪽 발은 맨발이며, 허리에 신발 하나를 매달았다. 코는 소 모양으로서 양귀비의 향주머니와 명황의 옥피리를 훔쳐가서 소리를 지르니 종규가 나타나 그를 잡았다. 종규의 모양은 찢어진 모자에 푸른색 옷을 입었고, 붉은 띠를 둘렀다. 종규는 과거에 떨어진 후 계단에 머리를 박아 죽었는데, 꿈에서 깨어난 왕은 병이 치료되었고, 오도자를 불러 그림을 그렸는데 정말 똑같이 그렸다"고 한다.

『역대신선통감歷代神仙通鑑』 권14에도 종규 그림을 문에 걸었음을 기록하고 있고, 청나라 때 소설인 『종규참귀전鍾馗斬鬼傳』과 『당종규평귀전唐鍾馗平鬼傳』에서는 종규가 문신이 된 시점이 당 덕종德宗 시대까지 거슬러 올라간다. 북송 신종神宗 때는 궁궐 창고에 보관되어 있는 종규 그림을 인쇄하여 제석 때 신하들에게 나눠주기도 하였다.[96]

『평귀전平鬼傳』에는 신도가 박쥐로 변하고 울루가 보검이 되어 종규를 도와주었다고 한다. 그 책 16회에는 "정월 1월 1일에 집마다 종규의 신상을 그리는데 눈은 박쥐를 바라보고 손은 보검을 들고 있다. 그 그림을 중당中堂에 걸어두고 문에 신도와 울루의 이름을 쓴다"고 적고 있다.

송나라 때 『동경몽화록東京夢華錄』 권10에는 12월에는 종규의 그림이 목각 판화로 찍혀서 민간에 나돌았음을 적고 있다. 화가가 문신을 그리던 것에서 판화의 발전으로 민간에게까지 문신이 널리 퍼지는 계기가 되었음을 설명하고 있다. 또한 『동경몽화록』 권10 제석에는 종규가 궁중 나희에 등장하였음을 적고 있다.

한편, 민간에 보이는 종규의 그림은 붉은 얼굴에 납작한 코, 덥수룩한 수염, 홍포를 입고 한 손에 칼을 들고 박쥐를 보면서 엉거주춤한 자세를 취하고 있다. 또한 날카로운 이빨을 드러내고 요괴를 바

라보고 있는 그림도 보이는데 이는 금방이라도 악귀를 잡아먹을 태세다. 종규 그림에 박쥐가 등장하는 것은 복을 상징하는 박쥐가 늦게 찾아온 것에 대해 질책을 하는 것이라고 한다.[97]

우리나라에서도 종규는 문신으로 등장하며,[98] 그 전래 시기를 신라와 고려시대로 보기도 한다.[99] 우리나라 종규 그림은 국립중앙박물관에 소장된 김덕성의 그림과 간송미술관의 작자 미상 그림 등이 있다. 이들 그림은 수묵화로서 문신 그림이 채색을 기본으로 한다는 점에서 문신을 그린 것으로는 보이지 않는다.[100] 그러나 국립중앙박물관 소장의 작자 미상 〈종규도〉는 종규상의 전형을 하고 있으며, 채색화이면서 크기도 알맞아 문신으로 사용되었던 것으로 보인다.

9. 가축신

우리나라에서도 집 안의 가축을 보호하는 신이 있다고 믿어서 외양간에 돌을 걸어 소삼신으로 여긴다.[101] 소의 삼신은 '군웅'이라고 하여 외양간 한쪽에 소고기를 건다는 기록도 있다.[102] 중국 운남성에서도 외양간에 돌을 걸어 가축들이 돌과 같이 건강하게 자라주기를 바라는 풍속이 있다.

우리나라 외양간에 돌을 거는 것도 중국처럼 유감주술적인 성격이 강하다고 볼 수 있다. 절강성 승주에서는 돼지신[太公]에게 돼지를 보호해 주기를 기원하고, 돼지가 새끼를 낳을 때는 떡과 촛불을 켜고 돼지의 순산을 빈다.

중국 산서성에서는 외양간 대문에 춘우도 또는 대련을 붙여 소의 건강을 빈다. 또한 외양간에는 원숭이가 마소를 끄는 그림을 붙이는데, 이것은 원숭이 한 마리를 외양간에 두면 마소가 병에 걸리지 않는다고 믿기 때문이다. 이는 『서유기西遊記』에서 손오공에게 피마온避馬溫이라는 관직을 준 것과 관련이 깊다.[103] 민간에서는 6월

가축신
돌처럼 가축이 잘 자라기를 바라는 마음을
담았다(중국).

23일을 말신의 생일이라 여기고 제사를 지낸다. 소의 건강을 기원하는 대련 문구는 우리나라 외양간에서도 볼 수 있다.

10. 제석과 칠성

제석과 칠성은 불교와 도교적 성격을 지닌 신으로 가신으로 섬기고 있다. 제석은 경기도 일대에서는 '지석주머니'라고 하여 쌀을 넣은 주머니 위에 고깔을 씌워 안방 벽 위에 매달아둔다. 전남 지역에서는 '제석오가리'라고 하여 종손집의 마루 또는 안방 시렁 위에 곡식을 담은 단지를 모신다. 제석신은 깨끗한 신으로 여겨 고사상에는 비린 것과 술, 고기 등은 올리지 않는다.

제석신은 인도에서는 원래 천신天神을 가리키며,[104] 『삼국유사』에는 천신인 환인桓因을 제석이라고 하였다. 『무당내력도』에서는 단군을 제석신으로, 이능화는 제석신을 단군의 아들 부루와 연결시켰다. 이러한 관념에서 볼 때 제석신은 하늘신이며, 가정에서 제석을 모시는 것은 천손의식天孫儀式이 있음을 알 수 있다. 그런데 제석신

은 무당들이 처음으로 가신으로 봉안하는 것이 일반적이다.

칠성신은 북두칠성을 가리키는 것으로 제석과 마찬가지로 하늘
신의 성격을 지니고 있다. 칠성은 가족의 수명 장수를 관장하는 신
으로 보통 장독대 위에 정화수를 올려놓고 북두칠성을 향해 기원을
하는 것이 일반적인데, 경기도 일부 가정에서는 안방의 선반 위에
무명 일곱 자를 창호지에 싸서 '칠성무명'으로 모시기도 한다. 칠성
시루는 백설기로 하는데 술과 고기, 비린 것을 싫어하는 깨끗한 신
임을 나타낸다.

03.

한국 가신의
신체에 대한 이견

우리나라에서 가신의 신체로 여긴 것의 유형을 구분하면, 동물·식물·기물·복식·그림·사람 등으로 나눌 수 있다. 동물로 등장하는 신체로는 주로 업과 관련된 뱀(긴업)·족제비·두꺼비 등이 포함되고, 식물로는 쌀과 보리·콩·미역·짚 주저리·엄나무·솔가지, 기물로는 바가지·단지·고리·포와 한지·돌·돈, 복식으로는 괘자·모자·무복, 그림으로는 문신과 세화, 사람으로는 인업 등을 들 수 있다.

우리나라 가신의 신체로 삼는 대상 중에 곡물을 사용하는 경우가 많고, 괘자나 벙거지를 고리짝에 담아 신체로 삼는 점에 근간을 두고 가신신앙이 곡령신앙과 애니미즘과 밀접한 관련을 가지고 있다고 보기도 하였다.[105] 또한 신체를 크게 용기류와 한지류로 구분하기도 하였고,[106] 바가지형 신체가 단지와 같은 용기류 신체보다 더 고전적이라고 보았다.[107] 김알지를 탄생시킨 황금궤짝을 조상단지의 기원으로 삼기도 하였다.[108]

그런데 이들 가운데 상당수는 가신의 신체로 보기에는 곤란하다고 판단되는 의문점이 있다.

첫째, 가신에 대한 명칭은 신·왕·대감·장군·할아버지·할머니 등 인격성을 부여하면서도 정작 신체의 형태에는 인격이 없다. 따라서 신격이라고 부르는 여러 유형은 신에게 바치는 제물이자 양식이고, 폐백이자 옷인 셈이다. 신에게 바친 물건이기 때문에 그 자체에도 영험함을 부여하여 함부로 옮기거나 만지지 못하게 한 것이다. 대감이라고 모신 무복은 신과 무당을 연결해 주는 역할을 하는 것이지 신격 자체는 아닌 것이다. 단지나 바가지에 들어 있는 쌀과 콩 등의 곡물도 신에게 바치는 양식이다. 조왕과 칠성신에게 바치는 물도 정화수이지 신체로 보기에는 곤란하다. 삼신에게 바치는 쌀과 미역[109]도 마찬가지다.

우리나라에서 가신에 대한 신체가 구체적으로 보이는 사례도 있다. 황해도에서는 나무를 깎아 만든 '홍패'를 조상 신위로 여겼고,[110] 충북지방에서는 칠성의 신체를 북두칠성으로 여겼다.[111] 부안 변산지역에서는 터주신의 형체에 대해 50척이 넘는 거인의 모습으로 형상화하고 있으며, 풍농을 관장하는 신격으로 설명하고 있다.[112] 남성주를 위한 엽전 3개, 여성주를 위한 홍황남紅黃藍 3색실을[113] 신체로 보지 않고 엽전은 부귀, 3색실은 장수를 의미한다고 해석하였다.[114] 또한 김선풍은 강원도 강릉의 경우 성주가 성주단지와 종이성주가 동시에 공존하는데, 성주 단지의 벼를 양식으로 보기도 하였다.[115]

둘째, 신체 표시 없이 관념적으로 모시는 것을 '건궁'이라고 하는데, '건궁터주'·'건궁조왕'이라고 해서 흔히 '건궁'이라는 단어가 붙어 있다.[116] 그런데 '건궁성주'라고 해도 가정에서는 성주에게 축원을 하며, 성주는 보이지 않는 신임을 간접적으로 나타내는 것이다. 결국 우리나라의 신의 그림이나 신상 없이 가신에게 고사를 지내는 일체의 행위는 '건궁'이라고 할 수 있다. 즉, 보이지 않는 신에게 쌀 등의 양식과 천·옷과 같은 폐백을 드리는 것이다.

가신을 대하는 사람들의 태도는 집안의 신령들에게 온갖 정성을 다해 모셔야지 그렇지 않으면 신령들이 삐칠 수 있으므로 정성을 쏟아야 한다는 것이다. 신령의 인간에 대한 태도도 인간이 하기 나름인 것이다.[117] 아울러 신에게 정성을 보이지 않으면 가신이 집안을 제대로 돌보지 않는다고 여겨 정기적으로 제물을 바치는 것이다. 폐백과 음식을 바친 장소는 신이 봉안되어 있는 신성한 영역이 된다.

셋째, 사찰의 조왕은 그림이나 글씨로 신상을 표현하는 반면 일반 민가에서는 보이지 않는데, 둘 사이에 모순점이 있다. 사찰의 조왕신은 민가의 가신과 마찬가지 기능을 하며, 사찰에서는 조왕에게 새벽 4시에 청수를 바치고, 오전 10시에 공양을 한다. 우리 민가에서 아침 일찍 조왕단지의 물을 갈아주는 것은 청수를 바치는 행위이며, 아침에 먼저 푼 밥 한 공기를 부뚜막 한쪽에 두었다가 먹는 것도 공양을 하는 셈이다. 또한 무속[118]이나 부군당, 성황당의 신상들은 모두 그림으로 그려져 있는 반면 가신에서는 문신을 제외하고 이러한 현상이 보이지 않는 것은 무슨 의미인지 모르겠다. 그리고 이들 신들 앞에 바친 쌀, 청수 등을 가신의 신체로 해석하는 것은 대단히 곤란하다.

넷째, 우리나라에서도 신상 그림이 없는 것은 아니었다. 처용설화에 신라인들이 역신이 집안을 넘보지 못하도록 처용의 화상을 걸었으며,[119] 무당들은 신당에 몸주신과 그 외에 자신이 모시는 신의 형상을 그림이나 신상, 글씨, 종이를 오려 전발로 모신다. 부군당이나 성황당의 신들도 그림이나 신상, 글씨 등으로 표현하는데 유독 가신들만 인간을 닮은 신상의 그림 등이 없는 '건궁'인 셈이다.

다섯째, 대주를 상징하는 성주를 비롯하여 조상, 삼신, 조왕, 터주, 업, 철륭, 우물신, 칠성신, 우마신, 측신, 문신 등이 나름의 질서를 유지한다고 여긴다. 그러나 지역에 따라 삼신을 성주나 조령보다 우위에 있는 곳도 있으며,[120] 조왕을 성주나 삼신보다 상위의 신

격으로 여기는 곳[121]도 있는 것으로 보아 가신의 위계질서가 결코 정연하지 않음을 알 수 있다.

또한 성주·터주·제석·조령·터주 등은 남성, 조왕·측신·삼신 등은 여성으로 성별을 구분하는 것이 일반적인데, 조령의 경우 남성보다도 여성인 경우가 많고,[122] 경기도 화성지역 무당이 부르는 성주굿에서는 조왕이 할아버지 또는 할아버지와 할머니 부부로 등장하기도 하고,[123] 사찰의 조왕은 아예 남성이다. 조왕이 남신으로 등장하는 것은 부권 중심의 유교문화의 영향이며, 애초에는 여성신이었으나 점차 남성신으로 대체되거나 혹은 남녀 신이 공존하게 되었을 것이라고 보기도 하나,[124] 반대로 조왕신은 원래 남성이었으나 부엌이 여성들의 공간으로 인식되어 신체의 개념도 바뀌게 된 것이다. 측신도 성별에 대해 대부분 여신임을 강조하나, 뒷간신으로 '후제后帝'가 처음으로 등장한 것을 들어 애초에 남신임을 주장하기도 한다.[125]

04.

한국 가신의 특징

불교, 유교, 기독교 등 외래 종교가 우리나라 종교의 주축을 이루는 현 시점에서 원시적인 종교 형태인 가신신앙이 여전히 명맥을 유지하고 있다는 것은 종교의 또 다른 생명력이라고 볼 수 있다. 거기에는 여러 가지 이유가 있겠지만, 폐쇄적인 공간, 즉 '안채'를 중심으로 주부들이 가신을 섬기었기 때문이다. 안채는 남성들이 드나들 수 없는 여성들만의 공간이고, 특히 외지인이 들여다볼 수 없는 '금남禁男'의 공간이다. 집을 매매할 때도 안채는 보지 않는 것이 불문율이었다. 따라서 안채를 중심으로 한 가신신앙은 오랜 전통성을 유지하고 존속될 수 있었던 것이다. 또한 신앙에서도 원시적인 형태의 모습을 간직하고 있는 것이다. 예를 들어 신앙과 관련하여 보이는 쌀, 천, 짚, 물, 동전 등이 바로 그러하다.

한국의 가신들은 그리스 로마 신화에 등장하는 신처럼 집의 일정한 영역에서 각각의 기능을 수행한다. 성주는 집의 중심이 되는 마루에서 집을 보호하는 역할을 하고, 조왕은 부엌에서 가족의 건강을, 터주는 집 뒤꼍에서 집터를 보호하고, 문신은 대문에서 잡귀나 액운을 막는다. 그리고 성주를 비롯한 건물 내의 가신들을 건물 밖

에 좌정한 신들보다 그 지위를 높게 인정하여 고사 순서나 시루의 크기를 달리 하였다. 또한 세계 여러 나라의 신화처럼 가신과 관련된 유래담이 전해져 내려온다. 가신 가운데 성주의 경우는 그 유래담이 풍부한 편이며, 한국과 중국의 뒷간신 유래담은 그 형식과 내용이 매우 흡사하다. 이 외에도 조왕에게 행해지는 엿 바르는 행위, 술 뿌리는 풍속 등은 한국과 중국에서 유사점을 찾을 수 있다.

　　사찰의 조왕을 제외하고 우리나라 가신의 신상神像은 보이지 않는다. 신은 본래는 보이지 않는 존재인데, 인간이 후에 신상을 만들어 공경의 대상으로 만든 사실에서 본다면 우리나라 가신의 형태는 종교의 원형을 가지고 있다고 볼 수 있다. 오히려 신상이 없는 가신을 섬기다 보니 불상이나 예수 등의 신상을 지닌 외래 종교에 쉽게 동화된 것은 아닌가 하는 생각이 든다.

〈정연학〉

4

주 생활용품

01 주거 생활의 기물

02 주거 생활의 기물과 시대

03 민속기물과 가구

01. 주거 생활과 기물

주거 생활 내에 쓰였던 기물들은 사용 장소에 따라 각기 다른 형태를 갖추고 있다. 서실書室에서 쓰일 기물인지, 제祭를 위한 기물인지, 식食생활 부분인지, 옷[衣]을 만들고 그것을 보존하기 위한 기물인지 등 그 각각의 용도에 따라, 그리고 일시적 용도의 기물이었는지, 장시간 실리적 입지의 기물이었는지에 따라 아주 작은 형태에서부터 큰 형태까지 크기도 다양하다.

주거 공간 내에서 사용된 기물들은 크게 가구와 생활용품으로 나눌 수 있는데, 가구는 놓이는 위치와 용도가 확실하게 나타나는 반면 생활용품은 각각 다르고 종류도 많으며, 그것들 중 일부는 실용성을 살펴보아야만 비로소 정확한 용도를 알 수 있는 것도 있다.

그러면 생활용품을 어떤 기준으로 구분할 것인가? 여기에서는 기초적인 성격을 띠고 있는 용품을 기본용구로 분류하고, 한정된 문화권에서만 나타나는 모양새나 특이한 실리를 갖춘 용품을 민속기물로 분류했다.

삶과 생명의 공간, 집의 문화

기본 용구

주거 생활에서 사용된 단순한 용품으로 제례 부분에서는 제기접시·잔·잔대 등을 들 수 있으며, 문방구로는 붓·먹·벼루 등, 의생활에서는 바늘·실·실패·가위 등, 식생활에서는 식기류(대접, 주발, 사발, 종지, 보시기, 탕기, 접시)와 조리용구인 솥·시루·맷돌·칼·국자 등이 있다.

이는 인간 생활에서 기본적으로 필요하고 기초가 되는 단순한 용품들로서 어느 문화권이든 모양새는 다를지라도 유사한 공통점을 내포하고 있는 기물이다.

민속기물

이 책에서는 기본 용구와 같은 범주 내에서 생활기물로 쓰였으나 기본 용구 사용 시 효율을 높이기 위하여 사용되거나 문화권에 따라 독특한 성격을 갖춘 용품을 민속기물로 구분하였다.

모든 기물의 대부분은 하나하나 수공으로 제작되었기 때문에 자연스럽게 지역적인 특색을 드러낸다. 물론 생활 속의 기물이므로 효과적인 사용을 염두에 두고 제작하지만 재치 있는 형태로 구성하여 심리적인 편안함뿐만 아니라 각 문화권에 따라 고유한 특성을 나타내고 있다.

예를 들면 필통, 필가, 연상, 벼루함, 문서함, 책함, 고비, 망건통, 의함, 반짇고리, 소반, 떡살 등과 같은 유형의 기물이며, 조명용구, 악기, 도구나 농구 등의 부분에서도 각 문화권의 특성이 잘 나타나 있다.

가구

주거 생활 내에서 쓰이는 기물 중 가구는 가장 큰 용품에 속하므로 실내공간과 밀접한 관계가 있다. 그러나 사용자의 생활공간에 부담을 주는 크기는 방해가 될 수 있다. 때문에 생활공간은 실리와 미관이 함께 조화를 이루어야 한다. 조선시대에는 실내공간이 넉넉하지 않은 관계로 큰 크기의 가구나 많은 가구로 치장하지 않았다.

가구의 주된 축을 이루는 것은 궤와 장으로, 궤는 면을 갖춘 널과 널끼리 결속하여 실용공간을 만든 가구를 말하며 장은 골주로 전체 골격을 갖추어 실용공간을 만든 가구를 말한다.

궤는 두껍고 넓은 판자가 구성 재료이기 때문에 육중하고 단순하다. 매우 튼튼하여 오랫동안 보존·사용할 수 있으며 좌식생활에 알맞도록 발달된 형태를 갖추고 있는 가구이다.

장은 사용할 목적에 맞게 제작하기 때문에 외형만으로도 그 용도를 확실하게 알 수 있는 실용적인 가구이다. 가구는 민속기물과 함께 지역성 및 개인의 취향 등을 반영함으로 각 시대별 문화특징을 잘 나타낸다고 할 수 있다.

삶과 생명의 공간, 집의 문화

.02

주거 생활의 기물과 시대

 조선 후기와 개화기의 주거 생활 기물은 단순하게 문화 충돌로 인한 급진적 변화기로서의 단면뿐만 아니라 이전 시대를 가늠할 수 있는 통로가 되기도 한다.

 일반적으로 역사를 거슬러 올라가서 기물을 추적하는 일은 매우 흥미로운 일이지만, 각 시대를 반영하는 기물은 세월을 거슬러 올라갈수록 많지 않다. 물질 자체가 유지할 수 있는 수명에는 한계가 있고 그것을 보존하기 위한 환경에도 제약이 많기 때문이다. 그래서 연대가 오래된 유물은 내용의 특별함이나 사용 계층을 초월하여 전승된 것만으로도 매우 귀중하다. 또한 시대적 배경은 기물을 이해하는 데 도움을 준다. 조선시대만 하더라도 왕은 신[天子]이었고 모두가 그렇게 인식하였기 때문에 왕이 사용한 기물은 아무나 볼 수도 만질 수도 없었다. 특수계층의 사용 기물 역시 마찬가지였다.

 시대가 내려올수록 많은 기물에 접근할 수 있어 보다 유리한 조건으로 역사적 배경과 생활환경을 이해할 수 있게 되었다. 인간과 세월을 함께한 각 시대의 기물은 우리가 과거 생활사를 재구성할 수 있도록 하는 중요한 자료가 된다.

변환기

조선시대 양반은 사회의 절대 권력자들이었다. 그들 대부분은 물질적·정신적인 주도자로서 그 힘을 왕으로부터 부여·보장받았다. 물질적인 면에서는 그들이 가진 넓은 땅을 통해 경작된 소출을 직접 혹은 간접적으로 소유했으며 정신적인 면으로는 윤리, 질서, 법 집행 등을 관할하였다.

그들의 가족은 직계, 방계, 노비까지 포함한 집합 공동체와 같은 가족 형태였다. 방대한 집안의 관리, 분가, 교육, 제사 등 모든 내용을 결정하고 시행하였다. 그런데 후대로 내려오면서 왕권이 힘을 잃게 되고 왕조정치가 막을 내리면서 양반도 특권계급으로서의 권력을 잃게 되었다. 노비가 해체되고 대가족도 핵가족화되었다. 권력자인 양반신분은 없어지고 '양반'이라는 칭호는 기품 있는 인품을 소유한 자를 나타내는 상대인격의 높임말로서만 남게 되었다.

변환기인 개화기에는 생활 기물에도 변화를 가져왔다. 여기서는 변환기를 기준으로 전대와 후대를 구분하여 생활용품의 차이점을 살펴보았다.

전대와 후대 생활 기물의 차이점

1. 장

장欌에 대한 인식은 전대와 후대가 서로 다르다. 전대의 장은 책을 넣는 용도인 책장冊欌이라면, 후대의 장欌은 옷[衣]을 넣는 의장衣欌으로 인식이 변하였다.

전대에서의 장欌이란 양반생활에서 귀히 여겼던 서재용 가구(책장)로서 제작 수요 자체가 한정되었다. 그런데 시대가 내려오면서

신분 질서가 붕괴된 결과 소수에 국한되었던 제작 수요가 대중적인 것으로 변하였다. 기물의 성격도 다수의 호응에 따라 새로운 자리를 잡게 되었다. 또한 소량의 책을 보물처럼 관리하였던 시기에는 책을 뉘여 포개놓았지만, 양서의 대량 유입으로 책의 보관 방법도 꽂아놓는 방식으로 변화하게 되었다.

이러한 변화는 더 효율적인 가구를 필요로 하였고, 결국 장은 다수가 선호하는 의복의 보관 용도인 의장衣欌에 치우치게 되었다. 이전 시대에 피지배계급이었던 대다수 대중들의 경제력 상승에 따라 의생활 용도의 장뿐만 아니라 농籠과 궤櫃도 다량 제작되었다. 결국 장하면 옷장의 기능을 먼저 생각하게 된 것은 최근에 전래된 개념이다.

2. 뒤주

뒤주는 곡식을 담는 용기를 말하는데 적재할 용량에 따라서 크기가 각기 다르며 다른 기물에 비해 크기의 편차가 매우 심하다. 또한 제작형식이 골주 중심이든 널 중심(곡궤)이든 제작형태에 구속받지 않고 곡식을 저장하는 고유의 용도만 동일하다면 통칭하여 뒤주라

뒤주
시대 : 조선
크기 : 96×53×82.5
제작 재료 : 소나무, 철장석

하였다.

조선시대 대가족 구조에서는 곡간과 별도로 수확기에 따라 저장 공간을 제작하기도 하였지만, 벼를 담는 용도로는 일반적으로 집채만큼 큰 크기의 벼 뒤주를 만들어 사용하였다.

후대에 도시의 발달과 더불어 핵가족화되면서 뒤주는 정미精米 공정을 거친 쌀을 담는 뒤주로 변화되었다. 전대에서는 각 가정마다 벼를 방아에 찧어 껍질을 벗겨 밥을 지었으나, 후대에 와서는 벼가 정미소를 거쳐 유통됨으로써 단기적으로 필요한 만큼의 쌀만을 담아두는 용도로 다량 생산되었으므로 전대의 뒤주와는 차이가 있다.

따라서 사도세자思悼世子가 갇혔던 뒤주'는 후대의 작은 형태가 아니라 전대의 큰 곡궤穀櫃였거나 집채만큼 큰 뒤주였을 것으로 조심스럽게 추정할 수 있다.

3. 관복장

관복官服은 조선시대 품계를 나타내던 관직자의 복장으로 길이가 길며, 많은 부속 장신구와 함께 곁들여 착용했던 의복이었다. 의례儀禮를 진행할 때 착용하는 제례복 등도 관복冠服이라고 지칭하여 발음은 동일하나 뜻은 달랐다. 이 두 의복 모두 양반생활에서 중요한 것이었으나 후대 개화기에 관복官服도 점차 사라지게 되었다.

그러나 예禮는 존속되어 관복官服 용도의 장은 관복冠服 용도로 변하게 되었다. 실제로 사용했던 관복장官服欌이 달리 쓰이기도 하였지만 새롭게 제작될 시에는 관복장의 본래 형태인 관복 용도였다.

관복장은 양반가문이었음을 나타내는 표식이기도 하여 심리적 선호도 있었겠지만 무엇보다도 실용적이어서 후대에도 계속 사용되었다. 따라서 용도도 관복에 국한하지 않고 개화된 새로운 의복을 걸어넣기 위함이었다(의걸이장). 구성 형태가 전대와는 차이가 있었지만 큰 범주 내에서는 같은 구성으로 다량 제작하여 사용되었다.

관복장(좌)
시대 : 조선
크기 : 83×46×152
제작 재료 : 오동나무, 소나무, 황동

관복장(우)
시대 : 조선
크기 : 88×48.7×158.5
제작 재료 : 배나무, 소나무 본체, 종이, 황동

4. 경과 빗접

동경銅鏡은 고려 이전부터 쓰여 진 역사가 깊은 기물이다. 금속재료인 구리와 합금(구리+주석, 구리+아연)을 반사체로 한 것인데 굴곡 없이 반듯한 면을 광내어 사용하였다. 그런데 후대(개화기)에 유리에 광물질인 은을 입혀 반사되도록 한 거울이 유입되면서 경이 바뀌게 되었고 이전까지 상류계층에서나 쓸 수 있었던 동경은 거울의 보급으로 많은 사람들이 사용할 수 있는 일상품이 되었다. 거울은 일명 색경色鏡 이라고도 불렀는데 작은 조각조차 유용하게 쓰였다.

거울의 보급과 함께 새로운 기물들도 널리 사용되었는데 이 중 경대鏡臺는 접어서 넣을 수 있는 형태[函]와 바로 세워져 경鏡을 노출하는 형태의 두 가지로 발전되었다. 경대는 전시대의 경과 빗접 (머리 손질을 위한 빗 등을 담는 기물)을 함께 구성한 제작 기물로 일명 장경粧鏡이라고도 하였다. 이 기물을 통하여 화장이 보편화되었음

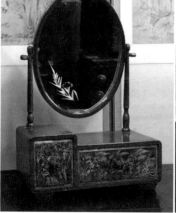
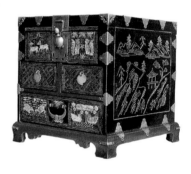

동경(상, 좌)
시대 : 조선
크기 : 11×14.5
제작 재료 : 동

빗접(상, 우)
시대 : 조선
크기 : 36×24×23.5
제작 재료 : 나전, 황동

경대(하, 좌)
시대 : 일제강점기
크기 : 29×16×45
제작 재료 : 칠로 재료 불분명

경대(하, 우)
시대 : 일제강점기
크기 : 20×30×18
제작 재료 : 배나무

삶과 생명의 공간, 집의 문화

을 짐작할 수 있다.

전대에는 동경과 빗접을 분류하여 사용하였다. 조선시대만 하더라도 남녀 모두 머리카락을 자르는 일이 없었으므로 빗접이 여성의 전용 기물만은 아니었다. 머리카락을 자르게 된 것은 고종 32년(1895) 단발령²을 내리고 고종 황제가 솔선수범하여 긴 머리를 짧게 깎고 백성들에게도 이를 시행하게 한 이 후부터이다.

5. 조명 용구

조명을 얻기 위해 과거에는 대두유大豆油(콩기름), 호마유胡麻油(참깨·검은깨 기름), 들깨기름, 동백유冬栢油, 피마자유 등 식물에서 취한 기름과 어유魚油, 우지牛脂, 돈지豚脂(소·돼지기름의 납초), 꿀벌의 밀납蜜蠟에서 얻은 기름 및 밀납초 등을 불빛재원으로 사용하였다.

액체인 기름은 작은 접시에 담아 심지에 불을 붙여 조명(불빛)을

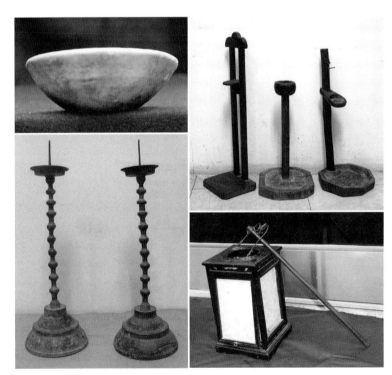

기름잔(상, 좌)
시대 : 고려
크기 : 11×11×4
제작 재료 : 도자기

등잔대(상, 우)
시대 : 조선
크기 : 좌측부터 18×8.5×42, 14×8.5×42, 22×13.5×54
제작 재료 : 소나무

촛대 (하, 좌)
명칭 : 촛대
시대 : 조선
크기 : 14×8.5×44
제작 재료 : 동

초롱(등롱) (하, 우)
시대 : 조선
크기 : 8.9×7.5×24
제작 재료 : 나무

분청사기 등잔(좌)
동아대박물관 소장

토기 등잔(중)
서울대박물관 소장

조족등(우)
동아대박물관 소장

얻었는데 이 작은 잔을 등잔이라 한다. 등잔燈盞은 고대 때부터 쓰인 기물로 오랫동안 쓰였고, 개화기에 뚜껑 가운데 심지를 꽂아 석유를 넣어 쓰던 형태까지도 등잔이라고 한다. 등잔불을 올려놓고 쓰는 받침대를 등잔대라 하며,[3] 밀납초로 만들어진 초와 후대 서양에서 유입된 양초를 올려놓는 받침대를 촛대라 한다.

등燈은 불을 켜서 어두운 곳을 밝히는 단순한 뜻[4]에서만 볼 때 이를 농籠에 넣어 사용할 경우 등롱燈籠, 초롱이라 한다. 초롱은 목木 골격, 죽竹 골격, 철鐵 골격 등으로 천·비단·종이 등으로 마감하였고 손잡이가 있는 것은 수초롱이라 한다. 훗날 양철로 만든 석유기름통에 유리 보호관을 갖춘 모양까지 초롱이라 한다.

등기구燈器具의 역사는 오랫동안 원시적인 방법에 머물다가 석유의 유입으로(1880) 변화되기 시작하였고, 이후 전기가 유입되면서부터 급격하게 발전하였다.

삶과 생명의 공간, 집의 문화

전대와 후대 생활 기물의 유사점

전대와 후대를 통하여 농업은 변함없이 가장 중요한 생산활동이었다. 농산물 가운데 주식인 쌀은 경제의 주체이자 생활에 절대적인 곡식이었으므로, 대부분의 인구가 농사에 전념하였다.

농사에 주력한 삶에서는 농구가 생산의 도구인 동시에 생활용구였다. 노동력을 제공하는 소를 위한 마구간이 있었고 재배에 필요한 쟁기, 써래, 나래, 지게, 작두, 괭이, 살포, 삽, 쇠그랑, 용두래, 갈퀴, 호미, 낫, 도리깨 등의 농기구가 있었다.

농한기나 농사일이 바쁘지 않은 시기에는 베, 가마니, 자리 등을 짰기 때문에 베틀, 씨앗틀, 물레, 가마니틀, 자리틀 등이 농구와 함께 존재하였다. 또한 대나무나 짚풀을 가지고 바구니, 둥구미, 삼태기, 망태기, 둥우리, 광주리, 동고리, 채판발 등의 생활용구를 만들어 사용하였다.

03.

민속 기물과 가구

예(禮)와 관련된 주거 생활 내의 기물

1. 제례와 소품

제례祭禮에 있어서 예禮를 진행할 때 사용하는 기물, 목가구 형식으로 제작된 것 중에서 대표적인 것이 교의交椅, 감실龕室, 제상祭床, 향탁香卓이다. 교의와 감실은 제의 대상의 신위神位를 안치하기 위한 기물이고, 제상은 신주를 위한 제물을 차려놓는 상이며, 향탁은 향을 피울 향로를 올려놓기 위한 기물이다. 신주는 주독主櫝에, 주독主櫝은 감실에, 감실은 사당에 모신다.

만약 별도로 건축한 사당이 없을 경우에는 거주공간 중 방 하나를 선정하여 사용하기도 하고 벽에 붙박이 감실을 마련하여 사용하기도 하였다. 상시적이지 않은 제례일 경우 일시적으로 사당을 만들어 제를 드리는 경우도 있다.

제례가구 기물 중에는 중국 전통가구와 유사한 모양이 있는데 이는 우리와 중국이 같은 시원에 속하는 주자가례를 받아들였기 때문이다. 예를 중요시했던 조선시대에는 관례冠禮, 혼례婚禮, 상사喪

228 삶과 생명의 공간, 집의 문화

事, 제례祭禮등 의식 예법을 충실히 지켜왔다. 이 관혼상제는 그 행위 자체에 높은 뜻이 있으며 삶의 근본이 되었으므로 주거 생활 속에서 중요한 비중을 차지하였다. 왕가·사가·서원 등의 예법에는 각각 차이가 있었고, 양반가의 격식은 현재에도 우리의 생활 속에 남아 있다.

서원과 양반가에도 국가적 행사의 기본 예법에서 유래하여 이러한 격식이 전해지게 되었다. 제기인 잔, 접시, 술병, 편대 등은 지금도 쓰이고 있으며 그 중 제기접시(굽 있는 둥근 형태)는 가장 많이 쓰이고 있어서 대표적 제기로 알려져 있다.

국가의 기본 예식을 정리한 『국조오례의』에는 시행규칙과 제기 형태, 쓰임 방법 등이 자세히 기록되어 있다. 작爵, 준樽, 보簠, 두豆 등은 현대 시각에서 보면 기이한 모양이다. 작爵은 세 개의 긴 다리를 갖춘 술잔이며, 준樽은 술그릇으로 희준은 소[牛] 형상체 그릇이며, 상준은 코끼리 모양이다. 보簠와 궤簋는 사각합, 둥그런 합 모양

작(상, 좌)
시대 : 고려
크기 : 12×10.5×11
제작 재료 : 도자기

준(상, 우)
시대 : 조선
크기 : 30×9×13
제작 재료 : 동

등(하, 좌)
시대 : 조선
크기 : 28.8×23.5×25
제작 재료 : 황동

두(하, 우)
시대 : 조선
크기 : 11.8×11.8×22
제작 재료 : 은행나무

으로 곡식(쌀, 기장, 조 등)을 담는 제기이며, 두豆와 변籩은 굽이 높거나 깊이가 깊은 그릇으로 물기 있는 음식과 마른 음식을 구별해 담는 제기이다. 등䤾과 형鉶은 조미된 국과 조미 안 된 국(소, 돼지, 양)을 담는 제기이다.

예를 행할 때에는 촛대가 동반되며 혼례 시에는 초롱과 기러기 [木雁]가 함께 쓰였다. 예를 통하여 대가족 단위체뿐만 아니라 상하 서열 등의 사회 체계화를 갖추었고 그 속에서 효행과 순종 등의 기본적인 윤리관념이 생성되었다. 지금도 상사와 제례는 조상에 대한 예로써 진솔하게 행해지고 있다.

2. 제(祭)를 위한 가구

(1) 감실

감실龕室은 신주神主를 모시기 위한 기물로서 정형화된 틀이나 장의 형식을 갖추고 있지 않는 경우가 많다. 형태로 분류하면 장欌의 형식을 갖춘 공간탁자, 장처럼 되어 있는 것, 농籠 제작으로 전면개방을 위해 네 짝 여닫이문으로 되어 있는 것, 가옥(기와집) 형태의 것 등이 있으며 이 중 가옥 형태가 가장 많이 사용되었다. 그 이유는 우리의 삶 그대로를 영혼의 세계와 연결하여 마치 실제 주거공간처럼 현실과 연결된 개념에서 신주공간을 만들고자 했기 때문이다.

또한 감실의 내부는 공간 전체를 하나로 쓰는 경우도 있지만 여러 칸을 막아서 나눈 형태도 있는데, 단일 구성은 한 분의 신주를 모시기 위함이고 분할 구성은 나누어진 부분의 칸만큼 신주를 모시기 위한 것이다. 일반적으로 감실은 제상보다 높은 위치에 놓이도록 제작되지만 예외적으로 그렇지 않을 경우에는 감실을 받쳐놓을 수 있는 상판이 있는 탁자나 긴 각목, 혹은 널판재로 고정 설치하여 올려놓게 되어 있다.

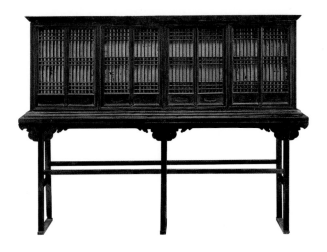
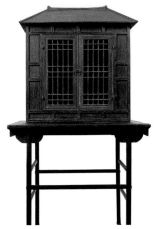

(2) 교의

교의交椅란 신주[5]를 모시는 것으로 의자 모양으로 제작된 것을 말한다. 나무패에 백지로 써 붙인 것을 위패位牌라 하는데 그 자체가 신주와 같은 기능을 하였고 이 위패[神主]만을 올려놓도록 구상하여 제작한 것이 바로 교의이다.

교의를 만든 목적은 감실의 목적과 같지만, 실은 편히 앉아서 하례하여 상을 받는 영혼의 의자[靈座]이다. 따라서 제상보다는 높은 위치에 설정되도록 제작되어 균형비가 높게 되었다. 즉, 영靈이 차려놓은 제물을 받는 것과 같은 개념이다.

이러한 교의는 하나의 골주로 높게 제작되었다. 감실이 높이 등의 형태적 요소를 배제한 독립된 형태의 제작이라면, 교의는 높이 등의 제작기준이 뚜렷한 제작물인 것이다. 따라서 일반적으로 교의는 폭이 좁고 그 비례에 비해 높이가 매우 높아 마치 높은 탁자 같아 보인다. 또한 별도로 보관·이동을 하기 위하여 조립식 접이로 제작한 경우도 있다.

모든 기물은 사용 목적을 염두에 두고 제작하는 것이 일반적이지만 제기물은 받들어 올리는 예식禮式에 편중하여 제작하므로 각 부

분의 형태 비례가 있어서 일상적이지 않다. 교의 또한 그러한 범주
에 속한다 하겠다.

　교의는 삼면을 막아주는 의자 형식의 구조로 신주를 모시는 맨
윗부분은 전면이 잘 보이도록 하고 양 측면은 조금 높게, 뒷면은 그
보다 높게 하여 신주가 안정감 있게 놓이는 것에 중점을 두었다. 또
한, 교의는 다리가 교차된 모양의 의자를 의미하며 이 모양은 고대
높은 지위자(재상)가 사용하였던 의자의 형태를 원류로 한다. 점차
그 형태는 변화되었지만 높이 대하고자 하는 의미만은 남아서 명칭
으로 사용되었다.

(3) 제 상

　제상祭床은 신주가 상床을 받는 개념의 높이로 제작되고, 교의,
향탁과 같이 놓여졌기 때문에 격식에도 통일성이 있다. 골주로 골격
을 이루며 네 기둥이 완전히 노출된 제작 형식을 취하고 있다. 제를
위한 기물의 높이에는 차이가 있는데 교의, 제상, 향탁 순서로 제상

제상(좌)
시대 : 조선
크기 : 64.5×5×80.3
제작 재료 : 소나무

제상(우)
시대 : 조선
크기 : 101×71×82
제작 : 검은옻칠

은 그 중간이 되며 그 높이가 알맞도록 조정하여 제작된다.

제상의 상판 크기는 제물에 따라 격식에 알맞도록 제작한다. 제
상은 한마디로 제물을 바치는 상, 또는 탁자로서 제물탁자의 개념
도 포함하고 있기 때문에 상차림의 기본 격식에 따른 충분한 크기
로 상판 넓이를 만든다. 아울러 향로상床도 같은 의미로서 향로상
이 향로탁자와 같이 불리는 것도 제작의 공통점 때문이다.

보통 교의, 제상, 향탁은 대부분 옻칠을 하여 사용하였는데 흑칠
(검은칠)이 가장 많다. 또한 제상 역시 보관 관리와 이동 등을 감안
하여 부피를 줄이기 위하여 접이식으로 제작된 것이 많다.

(4) 향탁

향탁香卓은 향로를 놓기 위한 기물을 말하는데 제상보다 낮은 높
이로 제작되었다. 향로탁자[香卓], 향상香床, 향안香案은 모두 같은
용도와 의미를 가지고 있다.

후대에 오면 향안과 서안을 혼용하여 사용한 예가 있는데, 향안
은 서안書案과 형태는 흡사하나 목적은 엄연히 다르다. 일반적으로
향상이라고 지칭할 때에는 용도를 상의 개념으로 하고 있는 것이
고, 향안이라고 할 때에는 서안과 비교하여 그 사용과 본질을 표현

향탁(좌)
시대 : 조선
크기 : 47×30.5×56.5
제작 : 검은옻칠

향탁(우)
시대 : 조선
크기 : 51×30×48
제작 : 검은옻칠

하는 것이다.

서안과의 차이는 무엇보다도 근본적인 용도에서 찾아야 한다. 서안은 글을 읽고 쓰기에 편리하도록 좌식에 타당한 높이가 우선되어야 하고 상판 크기도 실리를 갖추어야 한다. 반면 향상의 상판은 향로를 놓을 수 있는 크기에 비례하여 높이가 높은 편이다. 다시 말해서 서안은 높이에 한계가 있고 높이에 비하여 상판이 큰 편이지만 향탁은 서안보다 높이는 높고 상판은 작다.

서(書)와 관계된 주거 생활 내의 기물

1. 사용자와 문방기물

조선시대에는 지배계층과 피지배계층이 뚜렷이 구별되었는데 이는 태어날 때부터 결정되었다. 천민 중 다수를 차지하는 신분인 노비는 재산으로 취급되었으며 양적 확보와 유지를 위해 세습법인 천

자수모법賤者隨從母法이 있었고 이의 관리를 위하여 노비문서의 관리나 소송을 맡아보는 관청이 있었다.

　사士, 농農, 공工, 상商의 신분 중에 양반은 주로 지배계층으로서 관리 등의 역할만 하였다. 양반만이 쉽게 책과 접할 수 있었기 때문에 문방기물과 책과 관련 있는 기물은 곧 양반의 생활기물이라 해도 과언이 아니었다. 양반은 과거를 통한 정치 입문이나 학문에의 정진뿐만 아니라 책을 통한 교양 학습으로 존경받을 만한 위상을 쌓기 위해 노력하였다.

　거처인 사랑방은 공부만을 위한 서재 이상의 활동공간으로 학문을 논하며 시를 짓고 감상, 평가도 하며 차를 함께하면서 정신적인 추구와 삶의 힘을 축적하며 창작을 하는 공간이었다.

　사랑방에서의 생활기물은 지필묵연[6]의 문방기물이 구심점이 되고 그 외에 아래와 같은 기물이 추가되었다.

① 필가筆架 - 붓을 걸어놓는 기물(붓걸이)
② 필통筆筒 - 붓끝이 상하지 않게 위를 향해 담을 수 있는 통.
③ 필세筆洗 - 붓을 씻는 작은 그릇.
④ 연적硯滴 - 벼루에 먹을 갈아 먹물을 만들 때, 물을 담아두는 밀폐된 용기로 두 개의 구멍이 있다.
⑤ 벼루함 - 벼루를 넣어두기 위한 기물로 나무로 제작함(벼루집, 연갑硯匣)

필세(좌)
시대 : 조선
크기 : 8×8×5
제작 : 도자기

연적(중)
시대 : 조선
크기 : 9.5×9.8×3
제작 : 도자기(청화백자)

필통(우)
시대 : 조선
크기 : 7.5×7.5×14.5
제작 재료 : 은행나무

⑥ 연상硯床 - 벼루를 올려놓기 위하여 나무로 만든 상. 경우에 따라 문방구를 넣을 수 있도록 구성되어 있어 상의 형태보다는 독립된 기물로 취급한다.

연상은 상단에 벼루를 놓아두는 공간이 있고 뚜껑[門]이 없는 경우와 하나 혹은 두 개인 경우가 있다. 일반적으로 하단은 사방이 트인 공간을 갖추어 일정한 높이가 있고, 중간 위치의 하단 공간 위와 상단 바닥 사이에 서랍을 삽입하기도 한다. 그 외 먹판[書板], 서진書鎭, 서산書算, 고비 등이 있다.

문방기물 중 지, 필, 묵, 연은 동양 3국이 공유한 문화로 공통성이 있으나 차이점도 보인다. 이는 서로 간의 문화적 표현에 따른 취향의 선호에 대한 차이이다. 특히 도자기로 표현된 문방기물 중에 연적, 필통 등은 특성을 비교할 만하다. 또한 조선의 서류함, 서안, 책장은 단순하고 간결하게 구성되어 있다. 하나하나 뜯어보았을 때 내면에서 우러나오는 자극적인 멋, 끈기, 성실 등도 엿볼 수 있다.

두루마리 천판책장(좌)
시대 : 조선
크기 : 110×44×92.5
제작 재료 : 은행나무, 황동

두루마리 천판서안(경상) (우)
시대 : 조선
크기 : 76×32×29.5
제작 재료 : 은행나무, 황동

2. 책을 위한 가구

(1) 두루마리 천판책장

상판上板의 좌우 끝이 위로 도르르 말려 쳐들려 있는 상판을 두루마리 천판天板이라고 한다.

기둥[柱]은 상판에서부터 족대足臺까지 하나로 연결되어 있고 골주骨柱와 널의 결속으로 되어 있다. 전체 제작방법은 동자장과 같은 제작으로 전면은 동자와 알판을 통해 분할 배치하고 좌우대칭으로 배열해 있다. 두루마리 천판서안도 있는데 제작방법이 같으며, 경상經床이라고도 한다.

(2) 전면이 문으로 구성된 책장

전면이 문으로 구성된 책장은 전면 전체가 문인데, 이 책장은 포개어 쌓는 책의 특성상 책의 중력과 책을 넣고 꺼낼 때 방해되지 않도록 고려하여 제작된 책장冊欌이다. 골격 중심으로 여러 층을 구성하게 된 것은 책의 무게를 분산하기 위함으로 책을 한 번에 높이 쌓을 필요가 없고 또한 관리에도 편리하였다.

이렇게 여러 층으로 구성된 책장은 외형상 다시 두 가지 형태로 구별된다. 그 하나는 나누어진 각 층마다 독립된 문을 갖추고 있는

책장. 전면 장문 구성(좌)
시대 : 조선
크기 : 150×50×178
제작 재료 : 소나무골격, 종이, 철. 서소
　　　　　 명명된 책장

이층 책장. 각층마다 독립된 문 구성(우)
시대 : 조선
크기 : 94.5×43×92.2
제작 재료 : 소나무, 철

것이고, 다른 하나는 나눠진 층에 관계없이 하나의 장문[長門]으로 여닫을 수 있게 된 것이다.

전자의 책장은 각 칸이 독립된 구조로 보이는 외형에 따라 2층 형태이면 이층 책장, 3층이면 삼층 책장과 같은 외형상 특징으로 명칭을 붙인다. 사용자는 책을 분류할 때 좀 더 효율적으로 관리할 수 있고 필요에 따라 해당 층만을 개폐하여 사용할 수 있어서 기능 면에서도 실용적이다.

① 장문책장

장문[長門]책장은 좌우 두 개의 긴 문으로 되어 있어 매우 단조롭다. 장점은 문을 열면 책장 내의 것들이 한번에 다 보이므로 전체 중 찾고자 하는 것의 선별이 용이하다는 점이다. 제작에서도 여러 층의 문을 각각 만드는 것보다 장문으로 전면을 마무리할 수 있으므로 쉽게 완성할 수 있다.

단점으로는 장문의 길이와 문의 무게에 따른 뒤틀림, 각 층마다 문을 둔 경우보다 미감이 떨어진다는 것이다. 특히 문의 무게 때문에 사용 중 장석 파손이 쉽고 문 자체의 파손이나 이탈이 있을 수 있다. 결국 기술적인 면에서는 짧고 작은 문의 제작이 더 어렵다.

삶과 생명의 공간, 집의 문화

② 각 층마다 독립된 문을 갖춘 책장

전면이 문으로만 구성되는 책장의 비례는 좁고 높을 수밖에 없다. 두루마리 천판 책장과 비교하여 층수가 많다. 3, 4, 5층인 책장이 비교적 많고 전면 각층이 개폐되므로 한눈에 전체를 식별할 수 있다. 책을 넣고 꺼낼 때 방해가 없는 이런 책장은 사용할 때 간편함을 고려하여 제작한 것이다.

(3) 윗닫이 책장

어떤 기물이든지 처음부터 일정한 형태나 형식을 갖추는 것은 아니다. 그러나 용도에 따른 편리성을 지향하다 보면 차츰 일정한 형식의 구성과 틀을 갖추게 된다. 기물에서는 용도에 따른 편리성 외에 자연환경 또한 무시할 수 없다. 온溫, 냉冷, 습濕 등 기후에 따른 재료의 특성과 그 지역만이 가진 기술은 독창성 있는 기물의 형식으로 발전하기 때문이다.

책장은 골주를 중심으로 그 용도에 알맞게 제작된다. 그러나 개중에는 이러한 범주를 벗어난 형태로 제작되어 그 용도를 확정하기 어려운 것이 있다. 윗닫이 개폐 기능이 있는 이층 구조의 장이 그런 예로, 윗닫이 기능의 이층장은 혼돈이 있다. 똑같은 모양새로 책을 보관하던 용도가 있고, 또한 곡식을 담았던 용도가 있기 때문이다.

후자는 후대로 오면서 뒤주의 쓰임새가 확대되고 곡식 저장을 위한 뒤주가 보편화되면서 많이 발생되었기 때문에 더욱 영향을 준다. 전 시대의 기물이 후대에 빈번하게 사용된 용도에 따라 변질·흡수되었다 할 수 있다. 곧, 시대가 앞선 윗닫이 개폐 기능의 이층장은 책장 용도이고, 후대에 이르러서는 똑같은 형식으로 제작되었다 하더라도 팽창을 억제·감당할 수 있을 만큼 굵은 골격의 것은 곡식 저장을 위한 뒤주장이라 해야 할 것이다.

책장의 용도로 사용되었다고 하면 기물을 넣고 꺼냄에 있어서 신

이층 책장(상)
시대 : 조선
크기 : 104×51×80
제작 재료 : 소나무, 철

이층 뒤주장(하, 좌)
시대 : 조선
크기 : 115×78×108
제작 재료 : 소나무, 철

윗닫이 책장(하, 우)
시대 : 조선
크기 : 90×52×93
제작 재료 : 소나무, 철

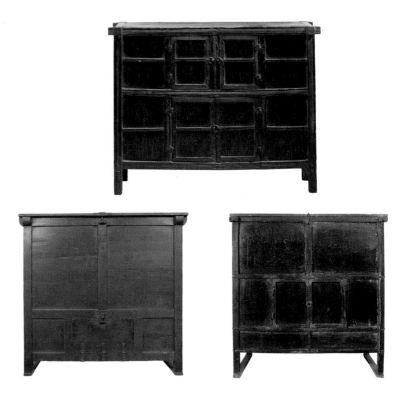

체적 불편을 느끼지 않을 정도의 높이와 구성이 선행되어야 한다.
또한 곡식 등에 비해 책은 그리 무겁지 않으므로 섬세하면서 가는
골격으로 제작하고 장석과 칠로 잘 마무리를 한다.

(4) 목골지의 책장

지장紙欌의 재료인 종이는 나무와 더불어 매우 지혜로운 재료 선
택이다. 목골지의 책장木骨紙衣 冊欌은 주 골격이 나무이며 그 내부
와 외부를 여러 겹 종이로 발라 완성한 장이다.

지함紙函의 경우 두 가지 제작방법이 있다. 하나는 나무가 들어
가지 않는 경우로 틀과 형태를 만들어놓고 난 다음 종이를 여러 겹
바르면서 내구력이 충분해지면 틀을 제거하는 것이고, 다른 하나는
나무 널판으로 원형 골격을 완성한 후에 내부와 외부 양쪽에 종이

를 바르는 경우로 나무 골격 자체가 본체로서 포함
된다.

　전자의 경우 여러 겹의 종이에 의한 절대적 내구
력과 미장美粧을 겸한 제작이 되겠고, 후자는 내구
력은 나무가 하고 종이는 미장의 역할만 하게 된다.

　일반적으로 장은 크기가 있기 때문에 후자의 방
법으로 제작하는데, 특히 목골지의 책장은 널 구성
이 아닌 각목으로 골격을 구성하였다. 이때에 바닥
만은 널판을 사용하였고, 이 외에는 살대를 주 골
격으로 하여 안쪽과 바깥쪽에 종이를 여러 겹 발랐다. 이렇게 여러
겹 바른 종이는 내구력과 더불어 책장의 균형을 완전히 잡아 고정
해 주는 특징이 있다.

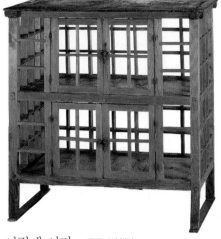

목골지의 책장
시대 : 조선
크기 : 89×49×90.5
제작 재료 : 소나무, 철

　여기에 사용된 종이는 닥지楮紙로 닥나무(뽕나무과)의 껍질에서 채
취한 원재료에 여러 가공을 거쳐 만들어지는데, 완성된 닥지는 질
기며 여러 겹을 붙이면 더욱 질겨지는 성질이 있다. 때문에 화살을
방어할 수 있을 만큼의 지장투구가 제작되기도 하였다.

　목가구의 재료 선택은 나무의 성격·질감 등과 나무결의 강약에
따라 그 쓰임새가 다르며 여기에 부가적으로 기술적인 문제도 고려
되어야 한다. 그러나 종이 재료는 이런 문제에 구속되지 않으며 재
료의 연결 및 접속 등에는 종이 재료보다 더 좋은 것이 없다.

　또한 표면은 옻칠이나 기름칠 등으로 처리하여 단점을 보완하고
나무 재료에서 볼 수 없는 특별한 미감을 살려준다. 목골지의 책장은
지혜로운 재료 선택을 통한 실용적·미적 생활기물이라 할 수 있다.

(5) 책 탁 자

　책탁자册卓子는 사방 모든 공간이 개방 노출된 단순 골주로 구성
된다. 책이 놓이는 바닥만이 널판으로 되어 있어서 부엌에서 쓰였던

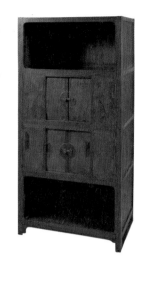

책탁자(좌)
시대 : 조선
크기 : 59×50×186
제작 재료 : 소나무

공간이 있는 책장(중)
시대 : 조선
크기 : 70×47.5×144
제작 재료 : 참죽나무, 물푸레나무

사방탁자(위)
시대 : 조선
크기 : 49×366×163
제작 재료 : 물푸레나무 배나무, 소나무, 철

탁자와 구별이 쉽지 않다. 그렇지만 그 형태와 구성이 식기류를 올릴 만큼의 무게를 지탱할 수 있으며 습기에 강하도록 제작된 경우와 서적을 쌓아놓기에 알맞은 용도일 때는 각각을 구별함이 옳다.

책탁자장이라 하여 책탁자 구성에서 일부 층을 칸을 막아 장처럼 여닫이문을 갖춘 형태를 말하는데, 책장에서 일부 층의 문 없이 노출시켜 제작한 모양과 비슷하여 혼동된다. 외형에서는 같아 보이나 전자는 책탁자에서 응용 부가된 형태로 책탁자와 같은 분류로 취할 수 있으나, 후자는 책장의 일종이다. 예컨대 전자는 책탁자장으로, 후자는 공간구성이 있는 책장으로 구별된다. 이 두 가지는 다른 제작방법이지만 사용 목적은 같다.

이 장들은 전면에 구조와 공간, 즉 문이 있느냐 없느냐 등에 따라 다양한 외형을 보인다. 층수가 많을수록 구조와 공간의 복합구성 요건이 많아진다. 주로 책탁자나 공간이 노출된 책장이나 폭(깊이)보다는 전면의 길이가 긴 형태가 많지만 폭과 전면의 길이가 거의 같은 길이로 구성된 사방탁자도 있다.

책함(좌)
시대 : 조선
크기 : 18.5×25×26.7
제작 재료 : 오동나무

책함(18점) (우)
시대 : 조선
제작 재료 : 오동나무

(6) 책함

책을 보관하기 위한 방법의 하나로 책함冊函을 제작 사용하였다. 중국은 한 질帙의 책을 보관하기 위해 딱딱한 종이 위에 헝겊이나 무늬 있는 색지를 발라 육면체 모양으로 접어서 책 전체를 감싸는 방식을 사용하였다. 반면 우리나라에서는 널과 널을 결속하여 육면체를 만들고, 금속 장석 없이 문판을 위로 치켜세워 문을 여닫을 수 있도록 제작하였다.

책함의 크기는 책의 크기와 양에 따라 결정된다. 책의 크기가 함의 밑면적이 되고 책의 양이 책함의 높이를 좌우하게 된다. 따라서 많은 질의 책은 전체 권수를 등분하여 나눠 담을 수 있도록 제작하였다.

하나의 책함은 단순하지만 여러 질인 경우 책함의 크기가 각기 달라도 책장과 같은 역할과 효과를 내어 책장 중에는 책함과 제작 방법이나 형태가 유사한 것이 있다. 이것이 책함에서 책장으로 발전된 형태인지 혹은 반대로 책장에서 책함으로 인용된 것인지는 알 수 없다.

옛 그림 중에는 당대의 시대 풍습 등을 살펴볼 수 있는 자료적 구실을 하는 것이 있는데 책을 주제로 그린 민화로 책거리가 있다. 이 민화 속에는 책과 책함, 문방사우와 부수적인 장식물로서 서안, 서탁 등이 표현되어 있다.

그러나 책거리 민화는 중국 문화의 요소가 많이 표현되어 있어 이를 그대로 참고자료로 하기에는 무리가 있다. 일부 기초적인 용구가 중국의 것과 유사한 것이 있으나 책의 철장법(오철법)이나 책함은 우리의 전통과는 차이가 있으므로 책거리 민화 내용을 대상으로 우리 기물을 고증하는 것은 합당치 않다.

(7) 문서함

모든 기물은 실리에 근거하여 제작하는데, 함函의 경우 그 범위가 대단히 넓고 다양하다. 용도를 지칭할 수 있는 것이 가능한 경우는 실증할 수 있는 내용물과 함께 전래되는 경우이며 실증할 내용물이 남아 있지 않을 경우는 크기나 모양새, 치장 장석 등으로 접근할 수밖에 없다.

함 중에는 가로가 길며 폭이 좁고 높이와 폭이 유사한 긴 사각함이 있는데 그것을 서류함, 혹은 문서함文書函이라고 명칭한다. 다른 함들에 비해 긴 길이의 함은 특별한 용도에 의해 제작된 것이다.

조선시대의 문서는 대부분 두루마리 형식으로 한쪽을 굴려 풀어가면서 읽었다. 즉, 두루마리 형식의 기록물을 보관하기에는 긴 형

긴 문서함
시대 : 조선
크기 : 57.7 × 12.2 × 12.2
제작 재료 : 오동나무, 황동

태의 함이 적합했다. 물론 족자族子도 포함된다. 두루마리 문서나 족자 등 연대가 오래된 기물의 존재를 통해 이러한 문서함의 형태가 매우 오래 전부터 만들어져 사용되었음을 알 수 있다.

고비는 좌우 측면이 노출되어 그 공간으로 문서의 길이에 구애받지 않고 문서를 넣고 꺼내기 쉽고 또 안정되게 보관할 수 있도록 제작되었다. 고비가 벽에 설치하여 사용되었던 반면에, 이동을 목적으로 휴대할 수 있는 화살통처럼 긴 원통 모양의 지통紙筒도 있다.

문서를 보관하기 위한 고정된 가구로는 문갑文匣이 있는데 내부가 막힘없이 긴 공간으로 구성되어 있다. 외형상 세 짝문 혹은 네 짝문으로 구분되며 보통 중앙의 문이나 오른쪽에서 두 번째 문을 추켜올려 열고 난 후 나머지 문을 밀어 첫 번째 열었던 방식으로 문을 열게 되어 있다. 서랍이 설치되는 경우를 제외하고는 내부가 넓게 통으로 구성되어 긴 문서류 보관에 매우 적합하다. 문서함 중에는 높이가 매우 얇고 넓적한 모양의 함도 있는데 접혀진 문서류 혹은 서첩, 화첩과 같은 문서를 넣기 위한 것이다.

이와 같이 문서함의 다양성을 통해 서류, 문서, 화첩, 서첩, 족자 등 모두를 소중히 여겼음을 알 수 있고 보존된 기물을 통해 볼 때, 다른 기물에 비해 오랜 시기부터 매우 성실히 제작하여 귀히 사용했음을 알 수 있다.

고비(좌)
시대 : 조선
크기 : 21.8×7.2×71.66
제작 재료 : 오동나무

유서통(우)
시대 : 조선
크기 : 11.5×9.8×97
제작 재료 : 오동나무, 황동

의복과 관계된 주거 생활 내의 기물

1. 장과 소품

의衣와 관계되는 가구는 장欌, 농籠, 함函, 관복장(의걸이장), 궤櫃 등이다. 이 글에서는 관복장, 궤(앞닫이)는 별도 설명이 있어 부연하지 않았다.

장의 경우, 의가 차지하는 비중이 다른 용도로 사용한 것보다 많기 때문에 비중이 적은 책장, 약장, 찬장 등은 접두어를 붙여 명칭을 구별한다. 장은 골주 골격체이기 때문에 골주가 드러나 보이고, 표출된 골주는 동자와 함께 보기 좋은 비율로 면을 분할하는 역할을 하면서 아름다운 모습을 보여준다. 곧 기둥을 세우고 기둥 사이를 골주로 연결하여 적당한 크기와 실용 공간을 만들고 난 다음 문 위치를 정해 각 면을 막고, 상판을 이용해 견고하게 마감한다.

의장衣欌은 다른 장에 비해 골주 표출이 선명하고 알판은 나무의 자연목피를 취하여 강한 생동감을 표출했다. 농도 전면 장식은 장과 같이 목재결의 자연스러움을 살렸으나 전체적인 제작방법은 다르다. 농과 함은 골주 구성체가 아닌 널(면판재) 구성체이다.

횃대(좌)
크기 : 2×2×92
제작 재료 : 소나무, 철

나전 반짇고리(우)
시대 : 조선
크기 : 32.5×32.5×8
제작 : 나전

의(衣)와 관계있는 민속품 중에는 횃대와 반짇고리가 있는데 횃대
는 벽에 설치하여 사용하는 옷걸이의 일종으로 긴 나무 봉에 좌우
고리를 내어 끈으로 매달아, 옷이 절반 위치에 접혀 걸치도록 사용
했다.

반짇고리는 바느질고리로 바느질에 필요한 바늘, 실, 골무, 가위
등을 보관하는 용기로서 싸리, 버들, 대나무, 종이, 목재, 나전칠기
등으로 제작되었다.

(1) 동자와 알판

골주 골격체는 실리 공간과 문의 위지를 설정하고 전면 형태를
갖추는데 동자가 배열되어 경계 역할을 한다. 전면에 표출되는 골
주와 동자는 동일한 모양, 동일한 굵기로 되어 있다. 기둥, 골주, 동
자는 각각 개별 명칭으로 표현해야 되지만 전면 구성에 동일한 표
출을 하기 때문에 경우에 따라서 같은 의미로 연결해서 이해하는
수도 있다. 특히 전면 구성을 배분하는 경계선 역할은 기둥, 골주,
동자가 하고 있다.

동자에 의해 나누어진 면적은 '알판'이나 '알갱이'라 한다. 동자
는 알판(작은 면 판재)이 수축팽창할 때 숨을 쉬는 곳이기도 하다. 동
자는 전면 골격이자 알판을 돋보이게 하는 두 조건을 함께 수용할
수 있는 나무를 선택해야 하기 때문에, 단단한 강질이면서 장력이
좋은 나무로 한다.

휨 작용이 적은 결이 곧은 나무나 무늿결이 없는 나무가 쓰이는

데, 그 결과 알판과 함께 무늿결이 소용돌이치는 것을 피할 수 있다. 배나무, 참죽나무, 대추나무, 느티나무의 곧은 줄무늬 결[木蕐]의 목재가 사용되었다. 나무 질감을 떠나 동자의 더욱 선명한 표출(색도)을 위해 칠을 한 것도 있고, 선을 음각한 것도 있다. 동자와 알판의 조화를 위한 방법이다.

알판은 나무의 자연스런 무늿결이나 색상을 이용한 작은 크기의 면판面板으로 장의 전면 치장에 대표적인 요소이다. 알판은 장 전면의 좌측면과 우측면을 대칭적으로 배열하기 위해서 반드시 똑같은 한 쌍으로 제작된다. 재료의 외양적인 요소에 치중하다 보니 휘거나 터지기도 하여 배면背面에 다른 성질의 재료를 나뭇결이 엇갈리도록 붙인다. 표면 알판이 수축 팽창하는 힘을 배면 알판이 안정적으로 유지할 수 있도록 유순한 성격의 나무를 두껍게 사용한다. 표면 알판이 강하여 변형될 때 배면 알판이 이러한 힘을 잡아주지 못하면 휘거나 터지게 된다.

때로는 배면 알판이 강하여 표면 알판을 손상시킬 수도 있다. 이러한 붙임 알판의 사용은 표면과 배면의 붙임을 통해 더욱 안전하고 보기 좋은 모양의 알판을 사용하는 전통기법으로서, 자연목의 불규칙한 변형력의 억제에 강하다. 이런 기법이 있었기에 전면 알판에 사용되는 나무가 휘어 벤 것이거나 빗겨 베어진 것일지라도 무늿결만 좋으면 사용이 가능하였고, 먹감나무처럼 강약이 심해 약한 부분이 쉽게 터지는 결점이 있는 경우에도 알판으로 사용이 가능하였다.

2. 의복을 위한 가구

(1) 머릿장 (이층장, 삼층장)

외형상 단층으로 하나의 공간을 이루고 있는 장을 머릿장이라 하는데 골주 골격 짜임으로 전면의 면 분할이 기본적으로 잘 표현되

어 있다. 이러한 면 분할 방식은 이층장(상하 두 개의 실용공간을 갖춘)이나 삼층장에서도 똑같은 방법으로 배열된다.

동자와 알판에 의한 면분할 배열방식은 행行배열이 3등분된 것과 4등분된 것이 있는데, 이 배열은 전체 배열 모양에 중심 배분으로 반복된다. 하단(문밑 막힌 부분)은 2칸 배열과 3칸 배열로 행배열을 엇갈리게 배열한다. 2칸 배열이든 3칸 배열이든, 마지막 칸 배열은 같은 크기로 배분하고 반쪽(배열된 알판의 반쪽 크기) 크기는 배열하지 않는다. 본래 머릿장은 머리위치(윗목)에 놓여져 붙여진 명칭이다.

머릿장은 앉은 시야에서 문이 바로 보이며, 좌식생활에서 사용하기 편리하도록 여닫이문이 두 개로 되어 있다.

조선시대 가옥의 방바닥은 얇고 넓은 돌 구조물로 되어 있으며 이러한 바닥을 구들 혹은 온돌이라고 한다. 불 아궁이를 통해 구들에 열熱이 전해지면 방은 따뜻해지고 습기가 제거된다. 방에서 열(熱, 불아궁이)이 가까운 위치를 아랫목, 상대적으로 먼 위치를 윗목이라고 하였고, 아랫목은 장시간 열이 보존되기 때문에 취침 시 많이 이용되었다. 따라서 윗목에 가구류와 기타 기물을 두는 것이 합리적이었다. 사람이 누워 있을 때의 상황에서 머리 위치에 장이 놓이는 것이 일반적이었고, 머릿장은 생활공간 속에 놓여진 위치에 따른 명칭이 이름으로 사용된 경우라고 할 수 있다.

(2) 농

장의 결속은 골주이고 농籠은 널과 널의 결속이다. 장이 전면과 동시에 입체적 구성을 하고, 상판이 마지막으로 결속하게 되어 있는 반면에 농은 본체를 결속한 후 전면을 결속한다. 그래서 '궤짝농'이라고 부르기도 한다.

농은 전면의 면 분할 없이 여닫이문을 갖추고 있는 것이 통상적

형태이나, 전면 면 분할이 있는 농의 경우에는 농의 구분이 어렵다. 전면 동자를 치장적 배열로 사용하므로 장과 구별을 어렵게 한다. 면 분할이 된 농은 전면 전체를 따로 동자 알갱이로 구성하여 (장의 전면과 같은 모양으로 준비된) 본체와 결속한다.

두 짝을 포개어 마대 위에 놓고 사용함으로써 이층장과 똑같은 외형을 갖추게 되며 실용적인 면도 같다.

제작에서부터 장과 농이 다르며 농 제작이 좀 더 쉬워서 후대에는 의복을 넣는 용도로 많이 사용되었다. 전면前面이 평면이기 때문에 자개로 그림을 그려넣거나, 나전이층농, 주칠이층농, 지농이라 하며 장에서 볼 수 없는 부분을 표현할 수 있는 장점이 있다.

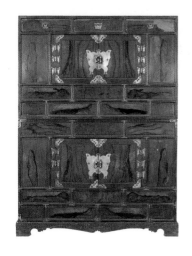
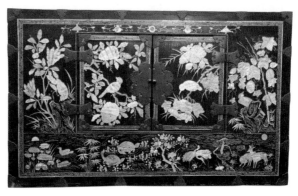

이층농[장과 혼돈하기 쉬운 농][좌]
시대 : 조선
크기 : 85×39×115
제작 재료 : 배나무, 먹감나무, 오동나무

나전 이층농[우]
시대 : 조선
크기 : 82.5×40.2×51

(3) 함

함(函)은 오래 전부터 다양한 목적으로 쓰였다. 문서함, 서첩(화첩) 함, 족자함 같은 경우는 매우 오래된 것이 많은데 이는 활용도가 높았기 때문이었다. 의(衣)를 목적으로 제작된 것은 의복이 많이 접히지 않도록 널찍하고 높이가 낮다. 관복(官服)함이나 예복(禮服)함 중에는 관모나 갓(모자), 각대(허리띠) 등 복장에 필요한 장신구와 신발까지 넣을 수 있도록 제작한 이형 관복함도 있다. 함의 장점은 내용물을 보전하는 데 가볍고 쉽게 넣고 꺼낼 수 있다는 점이다. 함은 윗닫이 개폐로 윗부분 전체가 하나의 문으로 되어 있으며, 뒤로 젖혀 열면 내부 전체가 훤히 보인다. 넣고 꺼내고 하는 데 매우 편리한 기물이다. 면적을 많이 차지하기 때문에 한 곳에 고정하여 설치하는 가구는 아니다. 함은 작으면서 격이 높은데, 윗닫이 궤와는 달리 높이를 낮게 만들고 무겁지 않게 제작하였다. 궤는 두꺼운 통널을 그대로 위치 고정에 사용했으나, 함은 위치를 고정하여 쓰기보다는 편리한 위치로 이동하여 넣고 꺼내고, 다시 이동하기 위해 가벼운 재질로 만들었다.

궤의 문은 통널을 그대로 적용했으나 함은 문 주위에 널 붙임을

하였다. 상판上板 가장자리에 같은 두께의 널을 세워 붙였다. 이것은 부족한 견고성을 보강한 것으로 함이 터지거나 휘는 것을 방지하는 방법이다.

목재료의 두께는 얇을수록 쉽게 변하는데, 궤가 목재의 두께를 통해 유지했다면 함은 문변에 널을 세워 붙임을 통해 해결한 것이다. 함은 이런 실리적 제작방법을 사용하며 얇은 재료로 가벼우면서 내부공간이 최대로 확보될 수 있게 만든 것이다.

윗닫이 궤에서는 일부는 문이 되고 일부는 고정 본체로 되어 있어서 함보다는 견고하나, 개폐 부분만은 함의 문이 전부 활개되어 편리한 점이 있다. 문을 뒤로 젖혀 넘겨 열 때 경첩이 약한 단점이 있다. 때문에 꺽쇠 못으로 고정하거나, 긴 길목(뻗침대)을 이용하여 문과 경첩에 무리를 주지 않기 위해 지팡이처럼 받치는 등 보완하여 활용하였다.

식생활과 관련된 주거 생활 내의 기물

1. 분산된 찬장의 역할

조선시대의 찬장饌欌은 종류와 수량이 적고 일정한 형식을 갖추지 못하였다.

전통 한옥은 주재료가 나무인 목조건축물이며 이를 담당하는 목수를 대목大木, 장이나 궤와 같은 가구를 다루는 목수를 소목小木이라고 하여 대목과 구별하였다.

건축 시 부엌 시설 중 일부는 대목이 만들었다. 널선반, 시렁, 통나무선반, 붙박이 찬장 등과 부엌 기둥에 연결 접속된 찬장이나 부엌탁자 등이 있다. 이 모두를 대목이 다했다고는 볼 수 없지만 대목의 솜씨가 강하게 나타나고 있는 것은 사실이다.

찬장은 다른 장에 비해 그 형태와 재료 쓰임이 육중하고 둔탁하며 다리 부분이 높다. 찬장이 일반 다른 장과 달리 발전되지 못한 이유는 식생활의 양식에 필요한 여러 가지 역할이 다른 부분에서 많이 이루어졌기 때문이다.

넓은 주거공간에 곡식, 채소, 발효 음식인 된장, 간장, 고추장, 젓갈류, 김치 등을 분산하여 저장해 두고 사용했는데, 보통 장독대라든지 독립된 칸, 찬방이나 찬광 등에 보관하였다. 곡식은 곡간에서, 채소류는 밭에서 필요한 만큼씩 취하여 조달하였으므로 찬장의 역할 중 일부가 대체되어로, 찬장 자체로서는 그다지 발전되지 못했다.

2. 찬장

(1) 붙박이 찬장

전통 가옥의 부엌 구조를 살펴보면 바닥이 깊고 방과 연결되어 있다. 부엌의 열을 조리와 난방을 겸해 효율적으로 사용하기 위해

붙박이 찬장
시대 : 조선
크기 152 × 56 × 121(64)
제작 재료 : 소나무

서 아궁이는 불을 지펴 방으로도 열기가 가고 부뚜막에서 조리할 때도 사용할 수 있는 위치에 배치되어 있다. 이상적인 연소와 효율적인 열기 활용을 위해서는 아궁이가 방보다 깊이가 낮아야 하기 때문에 부엌 바닥도 방보다 낮았던 것이다. 이때 땔감도 부엌에서 함께 보관하였다.

부엌에서 사용된 가구는 내실의 장처럼 섬세한 작법이나 알판 붙침 등을 하지 않고 단순하게 제작한다. 틈이 생기더라도 그냥 사용하였다.

부엌이라는 환경이 건습이 매우 심한 영향도 있어, 기물의 다리가 높다든지 투박함에 크게 개의치 않았다. 붙박이 찬장보다는 붙박이 선반들이 더 많이 활용되었다. 바닥 공간을 자유롭게 쓸 수 있도록 비워놓기 위해서다. 붙박이 찬장은 다리 없이 벽에 고정한 것으로 실용에 편중되어 구조가 단순하다.

(2) 전면의 면이 분할된 찬장

의장衣機의 골격과 차이가 있다. 기둥, 골주, 동자 모두 굵고 육중하다. 알판에는 붙임목을 쓰지 않으며 바닥 널판이 두껍다. 상단 빼닫

찬장(좌)
전면 면 분할 구성
시대 : 조선(경기지방)
크기 : 111×53×166
제작 재료 : 괴목, 소나무, 철

찬장(우)
전면 면 분할 구성
시대 : 조선(경기지방)
크기 : 103×58.5×115
제작 재료 : 소나무, 철

이 구성이 없고, 있다 하더라도 문이 열리는 위치인 바로 위에는 빼닫이 구조를 설치하지 않는다.

문의 윗 공간을 비워놓음으로써 넣고 꺼내는 데 부담을 줄일 수 있기 때문이다. 예를 들면 빈 그릇이 아니라 음식이 담긴 그릇이나 병처럼 높이가 있을 때에는 여백 공간이 있는 것이 심리적으로 매우 편리하기 때문이다.

(3) 사개결속 찬장

입체도형은 가로, 세로 높이가 한 점에서 만나게 되는 모서리 부분이 있는데, 가구제작 시 가로목과 세로목 기둥이 함께 한 지점에서 결합 고정시키는 방법을 사개결속(골주)이라 한다. 우리나라의 목조건축에서 흔히 볼 수 있는 부분이다.

사개결속을 하는 방법에는 두 가지가 있는데 널판끼리 촉을 내어 결속하는 경우도 사개결속(널)이라 한다. 사개는 나무 성질과 관계가 있어서 일반적으로 쓰이는 결속기법이다. 목조건축의 발달은 목

사개결속찬장(좌)
시대 : 조선(제주지방)
크기 : 94.5×62×127
제작 재료 : 밤나무

사개결속찬장(미닫이문) (우)
시대 : 조선(강원지방)
크기 : 155×68.5×113.5
제작 재료 : 소나무

가구와 연결되며, 이러한 사실은 전통 목가구에서 볼 수 있다. 가장 귀히 여겼던 책장에서도 볼 수 있다. 골주사개 기법이 잘 나타나고, 흔히 사용된 기물은 뒤주와 찬장이다. 골주 골격이 매우 투박하게 제작되어 있다.

　뒤주는 담아 넣는 용도로 내용물이 담겨 있을 때 팽창하려는 힘을 감당할 수 있도록 골주를 굵게 쓰며 널판과 널판 이음이나, 결속 (홈에 끼워 넣는)도 틈새가 없도록 제작하는데 반하여, 찬장은 틈이 있다 하더라도 그대로 사용하였다. 어떤 경우는 찬장 바닥을 대나무로 만들어서 틈새가 큰 것도 있다.

　문의 설치방법과 기능 부분을 살펴보면 찬장에서만 볼 수 있는 특별한 기법이 있다.

　① 여닫이문에 금속 장석을 쓰지 않고 문 자체에서 중심 축을 내어 회전 기능을 갖추게 한 찬장.
　② 미닫이문을 설치함으로써 금속 경첩장석을 적용할 필요가 없게 만든 찬장.
　③ 문이 본체와 쉽게 분리되도록 돌쩌귀(경첩)를 달아 사용한

공간 구성이 있는 삼층찬장(좌)
시대 : 조선
크기 : 130×54.5×98.5
제작 재료 : 소나무

공간구성이 있는 찬장(우)
시대 : 조선
크기 : 102.5×45×76.5
제작 재료 : 은행나무

찬장.

④ 여닫이문과 미닫이문을 층에 따라 혼합 사용한 찬장.

⑤ 완성된 골격 위에 문이 회전할 수 있도록 축 고정체를 따로
만들어 덧붙이는 방법의 찬장문.

이러한 사항들은 모두 흔히 목조건축에서 볼 수 있는 형태이다.

(4) 공간구성이 있는 찬장

책장에 2, 3, 4층의 구성 중 일부 층에 문을 달지 않고 전면 노출
된 공간 그대로를 사용하는 경우 공간구성이 있는 책장이라고 한
다. 찬장도 마찬가지로 일부 층을 문 없이 수납공간 그대로 제작한
경우를 공간구성이 있는 찬장이라 한다.

그런데 부엌 가구 중 기둥과 널판만으로 제작된 것, 즉 전우좌우
4면이 모두 막힘이 없는 형태를 부엌탁자라 하는데 이 노출된 구성
에 일부 층을 칸을 막고 문을 달아 비슷한 형태를 갖춘 것이 있다.
이 경우 탁자 형태에서 부가된 구성으로 공간이 있는 찬장이라고
하지 않는다.

부엌탁자
시대 : 조선
크기 : 70×31.5×111
제작 재료 : 소나무

(5) 부엌탁자

부엌탁자는 막힘이 없이 바닥 널판이 층을 형성한 모양인데, 널판재는 장을 제작할 때 사용하는 널판재보다 두꺼운 통판재를 쓴다.

기둥은 별다른 기교 없이 단순한 각목으로 되어 있다. 가구 중 단순한 짜임새에 모양도 단순하다. 칸 막힘이 없다는 것은 안에 담긴 기물의 식별에 도움이 되며 항상 보이는 공간에 배치해 순발력 있는 활용이 가능하므로 편리한 장점이 있다. 부엌탁자는 균형과 크기, 층수 등에 따라 다양하다.

(6) 곡궤와 뒤주

일반적으로 어느 기물이든 용도에 적합하도록 제작되지만 곡궤는 그러한 면에 더욱더 치중된 점이 있다. 저장하고자 하는 곡식의 무게, 곡식의 양, 저장기간 등을 감안해서 제작해야 하기 때문이다. 곡궤의 제작은 나무의 성격, 나무의 질 등을 이해해야 하는 것은 기본이고 중력 적재에 따른 팽창력 등 힘에 따른 합리적 적용과 실용성에 역점을 두고 짜임을 하게 된다.

짜임에는 두 가지 방법이 있는데 하나는 넓고 두꺼운 판재를 서로 손가락 물림(사개)결속을 하는 것이고, 또 하나는 견실한 골주를 중심으로 널판을 끼워 결속한 것이다.

전자는 궤의 결속에서, 후자는 장의 결속에서 볼 수 있는 기본 짜임이다. 이 두 가지 호칭은 일반적으로 곡궤 또는 뒤주를 혼합하여 사용한다. 본래 쓰이는 목적이 같기 때문에 짜임에 따른 구별보다는 용도에 따른 비중에 편중되어 불려지기 때문이다. 그러나 널과 널이 결속된 기물은 곡궤이며, 골주 중심으로 널판을 끼워 결속한 기물은 뒤주라 함이 적합하다.

곡궤의 크기는 저장량 때문에 일반적으로 관리할 수 있는 가구보

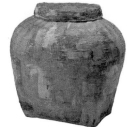

큰 곡궤(상, 좌)
시대 : 조선
크기 : 174×89×94
제작 재료 : 소나무

채독(상, 우)
시대 : 조선
크기 : 97×70×88
제작 재료 : 싸리, 종이

원통 뒤주(하, 좌)
시대 : 조선
크기 : 56×45×124
제작 재료 : 피나무

뒤주곡(하, 우)
시대 : 조선
크기 : 103×88×126
제작 재료 : 소나무

다 훨씬 크다. 그 크기가 너무 커서 넣고 꺼낼 때 사다리가 필요한 경우도 있다. 이처럼 커다란 크기는 널과 널의 결속(곡궤)인 경우에는 상하로 반복 연결해서 구성하여 큰 크기를 갖추고, 골주 중심 결속(뒤주)인 경우에는 골주의 굵기와 더불어 길이를 길게 하고 연결 골주를 추가함으로써 큰 크기를 제작하였다. 이런 경우 저장성이 강한 반면 실용성은 떨어진다. 저장 대상물은 벼를 의미하며, 지역에 따라 벼가 아닌 다른 곡식이 대상이 될 수도 있다.

다른 큰 규모의 저장방법은 가옥(건물)의 끝자락에 연결하여 칸을 만들고 위는 초가 지붕처럼 짚을 씌운다든지, 또는 마당 한 부분에 골주로 저장공간을 가설하는 경우이다. 이는 고정 건축물이 아니고 수확량에 따른 일정 시기만의 저장 대처 수단인 구조물이다.

대[竹]뒤주[좌]
시대 : 조선
크기 : 480×120×260
제작 재료 : 대나무, 짚

제주곡궤[우]
시대 : 조선
크기 : 105×72×91
제작 재료 : 볏나무

　지역에 따라 골주 구성이 아닌 둥근 원통 모양의 본체를 대나무로 둥글게 엮어서 짚으로 지붕을 만들어 씌워 사용한 뒤주나, 통나무의 내부를 파내어 만든 원통형 뒤주도 있다.

　곡식의 저장용 구조물인 뒤주는 골주 중심으로 구성하는 방법이 대부분이다(곡뒤주). 뒤주 중에는 일시적 용도로 수확기에 만들어 사용하기도 한다. 임시구조물이었다. 역할이 끝나면 철수하기도 하고 다시 고쳐서 다음에 사용하기도 한다.

(7) 소 반

　소반小盤은 우리의 좌식생활에 필수적인 기물이었다. 상판과 족을 결합한 형태로 가벼우면서도 간단한 구성으로 되어 있다. 대부분의 경우 궤는 족이 얕거나 보이지 않는 반면, 소반은 시원하게 드러나 보인다.

　소반은 전면의 구별의 없이 사용할 수 있으며 상판은 사각 모양과 12각의 둥근 모양이 주축을 이루며 가장 많이 쓰였다. 동그란 원반 모양, 꽃잎 모양, 연잎 모양, 육각, 팔각 모양도 있는데 이는 사각 모양과 십이 12각 모양의 소반에 비해 아주 적은 수량이라서

같은 비중으로 나열하기에는 혼란스럽다.

　대표적인 소반은 통영소반, 나주소반, 해주소반이 있는데 이 세 가지 유형은 오랜 기간 각기 다른 형태와 제작방법으로 정형화되어 기틀을 다져왔다. 이 소반들은 직사각형 상판이다. 사각의 모서리 부분을 접거나 완만한 곡선으로 다듬어 모서리의 각을 없애고, 상판에 못을 박아 꿰뚫는 방식을 사용하지 않았다. 상판에 홈을 내지 않고 상판의 배면에 비스듬히 홈을 파내 풍혈을 결속하고 다리를 접속하는 제작방식을 따랐다.

　해주반은 상판의 배면에 홈을 내어 족足널판을 밀어넣는 방식으로 결속했다. 평면의 유지와 휨 방지에 효과적인 결속으로 나뭇결의 성질을 잘 이용한 방식이다.

　12각의 둥그런 상판의 소반에는 직선 모양의 족足이 없다. 이 소반의 족은 두 가지 형태로 호족(虎足 호랑이다리), 구족[8](狗足 개다리)으로 부르고 있다. 다리라는 말은 퇴골腿骨 모양에서 나온 것인데 명칭에 문제점이 있다. 호랑이 퇴골과 개 퇴골이 사뭇 다른 모양이 될 수 없는 데도 불구하고 호족과 구족을 구분하여 부른다.

우리가 구족으로 호칭하는 소반은 다른 의미의 소반이고 하나의 호족형 소반을 두 가지의 호칭으로 썼다고 보는 것이 타당하다. 사용자의 신분에 따라 상전인 양반이 사용하고 있을 때와 천민이 쓸 경우 같은 호칭으로 부를 수 없어서 구별한 것이다.

그러면 개다리 소반은 어떤 의미였을까? 이는 박쥐 모양을 뜻한다. 박쥐 모양의 다리는 장과 농에서도 볼 수 있으며 높이가 짧을 뿐이지 같은 형상을 하고 있다. 이 모양이 장欌에서는 (박)쥐발, 쥐발마대로 부른다.

장의 발과 소반의 발이 같은 모양인데도 이처럼 다르게 칭하고 있는 이유는 '박'자를 생략하였기 때문이다. 조선사회에서는 박쥐는 복福을 상징하는 뜻으로 사용하였으며, 그 응용 범위도 많아 다른 기물에서도 흔히 볼 수 있다. 이 명칭은 일본인 아사카와 다쿠미가 펴낸『조선의 소반』(1929)에 처음 기록되었다.

궤

1. 앞닫이 궤와 윗닫이 궤

궤櫃는 조선시대 전 지역에서 일상적으로 쓰였던 보편적인 가구이자 가장 단순한 가구이다. 궤는 앞닫이 궤와 윗닫이 궤로 나누는데 개폐 위치에 따라 앞면이면 앞닫이 궤, 윗면이면 윗닫이 궤로 칭한다. 반닫이는 윗면이든, 앞면이든 문판이 그 면적의 반쪽이 여닫이라는 의미로 부르는 명칭이다.

앞의 두 조건을 다 갖춘 육면체 궤 모두를 반닫이 궤라 할 수 있다. 앞닫이 궤는 후대까지 많이 제작 사용하였기 때문에 '반닫이 궤'를 앞닫이 궤로 인식하고 있다. 모두 단일한 육면체로 구성되어 그 형태만으로는 용도 구별이 어렵다.

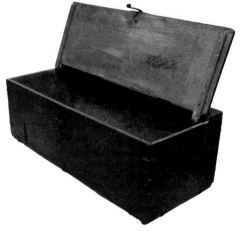

궤의 용도는 책, 곡식(씨앗), 엽전(돈), 옷[衣], 그릇, 제사용구(제기), 의료, 화살 등 집에서 중요하다고 여긴 모든 것을 보관하였다. 윗닫이 궤는 용도 대상물 중 엽전, 곡식, 그릇 등을 위에서 식별하기에도 좋고 넣고 꺼내기 편리한 실용성을 갖추고 있다. 그 수량은 앞닫이 궤에 비해 적다.

2. 궤의 균형

우리 민족은 좌식坐式생활을 하였기 때문에 낮은 형태의 기물이 많았다. 좌식생활 방식과 입식생활 방식은 각각의 편리한 점이 있고 활동습성에 따라 가구도 그에 맞게 실용적인 형태를 띤다. 좌식생활권에서는 앉은 자세에서 두 팔과 두 손을 쉽게 사용할 수 있는 가로로 긴 형태의 가구가 많이 발달되어 있다. 반대로 입식생활권에서는 위에서 아래로 배열되는 상하 높이가 있는 가구 형태가 많다. 우리와 같은 좌식생활권에서는 가로로 긴 형태인 궤가 특히 많이 남아 있고, 단순하지만 독특한 특성이 있다.

낮고 긴 형태의 앞닫이 궤는 좌식생활에서 두 팔과 두 손을 이용하여 넣고 꺼냄이 편리한 간결한 균형체이다. 앞닫이 궤의 높이는 보편적으로 선대의 것은 낮고, 후대의 것은 높다. 용도적인 측면에서도, 선대의 것은 책과 관련이 깊고 후대의 것은 옷과 관계가 깊

다. 궤의 높고 낮음은 실리와 목적에 따른 용도(제작 의도)별로 다를 수는 있지만, 대체적으로 선대에서 높이가 낮은 것을 사용하였고, 북쪽지방보다 남쪽지방의 것이 낮다.

기록에 나와 있는 '와궤臥櫃'[9]라는 명칭은 가로로 길게 보이는 시각적인 면에서 표현한 것이다. 서유구(1764)『임원경제지』[10]에 가구와 관련된 기록 중에 안궤案几, 서가書架, 책궤冊櫃, 탁자 등이 있는데 책궤는 책함을 의미한다.

3. 궤의 짜임

(1) 나무

나무에는 나무마다 각기 다른 조직이 있는데, 같은 종의 나무라도 성장과정, 기후, 토질, 위치 등에 따라 성질[木性]이 다르다. 따라서 나무를 가구 및 기물의 재료로 사용할 때는 그 성질에 따라 잘 배치하고 적용해야만 한다. 이는 기물을 완성한 후 사용 중에 나무가 휘거나 터지는 등의 문제점이 발생할 수 있기 때문이다. 그 원인은 다양하지만 일부만을 따져보면 다음과 같다.

성장과정에서 먼저 형성된 나무 조직이 나중에 형성된 것보다는 조밀도가 높고, 나중에 형성된 조직은 먼저 형성된 것보다 성글고 수분 함유량도 많다. 같은 나무 안에서도 이렇게 조직 조밀도가 다르기 때문에 기물을 만드는 재료로 쓰일 때도 그 오차가 그대로 남아 영향을 미친다.

그런데 이 오차는 기물이 완성된 후에도 움직이려는 힘으로 작용해 조밀도가 높은 부분은 계속 그 상태를 유지하려 들고, 낮은 부분은 줄어들려고 한다. 이때 더 많이 줄어드는 부분이 생기면서 휘는 현상이 나타난다. 아무리 단단한 나무라고 할지라도 오차한계가 적을 뿐 원리작용은 동일하다. 따라서 가구를 제작할 때는 이 같은 나무의 성질을 고려하여 나무판재를 배치 결속하는 것이 기본이다.

때문에 널과 널을 결속하여 궤를 제작할 때 각 모서리의 결속은 서로 응결하려는 힘의 방향을 안쪽으로 가게 해야 한다. 힘의 방향이 모여지면 결속이 단단해져 한계치 힘을 차단하여 주기 때문에 뒤틀림을 방지할 수 있지만, 두서없이 배치하여 결속하면 궤가 완성된 상태에서 뒤틀림이 나타난다.

결속하지 않고 붙여주어야 하는 궤의 상판과 문판門板의 경우에도 같은 논리가 적용된다. 이 경우는 결속된 부분보다 더 자유롭게 작용하려 하기 때문에 좀더 합리적인 방법을 적용해야 한다. 문판의 경우 휘는 방향이 앞으로 가게 배치하여 나무 조직의 변화가 생기면 문이 정확하게 닫히지 않고 벌어져서 제 역할을 못 할 뿐만 아니라 보기에도 좋지 않다. 그러므로 제작할 때부터 제작 후 나무 조직의 변화 가능성을 예측하여 휘는 방향이 안쪽으로 가게 하는 것이 중요하다.

장欌의 경우도 동일하다. 중심이 되는 기둥이 어느 방향으로 움직일지를 염두에 두고 힘을 상쇄시키는 방향으로 서로 배치해야 한다. 만약 이를 고려하지 않고 같은 방향으로 배치하면, 한쪽으로 기울어지게 된다.

이 같은 논리는 나무[木]와 못[釘]의 관계에서도 동일하게 적용된다. 따라서 적합한 자리를 잘 살펴서 못을 박아야 한다. 그러나 결속을 강하게 하기 위해 못을 과하게 쓰는 것은 좋은 방법이 아니다. 못을 많이 사용하여 강하게 결속시켰다 하더라도 그 효과는 나무끼리 자연적으로 결속시킨 것보다 못할 수 있다. 뿐만 아니라 강한 결속을 위해 더 많은 못을 사용하면 결국 나무가 견뎌내지 못해 터지고 만다. 나무는 완성된 기물이 된 후에도 계속 힘이 작용하고 있기 때문에 그 자연의 힘에 대비해야 하는 안목이 필요하다. 이러한 이치를 모르고 재료를 다루었을 때는 제작한 뒤에도 뒤틀림, 불균형, 터짐, 부분 파손, 문이탈(결손) 등이 생겨서 기물의 수명이

단축될 뿐만 아니라 실용성과 미적인 아름다움이 떨어지게 되기도 한다.

(2) 사개결속

궤는 면판재들끼리의 결속(결합)으로 나뭇결이 같은 두 판재의 양 끝 부분에 요철을 만들어 여러 개의 촉을 내어 서로 끼워서 맞추는데 이를 사개라 한다. 두 손을 모아 손가락 사이사이로 양손을 끼워서 쥐는 것과 같은 모양이다. 골주인 경우에는 하나의 장부촉을 만들지만 넓은 (면)판재인 경우에는 촉을 여러 개 만든다. 이는 다른 외부적인 장치에 의지하지 않고 널판끼리 결속하는 방법 중에서 가장 이상적인 방법이다.

모든 기물이 마찬가지지만 중량감이 있는 구성일수록 더욱 견실한 결구가 필요한 것처럼 궤의 두꺼운 면판재의 구성은 완성물 자체가 무게가 있어 결속 요인에 따라 바른 균형을 유지해 준다.

장부촉은 촉의 설정이 중요하다. '얼마나 크게 할 것인가', '간격은 어느 정도로 할 것인가'의 문제는 기물의 견고성에 영향을 끼치며, 실제로 기물을 사용할 때 내부팽창을 적게 하는 역할도 한다. 촉의 양이 많다고 좋은 것은 아니다. 두께가 얇은 판재에 촉을 촘촘히 만들면 오히려 힘을 받지 못해 결속이 어려워지므로 촉을 많이 만들지 않는다.

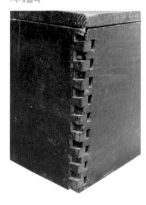

사개결속

사개는 서로 물리는 두 판재의 힘이 어느 한 쪽에 치우치지 않도록 하며 완선 기물로서 그 용도에 합당한 구성과 결속을 염두에 두고 설정한다. 서로 맞물린 부분은 모서리가 되고, 그대로 드러나 보인다. 두 판재의 촉이 똑같은 모양이 아니다. 설정된 철 한쪽 면 판의 촉에 의해 다른 면 판이 맞춰진다. 촉 모양은 상하 크기를 달리한다. 맞춰진 방향 외에는 빠져나오지 못한다. 촉의 모양에 의해 그렇게 되는 것이다. 이런 방식의 사개 모양은 조선시대의 모든 궤에

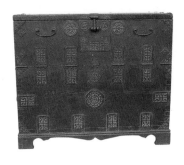
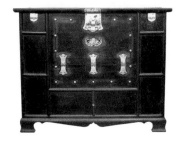

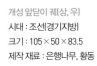

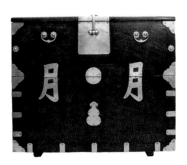
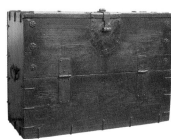

적용되었으며, 촉의 상하 크기가 같은 모양은 적용하지 않았다.

4. 궤의 지역별 분류

궤를 자세히 분석해 보면 나무의 요소와 기능, 금속물인 장석에서 각기 다른 개성을 찾을 수 있다. 나무가 지닌 개성적 요소는 지적하지 않으면 잘 드러나지 않는 반면 장석 요소는 잘 드러나기 때문에 장석은 구별 요소로서 비중이 크다.

기물 완성 과정에 여러 공정을 거치게 되는데 완제품에 도달할

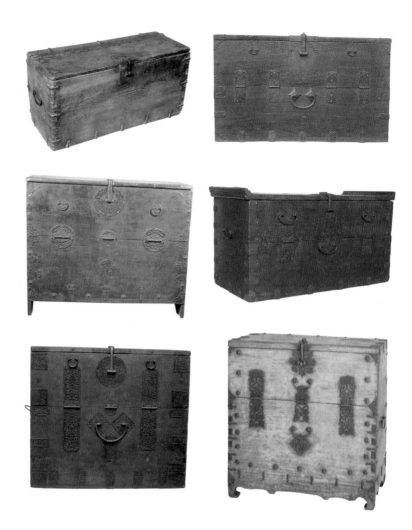

상주 윗닫이 궤(상, 좌)
시대 : 조선(경상지방)
크기 : 107.5×41×46.2
제작 재료 : 소나무

진주 앞닫이 궤(상, 우)
시대 : 조선(경상지방)
크기 : 92.5×43×57.5
제작 재료 : 소나무

둥근 도안 장석 앞닫이 궤(중, 우)
시대 : 조선(북한)
크기 : 96×44×82
제작 재료 : 소나무

충무 앞닫이 궤(중, 좌)
시대 : 조선(경상지방)
크기 : 76.5×38×46
제작 재료 : 소나무

사각 도안 장석 앞닫이 궤(하, 좌)
시대 : 조선(북한)
크기 : 96.5×49×86
제작 재료 : 피나무

해주 앞닫이 궤(하, 우)
시대 : 조선
크기 : 85×42×88
제작 재료 : 피나무

수록 성실함이 더해진다. 아무리 잘 제작되었다 하더라도 후공정이 뒷받침되지 못하면 먼저 이루어놓은 공력이 허사가 되고 말기 때문이다.

먼저 이루어진 목형 기본체에 장인의 재치와 성실한 내공이 더해진 후차 진행을 거쳐 완성에 이르는 것이 순수한 과정이다. 이 과정이 기본이 된다. 이러한 기본이 결여된 기물은 귀한 입지에 있지 못하고 개성도 없다.

조선의 궤는 주어진 목재에 따라 크기와 균형이 모두 다르며, 이

삶과 생명의 공간, 집의 문화

에 따라 알맞은 장식 배열과 치장, 그리고 미적 요소를 삽입한다. 그러나 큰 범주에서 벗어나지 않는 선에서 자유롭게 제작한다. 자유롭게 제작된 궤의 결과물을 놓고 볼 때, 다양하면서도 특정 지역의 궤로 묶을 수 있는 공통적 요소가 발견된다. 이러한 공통적 요소를 통한 분류는 궤의 특징적인 개성들을 이해하는 데 용이하다.

이와 같은 다양한 개성들을 단적으로 나열, 표현하면 이름이 길어져 이해하기 어려워진다. 따라서 개성적인 작은 단위체들에 특정 지역명을 붙여 부른다. 구체적으로 지적한다면 공통적 요소를 묶어 분류하되 최소한의 연대와 산출량이 있어 모체성을 갖추고 있어야 한다. 그러나 연대는 차이가 있다. 이는 분류된 모든 지역이 동시에 태동하여, 번성·쇠퇴하지 않았기 때문이다.

5. 궤의 장석

궤의 장석은 기능을 위한 목적이 우선이었으나 차츰 치장적인 요소도 부가하여 조화시켰다. 어떤 경우는 기능성에만 치중된 궤가 있고 또한 어떤 경우는 치장성만이 지나치게 강조된 경우도 있다. 그러나 나무와 함께 기능과 단순한 도안이 잘 조화되어 기능에도 소홀하지 않고 치장에만 치우치지도 않은 이상적 조화를 이루어왔다.

장석 소재는 철, 황동, 백동 등이 쓰였으나 거의 철 재료이다. 이는 궤가 육중한 두꺼운 판재로 되어 있어서 충분히 기능을 지탱할 수 있는 강도가 높은 철을 사용해야 했기 때문이다. 그러나 작은 문서함에는 황동을 자주 사용하였다. 황동으로도 충분한 기능을 유지할 수 있을 만큼 이미 축적된 기술을 통하여 재질, 강조, 다루는 법을 잘 알고 있어서 보기에도 좋은 결과를 얻을 수 있었기 때문이다.

궤의 철 장석은 달구었다 두들기는 작업을 반복하면 강도가 높아지므로 산화도 지연되고 매끄러운 표막을 이룬다.(이는 방치될 때 급산화되어 다르다.) 나무 소재와 철 소재가 서로 방해되는 재료인데도

만[卍] 도안(상, 좌)

수[壽] 도안(상, 위)

수복[壽福] 도안쪼이(하, 좌)

복[福] 도안(하, 위)

불구하고 조화를 이룬다. 궤의 시문 된 도안은 수壽, 복福, 만卍 이 세 가지 도안이 여러 가지로 응용되었다. 그런데 확연히 드러나 보이지 않고 숨겨진 채 묻혀 있다.

만수萬壽·만복萬福의 뜻은 만卍자 하나의 상징만으로도 그 의미를 전달할 수 있었다. 그러나 만수·만복은 한없이 긴 수명, 무한한 복만을 의미하지는 않았다. 주어진 목숨과 주어진 복에 과하거나 부족하지 않는 절제와 겸손이 내재된 수명과 복을 상징하고 있다. 기우 결과 역시 너무 많거나 과한 답을 요구하지 않는 것처럼 이 적절함 역시 바라는 기도로 표현되고 있다.

한편 여기서의 문제점은 그 도안紋樣이 상징하는 본질을 충실히 지켜 진행되었느냐 하는 것이다. 시문자施紋者가 진의를 알고 시문하였느냐, 아니면 모르고 시문하였느냐에 따라 분명한 차이가 있다. 오랜 세월 승계 시문자가 바뀌면서 시문을 반복하는 과정에서 본래의 진의를 상실한 채 도안으로서만 반복 시문하여 내려왔을 경우 누적된 조금씩의 오차들로 말미암아 결국 최초의 본질에서 벗어난다.

〈정대영〉

부 록

주석

찾아보기

제1장
전통적인 취락의 입지 원리와 풍수

1 홍경희, 『촌락지리학』, 법문사, 1985, p.23, 『史記』「五帝本記」(一年而所居成聚二年成邑三年成都, 註) 聚謂村落也.

2 오홍석, 『취락지리학』, 교학연구사, 1989, p.10.

3 장승일, 「조선후기 경기지방의 도회연구」, 『대한지리학회』 29(2), 1994, pp.183~184.

4 『택리지』는 크게 四民總論, 八道總論, 卜居總論, 總論 등 네 부분으로 구성되어 있다. 사민총론에서는 사대부의 신분이 士農工商으로 나뉘어지게 된 까닭을 피력하였고, 팔도총론에서는 우리 국토의 역사와 지리를 지역별로 나누어 사실적으로 기술하였다. 그 중 복거총론은 현대지리학의 立地論에 견줄 수 있는 전통사회에서의 입지 원리로 해석될 수 있다.

5 李重煥, 『擇里志』 卜居總論. "大抵卜居之地 地理爲上 生利次之 次則人心 次則山水 四者缺一 非樂土也 地理雖佳生利乏則不能久居 生利雖好地理惡則亦不能久居 地理及生利俱好 而人心不淑則必有悔吝 近處無山水可賞處則無以陶瀉性情"

6 최영준, 「풍수와 『擇里志』」, 『한국사시민강좌』 제14집, 일조각, 1994, pp.110~111.

7 『擇里志』, 卜居總論 山水條.
"오직 계거는 평온한 아름다움과 맑은 경치가 있고, 또한 관개와 경작의 이익이 있어 해거는 강거만 못하고 강거는 계거만 못하다고 한다.(惟溪居 有平穩之美 蕭洒之致 又有灌漑耕耘之利 故曰海居不如江居 江居不如溪居)."

8 민주식, 「퇴계의 미적 인간학」, 『美學』 제26집, 한국미학회, 1999.

9 김재숙, 「예술을 통한 이상적 인격미의 추구」, 『조선시대, 삶과 생각』, 고려대 민족문화연구원, 2000, pp.214~215.

10 최영준, 「『택리지』; 한국적 인문지리서」, 『국토와 민족생활사』, 한길사, 1997, p.93.

11 『論語』의 里仁章에서 보면 '里仁爲美'라고 하였다. "사람이 어진 마을을 선택해서 거주할 줄 모르다면 그런 사람을 가리켜 어찌 知者라고 일컫겠는가?(擇不處仁 焉得知)" 鄕里에는 인후한 풍속이 감돌고 있어야만 아름답고 또한 그런 곳이어야만 살 만한 곳임을 의미한다. "왜냐하면 향리가 갖추어 지녀야 할 아름다움을 잃는다면 그곳의 사람들로 하여금 옳고 그름의 마음을 갖게 할 수 없기 때문이다.(失其是非之本心 而不得爲知矣)"

12 「예안향약」은 퇴계 이황에 의해서 만들어진 우리나라 최초의 향약이며, 이 향약을 효시로 각지에서 시행되는 계기가 되었다. 「예안향약」에 이어 1560년 율곡 이이에 의해 「파주향약」이 시행되었고, 1571년 「서원향약」(청주지방), 1579년 「해주석담향약」(해주지방) 등이 이어졌다. 향약은 문자 그대로 향인간의 약속으로 이루어지는 共同遵行의 규범이다. 여기서 말하는 향인이란 水火를 상통하는 이웃임을 뜻한다. 이웃의 개념으로 성립되는 사회는 대체로 마을과 같은 소단위의 지역 공동체임을 의미한다. 향약이 시행되는 지역범위의 일반적인 규모는 오늘의 面 단위라고 이야기할 수 있지만 그

지역민간의 숙지도는 대단히 높기 때문에 역시 마을의 개념으로 통용되는 경우도 있다.

13 김유혁, 「퇴계의 향약과 사회관」, 『퇴계학연구』 제1호, 1987, pp.211~235.

14 得人則一鄕肅然 匪人則一鄕解體.

15 정종수, 「남대문 현판 왜 세로로 달았나」, 『민속소식』 제106호, 국립민속박물관, 2004, pp.6~7.

16 닭실마을 수구 밖의 봉화읍 삼계리에는 충재 권벌을 모신 三溪書院이 있다. 이 서원은 1588년 건립되었으며 1660년(현종 1)에 사액서원이 되었는데 1897년 대원군의 서원철폐령에 의해 철폐되었다가 1960년에 복원되었다.

17 Pak Hyo-bum, *China and the West: Myths and Realities in History*, Leiden: E.J. Brill, 1974, p.40.

제2장
생활공간

1 서윤영, 『집宇 집宙』, 궁리, 2005, p.147.

2 윤재홍, 『우리 옛집 사람됨의 공간』, 집문당, 2004, pp.52~54.

3 徐有, 『임원경제지』 9, 「瞻用志」(강영환, 『집의 사회사』, 웅진출판, 1992, pp.237~238에서 재인용).

4 노적은 곡식알이 붙은 쪽을 안쪽으로, 뿌리 부분을 바깥쪽으로 가도록 하여 2미터 정도의 높이로 곡식단을 쌓아둔 것을 일컫는다. 그런 다음 비나 눈을 맞지 않도록 그 위에 삿갓 모양으로 엮은 덮개를 씌운다.

5 서윤영, 앞의 책, pp.153~154.

6 서유구, 『임원경제지』 9, 「瞻用志」.

7 강영환, 앞의 책, pp.236~237.

8 위의 책, p.237.

9 서윤영, 앞의 책, p.154.

10 이대원, 「한국전통건축에 있어서 마루구조의 특성에 관한 연구」, 경기대학교 석사학위논문, 1996, p.6.

11 강영환, 앞의 책, p.213.

12 서윤영, 앞의 책, p.155.

13 이호열·김일진, 「한국건축의 마루에 관한 연구」, 『대한건축학회 추계학술대회논문집』 3-2, 대한건축학회, 1983, p.24.

14 『세종실록』 51, 세종13(1431), 1월(정축).

15 『세종실록』 90, 세종22(1440), 7월(정묘).

16 『세종실록』 123, 세종31(1449), 1월(정미).

17 『성종실록』 55, 성종6(1475), 5월(갑술).

18 『성종실록』 95, 성종9(1478), 8월(신해).

19 『삼국사기』 33, 「잡지」 2, '가옥'.

20 『성종실록』 10, 성종2(1471), 6월(기유).

21 서윤영, 앞의 책, p.117.

22 김종헌 외, 「한국전통주거에 있어서 안채와 사랑채의 분화과정에 대한 연구」, 『대한건축학회논문집』 12-9, 대한건축학회, 1996, p.2.

23 고대민족문화연구소, 『한국민속대관』 2, 1982, p.733.

24 강영환, 앞의 책, pp.219~220.

25 위의 책, p.221.

26 정재식 외, 「조선전기 상류주택에서 행랑채의 시대적 성격에 관한 연구」, 『대한건축학회 추계학술발표대회논문집』 23-2, 대한건축학회, 2003, p.735.

27 『태조실록』 2, 태조1(1392), 9월(기해).

28 안동시 와룡면 가구동(김후웅, 85세).

29 안동시 임동면 지례동(김구직, 89세).

30 『태종실록』 5, 태종3(1403), 5월(계묘).

31 서윤영, 앞의 책, p.129.

32 위의 책, p.130.

33 김민수 편, 『우리말 어원사전』, 태학사, 1997, p.944.

34 안동시 임하면 천전리(김효증, 82세).

35 조재모, 「조선왕실의 정침 개념과 변동」, 『대한건축학회논문집』 20-6, 대한건축학회, 2004, pp.191~192.

36 장철수, 『사당의 역사와 위치에 관한 연구』, 문화재연구소, 1990, p.32.

37 선조 무렵 임진왜란으로 소실된 궁궐을 복구하는 과정에서 온돌을 대폭 확산시킨 것으로 알려져 있다.(조재모, 앞의 논문, p.197)

38 김수일, 『귀봉선생일고』, 「잡저」, '終天錄'.

39 임재해, 『전통상례』, 대원사, 1990, pp.18~19.

40 『예서』와 달리 실제 현장에서는 남녀유별적 관념에 의해 안채의 폐쇄성이 강화되면서 외부인들이 드나들기 쉬운 사랑채에 빈소를 마련하는 경향이 강한데, 다만 사랑채에서의 생활에 불편이 없도록 작은 사랑방이나 책방 등이 주로 이용된다.(윤일이 · 조성기, 「조선시대 사랑채 의례공간의 특성에 관한 연구」, 『부산대학교 생산기술연구소논문집』 53, 1997, p.150.)

41 임민혁 옮김, 『주자가례』, 예문서원, 1999, p.362.

42 『가례』 1, 「통례」, '사당'.

43 『유림백과사전』, 명심출판사, 1998, p.142.

44 신영훈, 『한국의 살림집』 상, 열화당, 1983, pp.48~52에서 재인용.

제3장
가신

1 문정옥, 「한국 가신 연구」, 성신여자대학 대학원 국어국문학과 석사학위논문, 1981, pp.1~164.

2 문화재관리국은 『한국민속종합조사보고서』를 연도별로 발간하였다. 전남편(최길성, 1969), 전북편(김태곤, 1971), 경남편(장주근, 1972), 경북편(장주근, 1974), 제주편(장주근, 1975), 충남편(박계홍, 1976), 충북편(현용준, 1977), 강원편(김선풍 · 이기원, 1978), 경기편(이문웅, 1978), 서울편(이문웅, 1979), 황해 · 평안남북편(이문웅, 1980), 함경남북편(이문웅, 1981) 순이다.

3 김명자, 「가신신앙의 역사」, 『한국민속사논총』, 지식산업사, 1996, pp.271~288.
 김명자, 「가신신앙 이렇게 변화하면서 전승된다」, 『민속문화, 무엇이 어떻게 변화하는가』, 집문당, 2001, p.205.
 이필영, 「충남지역 가정신앙의 제 유형과 성격」, 『샤머니즘 연구』, 한국샤머니즘학회, 2001.

4 김광언, 『한국의 집지킴이』, 다락방, 2000.
 김형주, 『민초들의 지킴이신앙』, 민속원, 2002.

5 이능화, 『계명』 19, 계명구락부, 1927(이재곤 역, 『조선무속고』, 백록출판사, 1976, p.177)

6 김명자 외, 「한국신앙연구사」, 『한국의 가정신앙』 상 · 하, 민속원, 2005, pp.1~56. 이 논문에서 김명자는 한국의 가신관련 논문, 도서, 보고서 등을 체계적으로 정리하고 있다.

7 이재곤 역, 앞의 책, p.183.

8 장주근, 「가신신앙」, 『한국민속대관』 3, 고려대학교 민족문화연구소, 1982, pp.126~128.

9 秋葉隆, 「가제의 2유형」, 『朝鮮民俗誌』,

pp.137~145.

張承宗, 「魏晋南北朝婦女的宗教信仰」, 『南通大学学报(社会科学版)』 2006年 第2期, p.94.

장주근, 위의 책, pp.65~66.

최진아, 「무속에 나타난 가정신-가정신의 직능을 중심으로」, 『한국의 가정신앙』 상, 민속원, 2005, p.246.

10 문정옥, 앞의 책, p.9.

김태곤, 『한국의 무속신앙』, 집문당, 1985, pp.99~134.

장주근, 「가신신앙」, 『한국민족문화대백과사전』 1, 한국정신문화연구원, 1991, p.100.

김명자, 「가신신앙의 역사」, 『한국민속사논총』, 지식산업사, 1996, p.273.

김명자, 「무속신화를 통해 본 조왕신과 측신의 성격」, 『한국의 가정신앙』 상, 민속원, 2005, pp.177~207.

최진아, 앞의 책, pp.246~283.

홍태환, 「무가에 나타난 성주신의 모습」, 『한국의 가정신앙』 상, 민속원, 2005, pp.284~304.

임근혜, 「안성굿의 성주신」, 『한국의 가정신앙』 상, 민속원, 2005, pp.208~245.

11 장주근, 「가신신앙」, 『한국민족문화대백과사전』 1, 한국정신문화연구원, 1991, p.100.

12 김태곤, 앞의 책, 1985, pp.99~134.

13 문정옥, 앞의 책, p.9.

14 장주근, 「가신신앙」, 『한국민속대관』 3, 고려대학교 민족문화연구소, 1982, p.65.

15 김태곤, 『한국 민간신앙 연구』, 집문당, 1983, p.18.

16 박호원, 「가신신앙의 양상과 특성」, 『民學會報』 24, 1990, p.20.

17 서정화, 「공간 분화에 따른 가정신앙 의례」, 『한국의 가정신앙』 상, 민속원, 2005. 12, p.95.

18 최길성, 『한국민간신앙의 연구』, 계명대학교출판부, 1989, p.94.

19 박호원, 「가신신앙의 양상과 특성」, 『民學會報』 24, 1990, p.19.

20 문정옥, 「한국가신의 분류」, 『한국민속학』 15, 민속학회, 1982, pp.33~34.

21 李能和, 『朝鮮巫俗考』, 『啓明』 19, 계명구락부, 1927, pp.55~57.

임동권, 「한국원시종교사」, 『한국민속학논고』, 집문당, 1971.

장주근, 「가신신앙」, 『한국민속학개설』, 민중서적, 1974.

장주근, 『한국의 향토신앙』, 을유문화사, 1975.

문정옥, 앞의 책.

문정옥, 「한국가신의 분류」, 『한국민속학』 15, 민속학회, 1982, pp.33~68.

장주근, 「가신신앙」, 『한국민속대관』 3, 고려대학교 민족문화연구소, 1982, pp.65~129.

박계홍, 『한국민속학개론』, 형설출판사, 1983.

김명자, 「가신 신앙의 성격과 여성상」, 『여성문제연구』 13, 효성여자대학교 여성문제연구소, 1984, pp.227~242.

김광언, 『한국의 주거민속지』, 민음사, 1988.

인병선, 「가신」, 『民學會報』 24, 1990.

박호원, 「가신신앙의 양상과 특성」, 『民學會報』 24, 1990.

김명자, 「가신신앙의 역사」, 『한국민속사논총』, 지식산업사, 1996, pp.271~287.

서해숙, 「가택신앙」, 『남도민속학』 4, 남도민속학회, 1997, pp.64~73.

김광언, 『한국의 집지킴이』, 다락방, 2000.

황루시, 「가신신앙」, 『한국민속학의 새로 읽기』, 민속원, 2001.

서정화, 「영동산간지역의 가신신앙 연구-삼척

산간지역을 중심으로」, 관동대 대학원 석사학위논문, 2001.

김형주, 앞의 책, 2002, pp.17~46.

김종대, 『한반도 중부지방의 민간신앙』, 민속원, 2004, pp.131~148.

이필영, 「충남지역 가정신앙의 제 유형과 성격」, 『샤머니즘 연구』, 한국샤머니즘학회, 2001, pp.23~52.

22 장주근, 김택규, 「동제와 세존단지」, 『신라가야문화』 1, 청구대학 신라가야문화연구원, 1966.

변덕진, 「한국의 민간신앙에 있어서의 성주신에 대하여」, 『효성여대 연구논문집』, 효성여자대학, 1968.

김태곤, 「성주신앙속고」, 『후진사회문제논문집』 2, 경희대학교 후진 사회문제연구소, 1969.

김용기, 「김해지방의 농경의례 성주단지고」, 『우헌 정중환박사기념논문집』, 1974.

장주근, 「조상단지의 조왕중발」, 『한국의 향토신앙』, 을유문화사, 1975.

좌동렬, 「제주도 조왕 신앙연구」, 『학술조사보고서』, 제주대 국어교육과, 1976.

최광식, 「삼신할머니의 기원과 성격」, 『여성문제연구』 11, 효성여자대학교, 1982.

김태곤, 『한국민간신앙연구』, 집문당, 1983, pp.50~77.

김명자, 「업신고」, 『斗山 金宅圭박사 화갑기념 문화인류학논총』, 논총간행위원회, 1989, pp.403~421.

최인학, 「조군령적지」, 『비교민속학』 5, 비교민속학회, 1989, pp.53~144.

김명자, 「안동지역의 용단지」, 『문화재』 26, 문화재관리국, 1993, pp.165~180.

신영순, 「조왕신앙연구」, 영남대 대학원 석사학위논문, 1993.

이수자, 「구렁이업 신앙의 성격과 형성기원(1)- 칠성맞이제 및 칠성본풀이와의 상관성을 중심으로」, 『한국민속학보』, 1995, pp.157~183.

김명자, 「업신의 성격과 다른 가택신과의 친연성」, 『한국민속학보』 7, 한국민속학회, 1996, pp.23~88.

김명자, 「경기지역의 터주신앙」, 『역사민속학』 9, 집문당, 1999, pp.169~190.

김명자, 「경기지역 업신신앙의 지속과 변화」, 『민속문화의 지속과 변화』, 실천민속학회·집문당, 2001, pp.57~82.

임근혜, 「성주신 연구-안동 수동마을신앙의 사례를 중심으로」, 한양대 대학원 석사학위논문, 2002.

임재해, 『안동문화와 성주신앙』, 민속원, 2002.

정연학, 「주거민속으로서 한·중 大門의 비교」, 『비교민속학』 32, 비교민속학회, 2006, pp.193~198.

23 赤松智城·秋葉 隆, 『朝鮮巫俗の現地硏究』, 大阪星號書店, 1937.

村山智順, 『釋尊·祈雨·安宅』, 朝鮮總督府 調査資料 45輯, 1938.

『한국민속종합조사보고서』, 문화재관리국, 1969~1981.

국립문화재연구소는 최근 도별 가정신앙에 대한 보고서로 『한국의 가정신앙』을 발간하고 있다. 경기편(1985), 충청북도편(2006), 충청남도편(2006. 6), 강원편(2006. 12) 등이 순차적으로 발간되고 있는데, 주로 가정신앙의 대상과 내용, 전승 현황 등을 다루고 있다.

김종대, 「가신신앙」, 『위도의 민속』, 국립민속박물관, 1987, pp.64~73.

김승찬, 『가덕도의 기층문화』, 부산대 부설 한국민족문화연구소, 1993, pp.125~149.

김종대, 「가정신앙」, 『경기민속Ⅰ-개관편』, 경기도박물관, 1998, pp.554~555.

김명자, 「경기 동·북부의 가정신앙」, 『경기민속지Ⅱ-신앙편』, 경기도박물관, 1999, pp.36~90.

김지욱, 「경기 서·남부의 가정신앙」, 『경기민속지Ⅱ-신앙편』, 경기도박물관, 1999, pp.92~132.

이필영, 『부여의 민간신앙』, 부여문화원, 2001.

정연학, 「경남 남해안 민간신앙」, 국립민속박물관, 2002.

24 김태곤, 『한국민간신앙연구』, 집문당, 1983, pp.66~68.

최인학, 「비교민속학적 방법-조왕의 성격규명을 위하여」, 『한국민속학의 과와 방법』, 정음사, 1986.

김인희, 「한민족과 퉁구스민족의 가신신앙 연구」, 『문화재』 37, 국립문화재연구소, 2004, pp.243~266.

정연학, 「중국의 가정신앙-조왕신과 뒷간신을 중심으로」, 『한국의 가정신앙』 상, 민속원, 2005, pp.394~396.

25 김명자 외, 『한국의 가정신앙』 상·하, 민속원, 2005. 12. 이 책에서는 26명의 학자들이 가정신앙의 지역적, 역사적, 무속 관련성 등에 대한 논문을 실었고, 인접 민족 국가의 가정신앙도 소개하고 있다. 가정신앙 관련 논문만을 엮은 전문적인 책이라고 할 수 있다.

26 장주근은 1975년에 발간한 『한국의 향토신앙』 (을유문화사) 머리말에서 가신 등이 미신으로 간주되고 있는 당시의 상황을 간접적으로 표현하고 있다.

27 『三國遺事』 卷1, 「紀異」 「第1古朝鮮條」: 제석은 천신인 환인을 가리킴.

徐兢, 『宣和奉使高麗圖經』 第17卷 祠宇 靖國安和寺.

28 위와 같음.

29 『三國志』 「東夷傳」 弁辰條 : 施竈皆在戶西. 成俔, 『慵齋叢話』, 이수광, 『芝峯 類說』 중종 14권, 6년(1511 신미 / 명 正德 6년) 6월 21일 기해 2번째 기사. 然而漢武帝惑於文成 五利之術, 祀竈鍊丹之事, 無不曲奉, 竟未免病渴.

30 柳得恭, 『京都雜志』 卷2, 元日. 金邁淳, 『洌陽歲時記』 正月 元日, 洪錫謨, 『東國歲時記』 正月 元日/ 立春.

31 洪錫謨, 『東國歲時記』 10月 月內.

32 『南史』 「東夷列傳」 高句麗條, 왕실 왼편에 큰 집을 지어 귀신에게 제사를 지내고, 또한 零星과 社稷에도 지낸다(於所居之左立大屋 祭鬼神 又祠零星社稷).

33 이재곤 역, 앞의 책, pp.177~178.

34 村山順智, 앞의 책, pp.249~384.

35 장주근, 「가신신앙」, 『한국민속대관』 3, 고려대학교 민족문화연구소, 1982, pp.128~129.

36 김명자, 「안동지역 용단지신앙의 양상과 용단지의 성격」, 『한국의 가정신앙』 하, 민속원, 2005, pp.41~68.

37 김형주, 『민초들의 지킴이신앙』, 민속원, 2002, p.20.

38 이능화, 『계명』 19, 계명구락부, 1927, 家宅神之稱城主.

39 홍석모, 『동국세시기』 10月 月內.

40 김태곤, 『한국 민간신앙 연구』, 집문당, 1983, p.53.

41 이능화, 『계명』 19, 계명구락부, 1927.

42 仝晰纲, 「宗教行为与姜太公神话的文化积淀」, 『辽宁大学学报(哲学社会科学版)』, 1999年 第5期, pp.60~63.

43 殷偉, 殷斐然, 『中國民間俗神』, 雲南人民出版
社, 2003, p.68.

44 김태곤, 『한국민간신앙연구』, 집문당, 1983,
pp.66~68.

45 이필영, 「충남지역 가정신앙의 제 유형과 성
격」, 『샤머니즘 연구』, 한국샤머니즘학회, 2001,
pp.46~50.

46 楊彥傑, 『法國漢學』第5集, 中華書局, 2000,
pp.388~391.

47 장주근, 「한국 민간신앙의 조상숭배」, 『한국문
화인류학』 15, 한국문화인류학회, 1983.

48 이능화, 『계명』 19, 계명구락부, 1927.

49 김명자, 「업신고」, 『斗山 金宅圭박사 화갑기
념 문화인류학논총』, 논총간행위원회, 1989,
p.403.

50 김명자, 위의 책, p.404.

51 村山智順, 앞의 책.

52 丁山, 『中國古代宗教與神話考』, 龍門聯合書局,
1961, pp.42~43.
赵毅, 王彦辉, 「土地神崇拜与道教的形成」, 『学
习与探索』 2000年 第1期, pp.129~132.

53 河北省의 경우는 집집마다 토지신을 섬기나, 산
동성에서는 마을 토지묘가 있을 뿐이지 집에서
는 토지신을 섬기지 않는다.

54 丘光庭, 『兼明書·社始』: 或問社之始. 答曰 "始
于上古穴居之時也 故 『禮記』 '家主中霤而國主社'
者 古人掘地而居 開中取明 雨水霤入 謂之中霤
言土神所在 皆得祭之 在家爲中霤 在國爲社也
由此而論 社之所始其來久矣.

55 『禮記·郊特牲』, 社祭土 社 所以神地之道也 地
載万物 天垂象 取財于地 取法于天 是以尊天而
親地也 故教民美報焉.

56 殷偉, 殷斐然, 『中國民間俗神』, 雲南人民出版
社, 2003, pp.52~55.

57 顧祿(清), 『清嘉錄』, (二月)二日 爲土地神誕 俗
稱土地公公 大小官廨 皆有其祠 官府謁祭 吏胥
奉香火者 各牲樂以酬 村農亦家戶壺浆 以祝神
厘.

58 溫幸外 主篇, 『山西民俗』, 山西人民出版社,
1991, p.402.

59 위와 같음.

60 施鳴保(清), 『閩杂记』: 閩俗妇女多諸扶紫姑
神. 上諸府則在七月七日, 称为 '姑姑'; 下諸府
則在上元夜, 称为 '东施娘'.

61 鳥丙安, 『中國民間信仰』, 上海人民出版社,
1995, p.160.
崔小敬, 許外芳. 「"紫姑"信仰考」, 『世界宗教研
究』 2005年 第2期, pp.140~147.

62 『白澤圖』: 厠神名倚衣.

63 牛僧孺, 『幽怪泉』, 厠神名郭登.

64 劉敬叔, 『異苑』, 陶侃曾如厠 見數十人悉持大印
有一人朱衣上幘 自稱后帝云….

65 유래담 가운데, '한나라 高祖의 비 戚夫人이 뒷
간에서 呂后에게 암살당하자 후세 사람들이 척
부인을 뒷간신으로 섬겼다'는 유래담과 '당나
라 측천무가 첩을 뒷간신으로 봉했다'라는 유
래담은 구체적인 왕조가 들어가 있다.

66 현용준, 「문전본풀이」, 『한국민족문화대백과사
전』 8, 한국정신문화연구원, 1991, p.434.

67 『洞覽』, 帝嚳女將死 云生平好樂 至正月可以見迎.

68 苏轼(北宋), 『子姑神记』, 姜寿阳人也, 姓何名
媚, 字丽卿, 自幼知读书属文, 为伶人妇°唐垂
拱中, 寿阳刺史姜夫, 纳妾为带妾, 而其妻嫉悍
甚, 见杀于厕, 妾虽死不敢诉也. 而天使见之, 为
直其冤, 且使有所职于人间. 盖世所谓子姑神者,
其类甚众, 然未有如妾之卓然者也…….

69 王棠(清) 『知新錄』 卷9: 紫姑姓何字丽卿.为人
妾, 妻嫉, 杀之于厕. 天帝命为厕神, 後人于厕中

祀之.《东坡文集》有《子姑神传》. 传有三姑, 问答善吟咏, 即其人也. 又有戚姑, 相传戚夫人是也. 按 '七姑' 定即 '戚姑' 之讹.

70 嫉之, 正月十五夜杀于厕中. 天帝哀之, 封为厕神. 人于正月望夜迎祀之, 祝曰, '子胥(婿名) 不在, 曹姑(大妇)亦归' 可占众事.

71 宗懔(梁), 『荊楚歲時記』, 正月十五其夕迎紫姑 以卜將來蠶桑 并占衆事.

72 杜臺卿(隋), 『玉燭寶典』, 其夜則迎紫以卜.

73 『荊楚歲時記』, 俗云厠溷之間 必須靜 然後至紫姑.

74 『玉燭寶典』, 俗云厠溷之間 必須淸淨 然後能降紫女.

75 高洪興, 『黃石民俗學論集』, 上海文藝出版社, 1999, pp.307~309.

76 『한국민속종합조사보고서』(제주도편), 문화재관리국, 1974, p.101.

77 『한국민속종합조사보고서』(서울편), 문화재관리국, 1979, p.73.

78 이재곤 역, 앞의 책, 1976, p.57.

79 『면암집』 제석, 闕内及諸宮家 卿相家閭巷 以大壯紙 畵金甲將軍 除夕貼大中門 卽古鬱壘符遺意也.

80 趙秀三, 『歲時記』(秋齋集), 門貼神影 外則甲士一對 一 鐵幞頭 金鱗甲 植金簡 云唐將秦叔寶 一 銅兜鍪 金鱗甲 植宣化斧 云尉遲恭 内則宰相一對 皆烏幞頭 大紅袍 各簪花 云魏徵褚遂良.

81 李德懋, 『歲時雜詠』正月, 最憐對對仙官像 幢節高擎儼守閣.

82 李德懋, 『歲時雜詠』正月, 京人尚門畵 彩色競新奇 花帽知魏徵 獅帶是尉遲.

83 『해동죽지』 門神符, 舊俗 自大内 畵兩神將之像 頒于戚里各宮 或云此是尉遲恭陳叔甫之像 冬至日 貼于大門 名之曰 門婢.

84 『해동죽지』 門神符, 一雙金甲降魔斧 知是神荼鬱壘圖.

85 『삼국유사』 권2, 기이2, 國人門帖 處容之形 以辟邪進慶.

86 『慵齋叢話』 권2, 淸晨附畵物於門戶窓扉. 如處容角鬼鍾. 頭官人介冑將軍. 擎珍寶婦人畵鷄畵虎之類也.

87 『삼국유사』 권2, 기이2, 처용랑 망해사 조.

88 金學主, 「종규의 연변과 처용」, 『아세아연구』 4, 고려대학교, 1965, pp.137~138.

89 成俔, 『虛白堂集』〈除夕〉.

90 『朵異志』, 侯白, 隨人, 性輕多戲言, 嘗唾壁誤中神荼像, 人因責之. 應曰, 侯白兩足墜地, 雙眼覰天, 太平太地, 步履安然, 此皆符耳, 安敢望侯白哉.

91 『全相增補三教搜神新大全』, 門神卽唐之秦叔寶胡敬德二將軍也. 按傳唐太宗不豫 寢門外抛磚弄瓦 鬼魅呼號 … 太宗懼之 以告群臣 秦叔寶出班奏曰 臣平生殺人如剖瓜 … 愿同胡敬德戎裝立門以伺. 太宗准其奏 夜果無驚 太宗嘉之 謂二人守夜無眠. 太宗命畫工圖二人之圖像 全裝手執玉斧 腰帶鞭鐧弓箭 … 懸于宮掖之左右門 邪祟以息 後世沿襲 遂永爲門神.

92 除夜前日 … 淸晨附畵物於門戶窓扉 如處容角鬼鐘馗 幞頭官人介冑將軍 擎珍寶婦人畵鷄畵虎之類也.

93 趙秀三, 『秋齋集』 卷8, 『歲時記』元朝, 門貼神影外則甲士一對一鐵幞頭金鱗甲植金簡云唐將秦叔寶一銅 鍪金鱗甲植宣花斧云蔚遲恭.

94 『青莊館全書』卷2, 〈歲時雜詠〉嬰處詩稿, 獅帶是蔚遲.

95 柳得恭, 『京都雜志』卷2, 〈歲時 · 元日條〉, 又金甲二將軍像 長一丈持斧一持節 提于宮門兩扇曰門排.

洪錫謨, 『東國歲時記』, 又畵進金甲二將軍 像長丈與 一持斧 一持節 揭于闕門兩扇 名曰門排.

96 沈括(宋) 『補筆談』 卷2, 「異事」.

97 김윤정, 「조선후기 세화 연구」, 이화여자대학교 대학원 석사학위논문, 2002, p.57.

98 정병모, 「民畵와 민간년화」, 『강좌 미술사』 7, 1995.

99 김상엽, 「金德成의 '鐘馗도'」, 『東洋古典研究』 3, 東洋古典學會, 1994.

100 김윤정, 앞의 글, pp.58~59.

101 김광언, 『한국의 집지킴이』, 다락방, 2000, pp.194~195.

102 문정옥, 앞의 글, p.93.

103 김광언, 『우리문화가 온길』, 민속원, 1998, p.465.

104 정태혁, 『인도철학』, 학연사, 1984, pp.36~37.

105 인병선, 「가신」, 『민학회보』 24, 1990, pp.3~10.

106 박호원, 「가신신앙의 양상과 특성」, 『민학회보』 24, 1990, p.13.

107 김태곤, 『한국민속종합조사보고서』(전남편), 문화재관리국, 1969, pp.89~90.
김택규, 『한국농경세시의연구』, 영남대학교 출판부, 1985, p.330.

108 장주근, 『한국의 향토신앙』, 을유문화사, 1975, p.91.

109 문정옥, 앞의 책, p.34.

110 이문웅, 『한국민속종합조사보고서』(황해·평안남북편), 문화재관리국, 1980.

111 현용준, 『한국민속종합조사보고서』(충북편), 문화재관리국, 1977.

112 김형주, 『민초들의 지킴이신앙』, 민속원, 2002, pp.30~31.

113 赤松智城·秋葉 隆, 앞의 책, pp.161~163.

114 김태곤, 『한국민간신앙연구』, 집문당, 1983, p.58.

115 김선풍·이기원, 『한국민속종합조사보고서』(강원편), 문화재관리국, 1978.

116 장주근, 『한국의 향토신앙』, 을유문화사, 1975, p.90.

117 이필영, 「충남지역 가정신앙의 제 유형과 성격」, 『샤머니즘 연구』, 한국샤머니즘학회 2001, p.25.

118 장주근, 「가신신앙」, 『한국민속대관』 3, 고려대학교 민족문화연구소, 1982, p.63.

119 나경수, 「문신기원신화로서 처용설화와 처용가의 기능확장」, 『한국의 가정신앙』 상, 민속원, 2005. 12, pp.63~89.

120 김태곤, 『한국민속종합조사보고서』(전남편), 문화재관리국, 1969, p.256.

121 장주근, 『한국민속종합조사보고서』(경북편), 문화재관리국, 1974, p.160.

122 장주근, 『한국의 향토신앙』, 을유문화사, 1975, pp.92~93.

123 김명자, 「무속신화를 통해 본 조왕신과 측신의 성격」, 『한국의 가정신앙』 상, 민속원, 2005, p.183.

124 김명자, 「무속신화를 통해 본 조왕신과 측신의 성격」, 『한국의 가정신앙』 상, 민속원, 2005, p.185.

125 潘承玉, 「浊秽厕神与窈窕女仙-紫姑神话文化意蕴发微」, 『绍兴文理学院学报』 第20卷 第4期, 2000, pp.40~44.

1 사도세자는 조선 후기 영조의 둘째 아들, 영빈李
氏의 소생으로서 이복형인 孝章世子가 일찍 죽
고 난 후 태어난 지 1년 만에 왕세자로 책봉되었
다. 영조 25년 庶政을 대리하게 되었을 때 세자
가 영조의 뒤를 이어 왕위에 오를 경우 이미 정
권을 장악한 자신들의 입지가 위축될 것을 우려
한 노론들은 貞純王后 김씨와 함께 그의 잘못을
영조에게 과대 포장하여 무고하는 등 세자의 지
위에서 끌어내리고자 하였다. 그리하여 1762년
(영조 38) 세자의 비행에 대한 10조목을 영조에
게 상소하였고, 이 일로 인해 영조는 세자를 불
러 자결할 것을 명하였다. 세자와 어머니(영빈)
의 간청에도 불구하고 서인으로 폐하고 뒤주 속
에 가두어 8일 만에 굶어죽게 하였다.

2 조선 1895년(고종 32) 상투 풍속을 없애고 머리
를 짧게 깎도록 한 명령이다.

김홍집 내각은 을미사변 이후 내정개혁에 주력
하였는데, 조선 개국 504년 11월 17일 건양 원
년 1월 1일을 기하여 양력을 채용하는 동시에
전국에 단발령을 내렸다. 고종이 솔선수범하여
머리를 깎았으며 내부대신 유길준은 고시를 내
려 관리들이 칼을 가지고 거리나 성문에서 강제
로 백성들의 머리를 깎게 하였다.

3 모양에 따라 燈架도 있다. 등가는 나무[木], 황
동, 철 등 제작 재료와는 관계없이 받침대 모양
과는 다른 형태로 등잔을 얹거나 걸어놓을 수 있
게끔 만들어놓은 형태를 한문[架]을 통해 의미
를 갖춘 명칭이다. 대상물이 붓일 경우는 붓걸이
[筆架] 옷일 경우에는 횃대로 다른 부분에서도
쓰였다.

4 등은 불을 밝히는 의미 외에 예식에 반드시 포함
된 기본 기물 가운데 하나였다.

5 신주에 사용된 재료로는 삼베나 백지가 일반적
이었는데, 이것은 죽은 자의 옷자락에 혼이 깃들
어 있다고 믿었던 것에서 기인한다.

6 종이, 붓, 벼루, 먹

7 같은 격식의 머릿장으로 문이 없고 낮은 머릿장
이 있는데 이는 침구를 놓기 위한 장이다.

8 狗는 호랑이 새끼나 미흡한 뜻으로 낮춤 말뜻이
있다.

9 정약용, 『여유당전집』 및 이종석, 『한국의 목
공예』

10 "案几는 실내 왼쪽 가에 하나 놓아둔다. 동향으
로 놓되 창이나 난간에 바짝 대어놓아 바람과
햇볕에 노출시켜서는 안 된다.""書架 및 책궤
를 모두 배열하여 도서를 꽂아둔다. 그러나 서
점 내부와 같이 너무 잡다하게 늘어놓는 것은
옳지 않다." 안궤를 예를 들자면 위가 평평하고
양 끝에 발이 있는 단순한 모양으로 한자 표기
에서 几자처럼 된 형상체를 의미한다. 궤는 중
국과 우리가 사용하였던 뜻글자로, 제향 때 희
생을 얹는 기물, 혼백 신주를 모시던 기물, 편
히 기대던 기물 등으로 문자 형체대로 형상체
를 전달하는 뜻의 기물이었다.

현재 우리가 원하는 것은 조선시대 그대로의 순
수한 표현이나 사실이나, 여기서는 중국이 주장
하는 식견에서 지적하고 있다. 안 되는 것, 피해
야 할 것, 방법, 효율적 선택 등 참고해야 할 사
항이 있지만 전문 분야에서 역사성을 찾고 있는
실체는 아니다. 즉, 책거리 그림과 같은 결론이
다. 우리가 오랫동안 즐겨 그려 가지고 있었던
것일지라도 중국의 그림이 그대로 표현된 것으
로, 그림 내용의 기물을 우리 것으로 받아들일
수 없는 이유와 같다. 가구 명칭은 보여지는 대

로 표현되거나, 뜻을 담고 있는 한문 표기나 뜻을 전달하고자 하는 목적에서 따른 명칭이거나, 서로 교감할 수 있는 범주에서 지칭되어지고 있다. 이것이 명칭이 하나로 정립되지 못하고 유동적으로 표현된 이유이다.

찾아보기

ㄱ

가례 150
가사제한령 116
가신家神 13, 162
가신신앙 17
가축신 205
가택신家宅神 163
가학동 88, 91
감실龕室 230
강골마을 78
강태공 171
건궁 15, 209, 210
경鏡 224
경국대전 22, 132
경도잡지 202
경복궁 49
경상經床 237
경설經說 174
계거 39
고려도경 109
고비 245
고회高會 124
곡궤 258
곡회曲會 124
관복장官服欌 223
관악산 49
광주 이씨 78
교의交椅 231
구들 19, 21

구마대신驅魔大神 203
국조오례의 229
굴피집 30
궤櫃 218, 262
귀틀집 22
긴업 183
김수일 147
김안로 94
김알지 208
김정 70
김진 147

ㄴ

남녀유별 131
남사마을 72
남재 132
내사산內四山 47
내앞마을 64
내외법內外法 131
내창마을 84
너와집 30
노적가리 107
농롱籠 249
누마루 110
누하주樓下柱 127

ㄷ

닭실마을 62, 64
대감 209
대청 111
도선 27
도선비기 27
독개 153
독산 71

독좌 153
동경몽화록 177
동국세시기 202
동당이실 152
두 229
뒤주 221, 258
뒷간신 191
등기구燈器具 226
등잔燈盞 226

마당들이기 106
마루 108
마립간麻立干 11
만춘전 146
만휴정 80
머릿장 248
먹을 것 18
면암집勉庵集 195
명당 60
무라야마 지준 167
무용총 22
문갑文匣 245
문서함文書函 244
문전본풀이 193
문정전 145

박쥐 262
반곡리 93
반곡마을 93
반짇고리 247
뱀업 183
벽감壁龕 25

별당마당 102
보 229
봉서루 58
부군당 210
부석사 69
부소자목父昭子穆 152
부안 임씨扶安林氏 89
부엌탁자 258
불천위 24
빗접 224

사개결속 266
사기 34
사당 23, 149
사도세자 222
사랑마당 102
사례편람 147
사신사四神砂 47
사정전 145
사직단 55
산수 40
산촌 35
산해경 200
살림채 128
삼간장 186
삼국사기 109, 120
삼국지 21
삼신 181
상량신上樑神 168
상식上食 149
생리 42
서가書架 264
서긍徐兢 22, 109

서안 234

서옥 21

서유구 264

서유기西遊記 205

석천정사 67

선산부지도 56

선정전 145

성주 167, 170

성주굿 211

성주맞이굿 168

성주신成主神 111, 167

성현成俔 199

성황당 16, 210

소금단지 묻기 87

소식 193

소학 132

솟대 77

수문守門 195

숭례문 50

시전 55

신단실기神壇實記 183

신도神荼 198

ㅇ

안궤案几 264

안동 권씨 65

안마당 102

안방마님 141

안방물림 138

알판 248

암정 66

양기풍수 39

양동마을 64

양청 110

양택풍수 10, 39

업業 183

업가리 184

업왕가리業王嘉利 183

여양 진씨 93

열화정 78, 79

영봉루 58

영산 쇠머리대기 58

예기 132, 138

예안향약 43

오록리 68

옥압기玉壓記 178

옥촉보전 193

온로 110

옷 18

와궤臥櫃 264

왕신 179

외사산外四山 47

용재총화慵齋叢話 199

우제虞祭 149

욱실 110

울루鬱壘 198

윗닫이 책장 239

육조 55

음택풍수 10

이규경 109

이능화 163, 167, 168, 178, 206

이덕무 198

이성계 48

이세민 201

이수광 178

이유태 13, 156, 157

이인로 109

이중환 9, 27, 37, 40, 42, 54

이황 40, 43

인심 43

임난수 90

임원경제지 105, 106, 264

임준林俊 91

잉충剩蟲 186

ㅈ

자정전 145

작爵, 준樽, 보簠, 두豆 229

장欌 218, 220

장가담張家墻 122

장규張奎 174

장순룡張舜龍 122

장시場市 54

장주근 167

장풍득수藏風得水 60

적상산 83

정사精舍 41

정자亭子 127

정종 144

정침 144

제상祭床 232

제석 206

제석오가리 206

조명용구 225

조상신 179

조선무속고朝鮮巫俗考 178, 195, 199

조수삼趙秀三 198

조왕 15, 173

조왕신 174

족제비업 185

종묘 55

좌식생활 218

주자가례 144, 150

쥐발마대 262

지리地理 38

지봉유설芝峯類說 178

지신밟기 107

진충후陳龍厚 93

집촌 35

쪽마루 110

ㅊ

찬장饌欌 253

책궤冊櫃 264

책장冊欌 237

책탁자冊卓子 241

책함冊函 243

처용설화 210

천손의식天孫儀式 206

천신례 24

천추전 146

천판天板 237

초려집 156

초롱 226

초재진보招財進寶 186

최자 109

취락 34

칠성 206

ㅌ

택리지擇里志 9, 37

터주 187

터주가리 168

터주단지 190

토지신 190

툇마루 110

ㅍ

풍산 김씨 70

ㅎ

하회마을 64
한서漢書 54
한옥韓屋 19
한치형 122
함函 251

해태상 51
행랑마당 102, 104
행랑채 128
향탁좋卓 233
형초세시기 178, 193, 200
홍만선 27
홍패 209
후제 16
흥인지문 53